카파도키아 미술

Cappadocian Art

Memory of Byzantine Empire

by Soo Jeong Cho

ACANET, PAJU KOREA 2023.

대우학술총서

645

카파도키아 미술

비잔티움 천 년의 기억

조수정 지음

아카넷

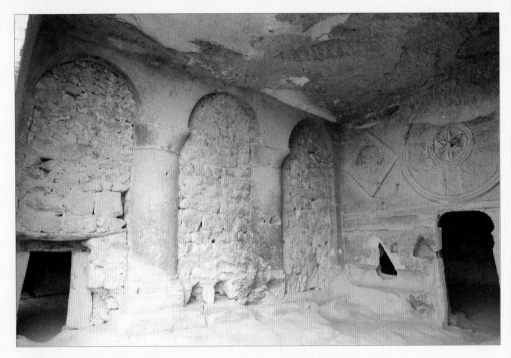

〈**십자가**〉 천장을 장식한 거대한 십자가는 그리스도의 현존을 상징한다.

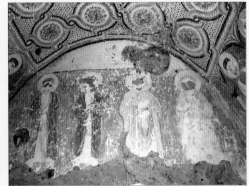

〈**십자가**〉 성화상 논쟁 시기에는 십자가, 식물문양 등 비표상적 장식이 발달했다.

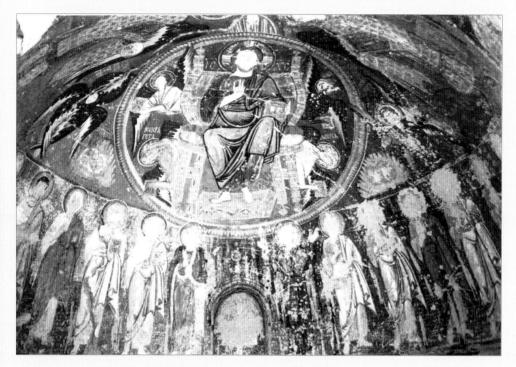

〈마예스타스 도미니〉 옥좌의 그리스도와 하늘나라의 네 생명체, 천사들이 그려져 있다.

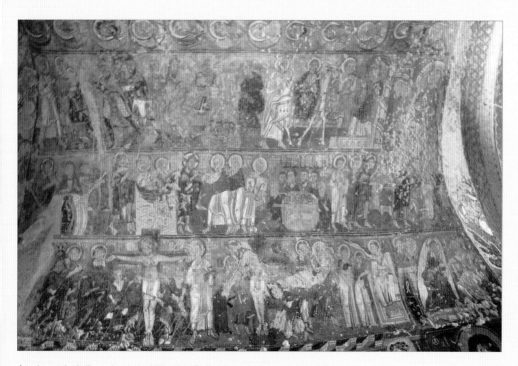

〈그리스도의 생애〉 그리스도의 탄생부터 부활까지를 여러 장면으로 표현했다.

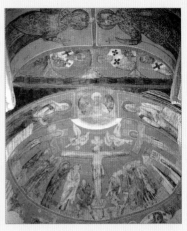

〈예수의 승천〉 거대한 만돌라에 싸인 그리스도와 천사들, 사도들과 성모 마리아. 투명하게 표현된 만돌라가 특징적이다.

〈십자가 처형〉 아치에는 콘스탄티누스와 헬레나, 주교들, 예언자들이 있고, 반원형 천장에 십자가 위의 그리스도, 성모 마리아, 성요한, 여인들, 로마 병사들이 그려져 있다.

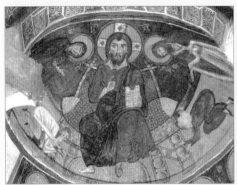

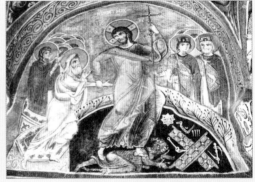

〈데이시스〉 옥좌의 그리스도를 중심으로 성모 마리아와 세례자 요한이 그려져 있다.

〈아나스타시스〉 그리스도가 아담과 하와를 저승에서 끌어내고 있다. 오른쪽에는 다윗과 솔로몬이 있고, 그리스도의 발밑에는 하데스와 부서진 저승의 문이 보인다.

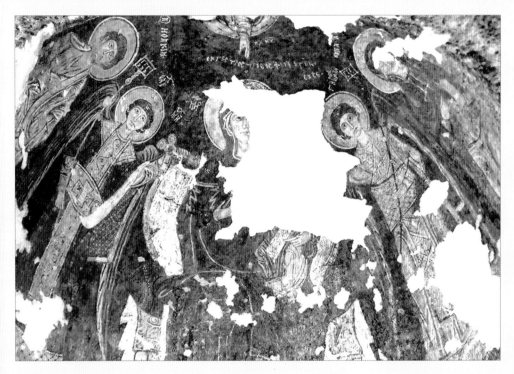

〈테오토코스 키리오티사〉 옥좌의 성모마리아와 아기 예수를 중심으로 대천사, 성 요아킴과 성녀 안나가 있다. 화면의 상단에 하느님의 손이 보인다.

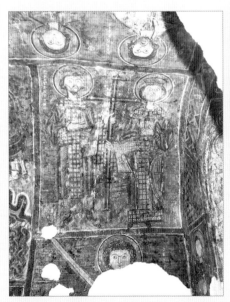

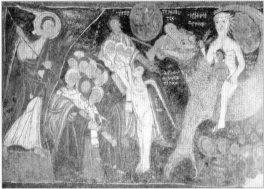

〈지옥〉 악인들을 내쫓는 천사, 배반자 유다, 거대한 심연의 용에 올라탄 사탄, 지옥의 갖가지 형벌을 받는 사람들이 그려져 있다.

〈콘스탄티누스와 헬레나〉 거대한 승리의 십자가를 사이에 두고 최초의 황제 콘스탄티누스와 어머니 헬레나가 그려져 있다. 13세기에 이슬람의 영향을 받아 동그란 얼굴이 특징적이다.

　'신이 내린 절경'이라고 불리는 '카파도키아(Cappadocia)'는 오랜 세월의 풍화작용이 빚어낸 화산지대의 기이한 아름다움을 품고 있는 곳이다(그림 0-1). 상아색과 오렌지색, 다갈색과 장미색이 층층이 교차하는 거대한 바위산이 있는가 하면, 골짜기 사이로는 요정의 굴뚝을 연상시키는 침니(chimney)가 나타나 놀라움을 주기도 한다. 만년설에 덮인 해발 3,917m인 에르지예스(Erciyes)산이[1] 우뚝 서 있고, 으흘라라(Ihlara) 계곡의 깎아지른 절벽 아래로는 유유히 흐르는 강물을 볼 수 있다.[2]

　카파도키아가 남긴 문화유산은 고대 히타이트(Hittite) 제국 시기로까지 거슬러 올라가며, 이후 로마와 비잔티움 제국에 걸친 장구한 역사의 기억을 고스란히 담고 있다. 하지만 비잔티움 제국이 오스만튀르크에 의해 멸망한 1453년 이후, 카파도키아는 20세기에 이르기까지 학계의 주목을 거의 받지 못했기 때문에, 안타깝게도 비잔티움 역

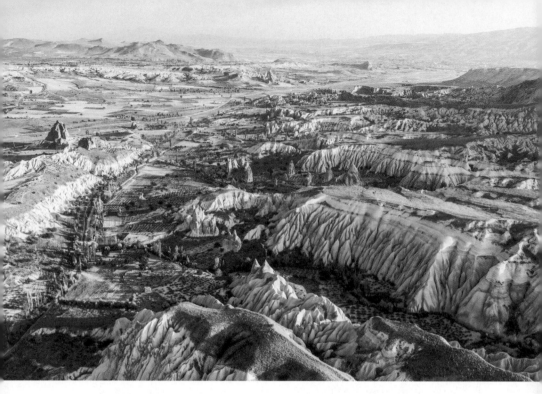

그림 0-1 카파도키아. 출처: 위키미디어커먼스.

사 연구의 불모지대로 남겨졌다. 비잔티움 제국의 수도인 콘스탄티
노폴리스(현 이스탄불)의 하기아 소피아(Hagia Sophia) 대성당 등 중요
한 대규모 유적을 제외하고는 발굴과 복원 작업이 제대로 이뤄지지
않았는데, 특히 카파도키아의 경우는 최근에 와서야 그 존재감이 드
러났다.[3] 그동안 잘 알려지지 않았던 카파도키아의 비잔티움 교회는
화산지대의 크고 작은 바위산을 깎아 만든 것이 대부분이며, 1960년
대 이후에야 비로소 연구자들의 관심을 끌기 시작했고, 최근에도 새
로운 교회가 발견되고 있다.[4]

　방대한 자료를 제공하는 이 지역의 비잔티움 미술 연구는 아직 완
성 단계에 이르지는 못했으나, 고고학적 성과와 선구자적 학자들의

헌신적 노력으로 차츰 모습을 갖춰가고 있다.[5] 특히 예수회 사제로서 비잔티움 고고학과 미술사 연구에 지대한 공헌을 한 제르파니옹(G. de Jerphanion)의 연구 업적은 카파도키아의 지역 상황을 밝히는 데 매우 요긴하다. 국내에서는 카파도키아가 여전히 미술사학의 미개척지이고 이렇다 할 연구 저서조차 없지만 그 역사적·예술적 중요성과 학술 가치는 결코 가볍지 않다. 긴 역사의 흐름 속에 카파도키아는 비잔티움 제국의 번영과 쇠퇴, 정치와 종교가 씨줄과 날줄처럼 얽힌 사회의 모습, 그리고 그리스도교와 이슬람의 문화 접변으로 인한 예술의 변화 양상을 어느 지역보다도 뚜렷하게 보여주기 때문이다.

비잔티움 제국의 변방인 카파도키아는 이미 3세기부터 수도자들이 모여든 곳이었고, 이민족과의 싸움에서는 최전선에 노출된 지역이었다. 수도 콘스탄티노폴리스로부터 받아들인 세련된 문화는 지역의 특수성과 이민족 문화의 영향으로 인해 독특하고 때로는 생경한 모습을 띠게 되었다. 이 책은 비잔티움 제국 시기의 카파도키아에서 전개된 예술의 면모를 조명하고자 한다. 카파도키아 교회의 회화를 초기 발달단계, 성화상 논쟁과 마케도니아 르네상스, 위기의 시대, 비잔티움과 이슬람의 문화 접변이라는 주제로 나누어 시기별 주요 도상(圖像)의 기원과 의미, 역할을 살펴볼 것이다. 그런 과정을 통해 비잔티움 제국의 정치, 경제, 종교 이슈가 카파도키아 지역 문화예술에 어떻게 투영되었는지 드러나게 될 것이다.

필자의 연구는 카파도키아의 특정한 도상학적 주제를 중심으로 대부분 논문 형식으로 전개된 것이어서 전체적인 윤곽을 그릴 수 있는 작업이 필요하다는 생각을 늘 해왔다. 단 한 권의 책에 카파도키아의 모든 면모를 낱낱이 담을 수는 없겠지만, 이 책에서는 그간의 연

구 결과를 바탕으로 역사의 굴곡을 따라 전개되는 예술의 특징과 의의, 그리고 중요한 작품의 도상학적 의미를 전체적인 안목에서 분석하려 노력했다. 특히 카파도키아의 비잔티움 교회에 그려진 프레스코화를 대상으로, 각 도상의 해석, 조형적 요소의 기원과 의미, 그 변화 양상, 교회 내부 장식에서의 위치와 역할, 그리고 이 모든 것을 둘러싼 당대의 정치적·사회적 상황과의 관계와 의미를 역사의 흐름에 따라 설명했다. 또한 이슬람과의 문화 접변으로서 어떻게 비잔티움 미술이 변용 혹은 재창조되는가라는 흥미로운 주제를 마지막 장에서 다루었다.

비잔티움 제국의 카파도키아는 황량함과 풍요로움이 뒤섞인 땅이다. 이곳의 사람들은 어떤 삶을 살았을까? 무엇이 그들의 마음을 사로잡았을까? 아쉽게도, 인문학적 호기심이 담긴 이런 질문에 명쾌한 답을 해줄 수 있는 문헌 사료를 찾기란 거의 불가능하다. 우리가 의지할 수 있는 것은 바위산에 남겨진 그림들이다. 카파도키아의 프레스코화는 문헌 사료의 한계를 극복할 수 있는 중요한 자료로서, 단순히 장식의 기능을 넘어서 건물의 용도를 짐작하게 하는 단서가 되기도 하고, 후원자의 역할이나 당시의 정치적·경제적 상황, 또는 카파도키아 지역민의 종교심과 생활상을 알려주기도 한다. 한편, 비잔티움 예술사에서 9세기와 10세기에 이르는 시기는 '마케도니아 르네상스'로 불리는 문화예술의 절정기로 알려졌지만 이를 보여주는 자료는 매우 빈약했다. 그런데 카파도키아에는 이 시기에 제작된 작품이 풍부하게 남아 있어서, 이러한 자료의 공백을 메우는 중요한 역할을 한다.[6] 이후 비잔티움 제국의 세력이 약해진 12세기에 이슬람 세력권으로 편입된 카파도키아에서는 이슬람 문화의 영향으로 전통적 그리스

도교 도상이 큰 변화를 겪었다. 새롭게 탄생한 카파도키아의 미술은 그리스도교 세계의 어느 곳에서도 찾아볼 수 없는 독특한 면모를 지니게 되었으며, 그리스도교와 이슬람의 문화 접변이라는 뚜렷한 자취를 남겼다.

이 책에서 소개하는 카파도키아의 비잔티움 교회는 튀르키예의 내륙, 아나톨리아고원에 자리 잡고 있다. 지리적으로 세분화하자면, 차우신(Çavuşin) 지역, 아브즐라르(Avcılar)와 괴레메(Göreme) 지역, 위르귑(Ürgüp) 지역, 귈셰히르(Gülşehir) 지역, 카이세리(Kayseri) 지역, 니이데(Niğde) 지역, 귀젤뢰즈(Güzelöz)와 소안르(Soğanlı) 지역, 에르데믈리(Erdemli) 지역, 하산다으(Hasan dağı) 지역으로 나눌 수 있다. 이 책은 현재까지 알려진 이 지역의 중요한 교회를 대상으로 하며, 아직 학계에 보고되지 않은 새로운 자료도 개인 연구로 보충했다. 또한, 2000년도부터 카파도키아 지방에서 답사한 결과를 토대로 비잔티움 교회의 목록을 부록으로 첨부하여 후일의 연구에 도움이 되고자 했다.

카파도키아 지방의 비잔티움 회화는, 세계문화유산의 하나임에도 불구하고 심각하게 파손되고 있다.[7] 필자가 현지에서 조사한 바에 따르면, 비잔티움 교회는 유네스코나 튀르키예 정부의 지원 아래 복원된 몇몇 운 좋은 교회를 제외하고는 거의 버려져 있었으며, 때로는 약 천 년 전의 귀중한 그림에 낙서를 하거나 돌팔매질을 하는 등 고의적으로 훼손한 흔적도 있다. 오랜 세월 동안 무심하게 방치됨에 따라 풍화작용으로 인한 소실도 매우 우려되는 상황이다. 또한 이 지역 주민들이 그리스도교 문화 전통에 대한 이해가 부족하여 교회나 수도원 건물이 아무런 제약 없이 개인적 용도로 사용하는 등 비잔티움

문화유산을 보존하는 데 지장이 있다. 실제로 '알리 레이스(Ali Reïs)'라고 불리는 비잔티움 성당은 어느 튀르키예 농부의 헛간으로 이용되고 있었으며, 이 교회 내부의 프레스코화는 건초더미와 농기구 등으로 덮여 있었다. 그런가 하면, 비잔티움 초기의 건물로서 매우 중요한 역사적 가치를 지닌 궐뤼데레(Güllü dere) 3번 성당의 경우, 필자가 현지 조사를 했을 당시에는 앱스(apse)의 천장에 십자가 장식이 조각되어 있었으나(그림 0-2) 현재는 감쪽같이 사라져 흔적만 남아 있다.

관광산업의 부흥으로 최근 들어 이 지역에 대한 튀르키예 정부의 관심이 높아졌고, 전술한 것처럼 몇몇 유적은 유네스코의 지원으로 복원작업이 이루어지기도 했다. 그러나 카파도키아 전역에 산재

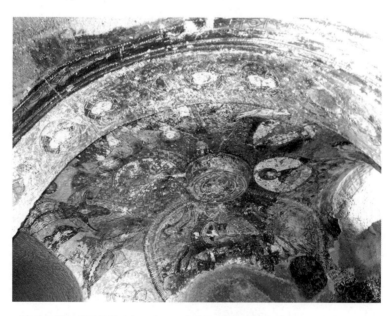

그림 0-2 앱스 천장의 십자가 조각, 6~7세기 초, 궐뤼데레 3번 성당.

한 많은 교회가 여전히 무관심 속에 있는 반면, 관광지로 개발된 곳은 밀려드는 관광객에 의한 훼손 문제도 새롭게 대두되어 시급한 연구와 복원작업 및 적절한 보존 대책이 필요한 실정이다. 중세의 비잔티움 성당에 자동문이 설치되리라고 누가 상상이나 할 수 있었을까…….

필자는 프랑스 파리 제1대학의 카파도키아 비잔티움 교회 연구팀의 일원으로서 여러 차례의 현지 조사와 학술 활동에 참여했다. 덕분에 많은 양의 자료를 수집할 수 있었고, 석사와 DEA, 박사 논문 모두 이 지역의 회화를 주제로 삼았다. 현재도 이 지역을 대상으로 연구하고 있다. 지금 돌이켜보면, 카파도키아의 비잔티움 미술에 관심을 두고 연구를 시작하게 된 것은 졸리베−레비(C. Jolivet-Lévy) 교수의 영향 때문이었다. 그는 현장에서 직접 자료를 수집하여 꼼꼼히 정리하고, 동료 연구자들과 함께 논의하는 성실한 학자로 필자는 그러한 모습에 많은 감명을 받았다. 벌써 수십 년 전의 일이지만, 흙먼지 날리는 험한 산길을 함께 걷던 카파도키아의 여름날이 아직도 기억에 생생하다. 동양에서 온 후학의 연구가 그에게 작은 기쁨이 되기를 기대해 본다.

끝으로 외래어 표기는 국립국어원의 외래어 표기법을 따르되 학계에서 굳어진 인명, 지명 등 일부 용어는 예외로 두었다. 라틴어는 교회라틴어 발음을 따랐다. 본문에 실린 그림에서 출처를 밝히지 않은 것은 저자가 촬영한 사진이다.

차례

제1장

—

카파도키아

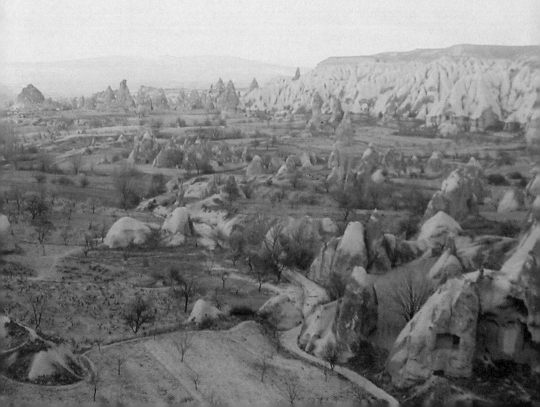

1

카파도키아의 지리적 상황

카파도키아의 미술에 관해 설명하기에 앞서 지리적 상황과 역사의 흐름을 미리 살펴보고자 한다. 미술작품이란 그것의 존재 자체로서 완결된 의미를 지니는 것이 아니라, 제작자의 동기나 후원자의 의도를 반영하고 있으며, 그것들 역시 역사의 어느 시점에 포함되어 특정한 사상적·정치적 경향을 띠게 된다. 따라서 작품을 해석하고 의미를 도출하기 위해서는 인간과 사회에 대한 이해가 병행되어야 한다는 맥락주의(Contextualism)의 관점에 어느 정도 기대는 것이 불가피하다. 비코(Giambattista Vico, 1668~1744)가 이야기한 "베룸 입숨 팍툼(verum ipsum factum)"의 원리는 카파도키아의 미술에도 적용되며, 역사의 재구성이라는 과제에 유적과 유물, 특히 미술은 중요한 단서로 자리매김하게 된다.[1] 다행스럽게도 박물관 진열장에 고이 모셔진 유물들과 달리 카파도키아의 미술은 바위 건물 속에서 날것 그대로의 맛을 아직도 간직하고 있으며, 그렇기에 역사의 흔적을 더듬는 사

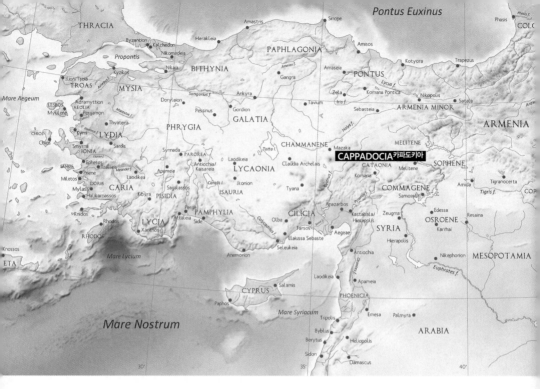

그림 1-1 고대 그리스 · 로마 시대(BC 332~AD 395년) 카파도키아 지도. 출처: 위키미디어커먼스.

람들에게 흥분과 긴장감을 전해주고 있다.

카파도키아라는 지명은 매우 오래된 것이다. 고대 페르시아 제국
은 속주에 총독을 파견하여 다스리게 했는데, '카트파투카(Katpatuka)'
는 그 속주들 가운데 하나였고 여기서 '카파도키아'라는 이름이 유래
한다. 이미 기원전 520년 베히스툰(Behistun)산의 절벽에 새겨진 다
리우스 1세(Darius I, BC 522~486)의 비문에 그 이름이 적혀 있으니,
이 지명이 얼마나 오래전부터 사용된 것인지 짐작할 수 있다. 고대
그리스의 역사가 헤로도토스(Herodotus, BC 484~425)는 이를 '카파
도키에(Kappadokiè)'로 옮겼으며, 중세에 와서 희랍어로 '카파도키아
(Kappadokia)'라고 부르게 되었다.[2] 그런데 이 지명은 시대에 따라서

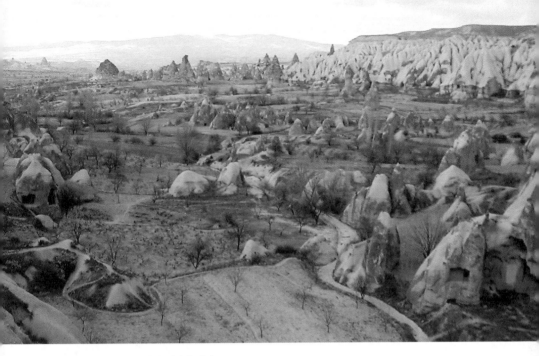

그림 1-2 카파도키아 괴레메 전경

는 조금씩 다른 지리적, 행정적 단위를 지칭했기 때문에[3] 지정학적으로 명확히 구분된 것은 아니다. 오늘날에는 일반적으로 튀르키예 내륙의 아나톨리아고원의 중부와 동부를 의미한다(그림 1-1).[4]

비잔티움 황제 유스티니아누스(Justinianus, 재위 527~565)는 카파도키아를 가리켜 '광대하고 감탄할 만한 땅'이라고 했다.[5] 아시아에서 유럽으로 향하는 전략적 요충지였던 까닭에, 카파도키아는 여러 민족이 서로 다투어 차지하려는 곳이었고, 이곳에는 히타이트, 페르시아, 그리스, 로마, 비잔티움, 오스만튀르크 등 여러 문화의 흔적이 차례로 남아 있다.[6] 고대의 카파도키아는 울창한 산림을 자랑하던 지역이었다. 하지만 고대 말기에 이르러 인구가 증가하자 경작지를 확대

하기 위해 벌목을 지속한 결과로 산림이 급격하게 훼손되었고, 주요 건축자재인 목재가 부족해졌다. 그러자 지역민들은 화산지대의 부드러운 응회암(凝灰巖)으로 이뤄진 절벽과 작은 봉우리를 깎아 건축물을 만들기 시작했는데, 주거와 창고는 물론이고, 비잔티움 시기에는 교회와 수도원도 이런 방법으로 마련하기 시작했다. 10세기에 레온(Léon)이라는 이름의 한 부제(副祭)는 "거주민들은 혈거인(穴居人, troglodyte)이라고 불렸는데, 동굴과 땅속의 구멍에서 거주하기 때문이었다"라는 기록을 남겼다.[7] 이런 암혈(巖穴) 건물은 기존의 공사법과 비교해 볼 때 목재를 사용하지 않기 때문에 건축자재의 공급 측면에서 훨씬 유리했고, 전문가가 아니더라도 비교적 쉽게 완성할 수 있었으며 한겨울의 추위와 여름의 뜨거운 열기를 막아주는 단열 효과까지 있었다(그림 1-2).[8]

"예수 그리스도의 사도인 베드로가 폰토스와 갈라티아와 카파도키아와 아시아와 비티니아에 흩어져 나그네살이를 하는 선택된 이들에게 인사합니다"라고 시작하는 「베드로의 첫째 서간」(1:1)에서 드러나듯, 카파도키아는 초기 그리스도교 시기부터 교회의 주요 거점 중 하나였다. 4세기경에는 카이사레아의 성 바실리우스(St. Basilius of Caesarea, 330~379)와[9] 니사의 성 그레고리우스(St. Gregorius of Nyssa, 335~395),[10] 나지안주스의 성 그레고리우스(St. Gregorius of Nazianzus, 329~390)와[11] 같은 저명한 교부(教父)들이 활동했던 곳으로서 그리스도교 성지(聖地)로 이름이 높았던 지방이다.

비잔티움 제국 시기에 건립된 교회들은 동쪽으로는 카이세리(Kayseri), 서쪽으로는 악사라이(Aksaray), 남쪽으로는 니이데(Niğde), 북쪽으로는 크즐 으르막(Kızıl Irmak)강으로[12] 경계 지어지는 곳에 집

그림 1-3 카파도키아 지도. 출처: http://hol.sagepub.com/cgi/content/abstract/18/8/1229

중적으로 분포되어 있다(그림 1-3). 일반적으로 카파도키아의 비잔
티움 교회는 주요 도로나 대도시 등 중심지에서 멀리 떨어진 한적한
곳에 자리 잡고 있는데, 수도승을 위해 지어진 작은 규모의 교회인
경우가 많았기 때문이다. 기둥 위에서 고행하는 수도승인 스틸리트
(stylite, 기둥고행자)뿐만 아니라 다른 일반 은수자(隱修者)도 사람들의
눈길이 닿지 않는 조용한 장소를 찾아 바위산에 거처를 정하고 구도
의 길에 정진하는 것이 당시의 보편적인 양상이었다(그림 1-4).[13]

화산활동으로 생긴 바위산을 깎아 만든 암혈 건물이라는 건축적
특성과 대도시로부터 멀찍이 떨어진 외딴곳에 세워진 지리적 특성으
로 인해서, 카파도키아 지방의 비잔티움 교회는 후대의 파괴를 모면

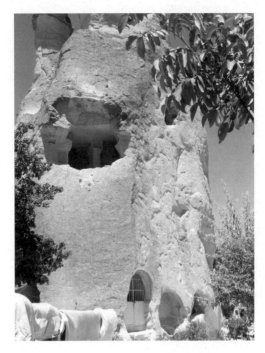

그림 1-4 성 시메온 성당과 수도승의 방, 젤베(Zelve).

할 수 있었고, 상당히 많은 수의 교회가 오늘날까지 남아 있다.[14] 현재까지 알려진 바에 의하면, 내부를 그림으로 장식한 교회는 300여 개가 넘으며, 그 외의 장식이 없는 단순한 교회를 합하면 1,000여 개가 넘을 것으로 추산된다.

이 지역의 또 다른 특징은 초기 그리스도교 유적뿐 아니라, 13세기에 이르기까지 비잔티움 제국의 영화(榮華)를 보여주는 성당, 수도원, 개인 주택, 지하도시, 방어시설 등의 유적이 풍부하게 보존되어 있으며, 이후 튀르크의 지배하에서는 이슬람 문화의 영향으로 매우 독특한 형태의 그리스도교 예술을 발전시켰다는 점이다.

2

카파도키아 약사(略史)

비잔티움 제국 카파도키아의 역사는 미술 양식의 변화에 따라 크게 세 부분으로 간추릴 수 있다.[15] 첫 번째는 비잔티움 제국 초기부터 성화상 논쟁까지의 시기로, 특히 7세기 초반부터 9세기 중반까지는 '변모의 시기' 혹은 '암흑기'로 불린다.[16] 두 번째는 마케도니아 왕조 시기로 당대 사람들은 이를 '제2의 헬레니즘'으로 생각했을 정도로 번영을 누리던 때였다. 세 번째는 이슬람의 지배를 받게 된 시기로 11세기 말부터 12세기 초까지 이어지는 튀르크 정복과 카파도키아의 문화 재생을 주요 특징으로 하는 13세기 동안의 기간이다.

1) 초기(4~6세기)

소아시아 지방은 이미 3세기경, '놀라운 일을 하는 사람(the Wonder-Worker)'이라는 별칭을 얻은 성 그레고리우스 타우마투르구스(St.

Gregorius Thaumaturgus, 213~270)와 같은 인물의 적극적인 선교활동에 힘입어 그리스도교화되었다. 폰투스(Pontus)의 네오카이사레아(Neocaesarea)의 주교였던 그는 지역민이 쉽게 이해하고 받아들일 수 있도록 그리스도교 전통을 대중화함으로써, 30여 년간의 활동 끝에 지역민 대부분을 개종시키는 데 성공했다.[17]

카파도키아 지역에도 3세기부터는 수도자들이 모여들기 시작했고,[18] 지역민들은 그리스도교를 받아들여 점진적으로 이교 문화를 벗어났다.[19] 에우세비우스(Eusebius, 260/264~339)의 『교회사』에 따르면, 303년의 그리스도교 박해가 있을 즈음, 몇몇 지역은 구성원 대부분이 그리스도인인 곳도 있었다.[20] 이후 '카파도키아의 세 교부'로 알려진 카이사레아의 성 바실리우스(330~379), 니사의 성 그레고리우스(335~395), 나지안주스의 성 그레고리우스(329~390)의 활약으로 이 지역에 수도(修道) 생활이 널리 퍼지고 교회미술을 비롯한 그리스도교 문화가 일찍부터 발전하게 되었다. 5세기에는 소조메누스(Sozomenus, 400~450)가 카파도키아를 "소아시아 지방에서 갈라티아와 더불어 초기 그리스도교 공동체들의 본거지"라고 기록할 정도로 교회의 중심 지역으로 발전했다.[21]

2) 변모의 시기(7~9세기 중반)

흔히 '변모의 시기' 혹은 '암흑기'라고 불리는 기간에 비잔티움 제국은 페르시아를 상대로 힘겹게 싸워야 했고(602~628, 비잔티움-페르시아 전쟁) 슬라브족과 롬바르디아인의 침입에 시달렸다. 이민족의 공격은 그치지 않고 계속되어 아바르인은 제국에 매우 심각한 피해를

안겼고, 아랍 세력의 팽창으로 인한 위협도 나날이 커졌다(630~640, 838).[22] 비잔티움 제국은 시리아, 팔레스타인, 이집트, 북아프리카, 메소포타미아 등 부유한 지방을 잃어 영토가 급격히 축소되었고, 정치적 위상은 물론 경제력도 크게 약화했다. 이러한 가운데 벌어진 '성화상 논쟁(聖畵像論爭, Iconoclast Controversy, 726~787, 815~843)'은 성상 제작과 사용을 둘러싼 극심한 대립과 교회 및 수도원에 대한 탄압으로 이어져 제국을 내부적으로 분열시켰다.[23]

'변모의 시기'는 비잔티움 역사상 두 개의 황금기 사이에 존재한다. 첫 번째 황금기는 유스티니아누스(Justinianus I, 527~565) 대제의 치세였고, 두 번째 황금기는 9세기 말부터 시작된 마케도니아 왕조 시기이다. 첫 번째 황금기가 고대 로마문화의 성격을 유지했다면 '변모의 시기'를 거친 두 번째 황금기는 비잔티움 고유의 특성을 보이는데, 수도 콘스탄티노폴리스를 중심으로 단일화된 문화와 종교, 언어와 정치체제를 갖게 되었기 때문이다. '변모의 시기' 동안 시리아와 이집트 등지를 잃음으로써 콘스탄티노폴리스는 오히려 비잔티움 제국의 명실상부한 정치적, 문화적, 종교적 중심지로 자리 잡게 되었고, 라틴어와 근동 언어 대신 그리스어가 공용어로 사용됨으로써 정교(Orthodox)와 그리스 문화라는 두 개의 중심축을 바탕으로 한 비잔티움 문화가 본격적으로 시작되었다.

'변모의 시기'는 전쟁으로 인한 재정적 어려움뿐 아니라 성상파괴주의(Iconoclasm)의 여파로 건축과 회화 등 예술 분야에 있어서 일대 침체기였다. 제국의 변경 지역인 카파도키아는 페르시아와 아랍의 침입에 맞서는 최전방이었고, 6세기 말부터 7세기 초까지 이어진 페르시아의 침입으로 카이사레아가 함락되는 등 극심한 손해를 입었다

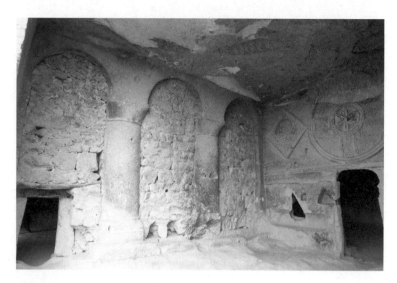

그림 1-5 세례자 요한 성당. 7~8세기. 차우신. 출처: 위키미디어커먼스.

(605~611).[24] 634년부터는 아랍인의 침입이 시작되었는데 그들의 주기적인 공격은 카파도키아를 더욱 황폐하게 했다.[25] 카파도키아의 인구는 줄어들었고 마을은 버려졌다. 이 시기에 지어진 방어용 성채나 지하 시설물은 당대의 불안정한 상황을 짐작하게 한다.[26] 전쟁으로 지친 땅에서 교회 건축이나 예술 활동을 기대하기란 거의 불가능했으므로 이 시기에 제작된 작품은 소수에 불과하다. 하지만 성화상 논쟁 시기를 대변하는 독특한 작품들이 남아 있어 당대 성상파괴주의가 교회와 예술에 미친 영향을 가늠하는 중요한 단서를 제공한다(그림 1-5).

3) 마케도니아 왕조 시기(867~1056)

바실레이오스 1세(Basileios I, 867~886)로부터 시작된 마케도니아 왕조는 유스티니아누스 대제 치하의 정치적 · 문화적 부흥에 견줄 만한 황금기를 맞게 되었다.[27] 성공적인 영토 재정복 사업과 경제적 번영, 그리고 성상 옹호자의 승리로 성화상 논쟁이 일단락된 후 더욱 확고해진 교회의 세력은 예술 활동의 재개에 큰 영향을 미쳤다.[28] 제국의 여러 다른 지방과 마찬가지로 카파도키아 역시 평화와 번영의 시기를 구가하게 되었다.[29] 종교예술 활동은 그 절정에 달했는데, 많은 수도원과 교회가 새로 지어지거나 보수되었고, 다수의 예술품이 제작되어 현재까지 보존된 자료의 중요한 부분을 차지하게 되었다. 카파도키아의 암혈 교회 중 상당수가 이 시기에 만들어진 것이다. 예수회 사제이자 카파도키아 연구의 선구자인 제르파니옹에 의해서 '아르카익(archaïque)' 그룹으로 분류된 암혈 교회와[30] 11세기에 지어진 많은 건물은 제2의 황금기 또는 '마케도니아의 르네상스'라고 불리는 비잔티움 중기의 문화적 양상을 대변한다(그림 1-6).

그러나 바실레이오스 2세(Basileios II, 976~1025) 이후 카파도키아의 중요성은 점차 감소했다. 소아시아 지방이 1040년경부터 셀주크 튀르크의 압력을 받게 되자 제국의 정치적 구심력은 발칸반도로 옮겨갔고, 결과적으로 콘스탄티노폴리스의 정치적 입지가 강화된 반면, 제국의 변경 지역이었던 카파도키아는 불안정한 위치에 놓이게 되었기 때문이다.[32]

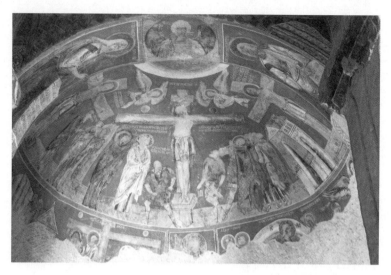

그림 1-6 〈십자가 처형〉, 10세기 중반, 괴레메 7번 성당(토칼르 킬리세). 출처: 위키미디어커먼스.

4) 이슬람 지배하의 카파도키아

콘스탄티노스 10세 두카스(Konstantinos X, 1059~1067)의 재임기에 셀주크 튀르크는 근동 지방과 아르메니아 지방을 장악했고, 술탄 알프 아르스란(Alp Arslan)은 1071년에 만지케르트(Manzikert)에서 비잔티움 황제를 생포하기까지 했다.[33] 비잔티움의 세력이 약화하는 가운데 1082년 카이사레아가 점령당하는 수난을 겪은 카파도키아는 이후 룸(Rûm) 이슬람 왕조의 일부로 편입되고 말았다.[34] 카파도키아 지방의 종교 건축 활동은 셀주크 튀르크에 의해 점령되던 11세기 말까지 지속되었는데, 으흘라라의 성 미카엘 성당(Saint-Michel, Ihlara)과 카라바슈 성당(Karabaş kilise)은 각각 1055년과 1061년에 완성되었다. 한편, 수도공동체가 많이 모여 있던 괴레메에서는 이을란르(Yılanlı) 그

룹에[35] 속하는 성당을 중심으로 종교예술 활동이 계속 유지되었으나, 빈약한 경제 사정을 반영하듯 성당 내부는 매우 단순하고 소박한 그림들로 장식되었다.

12세기, 튀르크의 지배하에 놓인 카파도키아는 예술 활동의 공백기를 보이면서 사회문화적으로 큰 변화를 겪었다.[36]

하지만 이슬람 정치체제로의 편입이라는 사회의 전 분야에 걸친 근본적인 변모에도 불구하고, 13세기에 이르러 카파도키아는 다시 한번 예술 분야의 부흥기를 마련했다.[37] 이 시기의 예술은 카파도키아 지방 전통, 튀르크 문화, 니케아 왕조의 영향을 복합적으로 나타낸다. 귈셰히르 근방에 남아 있는 카르슈 킬리세(Karşı kilise, 1212),

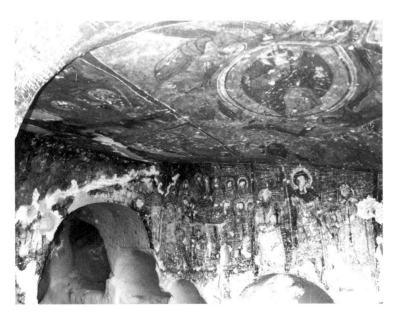

그림 1-7 성 게오르기우스 성당 내부, 1282~1295년, 성 게오르기우스 성당, 벨리스르마.

아측 사라이(Açık Saray), 육세클리 1번 성당(Yüksekli), 타틀라린 성당(Tatalrin)은 정치적 안정과 활발한 경제활동을 바탕으로 이슬람 사회에 비교적 잘 적응하여 13세기의 3/4분기까지 존속했던 카파도키아의 그리스도교 공동체의 존재를 방증한다(그림 1-7). 벨리스르마(Belisırma) 계곡의 성 게오르기우스 성당(St. Georgius, Kırk dam altı kilisesi, 1282~1295)도 이슬람 사회에 적응한 부유층 그리스도인의 후원으로 세워졌다. 후원자 부부의 초상이 이 교회의 내부에 그려졌는데, 그들은 모두 이슬람 복장 차림이어서 눈길을 끈다.

제2장

—

초기 카파도키아 미술

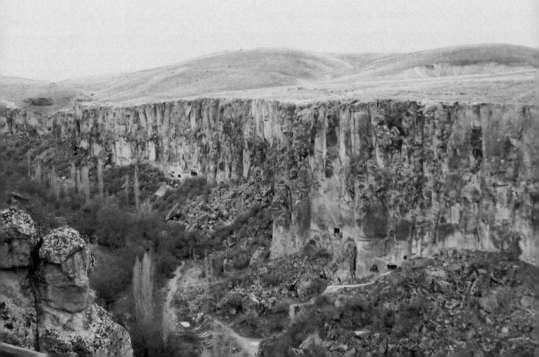

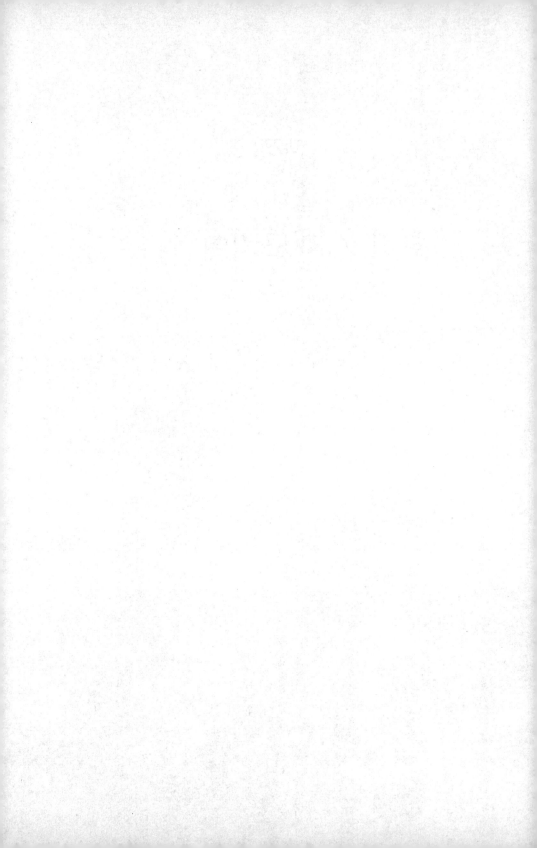

1

십자가 도상의 발달

1) 초기 비잔티움 시기

카파도키아의 교부들은 그리스도인들의 신앙을 굳건하게 하고 교회의 가르침을 효과적으로 전달하는 데 미술이 중요한 역할을 한다는 점을 강조했다. 이에 따라 카파도키아에서는 이미 4세기 무렵부터 교회미술이 발달할 수 있었다. 그림과 모자이크로 성당 내부를 장식했다는 기록은 이 같은 당대의 상황을 짐작할 수 있게 해준다. 한 예로 니사의 성 그레고리우스(335~395)는 〈이사악의 희생〉이 너무나 사실적으로 그려져 감동의 눈물을 흘리게 할 정도였다고 말했다.[1]

카파도키아는 비잔티움 이콘의 등장과 발전에도 큰 역할을 했다. 540년경 카이사레아(Caesarea) 근처의 카물리아나(Camuliana)에 사는 어느 여인의 집 우물에서 그리스도의 '아케이로포이에테스(acheiro-poietes: 사람의 손으로 그려진 것이 아닌)' 이콘이 기이하게도 물에 젖지

않은 상태로 발견되었다.[2] 이교도였던 그 여인은 그리스도의 이콘을 천으로 감쌌는데, 기적적으로 똑같은 그림이 천에도 그려졌다고 한다. 그리스도의 이콘 중 하나는 카이사레아에 보내졌고, 다른 하나는 카물리아나에 세워진 기념 성당에 보관되다가 574년 콘스탄티노폴리스로 보내졌다. 제국의 수도에 도착한 그리스도의 초상은 페르시아와의 전쟁에서 '팔라디움(palladium: 보호의 능력이 있는 이미지)'으로 사용되었다.[3] 교부들의 사상과 그리스도 이콘의 발견 등은 카파도키아 지방에 교회미술이 일찍 뿌리내리는 데 큰 역할을 했다.

십자가 도상의 종류

카파도키아에는 귈뤼데레 3번 성당, 괴레메의 성 세르기우스 성당, 젤베 4번 성당, 외즈코낙(Özkonak)의 벨하 성당, 발칸 데레시(Balkan deresi) 1번 성당처럼 건립 연대가 비잔티움 제국 초기로까지 거슬러 올라가는 오래된 성당들이 남아 있다. 이들은 모두 수도원에 딸린 성당이고 십자가 도상을 풍부하게 사용했기 때문에, 수도 생활과 아울러 성 십자가(the Holy Cross) 신심이 이른 시기에 카파도키아 지방에 퍼져 있었음을 알려준다.

귈뤼데레 3번 성당은 거대한 바위산 악테페(Ak tepe)의 서쪽을 따라 내려가는 계곡의 중간 지점에 있으며, 차우신 마을의 남쪽에 자리 잡고 있다. 이 성당은 세베루스 알렉산데르(Severus Alexander, 재위 222~235) 황제 시기에 순교한 다마스(Damas)의 주교, 성 아가탄젤루스(St. Agathangelus)에게 봉헌되었다(그림 2-1).[4] 내부는 여러 세기에 걸쳐 조각과 그림으로 장식되었는데, 네이브[nave, 신랑(身廊)] 천장의 십자가 조각은 6~7세기 초에 제작된 것이다(그림 2-2). 십자가 조각

 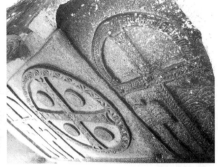

그림 2-1 성당 외부. 6~7세기 초, 귈뤼데레 3번 성당.

그림 2-2 천장 십자가 조각. 6~7세기 초, 귈뤼데레 3번 성당.

은 모두 세 개이며, 중앙의 그리스십자가를 중심으로 좌우에 라틴십자가가 배치되어 있다. 그리스십자가는 커다란 메달리온에 둘러싸인 형태이며 동심원들로 장식된 네 개의 작은 메달리온이 십자가의 팔 사이사이에 놓여 있다. 커다란 메달리온의 내부는 베틀북 모티프로, 그리고 십자가의 내부는 작은 동심원 모티프로 각각 장식되었다. 십자가의 중심부에는 작은 몰타십자가가 조각되었다. 한편, 라틴십자가는 반원형 아치 장식으로 윗부분을 연결했고, 두 그루의 종려나무가 좌우에 조각되어 있다. 라틴십자가의 내부는 꼬임과 지그재그 문양으로 채워졌고, 십자가의 팔 끄트머리 부분은 진주 구슬 모양으로 장식했다.

매우 유사한 형태의 십자가 조각이 괴레메의 성 세르기우스(St. Sergius) 성당에서도 발견된다.[5] 괴레메는 차우신에 이웃한 마을이며, 비잔티움 시기에는 마티아네(Matianè)라고 불렸던 곳이다. 후일 마찬(Maçan)으로 불리다가 아브즐라르로 개명되었고, 현재는 괴레메라는

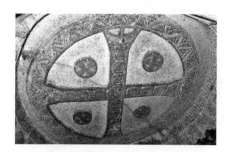

그림 2-3 앱스의 십자가, 6세기, 성 세르기우스 성당, 괴레메. © C. Jolivet-Lévy.

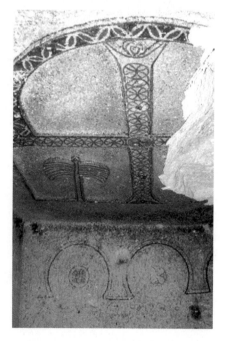

그림 2-4 천장의 십자가, 6세기, 성 세르기우스 성당, 괴레메. © C. Jolivet-Lévy.

지명을 갖게 되었다.[6] 성 세르기우스 성당의 앱스 천장에 조각된 그리스십자가는 귈뤼데레 3번 성당에서 보았던 형태와 같으며, 편평한 네이브의 천장과 거기에 돋을새김한 십자가와 종려나무도 마찬가지이다(그림 2-3, 그림 2-4).[7] 네이브 천장의 십자가 조각은 밑칠 없이 직접 바위의 표면에 녹색과 적색 안료로 채색되었다. 론지노스(Longinos)라는 인물이 성당 건립을 후원했다는 기록이 벽면에 남아 있어, 당대 카파도키아 사회의 연구에 자료를 제공한다.[8]

비잔티움 초기에 지어진 카파도키아 교회의 일반적인 특징은 성 세르기우스 성당처럼, 편평한 천장과 십자가 등의 돋을새김 장식을 갖추고, 정사각형에 가까운 단일 네이브와 원형 앱스로 구성된다는 점이다(그림 2-5). 시간이 지날수록 천장은 반원형 궁륭의 모습을 띠고, 네이브는 길쭉해지며 두 개 이상 겹친 형태가 많아진다. 한편 앱스의 모양은 원형에서 반원형으로 변한다.

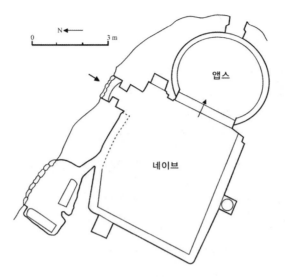

그림 2-5 성 세르기우스 성당 도면. 6세기. 괴레메. 앱스: 돌출된 반원형 공간이며 천장은
세미 돔(Semi-dome) 형태임. 미사를 거행하기 위한 제대와 사제석이 있음. 네이브: 일반
적으로 직사각형 형태의 공간이며 반원형 또는 편평한 천장으로 덮여 있음. 신자들을 위한
공간임. © N. Lemaigre Demesnil and M. -P. Raynaud.

 귈뤼데레 3번 성당과 괴레메의 성 세르기우스 성당의 예에서 보듯,
십자가는 카파도키아에서 초기 비잔티움 시기부터 유행했던 도상이
다. 이 지역의 수도자들은 십자가의 상징성, 승리와 영광의 의미를
중요하게 생각했고 성당 곳곳을 십자가로 장식했다. 귈뤼데레 3번 성
당이 성 아가탄젤루스에게 봉헌된 점은 주목할 만하다. 성인은 시리
아, 메소포타미아 지방, 그리고 특별히 예루살렘 성지에서 공경받았
던 인물이고, 또한 성 십자가 신심도 예루살렘을 중심으로 시작된 것
이기 때문에, 초기 카파도키아의 십자가 도상은 성지 예루살렘의 전
통이 이 지역에 전해져 적극적으로 수용되었음을 증언한다.[9]
 카파도키아의 성 십자가 경배 신심에 관한 좀 더 특별한 예가 젤

그림 2-6 (왼쪽 위부터 시계 방향으로) 발르클르 킬리세 전경, 천장의 십자가 조각, 네이브의 십자가, 중앙 앱스의 벽감들, 5~6세기경, 젤베.

베 4번 성당이다. 젤베 4번 성당은 앱스 장식부터 천장, 네이브, 건물 입구에 이르기까지 십자가 도상으로 장식되어 있다. 현지에서는 이 성당을 발르클르 킬리세(Balıklı kilise)로 부르기도 한다. 젤베 4번 성당은 다른 초기 건물들처럼 편평한 천장의 단일 네이브로 되어 있으나, 세 개의 앱스를 갖추었다는 점이 특이하고 규모도 큰 편이다. 북쪽으로는 작은 장례용 소성당이 이어져 있다. 내부는 다양한 형태의 십자가로 장식되어 있는데, 거대한 라틴십자가 조각이 성당의 천장을 가득 채우고 있으며, 네이브 벽면의 상단에는 돋을새김한 메달리온이 벽을 따라 늘어서 있고 그 안에는 몰타십자가가 그려져 있다(그림 2-6). 메달리온 사이사이에는 나무 한 그루, 아마도 양식화한 종려

나무가 프리즈 형태로 벽면에 장식되어 있다. 그 아랫단에는 아케이드 아래 세워진 라틴십자가 모티프가 반복해서 그려져 있다. 앱스로 들어가는 동쪽 벽면에도 메달리온 안에 몰타십자가가 그려져 있는데, 이번에는 좌우에 물고기가 한 마리씩 배치되어 있고, 'IC XC', 즉 예수 그리스도의 이름이 약자로 적혀 있다(그림 2-7). 중앙 앱스에는 커다란 벽감이 세 개 있으며, 각각의 벽면에는 라틴십자가가 돋을새김되어 있고 십자가의 테두리와 내부에는 붉은색 물감으로 정성 들여 장식한 흔적이 남아 있다(그림 2-6). 중앙 벽감의 십자가는 특별히 크게 제작했으며, 성 십자가 유물함의 용도로 추정되는 커다란 홈이 파여 있다. 이후 10세기 초에는 두 손을 높이 올려 십자가를 현양하는 천사들, 성 십자가를 발견한 성녀 헬레나, 그리고 십자가 현현(顯現)을 목격한 성 콘스탄티누스가 성당 입구에 추가로 그려져 있다(그림 2-8).

왜 발르클르 킬리세 성당 내부를 온통 십자가나 그에 관련된 도상으로 장식했던 것일까? 추정하건대, 이 같은 이례적인 도상 선택은 카파도키아의 성 십자가 신심과 공경 풍습을 반영한 것이기도 하지만, 이 성당에 성 십자가 유물이 실제

그림 2-7 〈십자가와 물고기〉, 발르클르 킬리세. © N. Thierry

그림 2-8 〈십자가 현양〉, 발르클르 킬리세.

로 있었기 때문일 것이다.[10] 앞서 소개한 궐뤼데레 3번 성당이나 괴레메의 성 세르기우스 성당은 작은 규모의 성당이었고 수도자들을 위한 용도로 지어졌던 것이다. 그러나 젤베 4번 성당은 큰 규모의 바실리카로 마련되었고, 앱스는 다른 성당과 달리 세 개로 확대되었으며 특별히 성 십자가 유물이 보관된 중앙 앱스는 거대한 십자가 조각으로 강조했다. 눈에 띄는 이러한 변화는 성 십자가를 찾아오는 순례자들을 배려한 것으로 볼 수 있다. 젤베 4번 성당은 이 지역의 종교적 중심지로서 특별한 위치에 있었고, 내부 장식 도상은 당대 카파도키아에서 증가하던 성 십자가 경배 신심과 풍습을 반영한다.

한편, 벨하 성당의 입구 팀파눔(tympanum)*에도 커다란 라틴십자

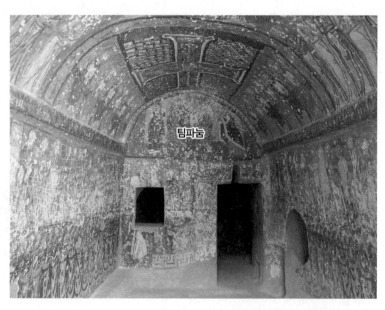

그림 2-9 팀파눔, 코카르 킬리세, 으흘라라. *팀파눔: 궁륭천장과 벽면 사이의 반원형 공간.

가가 조각되어 있으며, 발칸 데레시의 돔형 홀(Domed Hall)에는 거대한 메달리온 안에 십자가를 돌을새김한 장식이 남아 있어, 십자가 도상이 카파도키아에서 널리 사용되었음을 뚜렷이 보여준다.

십자가의 상징성

십자가는 그리스도교 역사상 가장 먼저 사용된 상징으로서, 그리스도의 십자가 희생과 인류 구원, 그리고 '신의 현현(Theophany)'이라는 중요한 의미를 내포한다.[11]

하지만 십자가 이미지가 처음부터 그리스도교의 전유물은 아니었다. 이미 원시 종교에서 십자가는 태양이나 별, 또는 완전함과 영원한 생명력을 지닌 존재를 상징했다. 한편 고대의 십자가는 '우주의 공간적이고 형이상학적인 차원 속에서 이루어지는 총화(總和), 조화(調和), 일치(一致), 대비(對比)'의 상징이었다.[12]

이러한 상징성은 사도 바오로와 초기 교부들의 노력으로 그리스도교에 수용되었다. 사도 성 바오로(St. Paul, ?~64/67)는 십자가의 구원 효력이 전(全) 우주적인 영향력을 갖는 것이며, 인간의 육체가 그리스도의 구원에 참여하는 것과 마찬가지로 인간을 위해서 창조된 모든 물질적인 세계도 인간의 운명에 참여한다고 했다(「로마 신자들에게 보낸 서간」 8:19~21). 구원의 보편성과 고대 십자가의 상징이 결합하는 대목이다. 한편 성 유스티누스(St. Justinus, 100~165)는 그리스도의 십자가를 플라톤의 사상에 비추어 설명했고, 성 이레네우스(St. Irenaeus, 130~200?)는 십자가가 '창조사업의 재정비이자 초월적인 신비의 감각적인 상징'이며 십자가의 네 방향은 우주의 사방(四方)을 가리키는 신비한 상징이라고 했다.[13] '골고타'는 우주의 심장부

에 해당하며, 여기 세워진 십자가는 전 우주를 성부에게 이끄는 세상의 축(Axis mundi)으로서 모든 창조물은 이를 중심으로 움직인다는 범우주적인 십자가에 대한 인식은 4세기에 활동한 락탄시우스(Lactantius, 250~321), 피르미쿠스 마테르누스(Firmicus Maternus, 4세기경), 성 아우구스티누스(St. Augustinus, 354~430)의 사상적 영향을 거쳐 완성되었다.

카파도키아의 교부인 니사의 성 그레고리우스도 "공중에 매달린 십자가의 네 방향은 그리스도의 범우주적인 권능을 나타낸다. 이는 참으로 하느님의 섭리가 아닐 수 없다. 중앙에서 아래로 향한 부분은 깊이를, 위로 향한 부분은 높이를, 좌우로 향한 부분은 넓이와 길이를 의미한다. 높이는 천상의 것을 의미하고 깊이는 지상의 것을 뜻한다. 그리고 길이와 넓이는 중앙에서 가장 멀리 떨어져 있는 것을 말하는 것으로, 천상과 지상을 통틀어 신성(神性)에 의해 존속하지 않는 사물이란 결코 없다는 사실을 말하는 것이다"라는 말로 십자가의 신비를 설명했다. 두 개의 세계, 즉 지상과 초자연적 세계가 십자가를 통해 연결되는 통교의 선(線)을 상징한다는 의미이다.

초기 비잔티움 미술은 로마제국의 처형 도구인 십자가의 부정적 의미를 극복하고 그리스도교 이전의 상징을 받아들임으로써 십자가에 새로운 가치를 부여했다. 십자가는 형태적 측면에서 보더라도 우주의 끝과 인간 존재의 궁극적 목적을 보여주며, 그리스도의 구원사업의 보편성과 우주적 성격을 강조하는 호교론적 목적에 일치하는 상징이었다. 십자가는 예수 그리스도의 죽음과 부활이라는 과거의 사건에 관한 단순한 회상이 아니라, 현재 삶과 죽음의 갈림길에 선 그리스도인에게 벌어지는 영적 현실(靈的 現實)을 나타내며, 또한

구원의 최종적 완성을 위해 다시 오실 그리스도의 영광스러운 재림(Parousia)이라는 종말론적이고 다중적인 상징이 되었다.

십자가의 상징성에 또 다른 지평을 열어준 사건은 콘스탄티누스 대제(Constantinus I, 306~337)와 관련이 있다. '콘스탄티누스의 꿈'으로 널리 알려진 이야기에 따르면, 밀비우스 다리의 전투(312) 전날 밤 콘스탄티누스는 "In hoc signo vinces(이 표시로 승리하리라)"라는 문구와 함께 나타난 신비로운 십자가를 보게 되었다고 한다. 이튿날 그는 로마군대의 깃발인 라바룸(labarum)과 병사들의 방패에 키로(XP) 십자가를 그려 넣게 하고 전투에 임했는데 결과는 꿈에서 본 내용처럼 그의 승리였다는 것이다. 이듬해 그는 그리스도교를 박해하던 전임자의 정책을 거두고 그리스도교를 공인하는 밀라노 칙령(313)을 내렸고, 후일 그리스도교로 개종했으며, 그의 치세 동안 십자가형은 완전히 폐지되었다. 한편, 콘스탄티누스 대제의 어머니인 성녀 헬레나(Helena)가 예루살렘의 골고타(Golgotha)에서 그리스도가 못 박힌 성십자가를 발견한 사건은 십자가 공경을 급속히 퍼지게 했다.[14]

콘스탄티누스 대제는 십자가의 의미를 크게 바꾸어놓았다. 십자가는 치욕적인 죽음을 상징하는 형틀이 아니라 영광스러운 승리의 표시가 되었으며,[15] '승리의 십자가(Crux Invicta)'는 323년 이후에는 로마시와 로마제국의 공식 기장으로 자리 잡았다.[16] 십자가는 그리스도교 상징이자 제국의 상징으로서 카타콤바나 석관뿐만 아니라 공공장소인 광장의 기념비에 새겨졌으며[17] 공적 전례 장소가 된 성당에는 화려한 모자이크로 십자가를 그렸다. 교회 내부에서 천상에 비유되는 앱스(후진, 後陣)는 신의 현현의 이미지로 장식하는데, 〈마예스타스 도미니(Majestas Domini: 옥좌의 그리스도)〉, 〈그리스도의 변모〉와

더불어 십자가는 비잔티움 미술에 있어서 가장 중요한 모티프의 하나가 되었다. 카파도키아의 초기 십자가 도상은 이 같은 변화를 충실히 반영하고 있다.

콘스탄티누스 대제 이후 십자가 도상의 상징성은 점차 현세적이고 구체적인 차원으로 확장되었다. 즉 십자가는 내세의 구원과 영원한 생명의 상징일 뿐만 아니라, 현세의 역사적 사건과 일상의 삶에서 거두는 승리의 상징이 된 것이다. 십자가가 지닌 상징성의 폭은 더욱 확장되어 보호와 방어, 혹은 도액(度厄)과 구마적(驅魔的) 성격도 강조되었고, 십자가 도상은 일상생활의 영역으로 파급되었다.

그러나 콘스탄티누스의 십자가와 관련하여 가장 중요한 점은, 십자가가 신적 현현의 매개체나 그 자체로 인식되었다는 점이다. 비잔티움 교회에서 볼 때, 그리스도의 이콘이 단순한 그림이 아니라 그리스도의 현존을 담고 있는 것이기에 경배의 대상이 되는 것이라면, 신적 은총을 콘스탄티누스 대제에게 전달한 십자가 역시 이콘과 같은 의미로 받아들일 수 있게 된다.

비잔티움 세계에서 받아들여진 십자가의 의미를 현대적 관점에서 설명하기란 쉽지 않다. 하지만 그리스도교의 성사(聖事, Sacramentum) 개념을 통해 이해를 도울 수는 있을 것이다. 성사란 '하느님의 은총을 전달하는 표징'이다.[18] 이런 광의적 의미로 접근할 때, 비잔티움의 이콘과 십자가는 하느님의 은총을 전달하는 매개체나 표징이므로 '성사적' 성격을 갖게 된다고 할 수 있다. 한편, 라너(K. Rahner)는 상징 안에 상징된 실재가 참으로 현존하는 경우 '실재상징(實在象徵)'이라는 개념을 사용했는데,[19] 그의 설명에 따르면, 십자가는 '그리스도의 실재를 표현하고, 그리스도의 현현을 가능케 하는 매

개체'이기에 실재상징이 된다. 그렇기에 십자가 경배는 이콘 경배 못 지않은 중요성을 얻게 된다.

카파도키아의 십자가 도상 발달은 이와 같은 사유의 흐름을 바탕으로 전개되며, 특히 성화상 논쟁 시기에는 십자가 형상으로써 그리스도와 성인들을 표현할 수 있게 되었다.

2) 7~9세기

카파도키아 지역에서 십자가 도상의 유행은 계속되었다. 7~8세기에 건립된 것으로 추정되는 차우신의 세례자 요한 성당(Saint-Jean-Baptiste)은 나르텍스(narthex)*를 거대한 십자가 조각으로 장식했는데, 그 압도적인 크기는 십자가 도상의 상징성을 더욱 강조하고 있다.

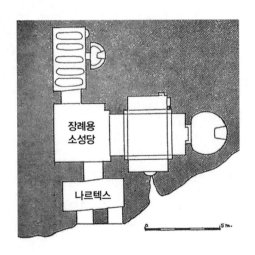

그림 2-10 나르텍스, 이을란르 킬리세, 으흘라라. *나르텍스: 성당 입구에 마련된 공간으로 초기 그리스도교 시대에는 예비신자들을 위한 공간으로 사용되기도 함.

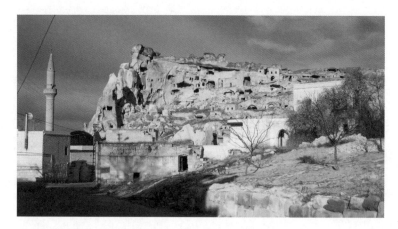

그림 2-11 차우신 전경, 카파도키아. 출처: 위키미디어커먼스.

그림 2-12 귈뤼데레 전경, 카파도키아. 출처: 위키미디어커먼스.

비잔티움 역사상 '변모의 시기'로 불리는 7~9세기는 정치적 혼란 과 경제적 어려움, 성화상 논쟁(726~787, 815~843)이 가중되어 건축 과 회화의 일대 침체기였고, 카파도키아 역시 다른 시기와 비교할 때 양적으로 빈약한 결과물을 산출했다. 하지만 카파도키아는 비표상적 문양, 특히 독특하고 다양한 형태의 십자가 도상을 발달시킴으로써

비잔티움 미술사에 중요한 업적을 남겼다.

성화상 논쟁 시기의 비잔티움 미술작품에 관한 연구는 상대적으로 덜 진척되었는데, 제국의 수도인 콘스탄티노폴리스와 주요 도시의 작품 대다수가 파괴되어, 의미 있는 결론을 도출할 수 있는 자료가 매우 빈약하기 때문이다. 하지만 카파도키아 지역에는 차우신의 궐뤼데레 5번 성당, 카라자외렌(karacaören)의 카플르 바드스 킬리세시 (Kapılı vadısı kilisesi), 차우신의 니케타스 스틸리트(Nicetas Stylite) 성당, 위르굽의 하기오스 바실리오스(Hagios Basilios) 성당, 페리스트레마(Peristrema)의 다울루 킬리세(Davullu Kilise) 등 성화상 논쟁 시기에 제작된 것으로 추정되는 작품이 남아 있는데 이는 당대 비잔티움 미술 연구에 의미 있는 자료이다(그림 2-11, 그림 2-12). 각각의 예를 살펴보기로 하자.

궐뤼데레 5번 성당

차우신 마을 근처에 있는 궐뤼데레는 터키어로 '장미의 계곡'이라는 의미로, 장밋빛 화산암 지대이기 때문에 붙게 된 현대식 지명이다. 이곳에서 발견된 성당은 지명에 번호를 붙여 부르게 되었는데, 궐뤼데레 5번 성당은 성화상 논쟁 시기에 건립된 것으로 추정되며 근처에는 수도자들이 사용했던 방 등이 남아 있어 이곳에 수도공동체가 존재했음을 알려준다. 현재는 앱스와 네이브의 동쪽 부분 일부를 제외하고는 다 허물어져 보존 상태가 좋지 않다.

궐뤼데레 5번 성당은 성화상 파괴 시기의 특징을 그대로 반영하는 그림으로 장식되었고, 사람의 모습이 일절 없으며 대신 식물 문양과 기하학적 문양이 가득하다. 성화상 논쟁 시기의 카파도키아에서는

교회 내부 장식을 위해 양식화된 덩굴 문양 등으로 채워진 바탕 위에 커다란 십자가를 그려 넣는 경우가 많으며, 고전적 모티프인 풍요의 뿔, 포도나무, 석류, 아칸서스, 월계수, 공작 깃털을 장식적으로 변형한 문양을 즐겨 사용했다.

귈뤼데레 5번 성당의 앱스에 그려진 커다란 십자가는 성화상 논쟁 시기의 그리스도교 미술을 증언하는 귀중한 작품이다(그림 2-13). 흰색과 푸른색 바탕에 황토색과 노란색을 주조로 그려졌고, 보석으로 화려하게 장식된 거대한 몰타십자가의 각 귀퉁이에는 진주 모양의 원형 장식이 달려 있다. 여덟 개의 꽃잎으로 장식된 작은 메달리온 12개가 십자가를 둘러싸고 있는 형태이며, 십자가의 중심으로부터 바깥쪽까지 여섯 개의 동심원이 마치 빛이 퍼져나가듯 차례로 그려져 있다.

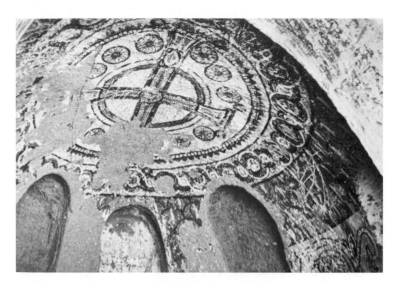

그림 2-13 〈십자가〉, 앱스 프레스코화, 귈뤼데레 5번 성당, 차우신. © C. Jolivet-Lévy

앱스에는 일반적으로 〈옥좌의 그리스도〉나 〈테오토코스(Theoto-kos: 하느님의 어머니)〉를 그렸던 비잔티움 교회의 전통에 비추어본다면, 킐뢰데레 5번 성당의 〈십자가〉는 단순한 장식이 아니라 열두 사도를 대동한 그리스도의 영광스러운 모습을 대신하는 그림이라는 것이 분명해진다. 여러 겹의 빛나는 광륜(光輪)에 둘러싸인 그리스도를 정점으로 열두 명의 제자를 배치한 구성은 '예수 그리스도의 승천(昇天)'을 상징한다. 이 도상은 또한, "너희를 떠나 승천하신 저 예수님께서는, 너희가 보는 앞에서 하늘로 올라가신 모습 그대로 다시 오실 것이다(『사도행전』 1:11)"라는 성경 내용에 근거하여 '예수 그리스도의 재림(再臨, Parousia)'을 상징하는 것으로도 해석할 수 있다. 성체성사(聖體聖事)가 거행되는 장소인 앱스는 그리스도의 희생을 기념하고 재현하며 다시 오심을 기다리는 곳이기에, 예수 그리스도의 죽음과 부활, 그리고 영광스러운 재림을 상징하는 십자가 도상은 여기에 매우 적합한 시각적 표현이었다. 앱스의 반원형 천장에 십자가 도상을 그림으로써 그리스도교 전례의 의미가 한층 뚜렷하게 드러난다.

전술한바, 성녀 헬레나가 성 십자가를 발견한 이후, 예루살렘에서 시작된 십자가 경배는 그리스도교 세계로 빠르게 확산했고, 십자가는 그리스도교 미술의 중요한 주제가 되었다. 특히 성화상 파괴 시기에는 십자가 도상이 많이 제작되었는데, 이전 시기보다 더욱 풍요로운 상징성을 갖게 되었고 표현 방식도 발전했다. 킐뢰데레 5번 성당에서 알 수 있듯, 십자가는 예수 그리스도뿐 아니라 성인을 대신하는 것으로서도 그려지게 되었으며, 그리스도교 미술에 있어서 가장 중요한 주제로 떠올랐다. 그리스도의 이미지는 십자가로 대치되며, 모자이크, 프레스코, 주화(主畫)에 이르기까지 매우 다양하게 표현되었

다. 십자가 도상의 이 같은 변화와 관련된 성화상 파괴주의는 뒤에서
다시 설명하기로 한다.

쿠르트데레의 카플르 바드스 킬리세시

카플르 바드스 킬리세시는 장례용으로 만들어진 작은 성당으로서
카라자외렌 마을 근처의 쿠르트데레(Kurt dere)에 있다(그림 2-14). 터
키어로 '킬리세(kilise)'는 성당을 의미하며, '킬리세시(kilisesi)'는 소성
당이라는 뜻이다. 비잔티움 시기의 이름이 알려지지 않았기 때문에,
현지에서 붙인 이름이 통용되는 성당이다. 쿠르트데레는 '늑대 계곡'
이라는 뜻이며, 해발 1,390여 미터의 절벽 꼭대기에는 비잔티움 제국

그림 2-14 (왼쪽 위부터 시계 방향으로) 쿠르트데레 전경, 앱스의 둥근 천장, 종려나무, 십
자가, 카플르 바드스 킬리세시. © (위) C. Pelosi, (아래) C. Jolivet-Lévy.

시기에 암벽을 파서 만든 성당들이 남아 있다.

카플르 바드스 킬리세시는 전형적인 성화상 파괴 시기의 교회 장식을 보여주는데, 십자가와 장식적 모티프만 사용되었다(그림 2-14). 커다란 붉은색 십자가가 앱스의 반원형 천장에 그려져 있으며, 십자가를 둘러싼 빛나는 주황색 후광(nimbus)은 담쟁이덩굴 무늬로 장식되어 있다. 앱스의 벽면에 십자가와 종려나무를 교대로 그려 리드미컬한 느낌이 나도록 구성되었고, 십자가는 아치 구조물 아래 세워져 있으며 종려나무는 우아한 곡선의 덩굴로 장식되어 있다.

카플르 바드스 킬리세시의 십자가는 덩굴과 종려나무 사이에 서 있는 데다가 아랫부분에는 양식화된 식물 문양이 잎사귀처럼 달려 있어 마치 한 그루의 나무같이 표현되었는데, 이는 십자가의 상징성 가운데 자주 언급되는 '생명의 나무(sacramentum ligni vitae)'와 관련이 있다.

한편 네이브의 동쪽 벽면에는 보석과 펜던트 모양으로 화려하게 장식된 라틴십자가가 그려져 있는데, '빛'이라는 의미의 그리스어 '포스(Phôs)'와 '생명'을 의미하는 '조에(Zôé)'가 함께 쓰여 있어 '예수 그리스도는 빛이시며 생명'이라는 그리스도교의 구원론이 함축적으로 표현되었다.

그리스도와 십자가, 빛과 생명, 그리고 생명의 나무로 이어지는 상징의 고리는 이미 초기 비잔티움 시기부터 사용되었다. 컬뤼데레 3번 성당과 젤베 4번 성당에서 보았듯 십자가 옆에는 '생명의 나무'가 그려져 있고, 이러한 시각적 전통은 성화상 논쟁 시기까지 이어졌다.

생명의 나무는 세계의 중심으로서 살아 움직이는 생명의 무한한 과정을 나타내며, 종교와 신화에서 자주 언급된다.[20] 원시 종교에서

는 영적 힘의 근원으로서 신성한 나무를 숭배했는데, 고대 중국과 독일 신화, 인도의 베다에는 재생, 영생, 구원을 상징하는 우주목(宇宙木)의 이미지가 나타난다. 초기 카파도키아 미술은 전 세계의 보편적 신화로서 우주의 중심을 상징하는 우주목의 개념을 받아들이고 여기에 새로운 가치를 부여하여 사용했다. 로마의 성 히폴리투스(St. Hippolytus of Rome, 170~236)는 십자가를 "하늘과 땅의 중간 지점에 굳게 서 있는 불멸의 나무이며, 전 우주의 기반이자 근원"이라고 했으며, 4세기에 활동한 교회 학자인 시리아의 성 에프렘(St. Ephraem of Syria, 306~373)은 "아담이 창조된 곳은 세계의 중심부였고, 그가 딛고 선 자리가 바로 그리스도의 십자가가 세워질 자리였다. 또한, 낙원의 중앙에 자리 잡은 생명의 나무는 구원의 십자가의 원형이다. …… 그 나무 아래 세례의 샘물이 용솟음친다"라고 했다. 20세기의 종교현상학자인 엘리아데(M. Eliade, 1907~1986) 역시 십자가는 바로 이 '신비스러운 나무'를 대표하는 것이라고 확언한 바 있다. 카플르 바드스 킬리세시의 예에서 보듯, 생명의 나무는 십자가이자 그리스도 자신으로 표현되며, 이를 통해 하늘과 땅이 하나가 되고 구원의 은총이 우주를 감싸게 된다는 메시지를 전달한다.[21]

하기오스 바실리오스 성당

이 성당은 위르귑 지역의 무스타파파샤쾨이(Mustafapaşaköy) 마을 근처에 있는 괴메데(Gömede) 계곡의 정상에 있다(그림 2-15, 2-16). 성당은 각각 두 개(남쪽, 북쪽)의 네이브와 앱스로 구성되는데, 남쪽 네이브와 앱스만 그림으로 장식되어 있다. 낮고 평평한 천장 바로 아랫부분 벽면에는 '성스러운 나무(십자가)' 그림으로 성당을 재단장하

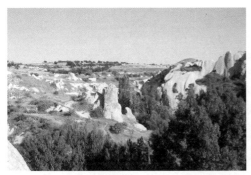

그림 2-15 괴메데 계곡 전경.　　　　　　　　그림 2-16 하기오스 바실리오스 성당.

는 데 도움을 준 '니칸드로스(Nicandros)'라는 후원자와 사제 '콘스탄
티노스(Constantinos)'에 관한 글이 쓰여 있다(그림 2-18, 2-19). 아쉽
게도 성당 내부의 작품이 제작된 시기를 명확하게 알려주는 내용은
없으나, 성당 내부 대부분이 십자가, 양식화된 식물 문양, 기하학적
문양으로 장식된 것으로 미루어볼 때 성화상 논쟁 시기나 그 직후인
8~9세기에 제작된 것으로 추정된다.

　하기오스 바실리오스 성당은 성화상 파괴 시기의 카파도키아 미술
이 어떻게 생명을 유지했는지를 뚜렷하게 보여주는 매우 중요한 예
이다. 앱스의 세미 돔(semi-dome)에는 십자가가 여럿 그려져 있다(그
림 2-17). 하단에 그려진 세 개의 십자가 중 가운데 십자가 주위에는
"CHΓNON TOV AΓIOV KOCTANTINOV(성 콘스탄티누스의 십자가)"
라는 글귀가 적혀 있어, 콘스탄티누스 대제의 꿈에 나타난 승리의 십
자가를 상기시킨다.[23] 콘스탄티누스의 십자가는 이슬람에 대항하는
상징이 되어, 비잔티움 제국이 아랍과 전쟁을 치르던 시기(8~9세기)
에 특별히 많이 그려졌다. 중앙에 그려진 승리의 십자가는 그리스도

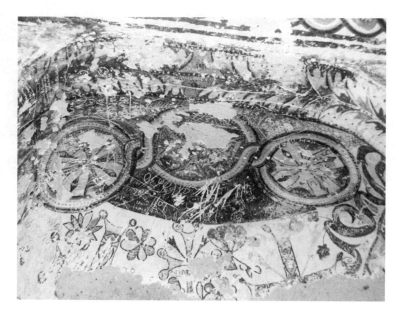

그림 2-17 〈십자가〉, 앱스 프레스코화, 하기오스 바실리오스 성당.

의 상징임이 분명하며, 일반적으로 좌우에 배치된 라틴십자가와 함께 골고타 언덕에 세워진 세 개의 십자가를 상징하는 것으로 본다. 세 개의 십자가를 그리는 방식은 예루살렘에서 시작하여 카파도키아와 비잔티움 전역으로 널리 전파되었다.

그 위의 둥근 천장 부분에는 또 다른 세 개의 십자가가 꼬임무늬로 연결된 메달리온 안에 있다. 그런데 각각의 십자가 옆에는 'ABRAAM(아브라함)', 'HCAAK(이사악)', 'HAKOB(야곱)'의 이름을 적어놓아, 구약의 선조들을 십자가로 표현했음을 분명히 드러낸다. 비잔티움 미술에서 아브라함, 이사악, 야곱은 천국에 있는 것으로 그려지며, 최후의 심판 때 그리스도인들을 돕는 중재자로서 공경을 받았

다. 하기오스 바실리오스 성당은 십자가가 그리스도의 이미지뿐 아니라 성인들의 초상도 대신해서 사용되었음을 보여준다. 십자가는 그리스도의 실재를 나타내는 상징의 차원을 넘어서 구원 사업에 관련된 모든 요소를 담는 포괄적 상징으로 발전하게 된 것이다. 한편 이사악의 십자가 왼쪽에는 물고기 한 마리가 그려져 있는데, 아쉽게도 글씨가 지워져 정확한 의미를 파악하기는 어렵다. 졸리베-레비는 이것을 성체성사의 상징으로 보았고, 티에리는 그리스도인이나 후원자의 초상을 대신하는 것으로 생각했다.[24]

하기오스 바실리오스 성당은 앱스뿐만 아니라 네이브도 십자가 그림으로 장식되어 있다. 보석으로 화려하게 장식된 매우 커다란 십자가가 네이브의 천장을 가득 채우고 있는데, 초기 비잔티움 시기의 바닥 모자이크를 연상시키는 사각형의 장식무늬와 꼬임무늬 바탕 위에 그려져 있다. 일반적으로 비잔티움 교회 내부 장식 체계에 비추어볼 때 천장에 그려진 십자가는 그리스도의 승천이나 그리스도의 재림을 상징한다(그림 2-18).

네이브의 남쪽 벽면에도 신자들이 경배할 수 있도록 십자가를 크게 그려놓았다. 라틴십자가의 아랫부분에는 식물 문양이 가미되어 있는데 특별히 눈에 띄게 장식된 매우 화려한 패널 안에 그려져 있다. 이 십자가는 성화상 파괴 시기에 제작된 것으로 보이는데, "CTAVPOC EN AEPI, OCANON(하늘의 십자가를 그릴 때, 예수 그리스도께서는 더럽혀지지 않으시리라)"라는 글귀가 성화상 옹호자의 신념을 나타내는 것이기 때문이다. 여기서 십자가는 예수 그리스도를 상징하는 비표상적 도구로 사용되었음이 분명히 드러난다(그림 2-19).

그림 2-18 〈십자가〉, 천장 프레스코화, 하기오스 바실리오스 성당.

그림 2-19 〈십자가〉, 하기오스 바실리오스 성당. © N. Thierry.

기둥고행자 니케타스 성당

기둥고행자 니케타스 성당은 차우신 지역의 크즐 추쿠르(Kızıl Çukur)에 있으며, 이 지역의 기둥고행자인 니케타스와 비잔티움 장교(kleisourarches)인 에우스트라트(Eustrate)의 후원으로 지어졌다. 원뿔형 바위를 파서 작은 성당을 만들었고 그 위쪽으로는 은수자의 방을 마련했다. '기둥고행'은 시리아의 성 시메온(St. Simeon of Syria, 389~459)이 기둥 위에서 고행하며 수도 생활을 한 데서 연유한 것으로, 카파도키아 지방에는 그의 모범을 따르는 많은 기둥고행자들이 있었다. 내부에 그려진 포도 그림 때문에 현재는 이 성당을 터키어로 위쥐믈뤼 킬리세(Üzümlü kilise), 즉 '포도 성당'이라고 부른다(그림 2-20).

성당 내부에는 그리스도의 구원과 승리, 그리고 그리스도가 믿는 이들과 함께하고 영원히 살아 있음을 상징하는 영광의 십자가가 여러 개 그려져 있다. 나르텍스와 네이브의 아치형 천장 전체가 앞서 본 하기오스 바실리오스 성당처럼 커다란 라틴십자가로 장식되어 있

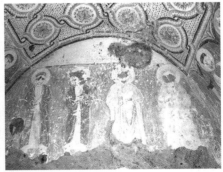

그림 2-20 (왼쪽부터) 네이브 천장의 〈십자가〉, 네이브 팀파눔의 〈성녀 안나와 성인들〉.

고, 앱스의 둥근 천장은 여러 겹의 후광 가운데 빛나는 십자가 도상
으로 꾸며져 있다. 네이브의 벽면에도 아케이드 장식 안에 십자가가
그려져 있다.

네이브의 천장에 그려진 커다란 십자가는 라틴형이며 작은 십자가
가 그려진 마름모꼴과 원형 모티프로 번갈아 장식되어 있다. 십자가
는 모자이크 바닥 장식처럼 보이는 화려한 바탕에 그려져 있는데, 가
장자리는 몰타십자가가 그려진 메달리온이 꼬임무늬로 연결되어 있
고 내부는 그리스도의 성혈을 상징하는 포도송이와 구원의 풍부한
은총을 나타내는 풍요의 뿔로 장식되어 있다.

그런데 기둥고행자 니케타스 성당은 앞서 소개한 다른 성당들과는
달리 십자가와 비표상적 문양으로만 내부를 장식한 것이 아니어서
놀라움을 준다. 앱스에는 그리스도의 구원과 영원성을 상징하는 십
자가 외에도, 대천사 성 미카엘과 성 가브리엘의 호위를 받으며 아기
예수를 안고 있는 〈테오토코스〉를 그려 그리스도의 육화(Incarnation:
사람이 됨) 사상을 표현했고, 동쪽 팀파눔에는 〈그리스도의 십자가 처
형〉과 여러 명의 인물을 함께 그렸다. 십자가의 오른쪽에는 세례자
요한을 그려 "보라, 세상의 죄를 없애시는 하느님의 어린양이시다"
(「요한복음」 1:29)라고 말했던 장면을 떠올리게 하며, 왼쪽에는 시리아
의 성 시메온을 그려 이 성당 건립을 후원했던 니케타스 수도자의 특
별한 존경심을 드러내고 있다(그림 2-20).

이런 내부 장식은 성당의 전례적 성격, 즉 성체성사를 거행하는 장
소라는 특성에 일치하는 것이다. 하느님의 아들인 "말씀(Logos)이 사
람이 되시어"(「요한복음」 1:14) 이 세상에 왔고 십자가에서 희생되었으
며, 그리스도의 대속(代贖)을 통한 자비로운 구원이 성체성사로 완성

됨을 시각적으로 표현하기 때문이다.

그런데 인물상을 포함하는 이런 내부 장식이 성화상 파괴 시기에 어떻게 가능했던 것일까? 혹시 기둥고행자 니케타스 성당은 성화상 파괴 시기 이후에 만들어진 것이 아닐까? 내부 벽면에 후원자에 관한 기록이 남아 있기는 하지만, 아쉽게도 연대는 쓰여 있지 않아 작품 제작 시기를 정확히 알기 어렵다. 몇몇 성당을 제외하고는 카파도키아 회화의 제작 연대를 추정하기란 매우 힘든 일인데, 그림 옆에 쓰인 기록이나 제작 방식, 그림의 스타일, 사용된 안료의 색채를 비교하여 조심스러운 결론을 내릴 수밖에 없다. 특히 카파도키아의 십자가 도상과 관련하여 연대를 추정할 때 더욱 그렇다. 성화상 파괴 시기의 회화는 십자가와 식물 문양 등을 주로 사용한 비표상적 성격이 특징적이지만 카파도키아 지방에서는 성화상 논쟁 이전 시기부터 십자가 경배가 널리 퍼져 있었기 때문에, 성당의 장식으로 십자가를 그린 것은 성화상 파괴 시기에만 국한된 것이 아니었기 때문이다. 기둥고행자 니케타스 성당의 내부는 십자가와 비표상적 문양으로만 장식된 부분이 있는가 하면, 그리스도와 테오토코스, 그리고 성인과 천사의 그림도 섞여 있어, 성화상 논쟁 시기의 카파도키아 회화가 지닌 복잡한 성격을 드러낸다. 기둥고행자 니케타스 성당의 그림은 붉은색과 노란색을 주조로 사용한 장식적 스타일 등을 볼 때 이 지역의 다른 성당에 그려진 그림과 매우 유사하나, 그리스도와 다른 성인들의 초상이 함께 그려진 점을 고려한다면, 성화상 복원이 결정된 제2차 니체아 공의회(787)와 제2차 성화상 파괴 시기(814~843) 사이에 제작된 것으로 추정된다.

다울루 킬리세

다울루 킬리세는 현지어로 '북 성당'이라는 의미이며, 귀베르진릭 (Güvercinlik) 마을에 있기 때문에 '귀베르진릭 다울루 킬리세'라고도 한다. 페리스트레마 계곡을 따라 북쪽으로 올라가다 보면, 야프락히 사르(Yaprakhisar) 근처에서 계곡 오른편에 자리 잡고 있다. 페리스트 레마는 역사적 지명이며, 현재는 으흘라라(Ihlara) 계곡으로 불린다(그 림 2-21).[25]

다울루 킬리세는 바위산을 깎아 만든 성당으로 규모가 작고, 소박 하고 단순한 그림으로 장식된 것으로 보아 이 지역의 가난한 수도자 들이 세운 것으로 보인다. 성화상 파괴 시기에 제작된 것으로 추정되 는 내부 장식은 교회 내부 암벽에 석회를 바른 뒤 적갈색 안료로 그

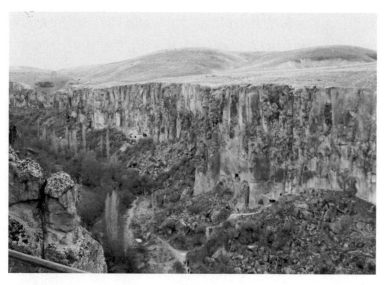

그림 2-21 페리스트레마(으흘라라) 계곡 전경.

림을 그렸으며, 기하학적 문양, 원, 반원, 마름모, 삼각형, 베틀북 모양의 잎사귀, 지그재그 또는 나선형으로 배치된 프리즈 등 온갖 종류의 비표상적 모티프를 사용했다. 황제가 내린 금지령에 따라 성화상을 그릴 수 없었던 상황을 반영하듯, 초기 그리스도교 시기부터 교회 내부에 줄곧 그려지던 예수 그리스도의 초상이나 테오토코스, 그리고 아브라함과 이사악 등 구약성경의 인물은 물론 성인이나 천사의 그림은 어느 곳에서도 찾아볼 수 없다.

다울루 킬리세에는 앞서 살펴본 하기오스 바실리오스 성당이나 기둥고행자 니케타스 성당처럼 십자가가 곳곳에 그려져 있다. 십자가의 형태는 라틴형, 몰타형 등으로 다양하고, 원이나 식물 문양으로 장식되어 있으며, 후광과 광선 모양을 덧붙여 빛나는 십자가를 표현했다. 십자가 도상의 사용 빈도가 증가하고 형태도 다양해진 것은, 교회 내부 장식 체계에서 이전의 성화상이 담당했던 역할을 십자가 도상이 대신하게 되었음을 의미한다. 이는 또한 십자가가 곧 영광이라는 그리스도교 신앙의 역설적 진리가[26] 성화상 파괴 시기의 박해받는 수도자들에게 큰 울림이 되었음을 말해준다. 다울루 킬리세의 예를 통해 이를 확인해 보자.

초기 그리스도교 시기부터 교회는 하나의 소우주로 인식되었으며, 비잔티움의 전통적인 교회 내부 장식 체계는 이 같은 사상을 반영했다. 천국을 상징하는 앱스에는 신의 현현을 나타내는 주제로 〈영광의 십자가〉나 〈옥좌의 그리스도〉 또는 〈그리스도의 변모〉를 그렸다. 그리스도는 하늘나라의 네 생물,[27] 천사, 성인들을 주위에 대동하고 한 손을 들어 축복하는 영광스러운 모습으로 표현되었고, 때로는 아기 예수의 모습으로 테오토코스와 함께 그려지기도 했다. 성화상 파

괴 시기에는 이 같은 전통적인 도상 체계를 따르면서도 황제의 성화상 금지령을 준수해야 했기 때문에, 각각의 인물을 십자가 도상으로 대신했다.

다울루 킬리세의 경우,[28] 앱스의 중앙에 벽감을 파고 그 안에 십자가를 그렸다(그림 2-22). 특별히 중요하게 그려진 이 십자가는 그리스도의 상징이다. 양옆의 메달리온 안에는 작은 몰타십자가를 그렸는데, 이는 그리스도를 호위하는 성인들, 혹은 천사들을 대신한다. 다울루 킬리세의 수도자들은 성화상 파괴를 명하는 황제령에 따라 비록 사람의 형상으로 그리스도를 그리지는 않았지만, 교회의 중심부인 앱스에 십자가의 형상을 빌려 결국 예수 그리스도를 그렸다. 앱스의 둥근 천장에는 식물 잎사귀 문양과 관목, 그리고 좌우에는 두 개의 램프 그림을 그려 장식했다.

그림 2-22 앱스, 다울루 킬리세. © N. Thierry.

십자가 도상은 앱스의 아치 받침대에서도 볼 수 있다. 앞서 설명한 성당의 예처럼 라틴십자가의 끝부분에 작은 원형 장식이 달린 형태이며, 아래쪽의 배경은 꽃문양으로 장식되어 있다. 미묘하지만 다양한 차이를 두어 십자가를 표현했는데, 남쪽의 십자가는 아치 장식 아래 세워진 것으로 표현되었고 아랫부분에는 붉은색으로 종려나무 잎이 그려져 있다. 한편 북쪽 십자가는 양옆에 황갈색 원형 장식을 추가했고, 아랫부분에는 장미색 잎사귀가 달린 잔가지들이 그려져 있다. 앱스의 벽감에 그려진 십자가가 그리스도의 상징인 것처럼, 앱스의 아치 받침대에 그려진 십자가 역시 성인들의 상징이다. 일반적으로 앱스의 양쪽 기둥에는 교회의 기둥인 성 베드로와 성 바오로를 그리는 경우가 많다. 하지만 때에 따라, 성당 건축을 후원한 인물이 특별히 공경하는 성인이나 성당이 속한 수도공동체에서 정한 성인의 초상을 그리기도 한다. 십자가 도상이 어느 특정 성인의 상징이라는 점에 관해서는 하기오스 바실리오스 성당에서 이미 살펴본 바 있다.

다울루 킬리세에는 앱스뿐 아니라 네이브에도 십자가가 그려져 있다. 네이브의 북쪽에 마련된 벽감과 남쪽 벽면에 몰타십자가 도상이 있고, 서쪽 출입구 윗부분의 팀파눔에는 메달리온 안에 라틴십자가가 그려져 있다(그림 2-23, 그림 2-24). 라틴십자가는 중심부로부터 빛이 퍼져나가는 모습으로 표현되었으며, 덩굴무늬로 장식된 둥근 띠는 마치 화관처럼 십자가를 둘러싸는 형태로 그려졌다. 흰색 바탕에 장미색으로 아름답게 채색된 점이나 눈에 잘 띄도록 빛줄기와 덩굴 장식을 사용한 점은 이 십자가가 갖는 특별한 성격에서 비롯한다.

비잔티움 교회의 입구나 서쪽 벽면, 또는 앱스의 입구 주변에는 도액(度厄)과 보호의 기능을 가진 성화상을 주로 그리는데, 〈악마를 물

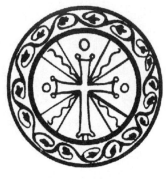

그림 2-23 네이브. 다울루 킬리세. © N. Thierry.

그림 2-24 십자가와 덩굴무늬, 다울루 킬리세. © N. Thierry.

리치는 대천사 성 미카엘〉이나 〈십자가를 든 콘스탄티누스 황제와 성녀 헬레나〉가 대표적인 도상이다. 다울루 킬리세의 십자가는 이들을 대체한 상징적 이미지이다. 입구 근처에 그려진 십자가는 십자가로 승리한 그리스도의 공로로 말미암아 악의 세력에 대적하는 데 필요한 무기로서 인식되는 경우가 많다. 이른바 구마적 성격(apotropaic function)을 띤 십자가이다. 악의 세력에 대항하는 무기라는 개념은 모세가 파스카를 위해 희생당한 어린양의 피를 문에 바른 사건과 연결되며, 실상 초대교회 때부터 십자가에 부여된 성격이다. 로마의 히폴리투스는 그의 저서 『사도전승(*Tradition Apostolica*)』에서 십자 표시(성호)로 구마 예식을 마치는 초기세례 예식을 전해주었으며, "이마에 십자 표시를 해서 사탄을 이기고 여러분 자신의 신앙을 영광되게 하십시오"라고 격려했다.²⁹ 십자 표시가 지닌 구마적 성격은 이집트의

성 안토니우스(St. Antonius, 251~356)의 생애를 통해 구체성을 띠게 되며,[30] 니사의 성 그레고리우스의 누이인 성녀 마크리나(St. Macrina, 330~379)는 사탄의 권세를 누르고 그리스도의 보호를 얻기 위해 작은 십자고상(十字苦像)을 목에 걸고 다녔다.[31]

성화상 논쟁

십자가에 관련된 다른 도상으로 논의를 진전시키기 전에, 카파도키아의 십자가 도상의 발전에 큰 영향을 미친 성화상 논쟁에 관해 살펴보기로 하자. 성화상 논쟁은 예수 그리스도의 초상을 공경하는 것이 합당하냐는 문제를 놓고 벌어진 사건이다. 현대인의 눈으로 보자면 성화상(이콘, Icon)[32]이 그리 큰 중요성이 있을까 싶기도 하겠지만, 이는 그림 자체를 논하는 것이 아니라 그리스도론, 즉 그리스도가 누구시냐는 문제에 닿아 있는 신학적 논쟁이었기에 당대 비잔티움 세계를 뒤흔드는 중대한 일이었다. 성화상 파괴자(Iconoclast)와 성화상 옹호자(Iconodule) 사이의 논쟁은 매우 격렬했으며, 성화상 파괴주의는 726년부터 787년과 814년부터 843년까지 두 차례 크게 일어났다. 이 논쟁은 결국 성화상 옹호론의 승리로 막을 내렸다.[33]

단성론(單性論)[34]에 기반한 성화상 파괴자들은 그리스도의 신성(神性)을 인정하지만, 인성(人性)은 부정한다. 그렇기에 그들은 그리스도를 인간의 모습으로 그리는 것, 그렇게 그려진 성화를 공경하는 것을 용납할 수 없었다. 단성론에 경도된 비잔티움 황제 레오 3세(Leo III, 717~741)는 726년에 성화상 금지령을 내리고 콘스탄티노폴리스의 칼케(Chalke)에 있던 예수 그리스도의 성화를 파괴했다. 칼케는 콘스탄티노폴리스 대궁전으로 들어가는 입구의 청동 문이기 때문에, 이곳

에 그려진 예수 그리스도의 이콘을 파괴한 사건은 엄청난 파장을 불러일으켰다. 이후 비잔티움 제국 전역에서는 대대적인 성화상 파괴가 이어졌고, 이는 단성론을 이단으로 배척하는 교회와 수도원에 대한 탄압으로 번져 수도원 건물을 부수거나 성화상 옹호자를 사형에 처하기도 했다. 성화상 파괴는 예수 그리스도의 이콘에만 국한되지 않고 테오토코스[35]와 성인, 천사 이콘까지 포함했으며, 이콘을 제작하는 것은 물론 소지하는 것도 처벌 대상이었다. 심지어 이콘과는 관계가 없는 성인의 유해를 훼손하거나 불태워 없애는 일도 벌어졌다.[36] 그러나 황제의 초상이나 비그리스도교적 도상은 오히려 장려되었다.

성화상 파괴주의는 비잔티움 미술의 성격을 바꿔놓았다. 최초로 하느님을 믿게 된 아브라함의 신앙심, 모세의 인도로 하느님을 따르는 이스라엘 백성의 여정, 충실한 믿음을 촉구하는 구약의 예언자들, 마침내 세상에 한 아기의 모습으로 태어난 하느님의 아들 예수 그리스도, 그리고 그의 가르침을 담은 그림을 더는 그릴 수 없게 된 것이었다. 성화상 파괴 시기에 인간의 모습을 그린 그림은 교회에서 사라졌다. 하느님이 인간을 너무나 사랑하기 때문에 그들을 구원하기 위해 아들까지 세상에 보냈음을 전하는 것이 교회미술의 일관된 사명이라면, 성화상 파괴 시기에 교회미술은 어떤 방법을 택해야 했을까?

카파도키아의 미술은 이에 대한 시각적 응답이다. 성화상 논쟁 시기에 건립된 카파도키아의 성당에 그려진 도상은 그것들만의 특징이 있는데, 십자가나 식물 문양, 기하학적 문양 등 비표상적 모티프를 주로 사용했다는 점이다. 특히 십자가는 이전 시기보다 더욱 풍부한 상징적 의미를 얻게 되고 다양한 형태로 발전하게 되었다. 황제의 성

화상 금지령을 위배하지 않으면서도 교회미술의 요구를 충족시킬 수 있었던 것은 비표상적 도상이었기 때문이다.

그런데 어째서 카파도키아에는 성화상 파괴 시기에 제작된 작품이 다수 남아 있는 것일까? 도시에서 멀리 떨어진 암혈 건물에 그려졌기 때문에 후대의 파괴를 모면할 수 있었음은 분명하다. 하지만 더 중요한 원인은 다른 지역보다 더 활발하게 교회미술이 전개되었다는 데 있다. 그렇다면 성화상 파괴주의가 득세한 어려운 시기에 누가 그러한 예술 활동을 감행할 수 있었던 것일까?

비잔티움 성인전(聖人傳)에는 성화상 논쟁이 "성화상 파괴주의 황제와 그에 결탁한 부패한 성직자들의 권력에 맞서는 성인(聖人)들, 즉 성화상을 옹호하는 수도자들의 싸움"으로 서술되어 있다. 그리스도의 이콘은 아무나 함부로 그릴 수 있는 것이 아니라 엄격한 규칙과 전통적 방법에 따라 교육을 받은 수도자들이 기도하며 그리는 것이었고, 수도자들은 성화상 파괴주의에 맞서는 세력이었다.[37] 그런데 카파도키아는 초기 그리스도교 시대 이래 수도 생활이 번성한 곳으로, 많은 은수자들이 모여들어 수도원 밀집 지역을 이루었기에 제국의 변방임에도 불구하고 교회미술이 발전할 수 있었다. 성화상 옹호자들이었던 카파도키아의 수도자들은 바위를 깎아 수도원과 교회를 만들고 신념을 가지고 그리스도교 신앙에 대해 그리면서 성화상 파괴주의에 저항했다.[38]

성화상 공경과 제작이 금지되고, 성화상 파괴자와 옹호자에 대한 탄압이 계속되어도 그리스도의 이미지가 계속 그려져야 했던 것은, 앞서 설명한 대로 '그리스도를 그리는 것'이 기도와 봉헌으로서 단순한 회화 작업 이상의 의미를 함축하고 있기 때문이다. 무엇보다도 비

잔티움 성화상이 지닌 '성사적(聖事的)' 성격을 이해하는 것이 중요한데, 성화상은 신의 현현의 매개체로서 그리스도의 실재를 보증하고 하느님의 은총을 전달하기에, 서유럽과 달리 비잔티움 세계에서는 성화상이 종교 생활의 필수 요소로 자리 잡게 되었다.

더군다나 카파도키아는 초기 그리스도교 시기부터 교회미술의 전통이 굳게 자리 잡은 곳이었다. 전술한바, 니사의 그레고리우스가 〈이사악의 희생〉에 대해 남긴 기록은 4세기 중엽 이 지역에 이미 그림이 널리 그려지고 있었음을 말해주며, 카파도키아의 교부들은 신자들에게 그리스도교의 진리를 가르치는 데 그림이 갖는 유용성을 강조했다.[39] 또한 이콘의 신적 기원이 되는 '아케이로포이에테스' 이콘들이 발견된 곳도 카파도키아였기 때문에, 이콘 제작과 공경은 이 지역에 확고하게 뿌리내리고 있었다. 카이사레아 근처의 카물리아나(Kamuliana)에서 발견된 그리스도의 이콘은 에데사의 '만딜리온(Mandylion)'과 더불어 수도 콘스탄티노폴리스를 보호하는 영적 수호자의 역할을 하게 되었고 페르시아와의 전쟁 중에는 '팔라디움'으로 사용되었다.[40]

그런데 성화상 금지령이 내려지자 제국의 변경 지역인 카파도키아의 모든 수도원과 성당은 예외 없이 황제의 명령을 따라야 했다. 그 때문에 카파도키아의 수도자들은 예수 그리스도의 이콘을 더는 그릴 수는 없었지만, 이전처럼 인간의 형상을 사실적으로 시각화하는 대신 새로운 조형적 언어를 사용하게 되었다. 초기 비잔티움 교회에 그려지던 예수 그리스도, 테오토코스, 천사와 성인들 대신 양식화된 식물과 동물 문양, 추상적이거나 기하학적인 문양, 그리고 십자가 문양의 애니코니즘(aniconism) 장식을 교회 내부에 그렸던 것이다.

2

성 에우스타키우스의 환시

이제, 십자가와 관련된 도상으로서 카파도키아 미술의 독특함을 증언하는 한 예를 살펴볼 차례이다. 다울루 킬리세는 십자가뿐 아니라 〈성 에우스타키우스의 환시〉라는 매우 특이한 도상으로 내부를 장식했다. 성 에우스타키우스의 환시는 성화상 논쟁 시기에 카파도키아 교회가 선택한 중요한 도상으로서, 성화상 파괴주의에 대항하는 강력한 이미지였다.

〈성 에우스타키우스의 환시〉 도상을 설명하기 위해 우선 성 에우스타키우스(St. Eustachius, †118)의 생애를 알아보자.[41] 성 에우스타키우스는 트라야누스 황제 시기의 로마 장군으로 원래는 플라치두스(Placidus)라는 이름을 가지고 있었다고 한다. 그런데 이 로마 장군은 어느 날 자신의 운명을 바꾼 기이한 경험을 하게 된다. 로마 근교의 티볼리에서 사냥하던 도중 한 떼의 사슴 무리를 발견했는데 그중에 유달리 아름답고 큰 수사슴이 한 마리 있었다. 플라치두스가 사슴

을 잡으려 바짝 쫓아가자 그 사슴은 고개를 돌려 자신을 추격하는 로마 장군을 바라보았다. 사슴의 뿔은 매우 찬란하게 빛났고 뿔 사이에는 그리스도가 십자가에 매달려 있었다. 사슴은 플라치두스에게 "왜 나를 쫓느냐? 나는 네가 알지는 못하지만 이미 네가 존경하고 있는 그리스도이다"라는 말을 남겼다(그림 2-25). 이 신비롭고 강렬한 신적 체험을 한 바로 그날 밤 그는 로마의 주교를 찾아가 가족과 함께 세례를 받고 그리스도교로 개종하고 자신의 이름을 에우스타키우스로 바꾸었다. 에우스타키우스는 모범적이고 훌륭한 그리스도인의 삶을

그림 2-25 〈성 에우스타키우스〉, 17세기 이콘, 크레타 화파. 출처: 위키미디어커먼스.

살았고 많은 선행을 했지만 세속적인 눈으로 보았을 때는 불행하다고밖에 볼 수 없는 일들을 계속 겪었다. 그는 재산과 명예를 다 잃고 집과 나라를 떠나야만 했고 그의 가족들은 뿔뿔이 흩어졌다. 이후 가까스로 가족이 모두 로마로 되돌아올 수 있었고 그는 다시 군대에 소집되어 전쟁에서 승리를 거두었지만, 승리 축하식에서 로마의 신들에게 제사 지내는 것을 거부한 죄로 118년경 그의 아내와 두 아들과 함께 온 가족이 황소 모양의 불타는 청동 가마에 던져져 순교했다.

아내인 성녀 테오피스테스(St. Theopistes), 두 아들인 성 아가피투스(St. Agapitus)와 성 테오피스투스(St. Theopistus)와 함께 성 에우스타키우스는 카파도키아 지역에서 위대한 성인으로서 특별히 공경받았다. 이러한 신심과 무관하지 않은 듯, 그리스도교 회화의 중요한 도상 가운데 하나인 〈성 에우스타키우스의 환시〉는 카파도키아 지방에서 처음 그려진 것으로 알려졌다. 현재까지 전해져 오는 그림 가운데 가장 이른 시기에 제작된 것들이 모두 카파도키아 교회의 프레스코화이기 때문이다.[42] 하기오스 스테파노스(Hagios Stephanos) 성당, 마루잔 3번 성당(Mavrucan 3), 차우신의 세례자 요한 성당, 쿠르트데레의 에우스타키우스의 사냥 성당, 젤베 3번 성당(Zelve 3), 성 테오도르 성당, 소안르의 발륵 킬리세(Ballık kilise), 괴레메의 성 에우스타키우스 성당, 다울루 킬리세 등지에 〈성 에우스타키우스의 환시〉 그림이 있다. 괴메레 7번 성당에는 성 에우스타키우스 가족의 순교 도상이 있으며, 이들의 개별 초상도 카파도키아에서 어렵지 않게 찾아볼 수 있다.

다울루 킬리세의 〈성 에우스타키우스의 환시〉는 성화상 논쟁과 관련하여 매우 특별한 의미를 함축한다. 남쪽 네이브의 궁륭천장에

는 사슴을 공격하려는 사자 한 마리가 그려져 있다(그림 2-26, 그림 2-27). 사납고 거친 모습의 사자는 뱀처럼 뾰족한 혀를 드러내며 사슴에 바짝 다가가고 있다. 그러나 사슴은 긴 목과 다리가 아름답게 표현되어 있고 평온하고 침착한 자세로 그려져 있다. 사슴은 앞으로 나아가다가 멈춰 서서 자신을 뒤쫓는 사자를 뒤돌아보고 있다. 흰색 바탕에 붉은색 안료를 사용하여 그린 이 그림은 단순하고 투박하지만 보는 이에게 강한 인상을 남긴다. 다른 짐승을 공격하고 잡아먹는 사자는 고대 동물화에서 많이 볼 수 있으며, 맹수의 힘과 승리를 강조한다. 하지만 다울루 킬리세의 그림은 전통적인 동물 싸움 도상과 달리, 사자가 사슴을 바라보고만 있으며 사슴은 여느 사슴과는 달리 사자를 제압할 기세이며 뿔 사이에 십자가가 그려져 있다.

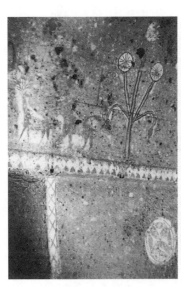

그림 2-26 〈성 에우스타키우스의 환시〉, 다울루 킬리세. © N. Thierry.　　**그림 2-27** 〈성 에우스타키우스의 환시〉 부분도, 다울루 킬리세. © N. Thierry.

〈성 에우스타키우스의 환시〉는 하느님이 당신 마음에 드는 선택된 사람들에게 당신 자신을 드러내 보이신다는 사상을 담고 있으며, 사슴의 뿔 사이에 그려진 십자가는 신적 현현과 구원의 상징이다. 이 회화적 주제를 표현할 때 말을 탄 로마 장군 플라치두스와 쫓기는 사슴을 그리는 것이 일반적이지만, 다울루 킬리세는 성화상 파괴 시기에 제작된 것이기 때문에 플라치두스를 사람의 형상으로 그리지 못하고 대신 난폭한 맹수로 표현했던 것이다.

〈성 에우스타키우스의 환시〉 도상은 제국의 수도 콘스탄티노폴리스에서는 거의 발견되지 않는 도상이다.[43] 그런데 무엇이 다울루 킬리세의 수도자로 하여금 〈성 에우스타키우스의 환시〉를 성화상 파괴 시기에 그리도록 했던 것일까? 소박한 그림으로 장식되었던 작은 성당에 이 그림이 특별히 선택된 이유는 무엇일까? 세례도 받지 않은 이교도 로마 장군이 무지의 상태에서 포획하려던 사슴이 사실은 예수 그리스도였다는 이야기는 성화상 옹호자에게 성화상 논쟁을 바라보는 새로운 지평을 열어주기에 충분했다. 〈성 에우스타키우스의 환시〉는 당대의 성화상 파괴주의자가 이콘을 파괴하고 공격하는 것이, 마치 플라치두스가 사슴을 공격하듯, 실은 예수 그리스도를 공격하는 것임을 암시하기 때문이다. 사슴이 성 에우스타키우스에게 한 말은 큰 의미가 있다. "나는 네가 알지는 못하지만 이미 네가 존경하고 있는 그리스도이다." 사슴을 공격하는 사자는 결국, 인간으로 태어난 하느님의 아들 그리스도를 알아보지 못하는 자, 즉 그리스도의 인성을 부정하는 '무지한' 단성론자를 상징한다. 단성론은 성화상 파괴주의의 이론적 토대였기에, 〈성 에우스타키우스의 환시〉는 예수 그리스도의 이콘을 파괴하는 행위가 예수 그리스도의 인성을 부정하고

더 나아가 삼위일체(三位一體)인 하느님을 공격하는 중대한 반그리스
도교적 행위임을 암시한다. 다울루 킬리세의 수도자들은 황제의 성
화상 금지령을 위반하지 않기 위해 인간의 모습을 전혀 그리지 않으
면서도, 〈십자가〉와 〈성 에우스타키우스의 환시〉 도상을 통해 성화
상 파괴주의의 부당함을 표현하고 자신들의 신앙심을 지켜나갔다.[44]

　이러한 논의를 뒷받침하는 것은 『클루도프 시편집(Chludov Psalter)』
의 채색삽화이다. 예수 그리스도의 이콘을 제거하는 성화상 파괴주
의자는 십자가에 매달린 예수 그리스도를 창으로 찌르는 로마 병사
와 별반 다르지 않다는 내용의 채색삽화가 그려진 『클루도프 시편집』
에도 〈성 에우스타키우스의 환시〉가 실려 있으며 다울루 킬리세의
도상과 같은 내용을 전달한다.[45]

　다마스쿠스의 성 요한(St. John of Damascus, 650?~754)은 '성 에우
스타키우스의 환시'를 성 바오로의 회심 사건[46]과 비교했으며, 예수
그리스도가 인간의 모습으로 이 세상에 온 이유는 자신이 사랑하는
인간들을 구원하기 위함이었음을 역설했다. 다마스쿠스의 성 요한을
비롯한 성화상 옹호자의 시각적 무기였던 〈성 에우스타키우스의 환
시〉 도상은 카파도키아 지역에서 처음 그려지기 시작하여 매우 유행
했고 후일 서유럽에까지 전파되었는데 이 같은 현상은 카파도키아가
성화상 파괴주의에 항거하는 수도원 밀집 지역이라는 상황과 밀접하
게 연관된다.

　더군다나 사슴은 카파도키아 지방에서 고대 히타이트 제국 시기부
터 숭배의 대상이었으므로, 사슴의 뿔에 그리스도의 십자가가 높이
달려 있다는 것은 카파도키아 지방의 전통적 이교 신앙에 대한 그리
스도의 승리를 의미하는 것이기도 했다.[47] 성 에우스타키우스의 환시

는 결국 단성론과 성화상 파괴주의 이단에 대한 정통 신앙의 승리를 암시하는 도상이기에 다울루 킬리세의 수도자들은 이 도상을 적극적으로 수용했던 것이다.

　다울루 킬리세나 하기오스 바실리오스 성당 등 이번 장에서 살펴본 성당의 예는 성화상 파괴주의가 표면적 또는 일시적으로 교회에서 성화상을 제거하는 데 성공했을지라도 성화상에 대한 욕구와 신심 자체를 지워버릴 수는 없었음을 보여준다. 성화상 공경을 옹호하는 카파도키아의 수도자들은 사람의 형상 대신 식물이나 동물 문양, 기하학적이거나 장식적인 문양, 그리고 대표적으로 십자가라는 추상적 상징을 통해 비잔티움 교회미술의 명맥을 이어갔다. 이는 종교적 성찰을 떠나, 시각 이미지에 대한 보다 근원적인 인간의 욕구에 결부된 문제로서, 인간 역사와 함께 시작된 이미지의 창조, 즉 회화적 표현이 인간 존재 조건의 근본 요소라는 점을 다시 생각하게 한다. 어느 종교도 이미지나 상징, 특히 시각적 상징 없이 말하지는 않는다. 이미지에 가장 적대적인 이슬람조차도 무한히 반복되는 아라베스크 양식을 통해 신의 영원성과 초월성을 말없이 전달한다.

제3장

—

성화상 논쟁 이후의
카파도키아 미술

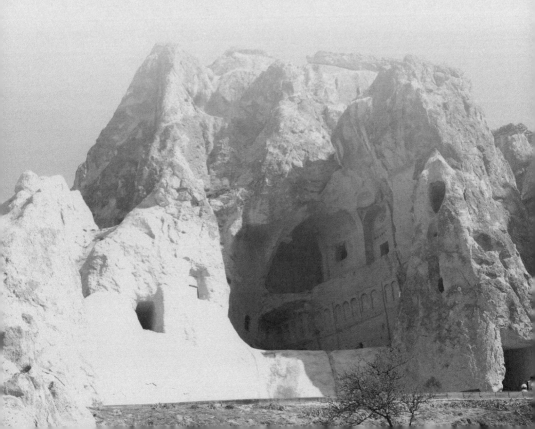

1

마케도니아 르네상스

1) 성화상 논쟁의 종결과 교회미술의 재개

논쟁의 중심에 있었던 비잔티움 이콘은 성화상 파괴주의가 이단으로 단죄된 이후 동방정교회(Orthodox)의 중요한 구성 요소로서 확고한 정당성을 부여받았다. 이와 더불어 마케도니아 왕조(867~1056)의 정치 · 경제 부흥기에 비잔티움 미술은 '마케도니아 르네상스'로 불리는 새로운 도약의 시기를 맞게 되었다.

마케도니아 왕조의 팽창주의적 대외정책에 힘입어 제국의 변경이었던 카파도키아는 종교적 위상뿐 아니라 군사적 · 정치적 중요성도 높아지게 되었다. 니케포로스 2세 포카스(Nikephoros II Phokas, 963~969)가 아랍과의 전쟁에서 승리를 거두어 킬리키아(Cilicia) 지방을 정복하고, 바실레이오스 2세(Basileios II, 976~1025)가 레반트 지역을 평정하면서 이들 지역으로 통하는 관문인 카파도키아는 제국의

주요한 군사적 거점이 되었다.[1]

카파도키아의 예술 역시 전례 없는 발전을 이루었는데, 9~10세기에 매우 많은 교회가 건립되었고 가장 화려하게 장식되었다. 성화상파괴주의자들이 득세하던 시기에 황제령에 따른 처벌을 피하고자 그리스도의 상징으로 사용되던 십자가 도상은 10세기 이후 점차 감소했고, 교회 내부를 십자가로 장식하던 도상 체계도 자취를 감추었다. 고대 건물의 바닥 장식 모자이크를 연상시키던 비표상적 문양은 그리스도의 생애와 가르침을 주제로 한 그림으로 바뀌어 수많은 작품이 새롭게 제작되었다. 다양한 도상으로 풍부하게 장식된 카파도키아 성당은 정교회와 성화상 옹호자의 승리를 실감할 수 있게 했다.

2) 카파도키아의 아르카익 성당들

9세기 말부터 10세기 전반 사이에 지어진 카파도키아의 교회는 이지역 회화 연구의 선구자인 제르파니옹에 따라 '아르카익'이라는 이름이 붙여졌다.[2] '아르카익'은 '낡고 구식인'이라는 단어의 원래 뜻보다는 '가장 오래된' 혹은 '가장 먼저 양식으로 정착된'이라는 의미로 사용되고 있다. '아르카익' 양식 교회는 성화상 논쟁 이후 비잔티움 예술의 부흥을 증언하는 유일한 예로서 매우 중요한 가치를 지닌다. '마케도니아 르네상스'라는 거창한 수식어가 붙었음에도 수도 콘스탄티노폴리스의 건축물과 회화는 대부분 사라져서, 필사본의 삽화나 상아 조각을 통해 간접적으로 추정하는 것 외에는 당시의 상황을 생생히 재현할 방법이 없었다. 하지만 카파도키아의 아르카익 교회는 남아 있는 교회의 수가 많고 새로운 도상학적 주제를 사용함으로

써 '마케도니아 르네상스'를 충실히 반영하고 있어, 그동안 비잔티움 미술사의 공백기였던 10세기 전반을 재조명할 수 있게 해준다.

카파도키아의 아르카익 그룹으로 분류된 교회는 매우 많다. 젤베의 성 시메온 스틸리트 성당, 차우신의 큰 비둘기집 성당(Eglise du Grand Pigeonnier, 963~969), 귈뤼데레 1번 성당, 귈뤼데레 4번 성당 (913~920), 크즐 추쿠르의 하츨르 킬리세(Haclı kilise), 진다뇌뉘(Zin-danönü)의 대천사 성당, 메스켄디르(Meskendir)의 1223 산봉우리 성당, 괴레메 2b, 4a, 6, 7(토칼르 킬리세), 8, 9, 11, 13, 15a, 29번 성당, 카르륵(Karlık)의 내접 십자형 성당, 뷔윅올루크데레(Büyükoluk dere)의 성 사도 성당과 타우샨르 킬리세(Tavşanlı kilise, 913~920), 소풀라르(Sofular)의 이프랄데레 성당(Eglise d'İpral dere), 위르귑의 성 테오도루스(St. Theodorus) 혹은 판자르륵 킬리세(Pancarlık kilise), 타셰렌 (Taşören)의 마을 남쪽 성당, 귀젤뢰즈 1번 성당, 소안르의 뮌쉴 킬리세(Munşil kilise)와 쿠벨리 킬리세(Kubbeli kilise) 1, 2, 3, 나르(Nar)의 아르카익 성당 등이 남아 있다.

카파도키아의 '아르카익' 양식 교회는 앱스의 세미 돔에 천상의 주재자를 〈마예스타스 도미니〉로 표현했고(그림 3-1), 네이브의 벽면에는 인간으로 태어난 그리스도의 생애를 스토리텔링 형식으로 그렸다 (그림 3-2). 또한 벽면의 하단에는 성인들의 초상을 빼곡하게 채워 넣었다. 이러한 내부 장식 체계는 보이지 않는 하느님의 신성이 육화를 통해 인간에게 보이는 모습으로 다가왔음을 강조하기 위한 것이며, 결국 성화상 파괴주의의 논리를 부정하는 교회의 가르침을 시각화한다. 한편 교회 내부에 점차 증가하는 성인 도상은 성인 공경과 신심을 촉발했다. 이제 몇몇 주요한 아르카익 성당의 내부 장식을 살펴보

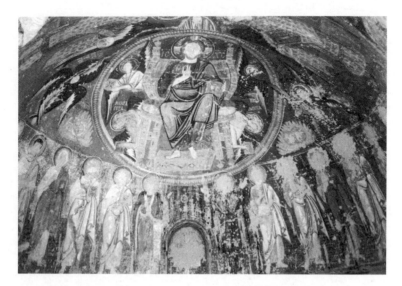

그림 3-1 〈마예스타스 도미니〉, 앱스, 10세기 초, 하츨르 킬리세, 크즐 추쿠르.

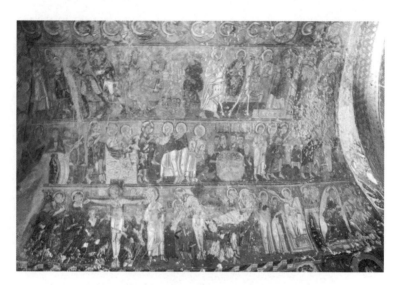

그림 3-2 〈그리스도의 생애〉, 천장 프레스코화, 10세기 1/4분기, 토칼르 1번 성당, 괴레메.
출처: 위키미디어커먼스.

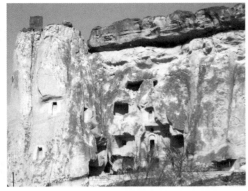

그림 3-3 외부 전경, 963~969년, 니케포로스 포카스 성 당, 차우신.

그림 3-4 〈대천사들〉, 나르텍스, 963~969년, 니케포로스 포카스 성당, 차우신.

도록 하자.

차우신의 큰 비둘기집 성당은 니케포로스 포카스(Nikephore Phokas) 성당 또는 쿠슈룩 킬리세(Kuşluk kilise)로 불리며, 마을 어귀의 거대 한 바위산을 파서 만들어졌다(그림 3-3). 단일 네이브로 구성되었으 나 내부가 넓고 매우 높은 궁륭천장으로 덮여 있어 장엄한 느낌을 준 다. 세 개의 앱스는 네이브 바닥보다 높아서 올라가는 계단이 마련되 어 있다. 중앙 앱스에는 샹셀(chancel, 앱스와 네이브 사이의 얕은 벽)과 사제석도 설치되어 있고, 각각의 앱스에는 벽에 붙은 제대가 있었다. 성당의 봉헌에 관련된 명문은 발견되지 않았으나, 천상 군대의 지휘 관이며 비잔티움 군대의 수호자인 성 미카엘을 위시하여 전사 복장 의 천사 도상이 유달리 많이 그려진 점으로 미루어 대천사 성 미카엘 혹은 탁시아르케스(ταξιάρχης: 천사장) 그룹에게 봉헌되었던 것이 확 실해 보인다(그림 3-4). 한편, 아랍 군대를 물리친 니케포로스 2세 포

카스 황제와 비잔티움 군대의 승리를 찬양하는 도상이 많아, 이 지역의 다른 성당과 달리 정치적으로 영향력 있는 후원자가 건립한 것으로 보인다. 건립 연대는 니케포로스 2세 포카스 황제의 재위기인 963년부터 969년 사이로 추정되며, 황제의 가족이 전장에 나서는 황제를 따라 카파도키아에 머물렀던 964년부터 965년의 기간으로 좁혀 볼 수도 있다.[3] 비잔티움 군대는 965년에 아랍과의 전쟁에서 승리하여 카파도키아의 동남쪽에 있는 킬리키아를 수복했고, 그들로부터 성 십자가를 되찾아 왔다.[4]

중앙 앱스는 '아르카익' 양식답게 〈마예스타스 도미니〉로 장식되어 있다. 특이한 점은 〈성 콘스탄티누스와 헬레나〉가 앱스 벽면에 등신대로 그려진 것인데, 커다란 십자가를 맞잡은 모습으로 표현되어 있다(그림 3-5). 바로 옆의 북쪽 앱스에 당대 황제인 니케포로스 2세 포카스와 테오파노(Theophano) 황후의 초상을 그려 넣은 것은 마케도니아 왕조의 승리를 초기 비잔티움 제국의 영광에 연결하려는 의도로 읽을 수 있다(그림 3-6).[5] 보석으로 장식한 로로스(loros: 비잔티움 황제의 의복)를 입은 황제를 중심으로 왼편에는 테노파노황후와 미상의 인물 한 명, 오른편에는 황제의 아버지 바르다스 포카스(Bardas Phokas)와 형제 레온 포카스(Leon Phokas)가 서 있다. 황제와 황후를 포함한 황실의 다섯 인물 모두에게 후광을 그린 것은 이례적인데, 이는 카파도키아의 유력한 가문으로서 황제를 배출한 포카스가(家)의 사회적 지위와 영예를 나타내는 것으로 이들은 성인(聖人)처럼 그려질 정도로 이 지방에서 인기가 높았음을 말해준다.

네이브의 벽면 상단에는 그리스도의 생애를 그린 도상들이 연대기식으로 펼쳐지고, 특별히 유년기와 수난에 관한 주제가 자세히 다루

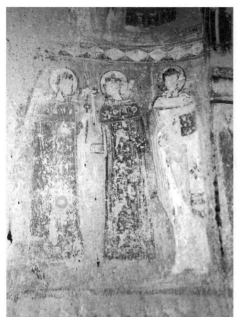

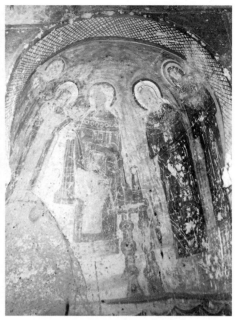

그림 3-5 〈성 콘스탄티누스와 성녀 헬레나〉, 중앙 앱스, 963~969년, 니케포로스 포카스 성당, 차우신.

그림 3-6 〈니케포로스 포카스 황제와 테오파노 황후, 포카스 가문의 인물들〉, 북쪽 앱스, 963~969년, 니케포로스 포카스 성당, 차우신.

어지고 있다(그림 3-7). 하단에는 '세바스테(Sebaste)의 40인의 순교자'에 속하는 군인 성인들의 입상이 있고, 선두에는 당대 비잔티움의 아시아 부대 사령관인 멜리아스(Melias)와 후일 황제가 된 요안네스 치미스케스(Ioannes Tzimiskes)가 말을 탄 자세로 표현되어 눈길을 끈다. 북쪽 네이브의 아케이드에는 성 미카엘 대천사가 압도적인 모습으로 서 있고, 그의 발치에는 이 성당의 후원자 두 명의 초상이 조그맣게 그려져 있다.[6]

천장은 〈그리스도의 승천〉과 〈사도들을 축복하심〉, 동쪽 벽은 〈예

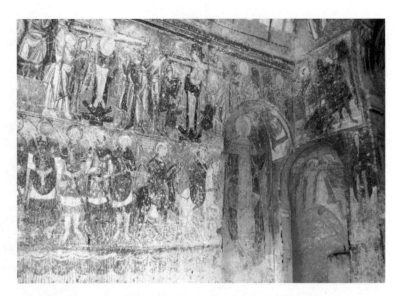

그림 3-7 북쪽 앱스와 네이브 벽면, 963~969년, 니케포로스 포카스 성당, 차우신.

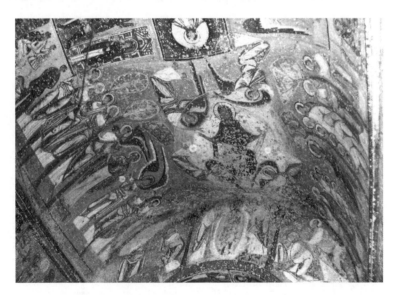

그림 3-8 〈예수 승천과 예수의 변모〉, 천장과 동쪽 벽, 963~969년, 니케포로스 포카스 성당, 차우신.

수의 변모〉도상으로 장식되어 있다(그림 3-8). 네이브의 서쪽 벽에는 〈그리스도의 세례〉가 그려져 있고, 나르텍스에는 〈성령강림〉, 대천 사들과 성인들, 〈에우스타키우스의 환시〉가 그려져 있다(그림 3-4). 인물상은 예언자, 성인, 수도승, 대천사로 매우 다양한데, 특별히 〈세 바스테의 40인의 순교자〉와 같은 군인이 많이 그려졌다. 십자가 등 비표상적 도상으로 내부를 장식하던 이전 시기와 비교하면, 마케도 니아 왕조 시기의 카파도키아 미술은 성경의 다양한 이야기와 성인 들은 물론, 당대의 황제와 군인의 초상까지 그리게 되어, 주제 면에 서 매우 풍요로워졌다고 할 수 있다.

괴레메 7번 성당 또는 토칼르 킬리세(Tokalı kilise)

한편 10세기 중반에 '담나티오 메모리아이(Damnatio memoriae)', 즉 기록 제거라 할 수 있는 새로운 상황이 생겨났다. 새로운 그림을 덧 그림으로써 과거의 그림을 지워버리는 것, 즉 성화상 파괴 시기에 그 려진 십자가 등의 비표상적 장식 위에, 마케도니아 시기에 새로이 그 림을 그려 교회 내부 장식을 변경하는 것이다. 카파도키아의 괴레메 에 있는 토칼르 킬리세 2는 이에 해당하는 매우 분명한 예로서, 10세 기 중반에 새로 그려진 도상 뒤에는 이전 시기의 비표상적 그림이 숨 어 있다.

토칼르 킬리세는 규모나 내부 장식의 섬세함, 그리고 예술적 가치 로 볼 때 카파도키아에서 가장 중요한 성당이며, 대천사에게 봉헌된 것으로 추정되는 수도원의 카톨리콘(katholikon)으로 사용되었다.[7] 기 존 성당(토칼르 킬리세 1)의 앱스를 허물고 동굴 안쪽으로 내부를 확 장했으며(토칼르 킬리세 2), 북쪽에 작은 파레클레시온(parecclesion:

장례용 성당)을 마련했다. 바위를 섬세하게 깎아 네이브의 남쪽과 북쪽에 아케이드를 만들고 벽면의 팀파눔은 거대한 십자가와 작은 아케이드 장식으로 마감했다(그림 3-9). 토칼르 킬리세는 카파도키아 지방의 부유한 포카스(Phokas) 가문의 후원으로 세워졌다. 성당 건축은 셀레우키아(Seleucia) 테마(thema)의 장군이었던 콘스탄티노스(Constantinos)에 의해 착수되었는데, 그는 후일 황제가 된 니케포로스(Nikephoros)의 아버지이다. 이 성당은 다른 암혈 성당과 달리 매우 정교하고 반듯하게 동굴 내부를 깎아 만들었으며, 후원자의 지위를 보여주듯, 값비싼 금과 라피스 라줄리(lapis lazuli, 청금석) 안료를 사용하는 등 매우 정성을 들인 내부 장식이 두드러진다(그림 3-9, 그림

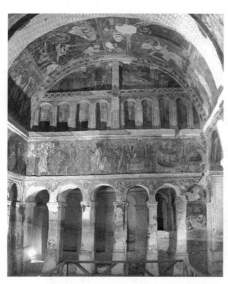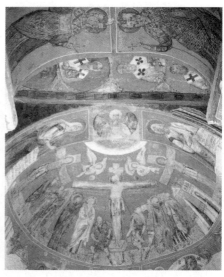

그림 3-9 북쪽 네이브와 천장, 10세기 중반, 토칼르 2번 성당, 괴레메. 출처: 위키미디어커먼스.

그림 3-10 〈십자가 처형〉, 중앙 앱스, 10세기 중반, 토칼르 2번 성당, 괴레메. 출처: 위키미디어커먼스.

3-10). 성당 내부에 카이사레아의 성 바실리우스의 초상을 세 번씩이나 그렸고, 또 그의 생애를 간추린 그림들도 있는 점으로 미루어, 토칼르 킬리세는 이 성인에게 봉헌되었던 것으로 추정된다.

토칼르 킬리세 1의 둥근 천장에는 그리스도의 생애가 어린 시절과 공생활, 수난과 부활로 이어지는 그림으로 펼쳐진다(그림 3-2). 천장의 북쪽 면에는 〈동방박사의 경배〉, 〈무죄한 아기들의 죽음〉, 〈이집트로의 피신〉, 〈카나의 첫 기적〉, 〈제자들을 부르심〉, 〈오병이어의 기적〉, 〈눈먼 사람을 고치심〉, 〈십자가 처형〉, 〈십자가에서 내림〉, 〈빈 무덤〉, 〈아나스타시스〉를 세 단에 걸쳐 그렸다. 각 도상은 서로 겹치기도 하면서 제한된 면적에 최대한의 이야기를 담는 방식을 사용했으며, 성화상 파괴주의로 억눌렸던 교회미술이 한꺼번에 분출되듯 화면을 가득 채우고 있다.

토칼르 킬리세 2는 바위에 직접 붉은색과 녹색 안료로 십자가와 기하학적 문양을 그려 장식했으나, 이후 프레스코화를 다시 그려 현재의 모습을 갖게 되었다(그림 3-11). 그리스도의 생애와 기적 사건이 더욱 자세하게 그려져 있고, 천장에는 〈그리스도의 승천〉, 〈제자들을 축복하심〉, 〈예수 탄생 예고〉, 〈예수 탄생〉, 그리고 사도들의 사명에 관련된 도상들이 있다(그림 3-9). 중앙 앱스는 매우 특이하게도 〈십자가 처형〉 도상으로 장식되어 있는데, 후원자나 수도원 측의 요구를 반영한 것으로 보인다(그림 3-10). 이는 특정 도상을 정해진 위치에 그리는 비잔티움 전통이 아직 자리 잡히기 이전에, 다양한 도상을 자유롭게 시도할 수 있었던 카파도키아의 교회미술 제작 상황을 말해준다. 또한 〈십자가 처형〉 도상에서는 해와 달, 천사들, 신 포도주를 적신 해면을 창에 꽂아 그리스도의 입에 갖다 대는 병사, 창

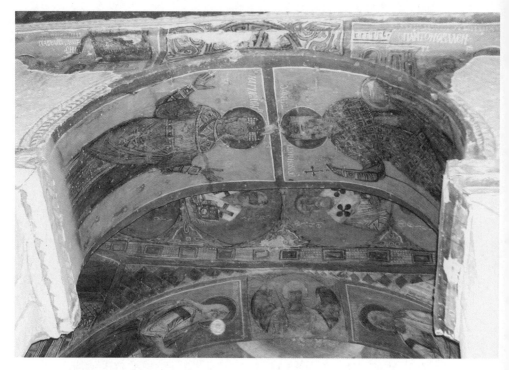

그림 3-11 〈콘스탄티누스와 헬레나〉, 중앙 앱스 전면 복도, 10세기 중반, 토칼르 2번 성당, 괴레메.

으로 그리스도의 옆구리를 찌르는 병사, 십자가에 매달린 두 명의 강
도, 사도 성 요한과 성모, 예루살렘 성전, 예수의 무덤을 찾아온 세
여인 등 마케도니아 왕조 이전 시기의 도상에서는 볼 수 없었던 다양
한 인물과 시각적 요소가 페리조니움(perizonium)을 걸치고 십자가에
못 박힌 그리스도 주위에 배치되었다. 아르카익 교회의 앱스에 즐겨
그려졌던 〈마예스타스 도미니〉는 토칼르 킬리세 2에서는 북쪽 앱스
로 자리를 옮겼다.

카파도키아의 교회는 내부 장식 구성에 있어서 새롭고 다양한 방

법을 시도했는데, 특히 으흘라라 지역의 교회는 여러 도상학적 주제를 발전시켰고 정전(正傳)은 물론 외경에서 가져온 소재도 사용했다.

그러나 성화상 논쟁의 종결이 곧바로 표상적 회화의 전면적 도입을 알리는 것은 아니었다. 주교였던 카이사레아의 아레타스(Arethas of Caesarea, 860~939)의 편지는 10세기 초 카파도키아 지방의 농촌에서 대중적 성화상 파괴주의를 따르는 분위기가 이어졌음을 알려준다.[8] 10세기 후반에 세워진 몇몇 교회에서는, 성화상 파괴주의가 이단으로 단죄되었음에도 여전히 십자가 문양 위주의 비표상적 장식을 사용했다. 이런 현상은 비잔티움 제국 전역에 걸쳐 일어났으며, 카파도키아의 경우는 시나소스(Sinassos) 근처의 바실리오 성당(Saint Basile), 제밀(Cemil) 근처의 스테파노 성당(Saint Etienne), 크즐 추쿠르 성당, 발칸 데레시 성당이 여기 해당한다.

카파도키아에서는 11세기 중반까지 매우 많은 성당이 세워졌는데, 수도원 성당이나 개인용 성당이 주를 이루었고, 후원자는 대부분 비잔티움 사회의 다양한 계층에 속하는 평신도들이었다. 후원자의 초상이 카파도키아 지역의 성당 곳곳에 남아 있는데, 때로는 그들의 이름이나 관직 등 부가 사항도 적혀 있어 당대 카파도키아 지역의 생활상과 그리스도교 신심을 알 수 있는 중요한 자료가 된다.[9] 성당 내부 장식은 후원자의 경제적 여건에 따라 달라지기도 하는데, 콘스탄티노폴리스의 회화처럼 정교한 신학 체계를 반영하는 도상 체계를 도입하기도 하고, 십자가나 후원자의 초상으로 만족하는 단순한 도상 체계를 따르기도 했다. 한 예로, 괴레메 10번은 작은 산봉우리를 깎아 만든 소규모의 성당인데, 내부에 〈사자들 사이의 다니엘〉과 후원자 에우도키아(Eudokia)의 초상이 있다(그림 3-12). 또한 붉은색 물감

그림 3-12 입구 프레스코(안쪽으로 후원자 에우도키아의 초상이 보임), 11세기, 다니엘 성당(괴레메 10번), 괴레메.

을 사용하여 군데군데 기하학적 문양이나 양식화된 동물 문양을 그린 소박한 장식을 보여준다.

3) 이미지의 승리: 성화상에 관한 교부들의 사상[10]

이제 성화상 파괴주의의 반대편에 서서 성화상 공경의 정당성을 옹호한 교부들의 사상을 살펴보도록 하자. 다마스쿠스의 성 요한과 같은 성화상 옹호자들이 있었기에, '마케도니아 르네상스'로 불리는 제2의 비잔티움 문화 전성기가 시작될 수 있었다. 성화상 파괴주의를 단죄함으로써 성화상 논쟁이 끝나고, 그리스도의 이콘이 복원되어 교회미술이 활발하게 전개되기까지는 성화상 옹호자들의 부단한 노력이 필요했다. 카파도키아 교회에, 특히 앱스와 같은 중요한 곳에

성상을 옹호한 주교들의 그림이 유달리 많은 데는 이 같은 역사적 요인이 감춰져 있다(그림 3-13).

제2차 니체아 공의회의 교부들과 8~9세기 비잔티움 신학자들이 참여한 성화상 논쟁은 우리가 흔히 생각하듯 이콘의 제작과 사용(또는 공경)에 관한 것이 아니었다. 성화상 논쟁의 중심이 되는 것은 '그리스도의 이미지'를 둘러싼 문제로서, 삼위일체론, 그리스도론, 그리고 인간에 관한 그리스도교 도그마(dogma)였다.

성화상 옹호자들은 성경과 초기 교부들의 문헌에서 해결의 실마리를 찾았다. 제1장에서 소개한 카이사레아의 성 대(大) 바실리우스(Sanctus Basilius Magnus)는 카파도키아 출신으로서 초기 교회의 위대한 교부 중 한 사람이며, 그의 설교집은 성화상 옹호자들에게 큰 영

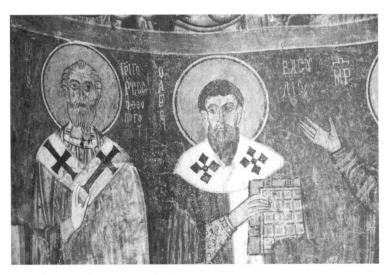

그림 3-13 앱스(왼쪽부터 성 그레고리우스, 성 바실리우스), 12세기, 에스키 귀뮈슈(Eski Gümüş) 수도원, 니이데. 출처: 위키미디어커먼스.

향을 주었다. 성 바실리우스는 자신의 스물네 번째 설교집에서 다음과 같이 말했다.[11] "성자(聖子)는 성부(聖父)의 모상(模像: 이미지)이므로 성부와 다른 점이 없으며, 성부로부터 나셨으므로 성부와 동일한 본성을 지니신다." 그리고 "그리스도는 황제 중의 황제이신 하느님의 모상이다. (……) 그리스도는 하느님의 빛나는 영광의 이미지이다." 예수 그리스도가 '하느님의 이미지(Image of God)'라는 사상은 이미 사도 성 바오로가 코린토 신자들에게 보낸 서간에 드러난 바 있다.[12] 또한 성 바실리우스는 자신의 저서 『성령론(De Spiritu Sancto)』에서, "마치 왕의 초상에 경의를 표하는 것이 왕에게 경의를 표하는 것과 마찬가지인 것처럼 (……) 이미지에 바쳐진 공경은 원형에게로 돌아간다"라고 서술했다.[13] 이 구절은, '성부의 모상인 성자', 즉 예수 그리스도에게 바쳐진 공경은 결국 성부께 돌아간다는 의미이다.

성화상 옹호자들은 카이사레아의 성 바실리우스의 사상을 계승하여, 그리스도 이콘에 바쳐진 공경은 이콘 자체가 아니라 예수 그리스도에게 돌아간다는 결론에 도달할 수 있었다. 열렬한 성화상 옹호자인 다마스쿠스의 성 요한은 그리스도가 하느님의 모상임을 강조했고, 성화상 공경, 즉 그리스도의 이콘을 공경하는 것은 그림인 이콘 자체에 경의를 표하는 것이 아니라 그것이 나타내는 원형인 예수 그리스도에게 경의를 표하는 것이며, 이는 다시 성부에게 경의를 표하는 것임을 정교하고 논리적인 체계 안에서 설파했다. 다마스쿠스의 성 요한에 따르면 성화상 공경은 그리스도교의 삼위일체론과 그리스도론에 밀접하게 연결되어 있으며, 성화상 파괴주의는 이콘의 제작과 사용에 국한된 단순한 문제가 아니라 그리스도교의 근간을 부정하는 것이 된다.

일찍이 사도 바오로는 "그분(그리스도)은 보이지 않는 하느님의 모상이시며 모든 피조물의 맏이이십니다(「콜로새 신자들에게 보낸 서간」 1:15)" 또는 "아드님은 하느님 영광의 광채이시며 하느님 본질의 모상으로서, 만물을 당신의 강력한 말씀으로 지탱하십니다(「히브리 신자들에게 보낸 서간」 1:3)"라는 구절을 통해 명확한 그리스도론을 체계화했다. 신성한 로고스(Logos)인 성자 예수 그리스도는 하느님의 모상이며 '본성적 이미지'이다. 따라서 성화상 옹호자들은 그 모상의 모상, 즉 성화상도 역시 본성적 이미지로서 신성에 참여하게 된다는 결론을 내렸던 것이다. 그리스도의 이콘을 보는 사람은 그리스도 자신을 보는 것이며, 따라서 이콘은 단순한 환기나 상징이 아니라 거기에 그려진 인물이 이콘을 통해 실재하게 한다는 사상이 확립되었다. 이콘은 그 자체로서 하나의 기적이나 전례(典禮)로서 인식되었다.[14]

이러한 사상에 힘입은 성화상 복원 결정 이후 카파도키아에서는 거의 폭발적이라 할 만큼 많은 작품이 제작되었다. 그림으로 내부를 장식한 성당들이 개인이나 수도원의 후원으로 급속하게 늘어났다. 9세기 말부터 10세기 전반까지는 아르카익 성당들이 주를 이루었고, 11세기에 들어서면 수도 콘스탄티노폴리스의 영향으로 '내접 그리스 십자형(inscribed greek cross)' 성당이 출현했다.

4) 기둥형 성당들

마케도니아 왕조가 들어선 이후 건축 활동도 활발하게 되살아나, 무너졌던 건물이 복원되고 새로운 건물들이 지어졌다. 바실리우스 1세는 콘스탄티노폴리스에 대규모의 네아 성당(Nea Ekklesia, 876~880)

을 건설했는데, 이는 하기아 소피아 대성당 이후 최대 규모로 지어진 것이었다. 10세기 초에는 '내접 그리스 십자형'이라는 새로운 도면이 교회 건축에 사용되기 시작하여, 비잔티움의 대표적 양식으로 자리 잡게 되었다. 사각형의 건물 외부에 돔이 솟아 있으며, 내부는 중앙 앱스와 두 개의 측면 앱스인 프로테제(prothese)와 디아코니콘(diakonikon), 신자석인 나오스(naos)로 구성된다. 수도 콘스탄티노폴리스에 세워진 콘스탄티누스 립스 성당(Constantinus Lips, 907~908)은 '내접 그리스 십자형'을 따른 초기의 예이다.[15]

제국의 수도에서 유행한 새로운 건축양식은 카파도키아 지방에도 전해져 11세기 중반에 괴레메 19번(엘말르 킬리세), 22번(차르클르 킬리세), 23번(카란륵 킬리세) 성당 등이 '내접 그리스 십자형'으로 지어졌고, 이들을 '기둥형 성당(églises à colonnes)'으로 분류한다. 축조식 성당의 경우는 외부의 모습이 사각형이 되지만, 카파도키아의 경우는 바위산을 깎아 만든 성당이기 때문에 외형은 콘스탄티노폴리스의 교회들과는 다르다. 다만 내부에 마련된 세 개의 앱스, 천상을 상징하도록 높이 올린 중앙 돔, 그리고 나오스에 네 개의 기둥을 세운 모습은 같다. 암혈 성당에서는 기둥이 특별한 건축공학적 역할을 가지지 않기 때문에, 카파도키아에서는 건물 내부에 벽에서 독립된 기둥을 따로 세우는 일이 흔치 않았다.

괴레메 23번 성당은 현지에서 카란륵 킬리세(Karanlık kilise: 어두운 성당)로 불리고 있으나, 19세기까지는 '대천사 성당'으로 알려졌던 곳이다. 19번, 22번 성당과 함께 '기둥형'으로 분류되며, 모두 수도원 성당으로서 한 가문에 속한 후원자들의 도움으로 지어졌다. 괴레메 23번 성당이 속한 수도원은 규모가 큰 편에 속하며, 안뜰을 중심으로

세 면에 수도자의 방과 식당 등이 배치되었다(그림 3-14). 성당은 2층에 마련되었고, 계단을 따라 올라가면 나르텍스를 지나 내부로 들어갈 수 있다. 세 곳의 '기둥형' 성당 중 가장 공을 들여 섬세하게 만들어졌는데, 중앙 앱스와 프로테즈 사이에는 아케이드를 만들어 미사 중 서로 통할 수 있도록 전례적 배려까지 했다(그림 3-15).

'기둥형' 성당들은 콘스탄티노폴리스에서 유행한 새로운 건축양식을 따랐을 뿐만 아니라, 내부 장식도 고전 장식 체계를 새롭게 도입하여 성당 전체를 그림으로 장식했다. 도상의 주제가 풍부하며, 도상을 배치하는 방식은 신학적 배려에 따른 일관성을 보여준다. 천상을 상징하는 중앙 돔에는 〈판토크라토르(Pantocrator: 우주의 지배자)〉를

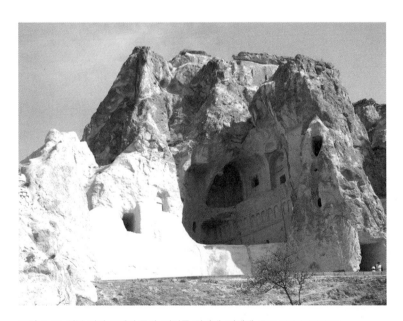

그림 3-14 외부 전경, 11세기 중반, 카란륵 킬리세, 괴레메. 출처: 위키미디어커먼스.

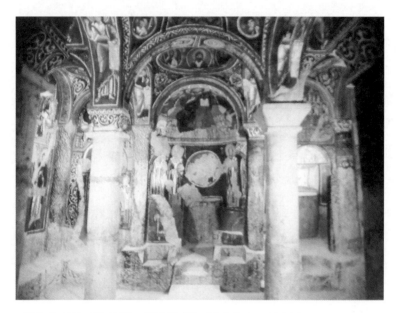

그림 3-15 내부, 11세기 중반, 카란륵 킬리세, 괴레메. 출처: 위키미디어커먼스.

그렸고, 중앙 앱스에는 아르카익 양식에서 그리던 〈마예스타스 도미니〉 대신 〈데이시스(Deisis)〉를 배치했다(그림 3-16). 그리고 나오스의 벽면에는 〈도데카오르톤(Dodekaorton: 12대축일)〉 도상을 택하여 이전 시기의 스토리텔링 형식의 표현을 벗어나 인류 구원을 위한 새 계약의 역사를 가장 잘 보여주는 장면을 그렸다. 도데카오르톤은 〈예수 탄생 예고〉, 〈예수 탄생〉(그림 3-17), 〈예수의 성전 봉헌〉, 〈예수의 세례〉, 〈예수의 영광스러운 변모〉, 〈라자로의 소생〉, 〈예루살렘 입성〉, 〈십자가 처형〉, 〈아나스타시스(Anastasis: 부활)〉, 〈예수의 승천〉, 〈성령강림〉, 〈코이메시스(Koimesis: 성모의 잠드심)〉이다. 한편 성당 내부의 빈 곳은 독립된 성인 초상들로 채웠다.

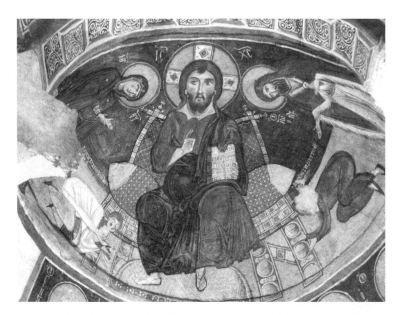

그림 3-16 〈데이시스(그리스도에게 간청하는 테오토코스와 세례자 요한)와 후원자들(사제 니케포로스와 평신도 바시아노스)〉, 11세기 중반, 카란륵 킬리세, 괴레메. 출처: 위키미디어커먼스.

마케도니아 시기의 비잔티움 회화는 콘스탄티누스 7세(Constantinos VII, 913~959)의 문예 부흥 정책에 힘입어 고전양식으로 그려졌다.[16] 그림자를 사용하여 인물의 얼굴과 신체를 입체적으로 보이게 하고, 여러 가지 자세로 인물을 자연스럽게 표현했다. 의복을 그릴 때도 부드러운 곡선을 활용하여 주름의 모양과 질감을 나타냈고, 배경에 건물이나 풍경을 그려 삼차원적인 공간감을 살린 것이 특징이다. 카파도키아의 '기둥형' 성당들에서도 다소 투박하나마 이와 같은 기법상의 변화가 감지된다. 건축양식이나 프레스코화의 기법 등을 비교했을 때 세 성당 모두 같은 아틀리에에서 제작한 것으로 추정된다.[17] 그런데 카파도키아 성당의 프레스코화는 누가 그렸을까? 몇

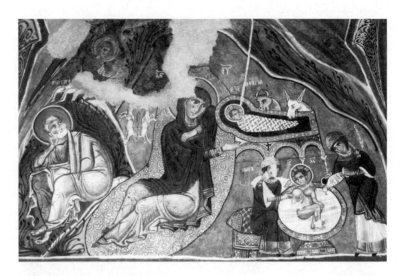

그림 3-17 〈예수 탄생(부분도)〉, 11세기 중반, 카란르크 킬리세, 괴레메. 출처: 위키미디어커먼스.

몇 화가는 식자층에 속한 레온티오스(Leontios)처럼 그림 옆에 자신의
이름을 남기기도 했다. 그러나 대부분은 이 지역 출신의 무명 장인들
로서 그들은 때로 글씨를 잘못 적어 넣기도 하고 성경의 인물들을 혼
동하기도 했다. 카란르크 킬리세에서도 다니엘을 솔로몬으로 착각하여
이름을 다르게 적어놓은 예가 발견된다.[18]

5) 괴레메 19번 성당: 엘말르 킬리세

엘말르 킬리세(Elmalı kilise)는 현지어로 '사과 성당'이라는 뜻이다.
성당 내부에 천사들이 구(球)를 들고 있는 그림을 잘못 이해하여 생
긴 이름이다. '내접 그리스 십자형' 도면을 충실히 따르고 있으며, 카
란르크 킬리세와 마찬가지로 중앙 돔에는 〈판토크라토르〉(그림 3-18),

앱스에는 〈데이시스〉, 나오스에는 〈도데카오르톤〉(그림 3-19, 그림 3-20), 그리고 기둥이나 건물 모서리 등의 부분에는 독립된 성인상을 그려 장식했다.

〈라자로의 소생〉은 나오스의 서쪽 벽면에 그려져 있다. 제자 토마스를 대동하고 달려오듯 그려진 그리스도는 오른손을 들어 라자로에게 "이리 나와라"(『요한복음』 11: 43)라고 말하고 있으며, 그의 발치에는 라자로의 누이들이 엎드려 있다. 라자로는 무덤에서 일어나 있으며, 그의 몸을 감싼 염포를 풀고 있는 사람과 관 뚜껑을 열고 있는 사람도 그려져 있다. 풍부한 색채와 역동적인 인물의 표현은 콘스탄티

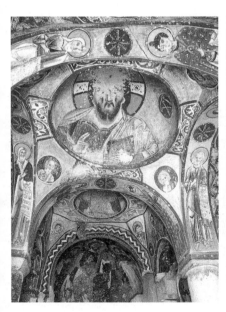

그림 3-18 〈판토크라토르〉, 중앙 돔, 11세기 중반, 엘말르 킬리세, 괴레메.

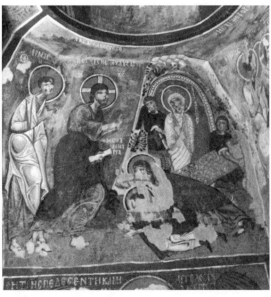

그림 3-19 〈라자로의 소생〉, 11세기 중반, 엘말르 킬리세, 괴레메. 출처: 위키미디어커먼스.

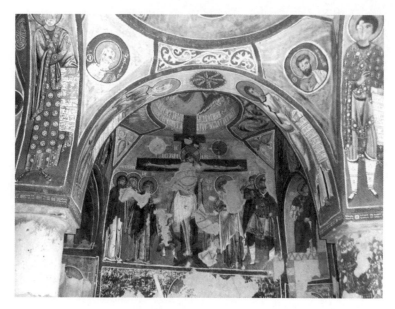

그림 3-20 〈십자가 처형〉, 11세기 중반, 엘말르 킬리세, 괴레메.

노폴리스의 회화를 반영하고 있다(그림 3-19).

 〈십자가 처형〉은 북쪽 앱스에 이어진 남쪽 벽면에 그려져 있다. 십자가는 매우 거대하게 표현되어 있는데 십자가의 세로축은 화면을 뚫고 상부의 돔 천장에까지 닿아 있다. 그리스도는 십자가 위에서 양팔을 벌려 모든 인간을 하느님에게 모아들이고, 스스로 십자가의 희생제물이 되어 하늘과 땅을 연결하는 중재자의 모습으로 그려져 있다(그림 3-20).

2

〈마예스타스 도미니〉[19]

　카파도키아를 비롯한 비잔티움 미술에서 예수 그리스도의 이미지
는 가장 중요한 위치를 차지하며 여러 다양한 형태로 시각화되었다.
초기 그리스도교 시기부터 등장한 〈마예스타스 도미니〉는 영광스러
운 그리스도의 이미지를 표현한 것이다. 여기서 그리스도는 화려하
게 장식된 옥좌에 앉은 위엄 있는 모습으로 그려지며 조각, 회화, 채
색 삽화 등 다양한 기법으로 표현되었다.

　카파도키아의 비잔티움 교회 중에서 중앙 앱스를 〈마예스타스 도
미니〉로 장식한 건물은 서른네 곳이나 된다. 이 교회들은 대부분 7세
기부터 10세기 사이에 세워졌으며, 괴레메와 위르컵, 차우신에서 발
견되는데, 드물게는 소안르와 하산다으에서도 찾아볼 수 있다. 7세기
이전의 교회에서는 〈마예스타스 도미니〉 이미지를 찾아볼 수 없으나,
이후에는 〈영광의 십자가〉와 더불어 〈마예스타스 도미니〉가 68%에
달하는 교회의 중앙 앱스를 장식했다. 그러나 11세기 이후의 교회에

서는 〈마예스타스 도미니〉를 사용하지 않게 되었고, 대신 〈데이시스〉를 선호하게 되었는데 이에 대해서는 뒤에서 설명하기로 한다.

이번 절에서는 〈마예스타스 도미니〉 도상 안에 사용된 각 조형적 요소들의 기원과 의미, 그리고 형태적 변화와 다양성에 대해 알아보고, 이를 바탕으로 도상이 갖는 전체적 의미, 즉 각각의 조형적 요소들이 한데 어울려 만들어내는 의미를 찾아보고자 한다. 이미지는 고정된 것이 아니라 그것을 둘러싼 환경에 조응하여 항상 새로운 또 하나의 세계를 만들어내는 것임을 고려할 때, 도상학적—표면적 분석만으로는 그림을 완전히 이해하기 어렵다. 그러므로 흔히 '수용미학(esthétique de la réception)'으로 불리는 측면, 즉 〈마예스타스 도미니〉가 전달하는 의미와 더불어, 역으로 신자들이 이 도상을 어떠한 방식으로 받아들일지도 염두에 두어야 한다.

1) 〈마예스타스 도미니〉의 의미와 화면 구성

초기 비잔티움 교회는 네이브의 양측 벽면에 구약성경과 신약성경에서 발췌한 이야기를 서술식으로 그려 넣고, 중앙 앱스의 세미 돔에는 '신의 현현'에 관한 이미지를 그려 넣어 건물 내부를 장식하는 경우가 일반적이었다. '신의 현현'의 이미지로는 〈영광의 십자가〉, 〈마예스타스 도미니〉, 또는 〈예수의 영광스러운 변모〉 등이 사용되었으며, 〈마예스타스 도미니〉는 카파도키아 교회의 중앙 앱스에 가장 빈번히 등장하는 주제 중 하나였다.

'마예스타스 도미니'는 라틴어에서 유래한 용어이다.[20] '마예스타스(Majestas)'는 '위엄 있는 외관'이라는 뜻으로서, 엄숙한 태도로 옥좌에

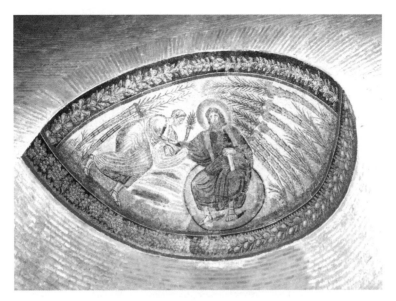

그림 3-21 〈천국의 열쇠를 주는 그리스도〉, 앱스 모자이크, 4세기 말, 산타 콘스탄자 성당, 로마. 출처: 위키미디어커먼스.

정면으로 앉은 인물을 표현할 때 쓰이며, 예수 그리스도, 성모마리아, 그리고 드물게는 성인상에도 적용된다. 한편 '도미니(Domini)'는 '주님의'라는 뜻이므로, '마예스타스 도미니'란 위엄 있는 외관으로 표현된 하느님이나 구원자 그리스도의 이미지를 지칭한다.

구원자 그리스도를 영광스러운 모습으로 표현하려는 시도는 4세기로 거슬러 올라가는데, 로마에 있는 산타 콘스탄자(Santa Constanza) 성당에 그려진 〈계명을 전하는 그리스도(Traditio Legis)〉와 〈천국의 열쇠를 주는 그리스도(Traditio Clavium)〉가 최초의 예로 알려져 있다(그림 3-21). 한편, 5세기 초에 제작된 산타 푸덴지아나 성당(Santa Pudenziana)의 그리스도상은 '마예스타스 도미니'라고 명명하기에 가

그림 3-22 〈옥좌의 그리스도〉, 앱스 모자이크, 400년경, 산타 푸덴지아나 성당, 로마.
출처: 위키미디어커먼스.

장 적합한 예이며(그림 3-22), 코스마스 인디코플레우스테스(Cosmas Indicopleustes)와[21] 나지안주스의 성 그레고리우스의 필사본에도 비슷한 이미지가 그려져 있다.[22]

〈마예스타스 도미니〉는 시대에 따라서 조금씩 다른 모습을 보여주는데, 이러한 시대적 변화를 쉽게 살펴보기 위해, 우선 카파도키아의 하츨르 킬리세(Haçlı kilise)에 그려진 일반적인 〈마예스타스 도미니〉의 구성을 보도록 하자(그림 3-23).

보석으로 화려하게 꾸며진 옥좌(때로는 무지개) 위에 정좌한 예수 그리스도는 고대 의상인 튜닉(tunic)과 히마티온(himation)을 입고 있으며, 머리 뒤에는 후광이 그려져 있다. 정면을 향하여 똑바로 앉아,

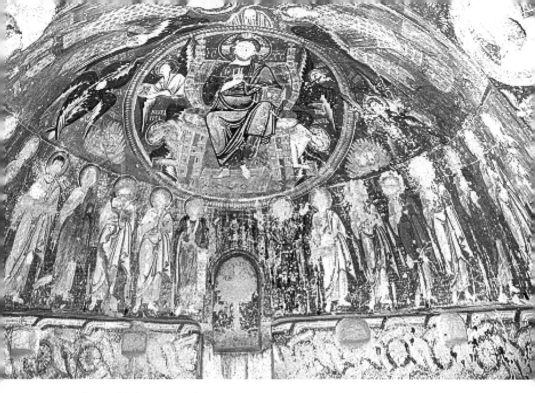

그림 3-23 〈마예스타스 도미니〉, 앱스 프레스코화, 10세기 초, 하흘르 킬리세, 차우신.
출처: 위키미디어커먼스.

왼손에는 성경을 들고 오른손은 가슴께로 들어 올려 축복하는 자세를 취하고 있다. 날개가 달린 네 생명체인 사람, 사자, 독수리, 황소가 그리스도의 옥좌 둘레로부터 상반신을 드러내고 있으며, 각각 책을 한 권씩 쥐고 있다. 하흘르 킬리세의 경우는 이 생명체들의 머리에도 후광이 그려졌다. 만돌라(mandorla) 혹은 커다란 광륜(光輪)이 그리스도의 이미지 전체를 감싸고 있는데, 작은 메달리온 안에 그려진 '하느님의 손(Manus Dei)'이나, 해와 달을 의인화한 인물이 그리스도를 둘러싼 광륜 위에 덧붙여지는 예도 있다. 화면 가장자리에는 그리스도를 양옆에서 호위하는 세라핌(Seraphim), 케루빔(Cherubim), 대천사와 같은 천사들의 무리를 볼 수 있다. 비잔티움 황제의 의복

인 로로스를 입은 대천사 미카엘(Michael)과 가브리엘(Gabriel)은 정면을 향해 서 있으며, 한 손에는 폴로스(polos)[23]를, 그리고 다른 손에는 라바룸[24]을 쥐고 있다. 두 예언자, 이사야와 에제키엘이 무릎을 꿇은 모습으로 세라핌 옆에 그려지는 예도 가끔 발견된다. 그리스도의 광륜 아랫부분에는 '불 바퀴'와 '불타는 연못'이 자리하는데, '불타는 연못'은 붉은색 바탕 위에 여러 개의 물결 모양 선을 그은 직사각형으로 그려진다.

〈마예스타스 도미니〉는 「에제키엘서」(1:5~28; 2:1~10; 3:1~10; 10:8~17), 「이사야서」(4:1~7), 「다니엘서」(7:9~10), 「요한 묵시록」(4:1~11)의 내용을 반영한 도상이다. 카파도키아에서는 7세기 이후부터 성당의 중심부인 앱스를 〈마예스타스 도미니〉로 장식하기 시작했는데, 이는 당시 비잔티움 세계에서 사용되던 상징체계의 변화와 깊은 관련이 있다. 이 변화는 이미 6세기경부터 감지되었는데, '황제권'이라는 개념을 그리스도교의 언어로 표현하고 황제와 관련된 모든 것을 교회에 연결하는 움직임이었다. 일례로, 성인의 모습으로 표현된 유스티니아누스 대제의 초상을 들 수 있다. 유스티니아누스 대제는 비잔티움의 위대한 황제였으나 교회의 성인은 아니었다. 그런데도 라벤나(Ravenna)의 산비탈레(San Vitale) 성당에는 황제의 초상에 성인의 상징인 '후광'이 그려져 있다. 한편 반대의 움직임도 동시에 일어났는데, 그리스도를 표현하는 데 있어서 이전에 황제에게 적용되었던 모델을 차용하는 것이 그 한 예이다.

앱스화는 여러 다양한 무늬로 된 띠 모양의 경계선을 사이에 두고 상·하 두 부분으로 구성된다. 윗부분에는 〈마예스타스 도미니〉가 자리 잡으며, 아랫부분은 정면을 향해 나란히 선 인물들로 장식되는

데, 이는 주로 테오토코스, 프로드로모스(Πρόδρομος: 세례자 요한),[25] 그리고 열두 사도의 초상이다. 윗부분과 아랫부분 모두 녹색과 푸른 색으로 분할된 배경 위에 그려진다.

이러한 구성은 이미 초기 비잔티움 시기에 근동의 수도원 성당에서 사용되기 시작했으며, 이후 마케도니아 왕조 시기(867~1065)까지 계속 이어진다. 초기의 예로는 라트모스(Latmos)의 판토크라토르 성당, 이집트의 바우이트(Baouît) 6번과 17번 성당, 이집트의 사카라(Saqqara) 성당이 있다.

2) 7~9세기 카파도키아의 〈마예스타스 도미니〉

이제 7세기부터 9세기까지 카파도키아에 그려진 〈마예스타스 도미니〉로 눈을 돌리도록 하자. 여기서 소개할 그림들은 여러 면에서 다음 시기인 9세기 후반부터 10세기 초의 그림과 구별된다.

바뎀 킬리세시(Badem kilisesi)의 경우 예수 그리스도는 무지개 위에 앉은 모습으로 그려졌는데, 이는 "하늘은 내 왕좌요, 땅은 내 발판이다"라는 「이사야서」(66:1)를 연상시킨다. 초기 장식의 특징 중 하나는 화려하게 장식된 옥좌가 아니라 무지개 위에 그리스도를 그렸다는 점이다. 황제의 권위를 상징하는 옥좌가 그리스도의 이미지와 결합하여 나타나는 것은 좀 더 후기(9세기 후반~10세기 초)의 경향에 속한다. 그리스도는 왼손에 성경을 들고, 오른손은 옆으로 들어 올려 축복하는 자세를 취하고 있다. 이러한 몇몇 특징이 이 시기의 다른 교회에도 일반적으로 나타나기는 하지만, 그리스도를 표현하는 방법이 아직 정형화되지 않았기 때문에, 화가는 비교적 자유로운 방식으

로 여러 다양한 원천에서 끌어온 모델을 사용했다(그림 3-24).

그리스도를 둘러싼 광륜은 여러 색의 동심원으로 구성되며, 그 가장자리는 톱니 모양이나 작은 삼각형 모양으로 장식되는데, 이 역시 가장 오래된 그림들에서 발견되는 형태상의 특징이다.

'조디아(zodia)', 즉 예언자 에제키엘이 본 환시와 「요한 묵시록」의 '하늘나라의 예배'에 나오는 네 생명체는 그리스도를 둘러싼 광륜 둘레에서 마치 불쑥 솟아 나오는 듯 묘사되어 있다. 사람은 광륜의 왼쪽 위, 사자는 왼쪽 아래, 독수리는 오른쪽 위, 황소는 오른쪽 아래에 위치한다. 다음 시기의 '아르카익' 교회에서는 네 생명체가 그리스도의 옥좌로부터 솟아 나오는 형태로 변하게 된다. 각각의 생명체 옆에는 분사(分詞)형으로 된 그리스 단어가 적혀 있다. 사람 옆에는 '그리고 말하는(καὶ λέγοντα)', 독수리 옆에는 '노래하는(ᾄδοντα)', 사자 옆

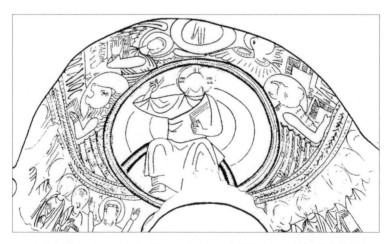

그림 3-24 〈마예스타스 도미니〉, 앱스, 7~8세기, 바뎀 킬리세시, 카바클르데레, 차우신.
© N. Thierry.

에는 '외치는(κεκραγοντα)', 황소 옆에는 '고함치는(βοώντα)'이라는 단어를 볼 수 있다. 이 단어들은 미사의 시작 부분에 바쳐지는 '트리사기온(Trisagion)' 기도에서 유래한 것이다. '삼성창(三聖唱)' 또는 '삼위일체송(三位一體誦)'으로 번역할 수 있는 이 기도는 케루빔이 거룩한 성삼위(聖三位), 즉 성부, 성자, 성령에게 바치는 것으로서, 세 번에 걸쳐 '거룩하시다'를 반복한다. 이 시기에는 이 네 생명체를 제외한 다른 부분에는 아무런 글씨나 기록을 볼 수 없으나, 후기에는 각각의 인물들 옆에 이름이나 설명 등이 추가로 쓰이게 된다.

네 개의 머리를 가진 케루빔과 눈이 가득 박힌 여섯 개의 날개를 가진 세라핌은 그리스도의 광륜 양옆에 그려지는 예도 있지만, 아직은 이렇다 할 중요성을 지니고 있지 않다. 후기로 가면 세라핌은 예언자 이사야와 에제키엘의 이미지와 연결되어 새로운 의미를 부여받게 된다.

세례자 요한 성당의 〈마예스타스 도미니〉는 네 명의 대천사가 화면의 양 끝을 마감하는 구성으로 되어 있다. 얼굴은 정면을 향하지만, 몸은 4분의 3 정도 비틀어 화면 중앙의 그리스도를 향하여 등을 굽히고 있으며, 부동의 자세가 아니라 중앙을 향해 앞으로 나가고 있는 모습으로 묘사되어 있다. 고대 의상인 튜닉과 히마티온을 걸친 대천사들은, 경의의 표시로 두 손을 긴 소맷자락 아래 숨기고, 심장 모양 위에 작은 십자가가 그려진 폴로스를 들고 있다(그림 3-25). 후기로 가면, 대천사들의 의복과 동작에도 변화가 생기는데, 이들은 비잔티움 황제의 의복인 로로스를 입고 정면 부동의 자세로 표현된다.

정좌한 그리스도를 축복하는 '하느님의 손'은 주로 작은 메달리온 안에 그려지며, 요아킴과 안나 성당, 바뎀 킬리세시에서 발견된다.

그림 3-25 〈마예스타스 도미니〉, 앱스, 7~8세기, 세례자 요한 성당, 차우신.
© C. Jolivet-Lévy.

　십자가는 〈마예스타스 도미니〉를 구성하는 요소는 아니지만 이 시기의 교회에서는 구원과 승리를 상징하는 모티프로서 신의 영광을 드러내는 〈마예스타스 도미니〉에 결합되어 나타난다. 십자가는 복합적 의미를 지닌 상징으로, 예수의 수난뿐만 아니라, 속죄와 구원, 그리고 적에 대한 비잔티움 제국의 승리까지 상기시킨다. 세례자 요한 성당은 그 좋은 예로, 그리스도의 이미지 위에는 각 모서리가 뾰족하게 늘어지는 커다란 라틴십자가가 자리하고 있다. 이 그림은 이미 언급한 산타 푸덴지아나 성당의 앱스 장식과 매우 유사한 것으로, '예수의 재림'을 형상화한 것으로 해석된다(「마태오복음」 24:29~30). 우리가 이미 살펴본 대로 예물을 바치는 대천사의 모습은 시간을 초월한 영원한 절대자인 그리스도의 이미지를 잘 드러낸다. 그러나 9세기 후반에 이르러 이 십자가 모티프는 사라지게 된다.

예수의 이미지에 여러 천체를 함께 그려 넣는 것은 그리스도교 도
상에서 자주 발견되는데, 이는 고대 신들과 황제들의 이미지에서 유
래한 것으로 알려져 있다. 수사에서 발견된 메소포타미아 조각을 예
로 들자면, 멜리시팍(Melisipak)왕이 여신 앞에 서 있는 장면에 해와
달이 함께 조각되어 있다.[26] 세례자 요한 성당의 경우, 여러 작은 별
들이 그리스도와 다른 인물들 사이의 공간에 흩뿌려져 있다. 해와 달
은 의인화된 형태로 메달리온 안에 그려져 있으며, 해는 고대 의상을
걸친 남성으로, 달은 마포리온(maphorion: 베일 달린 여성용 겉옷)을
입은 여성으로 표현되었다.

3) 카파도키아 '아르카익' 교회의 〈마예스타스 도미니〉(9세기 후반~10세기 전반)

이 시기에 이르면 카파도키아 지방의 예술 활동은 절정에 이르고,
〈마예스타스 도미니〉는 새로운 발전의 단계를 맞게 된다. 초기의 그
림과 비교할 때 드러나는 중요한 차이점과 그러한 변화의 의미를 살
펴보도록 하자(그림 3-26).

예수 그리스도

로마제국 말기부터 사용되기 시작한 황제의 이미지에서처럼, 정면
을 향해 옥좌에 앉은 그리스도의 자세는 절대자의 권위와 주권을 나
타낸다. 또한, 교회 내부에서 이 그림은 제대 뒤편, 즉 모든 신자의
시선이 집중되는 가장 중요한 자리에 그려지는데, 이는 회화가 전례
공간의 각 부분이 특수성을 갖게 하는 역할을 함을 드러낸다.

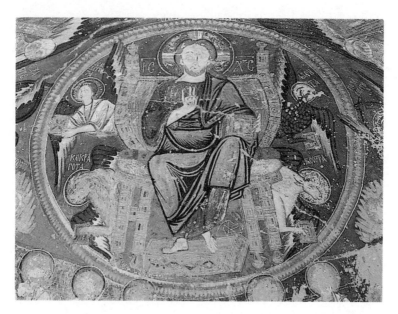

그림 3-26 〈마예스타스 도미니〉, 앱스 프레스코화, 10세기 초, 하츨르 킬리세, 차우신.
출처: 위키미디어커먼스.

　서방에서는 〈마예스타스 도미니〉가 하느님 아버지, 성부를 표현
한 것으로 종종 해석된다. 그러나 카파도키아의 〈마예스타스 도미니〉
는 예수 그리스도, 성자의 이미지이다. 비잔티움 교회의 가르침에 따
르면, 성부는 비가시적 존재로 어떤 이미지로도 표현할 수 없다. 그
러나 성자는 육화(肉化)된 존재로 지상에서의 삶을 살았으며, 따라서
이미지로 표현할 수 있다. 이미지는 불가해하고 초월적인 그리스도
의 신적 본성을 나타내는 것이 아니라, 그의 인성을 표현하는 것이
다. 이러한 이론을 바탕으로, 비잔티움 교회는 예수 그리스도의 이미
지를 성화상 파괴론자에 대항하는 방편으로 삼기도 했다. 또한 카파
도키아의 〈마예스타스 도미니〉는 서유럽의 이미지에서는 볼 수 없는

요소를 가지고 있는데, 바로 작은 메달리온 안에 그려진 '하느님의 손'
이다. 이것은 옥좌에 앉은 아들을 축복하는 아버지의 손이며, 만일 옥
좌에 앉은 인물이 성부 자신이라면, 이 축복하는 손의 의미를 설명할
수 없게 된다. 예수 그리스도의 이미지 위에 쓰인 단어 'IC XC(Ιησούς
Χριστός, 예수 그리스도)'는 이 관점을 더 확실하게 해준다.

옥좌

이전 시기 카파도키아의 〈마예스타스 도미니〉에서 볼 수 있었던
비교적 자유로운 표현 방식은 '아르카익' 시기가 되면서 사라지는 경
향을 보인다. 예수 그리스도의 표현에서도 일정한 규칙을 따르는 것
을 볼 수 있는데, 이전의 무지개는 사라지고, 발판이 딸린 옥좌에 앉
은 모습으로 일정하게 그려진다. 이는 비잔티움 제국 황제의 옥좌를
그대로 옮겨 그린 것으로, 여러 보석을 박아 장식한 나무 의자에 양
모서리가 뾰족하게 처리된 길쭉한 방석을 얹은 모양이며, 등받이는
수금 형태로 되어 있다. 같은 형태의 옥좌를 콘스탄티노폴리스의 하
기아 소피아 대성당 모자이크 벽화에서도 볼 수 있다.[27]

사람, 독수리, 사자, 황소는 그리스도의 광륜으로부터가 아니라,
이제는 옥좌의 모서리에서 모습을 드러내는데, 이는 짐승이 끌던 고
대의 바퀴 달린 '가마'를 연상케 한다. 카파도키아의 〈마예스타스 도
미니〉에서는 이 모든 요소가 따로따로 표현되어 있으나, 이집트의 바
우이트 성당에는 '바퀴 달린 가마'라는 이름에 걸맞은 이미지로 표현
되어 있다. 그리스도의 옥좌를 이처럼 표현하는 것에 대한 성서적 근
원을 찾기가 어려운 것은 아니다. "옥좌에서는 불꽃이 일었고, 그 바
퀴에서는 불길이 치솟았으며……"(「다니엘서」 7:9), 또는 「에제키엘서」

의 네 생물체와 바퀴에 관한 내용(『에제키엘서』 1:5~21)도 〈마예스타스 도미니〉 도상에 연결된다.

세라핌과 예언자

세라핌은 고대로부터 천상의 존재로 여겨졌으며, 반은 사람이고 반은 뱀의 형상이며, 여섯 개의 날개는 발을 덮거나 벗은 몸을 가리고 있는 것으로 상상되었다. "날개가 여섯씩 달린 스랍들이…… 날개 둘로는 얼굴을 가리우고 둘로는 발을 가리우고 나머지 둘로 훨훨 날아다녔다"(『이사야서』 6:2). 그들은 "거룩하시다, 거룩하시다, 거룩하시다. 만군의 야훼, 그의 영광이 온 땅에 가득하시다"(『이사야서』 6:3) 하고 외치며 하느님의 영광을 찬양하는 것으로 성경에 기록되었다. 미사 중에 부르는 대영광송은 세라핌의 찬미에서 유래한 것이다.

'세라핌'이라는 단어는 히브리어에서 유래했으며, '천상적 존재', '불타는 존재' 또는 '불타는 입'을 의미한다.[28] 위(僞)-디오니시우스 (Pseudo-Dionysius)에 의하면 세라핌은 그 이름이 의미하는 바와 같이 지상의 존재를 뜨거운 불로 살라 번제(燔祭)에 상응하는 정화를 거치게 하며 신적인 빛으로 들어 올리고 밝히는 힘이다.[29]

카파도키아의 '아르카익' 교회의 회화적 특징 중 하나는, 바로 이 세라핌의 이미지를 예언자들의 이미지와 연결한 것이다. 이사야와 세라핌, 에제키엘과 세라핌, 또는 교회에 따라서 이 두 예언자가 다 등장하기도 한다. 이사야와 에제키엘은 무릎을 꿇은 채, 긴 소맷자락으로 가린 두 손을 세라핌을 향하여 내밀고 있다(그림 3-27, 3-28, 3-29). 세라핌은 뜨거운 돌을 집게로 잡아 이사야의 입을 정화하고, 에제키엘에게는 두루마리를 받아 삼키게 하고 있다. 이 장면은 「이사

그림 3-27 〈세라핌과 이사야, 에제키엘〉, 앱스, 10세기 1/4 분기, 성 사도 성당, 무스타파파 샤쾨이, 위르귑.

야서」 6장 6~7절의 내용, "스랍들 가운데 하나가 제단에서 뜨거운 돌을 불집게로 집어서 날아와 그것을 내 입에 대고 말했다. 보아라, 이제 너의 입술에 이것이 닿았으니 너의 악은 가시고 너의 죄는 사라졌다." 그리고 「에제키엘서」 3장 3절의 내용, "너 사람아, 내가 주는 그 두루마리를 배부르게 먹어라"에서 유래한 것이다.

　신적 현현의 이미지인 〈마예스타스 도미니〉에 두 예언자의 이미지를 결합한 구조는 각각의 이미지가 갖는 상징적 가치로 설명할 수 있다. 우선, 이 구조는 그리스도가 자신의 육화와 희생으로써 인류의

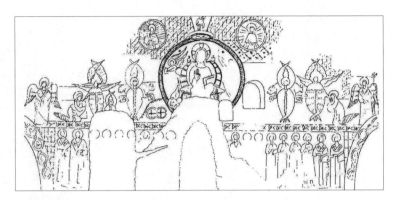

그림 3-28 〈마예스타스 도미니〉, 앱스, 9세기 말~10세기 초, 괼뤼데레 3번 성당, 괼뤼데레, 차우신. © J. Lafontaine-Dosogne.

그림 3-29 〈세라핌과 이사야〉, 앱스, 9세기 말~10세기 초, 괼뤼데레 3번 성당, 괼뤼데레, 차우신.

죄를 용서하는 도그마를 회화적 표현으로 구체화한 것이다. 또 다른 점에서 본다면, 성체를 배령(拜領)하기에 앞서 필요한 정화 과정과 특히 성체성사의 정화 능력을 암시하며, 이는 세라핌의 뜨거운 불덩이

돌로 상기된다. '뜨거운 돌'은 또한 성체 자체를 상징하는데, 이때 세라핌은 신자들에게 성체를 분배하는 사제의 은유적 표현이 된다. 사실, 8세기경부터 비잔티움 교회에서는 세라핌이 불집게로 불덩이 돌을 예언자의 입에 갖다 대듯이, 사제가 '라비스(labis: 전례용 숟가락)'로 성체를 신자들에게 분배하기 시작했으며, '라비스'라는 단어는 동시에 '집게'를 의미하는 것이었다.[30]

〈마예스타스 도미니〉를 전례적 차원으로 끌어올린 이러한 구성은 비잔티움의 다른 지방에서는 볼 수 없는 카파도키아의 독특한 것이며, 성체성사가 거행되는 제단의 배경으로서 매우 적절한 일종의 '회화적 주석'이라고 표현할 수 있다. 전통적 이미지의 창조적 발전 이면에는 수도원의 역할이 컸을 것이다.

대천사

천사에 관한 중요한 일차적 자료는 성경이다. 사도 바오로는 천사들의 여러 계급에 대해서 언급했으며(「콜로새 신자들에게 보낸 서간」, 1:16), 천사들의 직분에 대해서도 말했다(「히브리 신자들에게 보낸 서간」, 1: 14). 초기의 화가들은 「에녹서」 등 외경에서 영감을 얻기도 했는데, 미카엘, 가브리엘, 라파엘 외에, '수르얀(Surjân)', '우르얀(Urjân)', '우리엘(Uriel)', '아르스야랄유르(Arsjalâljur)' 같은 이름의 천사들을 알게 되었다. 천사들의 위계질서에서 미카엘은 대천사에 속하며 천사장으로 여겨졌다.

앱스를 장식하는 〈마예스타스 도미니〉 도상에서 대천사 미카엘과 가브리엘은 화면의 양 끝에 배치되어 보호자와 같은 역할을 한다(그림 3-23). 일반적으로 미카엘은 화면의 왼쪽, 그리고 가브리엘은 오

른쪽에 그려지며, 가브리엘과 우리엘이 함께 등장하는 예도 있다.

제국의 변경 지방이었던 카파도키아에서는 이민족과의 싸움이 빈번하여, 이곳은 무엇보다도 '병사들의 땅'이라고 부를 만한 곳이었다. 다른 지역보다 더 군사화된 이 지방의 특성은 회화에도 그대로 반영되었는데, 대천사 미카엘의 이미지가 자주 등장한 것을 예로 들 수 있다. 소아시아에서 특히 널리 공경받은 대천사 미카엘은 천상 군대의 지휘관, 악신으로부터의 보호자, 신비한 능력을 갖춘 자, 치유자로 불렸다.[31]

나지안주스의 성 그레고리우스는 완전한 순수함을 상징하는 흰색이야말로 천사에게 적합한 색이라고 말했으나,[32] 이 시기에 대천사의 복장은 더 이상 초기의 흰색이 아니다. 소아시아에서는 고위층의 의복에 쓰이는 자색(紫色)을 천사의 옷 색깔로서 선호하는 경향이 있었는데, 이는 자색이 신의 왕국에서 누리는 참된 평화와 부(富)를 상징하기 때문이었다.

마케도니아 왕조 시기에 카파도키아에서는 〈마예스타스 도미니〉 도상이 갑자기 증가한다. '마케도니아 르네상스'로도 불리는 이 시기에는 비잔티움 제국의 수도인 콘스탄티노폴리스뿐만 아니라 각 지방에서 예술작품이 많이 제작되었고, 제국의 경제적 번영과 종교적 안정의 영향으로 카파도키아의 예술 활동도 활발하던 때였다. 이때 카파도키아 교회는 기존의 〈마예스타스 도미니〉 도상을 발전시켜 새롭게 해석했다. 전술한바, '아르카익' 교회의 〈마예스타스 도미니〉는 단순하게 그려지던 초기의 도상과 달리(그림 3-21, 3-22), '옥좌의 그리스도' 둘레에 천상의 네 생명체를 배치했고, 대천사들을 좌우에서 호위하는 형태로 그렸으며, 세라핌과 예언자의 도상을 추가했다(그

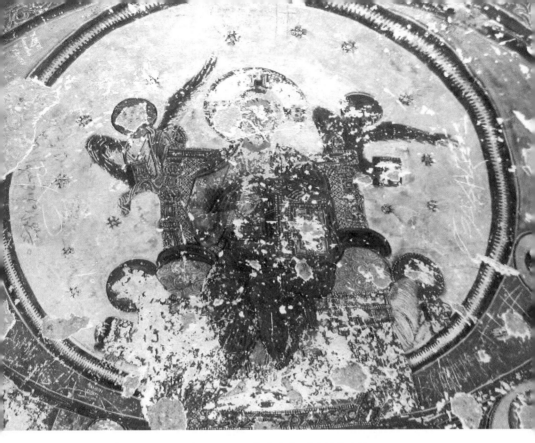

그림 3-30 〈마예스타스 도미니〉, 1006~1021년, 성녀 바르바라 성당, 소안르.

림 3-26). 앱스를 장식하는 〈마예스타스 도미니〉는 성체성사와의 관
계에서 그 의미를 새롭게 파악할 수 있다. 특히 세라핌과 예언자 그
룹은 이미 언급한 대로 성체성사와 관련하여 설명할 수 있으며, 이는
카파도키아의 수도공동체가 맺은 중요한 결실이라고 할 수 있다.

표 3-1 카파도키아의 〈마예스타스 도미니〉 목록

	성당 이름	소재지	연대
1	미스티칸 킬리세시	귀젤뢰즈	600년경
2	마즈쾨이 킬리세	위르굽	7세기
3	바뎀 킬리세시	카바클르데레, 차우신	7~8세기
4	세례자 요한 성당	차우신	7~8세기
5	요아킴과 안나 성당	크즐추쿠르, 차우신	7~9세기
6	성 게오르기우스 성당	진다뇌뉘, 차우신	7~9세기
7	쵬렉치 킬리세시	귀젤위르트, 하산다으	9세기 후반
8	귀젤뢰즈 1번 성당	귀젤뢰즈	9세기 후반
9	이프랄데레 킬리세	소푸라르, 위르굽	9세기 후반~10세기 초
10	판자르륵 킬리세시(성 테오도루스 성당)	위르굽	9~10세기
11	마을 남쪽 성당	타쇠렌, 카이세리	9~10세기
12	귈뤼데레 3번 성당	귈뤼데레, 차우신	9세기 말~10세기 초
13	아르카익 성당	나르, 하산다으	9세기 말~10세기 전반
14	하츨르 킬리세	크즐추쿠르, 차우신	10세기 초
15	성 시메온 성당	젤베, 차우신	10세기 초
16	귈뤼데레 1번 성당	귈뤼데레, 차우신	10세기 초
17	대천사 성당	진다뇌뉘, 차우신	10세기 초
18	괴레메 11번 성당	괴레메	10세기 초
19	카라바슈 킬리세	소안르	10세기 초
20	쾨이엔세시 킬리세시	괵체(옛 마마순), 하산다으	10세기 초
21	성령강림 성당	무스타파파샤쾨이, 위르굽	10세기 1/4분기
22	토칼르 킬리세 1	괴레메	10세기 1/4분기
23	귈뤼데레 4번 성당(아이발르 킬리세)	귈뤼데레, 위르굽	913~920년

	성당 이름	소재지	연대
24	타브샨르 킬리세	무스타파파샤쾨이, 위르귑	913~920년
25	괴레메 29번 성당	괴레메	10세기 2/4분기
26	괴레메 4a번 성당	괴레메	10세기 전반
27	괴레메 8번 성당	괴레메	10세기 전반
28	괴레메 9번 성당	괴레메	10세기 전반
29	괴레메 15a번 성당	괴레메	10세기 전반
30	뮌실 킬리세	소안르	10세기 전반
31	바바얀 킬리세	이브라힘파샤쾨이, 위르귑	10세기 후반
32	큰 비둘기집 성당	차우신	963~969년
33	메르디벤 킬리세시	차우신	9~10세기(추정)
34	성녀 바르바라 성당	소안르	1006~1021년

3

〈데이시스〉[33]

이번 절에서는 〈마예스타스 도미니〉에 이어 11세기 이후 카파도키아 교회의 앱스 장식으로 가장 빈번하게 채택된 〈데이시스〉의 의미와 조형적 특징, 교회 건물에서의 위치, 미사 전례와의 관계를 살펴보고자 한다(그림 3-31, 3-32).

1) 카파도키아의 데이시스: 조형적 의미

데이시스란 무엇일까? 이 단어는 그리스어(δέησις)로 '기도, 청원, 간청'을 뜻하며, 일반적으로 그리스도를 중심으로 좌우에 성모마리아와 세례자 요한을 함께 그린 그림을 의미한다(그림 3-31). 비잔티움 세계에서는 이미 6세기경부터 이러한 도상이 제작되기 시작했다. 데이시스라는 이름으로 불리지는 않았지만, 시나이의 성 카타리나 수도원의 이콘은 이 도상의 가장 오래된 예이다.

카파도키아는 데이시스 도상을 발전시키는 데 있어서 비잔티움 제
국의 여러 지방 가운데서도 매우 중요한 역할을 담당했다. 9세기 말
과 10세기 초의 카파도키아 성당들, 일명 '아르카익 그룹'에서 주로 볼
수 있었던 〈마예스타스 도미니〉가 점차 사라지면서, 〈데이시스〉는
11세기부터 이 지역의 성당 앱스를 장식하는 주된 도상으로 자리 잡
았다. 카파도키아에는 51개의 〈데이시스〉 도상이 보고되어 있으며,
이 책에서는 〈표 3-2〉에 현재 통용되는 분류법에 따라 일반형 33개,
확장형 10개, 혼합형 8개로 구분했다.[34]

그림 3-31 〈데이시스〉, 앱스 프레스코화, 11세기 중반,
괴레메 19번 성당(엘말르 킬리세).

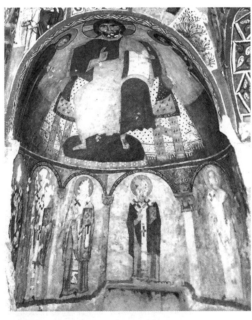

그림 3-32 〈데이시스〉, 앱스 프레스코화, 11세기 중반, 괴레
메 22번 성당(차르클르 킬리세).

일반형 데이시스

괴레메 22번 성당(차르클르 킬리세, Çarıklı kilise)[35]의 앱스에는 그리스도를 중심으로 좌우에 성모와 세례자 요한을 그린 삼중초상이 있는데, 이 그림은 데이시스의 가장 일반적인 형태이다(그림 3-33). 그림을 자세히 살펴보자. 중앙 앱스의 세미 돔에는 예수 그리스도(IC XC)가 화면 가운데에 커다랗게 그려져 있다. 그는 붉은색 키톤(chiton) 위에 흰색 히마티온 차림이며, 보석으로 장식된 옥좌에 정면을 향해 앉아 있다. 옥좌의 방석 위로 흰색 천이 깔려 있는데, 이 커다란 천은 마름모꼴 누빔 무늬 안에 작고 붉은 동그라미가 새겨진 모티프로 장식되었고, 가장자리에는 술 장식이 달려 있으며, 옥좌의 등받이 뒷부분으로 길게 내려뜨려져 있다. 예수 그리스도는 오른손을 들어 축복하며 왼손으로는 무릎 위에 놓인 책을 잡고 있는데, 펼쳐진

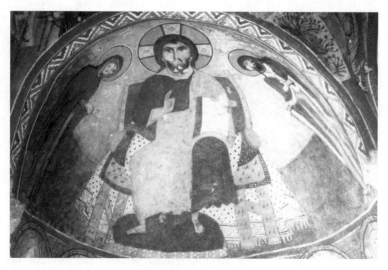

그림 3-33 〈데이시스〉, 앱스 프레스코화, 11세기 중반, 괴레메 22번 성당(차르클르 킬리세).

책장에는 「요한복음」 8장 12절이 기록되어 있다. "나는 세상의 빛이다. 나를 따르는 이는 어둠 속을 걷지 않고 생명의 빛을 얻을 것이다 (Ἐγώ ἠμη τὸ φος του κόσμου ὁ [ἀ]κο[λ]ουϑον ἐμὼ οὐ μὴ πε[ριπατήση] ἐν σκοτ[ία])." 그리스도의 오른편에는 성모 마리아(메테르 테우, MP ΘΥ), 왼편에는 세례자 요한[프로드로모스, ὁ ἅ(γιος) Προδρόμου]이 서 있는 자세로 그려졌고, 모두 두 손을 들어 올려 그리스도에게로 향하고 있다. 이들은 그리스도와 비교했을 때 이상하리만치 작게 표현되었는데, 이같이 불균형한 비율은 관람자의 시선을 그리스도에게로 집중시키는 효과가 있다.

이 도상에서 성모 마리아와 세례자 요한의 역할은 무엇일까? 이들은 왜 그리스도 옆에 서 있는 것일까? 데이시스에 관한 현대적 해석을 따른다면, 이들은 중재자로서 그려진 것이다. 레오 6세가 자신의 솔리두스(solidus)에 비잔티움 역사상 최초로 오란트(orant) 형태의 성모 마리아를 황제 자신의 중재자로서 새겨 넣게 했던 사건에서 볼 수 있듯이, 인간을 위해, 인간을 대신해서 하느님에게 기도하고 전달해 준다는 의미로 해석할 때, 성모 마리아는 인류를 위한 중재자/전구자(轉求者)가 될 수 있다는 것이 비잔티움의 사상이었고, 이는 서유럽의 그리스도교 문화권에서도 마찬가지였다.[36]

중재자의 역할에 더하여, 테오토코스와 프로드로모스의 신학적 중요성에서 기인하는 역할이 또 있다. 성모 마리아와 세례자 요한은 역사적으로 실존한 예수를 증언하는 인물들로, 마리아는 예수의 어머니이며, 요한은 예수의 사촌으로 예수에게 직접 세례를 베푼 인물이다. 그들은 예수와 함께 살았고 그를 직접 보았다. 즉 그리스도의 인성의 증인들인 것이다. 또한 그들은 예수의 신성, 즉 하느님의 아들

임을 증언하는 인물들이다. 성모 마리아는 성령으로 예수 그리스도를 잉태하게 되었고(「마태오복음」 1:18~20), 세례자 요한은 예수 그리스도가 불로 세례를 베풀 것이라 증언했다(「마르코복음」 1:8; 「루카복음」 3:16). 따라서 이들은 예수 그리스도의 양성론(兩性論: 예수 그리스도는 완전한 신이자 완전한 인간)을 완벽하게 드러내는 역할을 한다. 테오토코스와 프로드로모스는 로고스의 육화(肉化), 그리고 말씀의 강생(降生)의 증인들로서, 그리스도교 도그마의 핵심인 인류 구원의 역사에 직접 닿아 있으며, 결국 그들의 역할은 예수 그리스도가 누구인가를 드러내는 것이다. 괴레메 22번 성당의 경우, 성모 마리아와 세례자 요한의 손동작은 그리스도에게 간청하는 것이라기보다는 신자들에게 그리스도를 소개하는 것처럼 보인다.

〈데이시스〉는 특정인을 위한 성모 마리아와 세례자 요한의 기도나 간청이기 이전에, 기본적으로 그리스도론에 집중된 도상이다. 데이시스는 그리스도의 탄생이나 세례, 수난과 부활처럼 구체적 사건을 보여주는 도상은 아니다. 그러나 이는 예수 그리스도를 정점에 위치시킴으로써, 인류 구원사에서 성자의 위치를 보여주려는 교회의 오랜 노력이 반영된 신학적 성찰의 시각화라고 할 수 있다.

예외적인 경우도 드물게 발견되지만, 많은 경우 성모 마리아는 그리스도의 오른편, 즉 선택된 높은 자리에 위치한다. 이는 로고스의 육화를 이루는 첫 번째 도구로서 구세사에서 차지하는 성모마리아의 역할을 강조하기 위함으로 해석되며, 비잔티움의 전례 기도에서 성인들의 이름을 부르는 순서와도 일치한다. 무리키(Doula Mouriki)는 데이시스 도상과 비잔티움 전례의 관계에 주목했는데, 데이시스는 비잔티움 전례에서 성찬식과 신앙고백 부분에서 바치는 기도, 즉 그

리스도, 성모 마리아, 세례자 요한, 그리고 중요한 성인들의 이름을 부르는 기도를 그림으로 재창조한 것이라고 주장한 바 있다.[37] 데이시스와 전례의 관계는 글의 후반부에서 다시 살펴보도록 하자.

확장형 데이시스

확장형 데이시스라 명명된 도상에는 그리스도와 성모 마리아, 그리고 세례자 요한 이외에 또 다른 인물들이 추가로 그려진다.

여기에 해당하는 것으로서, 루브르박물관에 소장된 〈하버빌 트립티크(The Harbaville Triptych)〉는 10세기 후반 비잔티움 제국의 수도 콘스탄티노폴리스에서 제작되었다. 원래는 전체적으로 채색된 상아 조각으로, 매끈하게 다듬어진 표면이나 섬세하고 우아한 조각 기법으로 미루어볼 때 아마도 황실과 관련된 예술작품인 것으로 추정된다. 위에서 언급한 차르클르 킬리세의 데이시스와 다른 점은 도상의 새로운 구성 요소로서 작은 메달리온 안에 천사들의 모습이 함께 그려져 있다는 점이다(그림 3-34).

확장형 데이시스의 예는 카파도키아에서도 발견된다. 콘스탄티노폴리스에서 제작된 작은 규모의 상아 작품과는 달리, 교회의 앱스에 그려진 모뉴멘틀한 그림들이다. 디레클리 킬리세(Direkli kilise)의 중앙 앱스에는 정좌한 그리스도의 양옆으로 성모 마리아와 세례자 요한 이외에 두 명의 대천사가 더 그려졌고, 또한 성 베드로와 성 바오로의 흉상을 담은 메달리온도 덧붙여졌다(그림 3-35). 졸리베-레비는 이 도상을 '그랑드 데이시스(une Grande Déisis)'라고 불렀다.[38] 예실뢰즈(Yeşilöz)에 위치한 성 테오도루스 성당의 경우는 두 명의 천사와 성녀 안나(St. Anna), 그리고 또 다른 성인이 추가되어 있다(그림 3-36).

그림 3-34 〈하버빌 트립티크〉, 10세기 후반, 상아 조각, 콘스탄티노폴리스에서 제작, 루브르박물관. 출처: 위키미디어커먼스.

한편 성인이 아닌 일반 신자의 모습도 데이시스에서 볼 수 있다. 괴레메 23번 성당, 일명 카란륵 킬리세의 중앙 앱스에는 펠로니온(phelo-nion)과 에피트라켈리온(epitrachelion)을 입은 사제 니케포로스와 평신도 바시아노스(Bassianos), 이렇게 두 명의 봉헌자가 그리스도의 발치에 프로스키네시스(proskynesis), 즉 꿇어 엎드린 모습으로 기도를 바치고 있으며, '하느님의 종의 기도(ΔEHCHC TOU ΔOUΛOU ΘU)'라는 글귀가 각 인물의 윗부분에 쓰여 있다(그림 3-37). 비잔티움 화가들은 그리스도의 측면에 성모 마리아나 세례자 요한 이외에 많은 천사와 성인들을 그려 넣는 데 제약을 받지는 않았던 것으로 보인다. 함께 그려지는 인물의 목록도 따로 존재하지 않았던 것으로 추정되

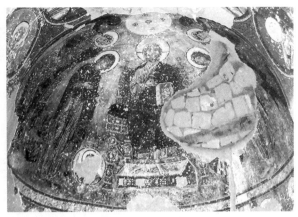

그림 3-35 〈데이시스〉, 앱스 프레스코화, 976~ 1025년, 디레클리 킬리세, 벨리스르마.

그림 3-36 〈데이시스〉, 앱스 프레스코화, 11세기, 성 테오도루스 성당, 예실뢰즈.

며, 예언자,[39] 사도, 성인, 주교, 사제와 평신도(봉헌자) 등 다양한 범주의 사람들과 천사들이 데이시스 도상에 등장한다.

한편, 일반형이나 확장형으로 뚜렷하게 구분 짓기 어려운 예도 있다. 카라불루트 킬리세시(Karabulut kilisesi)는 앱스의 세미 돔과 벽면을 두 개의 공간으로 뚜렷하게 구분하지 않았기 때문에, 예수 그리스도의 옥좌를 중심으로 성모 마리아와 세례자 요한, 주교들의 초상이 반원형을 그리며 비교적 자유롭게 배열되어 있다(그림 3-38). 한편 성 카타리나 성당(괴레메 21번)의 경우는 앱스의 세미 돔에 그려진 삼중 초상의 데이시스가 네이브의 반원형 천장에 그려진 성인들과 연결되어, 일반형으로 분류되었음에도, 전체적인 시각에서는 확장형 데이시스를 만들어내고 있다(그림 3-39).

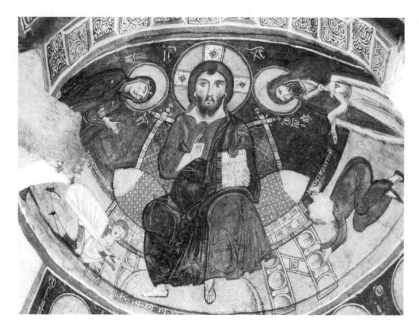

그림 3-37 〈데이시스〉, 앱스 프레스코화, 11세기 중반, 괴레메 23번 성당(카란륵 킬리세).

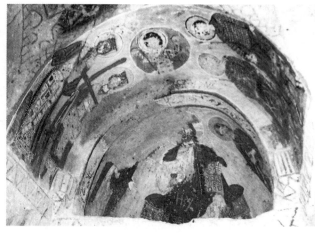

그림 3-38 〈데이시스〉, 앱스 프레스코화, 11세기, 카라불루트 킬리세시, 아브즐라.

그림 3-39 〈데이시스〉, 앱스 프레스코화, 11세기, 카라불루트 킬리세시, 아브즐라.

혼합형 데이시스: 카파도키아의 독창성

확장형 데이시스라는 카테고리가 도상학적으로는 큰 의미가 없는 것과는 달리, 카파도키아의 혼합형 데이시스는 따로 언급할 만한 가치가 충분하다. 혼합형 데이시스는 초기 그리스도교 시기부터 등장한 〈마예스타스 도미니〉, 즉 네 생명체가 둘러싼 옥좌에 앉은 그리스도의 영광스러운 모습과 〈데이시스〉가 융합된 도상으로서, 이 지역의 교회 앱스에 데이시스가 그려지기 시작하던 10세기 초부터 나타나기 시작했다.

〈마예스타스 도미니〉와 〈데이시스〉가 결합된, 현재까지 알려진 최초의 예는 귈뤼데레에 있는 성 요한 성당(아이발르 킬리세, Ayvalı kilise)의 북쪽 네이브로 913년부터 920년 사이의 기간에 제작되었다. 앱스의 프레스코화가 심하게 훼손되어 특징을 한눈에 알아볼 수는 없지만, 세례자 요한과 그리스도 사이에 예언자 에제키엘과 세라핌의 모습이 아직도 남아 있다(그림 3-40). 이러한 두 도상의 융합 현상은 비잔티움 제국의 어느 곳에서도 발견되지 않은 것으로, 카파도키아 지역의 수도원 교회를 중심으로 한 도상학적 창의력을 엿볼 수 있게 한다.

니이데의 에스키 귀뮈슈(Eski Gümüş) 성당 역시 마예스타스 도미니와 데이시스가 혼합된 도상을 보여준다(그림 3-41). 그리스도는 군주의 위엄을 상징하는 옥좌에 앉아 오른손을 들어 축복하는 자세이며, 옥좌의 오른편으로는 복음사가 마태오와 루카의 상징이 그려져 있다(그림 3-42). 이어 대천사 미카엘과 가브리엘, 그리고 테오토코스와 세례자 요한이 차례로 서 있다. 앱스의 벽면은 두 단으로 나뉘어 있는데, 윗단에는 성 베드로와 성 바오로를 중심으로 사도들과 복음

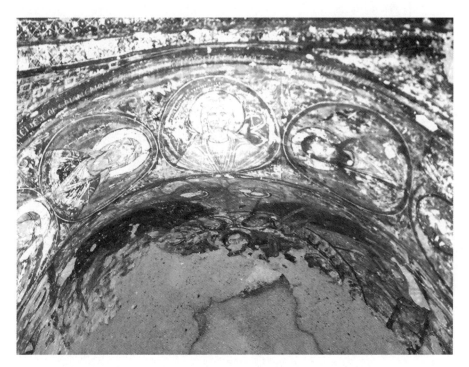

그림 3-40 〈데이시스〉, 북쪽 네이브 앱스, 913~920년, 성 요한 성당, 귈뤼데레.

사가들의 반신상이 있고, 아랫단에는 오란트 자세로 그려진 성모마리아를 중심으로 양옆에 각각 다섯 명의 주교들이 등신대로 표현되어 있다.[40]

혼합형 데이시스의 경우, 옥좌의 그리스도가 광륜과 네 복음사가로 인해 한층 부각되고, 많은 인물이 함께 그려지기 때문에 성모마리아와 세례자 요한이 차지하는 도상학적 중요성은 상대적으로 낮아진다. 그리스도의 머리 위에 그려지는 '마누스 데이(manus dei: 하느님의 손)'는 신의 아들로서의 위치를 강조하며, 천상적 요소인 세라핌과 케

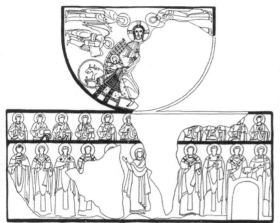
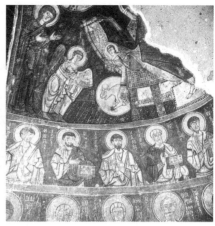

그림 3-41 〈데이시스〉, 앱스 프레스코화, 11세기, 에스키 귀뮈슈 성당, 니이데. © M. Gough.

그림 3-42 〈데이시스〉 부분도, 에스키 귀뮈슈 성당. 출처: 위키미디어커먼스.

루빔, 불바퀴 역시 그리스도의 신성을 암시한다.

카파도키아의 데이시스가 보여주는 또 다른 도상학적 특징은 그리스도의 경우 모두 옥좌에 앉은 모습이라는 점이다. 카파도키아의 비잔티움 교회가 학문적으로 연구되기 이전에는, 서 있는 모습의 그리스도가 일반적인 형태의 데이시스라고 알려져 있었다.[41] 하지만 그리스도가 메달리온 안에 그려진 경우를 제외하면, 모든 카파도키아의 교회에서 성모 마리아와 세례자 요한은 정좌한 그리스도를 향해 서 있는 자세로 표현되었다. 이는 〈마예스타스 도미니〉와의 도상학적 융합에서 비롯된 결과이다.

2) 〈데이시스〉의 도상학적 의미

예수 그리스도를 중심에 두고 양옆으로 성모 마리아와 세례자 요한을 그린 도상을 〈데이시스〉로 앞에서 소개했고, 이에 해당하는 여러 예를 보았다. 그런데 여기서 한 가지 알아두어야 할 것이 있다. '데이시스'라는 단어가 실은 현대에 와서 쓰이기 시작한 용어라는 사실이다. 그렇다면 비잔티움 제국에서도 그리스도와 테오토코스(하느님의 어머니), 프로드로모스(세례자 요한)가 함께 그려진 삼중초상을 데이시스라고 했을까? 아니면 이를 도상학적으로 분류하는 특별한 명칭이 있었을까?

'푸르나의 디오니시오스(Διονύσιος εκ Φουρνά, 1670~1745)'는 비잔티움 화가들이 따라야 하는 규범을 엮어 책으로 펴냈는데, 놀랍게도 그리스도와 테오토코스, 프로드로모스가 함께 그려진 도상을 설명할 때 데이시스라는 단어를 사용한 적이 단 한 번도 없다.[42] '데이시스'는 어디서 생겨난 것일까? 근대에 들어, 세 명의 초상을 그린 그림이라는 의미로 '트리모르폰(τρίμορφον)'이라는 용어를 사용하기도 했는데, 19세기 말 러시아의 한 미술사학자가 이코노스타시스(iconostasis: 이콘을 거는 벽)의 중앙 부분에 그려진 삼중초상 이콘을 '데이시스(Deisis/Deësis)'라는 도상의 틀 안에서 연구한 논문을 발표한 이래로,[43] 데이시스는 비잔티움 미술사에 없어서는 안 될 중요한 용어로 급속히 자리를 잡게 되었다. 현재는 비잔티움의 작품은 물론 서유럽의 작품도 데이시스라는 단어를 사용하여 설명하는 경우를 많이 접하게 된다. 한편 트리모르폰이라는 단어는 오히려 생소하게 느껴질 정도가 되었으며, 현대 미술사학자들이 탄생시킨 새로운 도상 개념

인 데이시스가 그 자리를 대신하게 되었다.

비잔티움 제국 시대에는 봉헌자의 기도가 담긴 그림, 다시 말해 봉헌자의 초상이나 청원기도문, 또는 그 원의(願意)만을 담아 그리스도, 테오토코스, 특별한 성인에게 바친 도상을 데이시스라고 불렀을 가능성이 매우 크다. 널리 알려진 마르토라나의 모자이크화를 예로 들자면, 안티오키아의 그레고리오(George of Antioch, †1151/1152)는 "당신의 종 그레고리오의 기도(Δούλου δέησίς σου Γεωργίου)……"라는 기원문과 함께 성모 마리아의 발아래 꿇어 엎드린 자세로 그려졌는데, 성모 마리아가 들고 있는 두루마리에는 그를 위한 기도가 적혀 있으며, 화면의 오른쪽 윗부분에는 그리스도가 이들을 축복하는 자세로 표현되었다(그림 3-43). 바로 이러한 도상은 비잔티움에서 사용된 데이시스라는 단어의 원래의 뜻을 잘 드러내는 예라 할 수 있다. 그리스도와 성모 마리아의 발치에 이사악 콤네노스(Isaac Comnenus)와 수녀 멜라니(Melane)의 초상을 그려 넣은 코라(Chora)의 구세주 성당의 데이시스도 비슷한 예이다(그림 3-44).

12세기에 작성된 성 판텔레이몬 수도원(Saint Pantaleimon on Mount Athos)의 성상 목록에 의하면, 가장 성스러운 테오토코스 이콘을 데이시스라고 불렀을 가능성이 있으며, 따라서 '데이시스'는 '파라클레시스(Παράκλησις: 성모청원기도)' 도상을 의미하며 현재 우리는 비잔티움 시대의 사람들과는 전혀 다른 의미로 데이시스라는 단어를 사용하고 있다는 결론에 도달한다.

그림 3-43 〈테오토코스와 안티오키아의 그레고리오스〉, 나르텍스 모자이크, 1143년경, 마르토라나 성당, 팔레르모. 출처: 위키미디어커먼스.

그림 3-44 〈데이시스〉, 13세기, 코라의 구세주 성당, 이스탄불. 출처: 위키미디어커먼스.

데이시스 의미의 변천

데이시스란 본래 기도, 간청을 의미하는 단어였음을 서두에서 밝혔다. 따라서 이 단어를 도상으로 옮긴다면, 하느님이나 성인에게 바치는 기도, 간청, 애원을 표현하는 것이어야 할 것이다. 사실 이것이 비잔티움 시대에 사용된 데이시스의 의미였으며, 그림의 소유자(또는 주문자)가 자신의 간청 기도를 드리는 대상에 따라, 판토크라토르(Pantocrator: 우주의 지배자)이든, 테오토코스(Theotokos: 하느님의 어머니)이든, 그리스도와 성모, 세례자 요한을 함께 그린 삼중초상이든, 어느 성인의 개별 초상이든 데이시스라는 이름을 붙일 수 있었다.

데이시스라는 단어가 현대에 와서는 그리스도와 성모, 세례자 요

한을 그린 도상을 의미하는 것으로 한정되었고, 여기에는 성모와 세례자 요한의 중재라는 의미가 강하게 함축된 것으로 받아들여지게 되었다. 하지만 데이시스를 삼중초상으로 한정 짓고, 여기에 중재/중개의 개념을 내포시키는 데 동의하더라도, 데이시스라 불리게 된 도상의 핵심마저 간과해서는 안 된다.

이제 성당의 중심에 자리한 도상이라는 점에 주목하여 데이시스에 관한 새로운 정의를 시도해 보고자 한다. 카파도키아의 예에서 보듯, 특히 11세기 이후로는, 한두 성당이 아니라 대부분이 앱스라는 가장 중요한 위치에 데이시스를 그려 넣었다. 이는 무엇을 의미하는가? 데이시스가 앱스의 주된 장식으로서 선택된 이유는 이에 걸맞은 깊은 신학적 성찰이 담겨 있기 때문이다. 성당의 내부 장식으로서 어떤 이미지를 선택할 것인지, 어디에 배치할 것인지는 성당 내에서 거행되는 전례와 깊은 연관을 맺고 있으며, 그리스도교적 우주관과 질서가 반영된다. 초기 그리스도교 이후 비잔티움의 교회에는 '하늘에 있는 성소(聖所)의 모상(「히브리 신자들에게 보낸 서간」 8:5)'으로서 천상을 상징하는 앱스에 영광스럽고 위엄 있는 그리스도와 천상적 존재들이 그려졌다.

그렇다면 앱스에 그려진 데이시스는 어떻게 해석해야 할까? 무엇보다 확실한 것은 크기나 위치로 보았을 때, 도상의 중심은 그리스도라는 점이다. 천사는 물론, 성모와 세례자 요한, 예언자와 사도, 성직자와 봉헌자가 모두 그리스도를 향해 몸을 숙이고 있다. 봉헌자의 경우, 그리스도를 향해 무릎을 꿇고 머리를 숙여 땅에 엎드린 자세, 일명 프로스키네시스(προσκύνησις)를 취하기도 한다. 그들은 예수 그리스도와 다른 차원에 속한다. 그리스도가 핵심인 이 도상을 데이시스

라고 부르고자 한다면, 그리고 기도와 청원, 간청, 중개의 의미를 담은 도상으로 설명하고자 한다면, '중개자로서의 그리스도'라는 점이 부각되어야 한다. 도상의 핵심 부분은 제외하고, 주변 인물들로만 전체의 의미를 분석하려고 하는 것은 부당하지 않은가? 데이시스 도상 분석에서 성모 마리아와 세례자 요한의 중재자로서의 성격은 그동안의 연구를 통해 이미 충분히 설명되었다. 그러나 데이시스 도상 안에서 중개자로서의 그리스도는 그동안 주목받지 못했고 제대로 연구되지도 않았다.

데이시스 도상의 중심은 인류를 위한 '중개자 그리스도'이다. 그리스도교 도그마에 따르면, 보이지 않는 성부 하느님과 인간 사이의 중개자는 바로 예수 그리스도이다. 신약성경의 「디모테오에게 보낸 첫째 서간」에는 "하느님과 인간 사이의 유일한 중개자, 사람이 되신 그리스도 예수"(「티모테오에게 보낸 첫째 서간」 2:5)라는 표현이 있고, 「히브리 신자들에게 보낸 서간」에는 "당신(그리스도)을 통해 하느님께 다가서는 사람들을 완전하게 구원하실 수 있습니다. 사실 그분은 그들을 위해 간청하시려고 항상 살아 계십니다(「히브리 신자들에게 보낸 서간」 7:25)"라고 쓰여 있다. 성 아타나시우스(Saint Athanasius)는 오직 로고스만이 하느님과 인간의 중개자(πρεσβεῦσαι)가 되기에 적합하다고 했다.[44] 또한, 그리스도는 모든 인간, 특히 죄인들을 위해서 하느님에게 기도하는 전구자이기도 하다. 「요한복음」에는 "너희가 내 이름으로 청하는 것은 무엇이든지 내가 다 이루어주겠다. 그리하여 아버지께서 아들을 통해 영광스럽게 되시도록 하겠다"라는 구절이 있으며(「요한복음」 14:13~14), 신약성경의 다른 부분에도 전구자로서의 예수 그리스도에 관한 내용이 있다.[45] 성경에 의하면 예수는 자신

을 십자가에 매달아 죽이려는 이들을 위해서도 기도했다(『루카복음』 23:34). 위에서 언급한 카란륵 킬리세의 경우(그림 3-37), 봉헌자는 그리스도의 옥좌 아래 부복(俯伏)했고, 성모와 세례자 요한은 그리스도를 가리킨다. 이는 예수 그리스도가 영원의 말씀(Logos)이고 성부 하느님과 인간 사이의 유일하고 완전한 중개자라는 관념이 시각화된 것이다. 여기에는 또한 그리스도 이콘을 관상함으로써 하느님을 관상하게 된다는 논리가 깔려 있으며, "나(그리스도)를 통하지 않고는 아무도 아버지께 갈 수 없다"라는 사상이 담겨 있다.

> 너희가 내 이름으로 아버지께 청하는 것은 무엇이든지 그분께서 너희에게 주실 것이다. 지금까지 너희는 내 이름으로 아무것도 청하지 않았다. 청하여라. 받을 것이다. 그리하여 너희 기쁨이 충만해질 것이다(『요한복음』 16:23~24).

카파도키아의 데이시스가 전하는 또 다른 메시지는 그리스도가 '천상의 왕'이라는 것이다. 마예스타스 도미니와 데이시스가 융합될 수 있었던 까닭은 두 도상 모두 그리스도를 중심 테마로 삼고, 천상을 상징하는 앱스에 정좌한 그리스도를 그려낸다는 공통점이 있었기 때문이다. 카파도키아의 혼합형 데이시스는 그리스도교 도그마의 핵심을 정확히 표현했으며, 이 같은 도상은 교회의 중심을 장식하는 주제로 더할 나위 없이 적절한 것이었다고 하겠다. 수많은 교회가 앱스의 장식으로서 데이시스를 채택한 이유는 바로 여기에 있다. 특히, 예수 그리스도를 하늘나라의 네 생명체가 둘러싼 옥좌에 앉은 천상의 왕으로 표현하여 그의 신성을 강조하는 혼합형 데이시스는 카파

도키아라는 특수한 문화적 환경에서 발전한 도상이다. 카파도키아는 수도자, 은수자들의 땅이었다.[46] 그들에게 중요한 것은 그리스도교 신앙의 핵심이었으며, 따라서 하느님과 인간 사이의 유일한 중재자가 그리스도라는 사상을 드러내는 도상, 즉 데이시스의 중요성이 더욱 커진다. 위에서 언급한 카란륵 킬리세에는 "나는 세상의 빛이다"라는 성경 구절이 그리스도가 펴든 책에 쓰여 있다. 세상의 빛, 즉 세상을 주관하는 자라는 표현은 고대로부터 황제에게 적용되던 것이었다. 하지만 이러한 표현은, 특히 성화상 논쟁 이후 더욱 공고히 그리스도에게 돌려졌는데,[47] 데이시스 도상의 경우, 황제가 아니라 그리스도가 옥좌에 앉아 있으며, 그는 지상의 빛으로서 인류를 성부에게 연결시키는 중재자로 표현된다.

3) 데이시스의 위치

여기서 한 가지 의문이 생길 수 있다. 〈데이시스〉가 〈마예스타스 도미니〉나 〈판토크라토르〉처럼 그리스도를 중심으로 한 도상이라면, 어째서 10~11세기, 다른 지역의 교회들처럼 중앙 돔에 그려지지 않고, 앱스의 세미 돔에 그려지게 되었는가에 관한 물음이다.

카파도키아 지역의 성당이 대부분 작은 규모로 지어졌기 때문에 중앙 돔을 마련하지 못했기 때문이라고 볼 수도 있지만 이 같은 설명은 설득력이 부족하다. 왜냐하면 괴레메의 기둥형 성당처럼 중앙 돔을 마련하고, 돔의 내부에 그리스도 판토크라토르를 그린 경우에도, 앱스의 빈 곳에는 테오토코스가 아닌 옥좌의 그리스도(물론 데이시스의 형태로)를 그려 넣었기 때문이다.

이는 카파도키아의 암혈 교회라는 구조적 특성에서 비롯된 것이다. 카파도키아의 교회는 바위산을 깎아 만든 형태인데, 자연채광의 효과는 일반 건축물과는 확연히 다르다. 카파도키아의 교회는 위에서 내려오는 빛이 아니라, 옆에서 비스듬히 비쳐 들어오는 빛에 의존할 수밖에 없다.[48] 이런 환경에서는 천장의 돔이 아니라 앱스의 세미돔이 더 강한 조명을 받으므로 앱스가 천상을 상징하는 장소로 더 적합한 것이다. 콘스탄티노폴리스의 경우, 교회 내부에서 가장 높고 가장 밝은 곳은 천장의 돔이다. 따라서 돔은 천상을 상징하며 돔의 내부를 그리스도 판토크라토르 도상으로 장식한다. 그리고 앱스의 남은 빈자리는 테오토코스와 성인들로 채워진다. 반면 카파도키아는 앱스의 장식으로서 〈데이시스〉를 선택했고, 여기에는 정좌한 그리스도를 중심으로 교회의 모든 성인을 함께 그릴 수 있었다. 카파도키아의 〈데이시스〉는 어느 한 개인의 단순한 청원 기도를 그린 도상이 결코 아니다. 이는 그리스도교적 우주관을 반영한 천상의 위계질서를 그린 도상이다.

4) 〈데이시스〉와 전례

이제 데이시스와 전례(liturgy)와의 관계를 논할 차례이다. 앱스에 데이시스를 그린 것은 단순히 건물의 구조적인 이유뿐 아니라, 제작자들의 또 다른 의도, 즉 그들의 신학적 성찰이 반영된 것으로 보아야 할 것이다. 무엇보다도 데이시스는 앱스, 즉 성찬의 전례를 거행하는 제단 위에 그려진 그림이라는 점에 주목해야 한다. 유일한 중개자인 그리스도가 성당의 중심에 그려진 이유는 제단의 주목적, 즉 미

사와의 관계에서 잘 드러난다. 그리스도교회는 미사의 의미를 다음과 같이 설명한다. "미사 중 성찬례를 통해 예수 그리스도는 자신과 자신의 전구에 신자들을 결합하며, 그래서 교회는 성찬례 중에 마리아와 함께 십자가 아래에 서서 그리스도의 봉헌과 전구에 결합되는 것이다."[49] 에스키 귀뮈슈 수도원 성당의 미사가 거행되는 장소의 배경으로 그려진 데이시스는 시각적으로도 미사의 의미를 정확히 드러낸다. 유일한 중개자인 그리스도를 정점으로 천상의 존재들, 성모 마리아와 세례자 요한이 가장 윗부분에 그려져 있고, 그 아래로는 복음사가들이 있으며, 가장 아래에는 주교들이 서 있다. 특히 주교들은 제단의 뒤편에 위치하므로 시각적으로도 실제 미사를 집전하는 사제와 같은 위치에 놓인다. 이는 하늘나라의 천상 예배와 지상의 예배가 하나로 만나는 지점이 된다. "산 이들과 죽은 이들이 하늘과 땅의 온 교회와 이루는 친교 안에서, 그리고 모든 주교와 그들의 교회와 이루는 친교 안에서 미사가 거행된다는 것을 의미"[50]하는 성찬 전례의 감사기도(Anaphora)는 데이시스 도상 안에서 시각적으로 구체화되기에 이른다. 바로 이것이 현재 데이시스라 불리는 비잔티움 도상의 주된 의미였다.

이번 절에서는 카파도키아의 데이시스 도상을 살펴보고, 비잔티움 제국에서 데이시스라는 용어는 현재와는 다른 의미로 사용되었으며, 비잔티움 제국에서도 마찬가지였음을 설명했다. 하지만 데이시스라는 용어는 현대 미술사학계에서 이미 보편화되어 버렸기 때문에, 이 용어를 폐지한다거나 새로운 용어를 만들어내는 것은 현실적으로 불가능하다. 따라서 그리스도와 성모 마리아, 세례자 요한이 함께 그려진 도상이라는 데이시스의 현대적 정의를 받아들이되, 그리스도를

중심으로 하는 도상이라는 점을 분명히 해야 한다. 아울러 본래의 도상에 함축되었던 의미, 즉 '중재자 그리스도'의 중요성을 그리스도교 신학과 건축, 전례와의 관계 안에서 이해할 때, 카파도키아의 〈데이시스〉가 지닌 의미의 풍부함이 살아날 수 있을 것이다.

표 3-2 카파도키아의 데이시스 도상 목록

	일반형 데이시스	
1	발칸 데레시 4번 성당, 오르타히사르	10세기 전반
2	쿠벨리 1번 성당, 소안르	10세기 전반
3	파나기아 성당, 하즈 이스마일데레	10세기 1/4분기
4	야늑 카야 킬리세시, 차트	10세기 후반
5	2번 성당, 악히사르	10세기 후반
6	괴레메 16번 성당	11세기 초
7	멜레키 킬리세, 소안르	11세기 초
8	괴레메 33번 성당(메리에마나 킬리세시)	11세기 전반~중반
9	괴레메 19번 성당(엘말르 킬리세)	11세기 중반(추정)
10	괴레메 22번 성당(차르클르 킬리세)	11세기 중반
11	사르자 킬리세, 케페즈	11세기 중반 또는 3/4분기
12	괴레메 2a번 성당(사클르 킬리세)	11세기 중반~3/4분기
13	괴레메 11a번 성당(네이브는 파괴됨)	11세기 후반
14	괴레메 21번 성당, 성 카타리나 성당	11세기 후반
15	괴레메 21c번 성당 (또는 17a번 성당)	11세기 후반
16	괴레메 28번 성당(이을란르 킬리세)	11세기 후반
17	괴레메 32번 성당	11세기 후반

18	괴레메 38번 성당	11세기(추정)
19	수도원 성당, 에르데믈리	11세기(추정)
20	킬리세 자미, 에르데믈리	11세기
21	찬르 킬리세, 악히사르	11세기
22	성 에우스타키우스 성당, 에르데믈리	11세기 또는 13세기
23	1번 성당(칼레 킬리세), 타틀라른	13세기 1/4분기
24	2번 성당, 타틀라른	1215년
25	1번 성당, 육세클리	세 번째 그림: 13세기 후반
26	2번 성당, 육세클리	13세기 후반
27	베지라나 킬리세시, 벨리스르마	13세기 후반
28	이체리 바아 킬리세시, 타슈큰파샤	13세기
29	8번 성당(파나기아 성당), 귀젤뢰즈	13세기
30	유수프 코츠 킬리세시, 아브즐라르	13세기
31	성 미카엘 수도원 성당, 제밀	• 13세기 • 후기 비잔티움 시기
32	오르타쾨이의 성 게오르기우스 성당, 바슈쾨이	1293년
33	자나바르 킬리세, 소안르	• 북쪽: 11세기 • 남쪽: 13~14세기
확장형 데이시스		
1	1번 성당, 하즈 이스마일데레	10세기 중반
2	디레클리 킬리세, 벨리스르마	976~1025년
3	카라불루트 킬리세시, 아브즐라르	11세기 1/4분기
4	저수지 성당, 아브즐라르	11세기 초 또는 전반
5	괴레메 29a번 성당	11세기 전반
6	괴레메 23번 성당(카란륵 킬리세)	11세기 중반
7	세바스트의 40인 순교자 성당, 에르데믈리	11세기 후반

8	성 테오도루스 성당, 예실뢰즈(옛 타아르)	11세기 + 후대 첨가
9	잠바즐르 킬리세, 오르타히사르	13세기 초
10	세바스트의 40인 순교자 성당, 샤힌에펜디	1216년 또는 1217년
혼합형 데이시스		
1	4번 성당(아이발르 킬리세), 귈뤼데레	913~920년
2	단일 네이브 성당, 에르데믈리	10세기 후반
3	3번 성당(악 킬리세), 악쾨이	10세기 후반~1세기 초
4	성 니콜라우스 성당, 에르데믈리	11세기 초
5	아이발르 성당, 아이발르	11세기 3/4분기(추정)
6	에스키 귀뮈슈 수도원 성당, 니이데	11세기
7	카르슈 킬리세, 귈셰히르	• 첫 번째 성당: 11세기 • 두 번째 성당: 1212년
8	크르크 담 알트 킬리세, 벨리스르마	1282~1295년

4

〈아나스타시스〉[51]

　카파도키아는 비잔티움 제국의 변경 지역으로서 수도 콘스탄티노폴리스에서 멀리 떨어져 있었지만, 수도원이 밀집한 지역적 특성 때문에 수도승이 왕래하는 등 인적 교류가 활발하여 콘스탄티노폴리스 회화의 영향을 직접 받았다. 이번 절에서는 〈아나스타시스〉 도상을 중심으로 비잔티움의 전통을 계승하여 새롭게 발전시킨 카파도키아의 회화를 살펴볼 것이다.

1) 아나스타시스의 의미: 그리스도의 부활

　'아나스타시스(Anastasis)'는 그리스어에서 유래한 단어이다. 성경에서는 명사형 'ἀνάστασις(아나스타시스)'와 동사형 'ἀνιστεμι(아니스테미)'를 볼 수 있는데, 잠에서 깨어나거나, 죽은 이들이 잠에서 깨어나거나, 죄와 죽음에서 구제되는 상황 등을 표현할 때 쓰였다.[52] '아나스타시스'는 '그리스도의 부활'이라는 의미도 포함하게 되는데,[53] 왜냐하면 성경에는 "예수께서 죽은 이들 가운데서 일어나셨다"라고 기록되어 있기 때문이다.[54]

그리스도교 신앙의 핵심은 예수 그리스도의 탄생과 부활이다. 그리스도의 부활은 죽음에 대한 승리이자 영원한 생명에 대한 희망이며, 그리스도교 신앙의 승리로 이해되는 사건이다. 성경이 전하는 예수 그리스도의 삶과 가르침을 효과적으로 전달하기 위해 교회는 이미 3세기부터 시각적 표현의 길을 닦아나가기 시작했는데, 그 한 예가 이번 절의 주제인 〈아나스타시스〉이다. 초기 그리스도교 시기 이래 오랜 기간에 걸쳐 비잔티움의 주요 도상으로 다듬어진 〈아나스타시스〉는 예수의 수난과 죽음, 그리고 부활 사건을 시각적으로 재구성함으로써 인간 구원사의 절정을 보여준다.

비잔티움의 〈아나스타시스〉는 그리스도가 무덤에 묻힌 이후 부활하기 전까지의 삼일이라는 기간에 일어난 특별한 사건, 즉 저승[55]으로 내려가 아담과 하와를 죽음의 세계로부터 끌어내는 그림이다. 서유럽의 경우, 대부분의 부활 도상은 관으로부터 일어나 하늘로 올라가는 모습의 예수 그리스도를 그리고 있으며, 예수 그리스도의 영광과 승리에 초점이 맞춰져 있다. 그러나 비잔티움 세계에서는 예수 그리스도의 부활이 서유럽과는 전혀 다른 형태, 즉 〈빈 무덤의 발견〉과[56] 〈아나스타시스〉 도상으로 시각화되었다. 비잔티움의 〈아나스타시스〉는 단어가 본래 지니는 의미, 즉 죽었던 의인들이 깨어나고 죄와 죽음에서 구제되어 생명으로 다시 돌아옴을 표현한다. 예수 그리스도의 부활보다는 죽음의 세계에 갇혀 있던 인간이 구제된다는 것에 초점을 맞춘 것이다. 결국 〈아나스타시스〉는 죽음을 물리친 그리스도의 승리를 나타내며, 이러한 의미에서 부활로 번역될 수 있다.

〈아나스타시스〉는 언제부터 그려지기 시작했을까? 산마르코 성당(San Marco)의 카피텔로 치보리움(Capitello ciborium), 즉 천개(天蓋)

기둥에 간략한 〈아나스타시스〉가 비잔티움 세계에 처음으로 등장하는데 이 기둥은 5세기 말 또는 6세기경에 비잔티움의 시리아 지역에서 만들어진 것으로 알려졌다.[57] 예수 그리스도는 오른손을 내밀어 아담의 손을 잡고 있다.

그리스도가 저승에 내려가 죽었던 아담을 일으켜 세운다는 내용은 4세기경 제작된 것으로 추정되는 「니코데모 복음서」에 쓰여 있으며, 이 저작물은 외경(外經: Apocrypha)으로 분류되어 있다.[58] 니코데모 복음이 전하는 이야기를 요약하면 다음과 같다. 세례자 요한이 저승에 들어서서 아브라함, 이사악, 아담, 셋(Seth), 그리고 다윗을 비롯한 선조들, 예언자, 순교자 등 의인들에게 그리스도께서 구원하러 오실 것이라고 선포한다. 그러자 사탄은 저승의 지배자 하데스(Hades)에게 그리스도가 죽은 자들을 데려가지 못하게 하라고 명한다. 영광의 임금인 그리스도가 오고 있음을 알리는 천둥 같은 소리가 들리고, 악마들은 청동 문과 빗장, 철제 자물쇠를 만든다. 그러나 저승의 문은 부서지고 죽었던 자들은 그들의 뼈로부터 일어선다. 드디어 그리스도가 나타나 천사들에게 사탄의 손과 목을 묶으라는 명령을 내린다. 그리스도는 모든 의인에 대한 구원의 표시로 오른손을 뻗쳐 아담을 일으키며, 미카엘 대천사가 지키는 낙원으로 모든 의인을 데려간다.[59] 비잔티움의 〈아나스타시스〉는 저승에 내려간 그리스도에 관한 자세한 이야기와 풍부한 영감을 제공하는 외경을 바탕으로 그려졌다.

2) 도상의 발전: 10세기

〈아나스타시스〉는 산마르코 성당의 천개 기둥에 처음 모습을 드

러낸 이후 9세기가 되어서야 〈성 십자가 보관함(Reliquary of the True Cross)〉에 다시 한번 더 등장한다.⁶⁰ 예수 그리스도는 아담의 손을 잡고 그를 끌어올리는 모습이며, 화면 위쪽으로는 다윗과 솔로몬, 저승의 '부서진 문'이 그려져 있다. 그리스도의 발밑에는 하데스가 쓰러져 있다. 2~3세기에 이르는 긴 기간에 제작된 '아나스타시스'가 단 두 점에 불과한 것은 비잔티움 세계에서 '아나스타시스'라는 새로운 도상이 적극적으로 받아들여지지 않았음을 말해준다. 더군다나 비잔티움 제국의 7세기에서 9세기 말에 이르는 이른바 '변모의 시기'에는 남아 있는 교회 건물이나 그림이 극히 드물어 '아나스타시스'의 초기 발전 양상을 추적하기가 매우 어렵다.

그러나 10세기에 들어서면 상황은 달라진다. 성화상 논쟁(726~787, 814~843)이 성상 옹호론자의 완벽한 승리로 끝난 이후 성상의 제작과 공경은 전폭적인 수용과 지지를 받아 마케도니아 왕조의 정치적 안정과 경제성장과 더불어 비잔티움 회화는 비약적인 발전을 이룬다. 마케도니아 시기의 회화는 다른 시기보다 전해지는 예가 많지 않지만, 카파도키아 지방은 예외적으로 풍부한 자료를 보존하고 있어 당대의 상황을 연구하는 데 중요한 단서를 제공한다. 〈아나스타시스〉도 카파도키아 지역의 여러 교회에서 자주 발견된다. 이제 구체적인 작품들로 눈을 돌려, 〈아나스타시스〉가 예수 그리스도의 주요한 도상으로서 교회 내부의 장식에 사용된 10세기의 상황을 살펴보기로 하자.

토칼르 킬리세 1(Saint-Basile)⁶¹에는 예수 그리스도의 일생이 네이브의 반원형 천장 전체에 연대기식으로 빼곡히 그려져 있다(그림 3-2). 일련의 그림 가운데 〈아나스타시스〉가 포함된다는 점은 매우 중요

하다. 이는 탄생과 죽음, 부활과 승천, 재림으로 이어지는 그리스도의 이야기, 즉 구세사의 순차적 서술에서 〈아나스타시스〉가 중요한 한 부분을 차지하게 되었음을 알려주기 때문이다. 〈아나스타시스〉는 〈십자가 처형〉, 〈십자가에서 내림〉, 〈빈 무덤〉에 이어 그려져 있다. 〈빈 무덤〉 도상과는 거의 겹쳐진 상태이기 때문에 〈아나스타시스〉 도상에 속하는 다윗과 솔로몬이 그리스도의 빈 무덤 위에 자리 잡고 있으며, 그리스도는 마치 빈 무덤에서 나와 아담에게 향하는 것처럼 보인다. 그리스도는 아담의 손을 잡아끄는데, 다른 주제의 그림에 등장할 때와는 달리 길쭉한 타원형의 공간, 즉 변형된 만돌라(mandorla) 안에 자리 잡고 있다. 이 특별한 공간은 산마르코의 천개 기둥이나 콘스탄티노폴리스에서 제작된 성 십자가 보관함에 그려진 초기의 〈아나스타시스〉에서는 볼 수 없었던 것으로서, 그리스도의 신성을 강조하는 시각적 요소이다. 그리스도의 발아래에는 하데스가 쓰러진 모습으로 그려졌으나, 협소한 공간 탓인지 '부서진 문' 모티프는 사용되지 않았다.

퓌렌리 세키 킬리세(Pürenli seki kilise, Irlara, 10세기 전반)와 에르데믈리의 단일 네이브 성당(église à nef unique, Erdemli, 10세기 후반)[62]에도 그리스도의 생애 중 한 부분에 〈아나스타시스〉가 그려져 있다. 예수 그리스도의 일생을 그린 연속 패널에서 〈아나스타시스〉가 어디에 위치하는지는 이 도상의 의미를 파악하는 데 결정적인 단서를 제공한다. 이 문제는 도상의 의미를 다루는 부분에서 다시 살펴보기로 하자.

바하틴 사만르으 킬리세(Bahattin Samanlığı kilise, 10세기 후반~11세기 전반)의 네이브는 궁륭천장으로 덮여 있으며 예수 탄생 예고부터 세례까지의 여러 장면이 그려져 있다. 양쪽 벽은 그리스도의 수

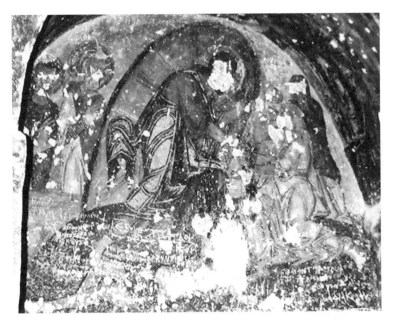

그림 3-45 〈아나스타시스〉, 10세기 후반~11세기 전반, 바하틴 사만르으 킬리세, 벨리스르마.

난과 부활에 관한 도상으로 장식되었는데, 북쪽 벽의 오른쪽 벽감에 〈아나스타시스〉가 있다(그림 3-45). 토칼르 성당이나 퓌렌리 세키 성당과는 달리 바하틴 사만르으 성당은 예수 그리스도의 생애를 연속된 이야기로 그리는 방식에서 벗어나 몇몇 개의 중심이 되는 주제를 독립적으로 그리는 방식을 따랐다. 바하틴 사만르으 성당의 〈아나스타시스〉에서는 그리스도가 다른 등장인물보다 크게 그려졌고 역동적인 모습으로 화면의 중심을 차지하고 있다. 왼쪽 다리를 구부려 한 걸음 내디디면서 상체를 앞으로 구부렸기 때문에, 뒤로 쭉 뻗은 오른쪽 다리와 상반신이 커다란 사선을 그리며 화면 전체에 운동감을 주고 있다. 허리 뒤편으로 펄럭이는 히마티온 자락으로 인해서 그리스

도의 움직임이 더욱 강조되고 있다. 한편 아담은 화면의 오른편에 위치하는데, 그리스도는 오른손을 뻗어 그를 끌어당기고 있으며, 뒤편에 선 하와는 구원을 갈망하는 표시로 그리스도를 향해 두 손을 들어올리고 있다. 화면 아래 쓰러져 있는 반나체의 하데스는 아담을 놓아주지 않으려는 듯 그의 발을 붙잡고 있는데, 그리스도는 아담이 악마에게서 벗어날 수 있도록 하데스의 머리를 발로 짓밟고 있다. 화면 상부 왼쪽에는 다윗과 솔로몬이 자신들의 관에서 일어서는 모습이 보인다. 다윗과 솔로몬이 아담과 대칭적인 위치에 놓여 시각적으로 안정감을 주는 화면구성은 초기의 〈아나스타시스〉와 같다.

토칼르 2번 성당(950~960)에도 매우 유사한 구성의 〈아나스타시스〉가 그려져 있는데, 특히 이 경우 중앙 앱스에 독립된 주제로 등장하여 〈아나스타시스〉 도상의 중요성이 점차로 커졌음을 알려준다. 아쉽게도 그림의 보존 상태는 좋지 못하여, 〈십자가 처형〉의 오른쪽 아래 부분 도상의 상반부만 남아 있다(그림 3-10).

10세기 카파도키아 교회에서 볼 수 있듯이, 초기에 확립된 〈아나스타시스〉 도상은 마케도니아 왕조 시기까지 큰 변화 없이 이어졌으며, 기둥의 조각이나 금속공예의 소규모 장식을 벗어나 점차 교회 내부의 모뉴멘틀한 회화에 도입되었고, 연속된 이야기의 한 부분으로 그려지다가 점차 독립된 주제로 발전했다.

3) 도상의 확립: 11세기

마케도니아 왕조의 회화는 비잔티움 군대의 잇따른 승리와 경제적 번영에 힘입어 제국 역사상 전례 없는 발전을 이룩했다. '마케도니

아 르네상스'라고도 부르는 이 시기에 교회 건축에서는 '내접 그리스 십자형'[63]이라는 양식이 자리 잡게 되었는데, 새로운 건축양식에 따라 교회의 내부 장식에도 많은 변화가 뒤따랐다. 가장 중요한 변화는 교회의 내부 공간인 '나오스'에 '도데카오르톤'이 그려지게 된 것이다. '도데카오르톤'은 인류 구원을 위한 새 계약의 역사를 열두 장면으로 요약한 것이다. 각 장면은 교회 전례력으로 12 대축일(the twelve Great Feast)에 해당하며, 〈예수 탄생 예고〉, 〈예수 탄생〉, 〈예수의 성전 봉헌〉, 〈예수의 세례〉, 〈예수의 영광스러운 변모〉, 〈라자로의 소생〉, 〈예루살렘 입성〉, 〈십자가 처형〉, 〈아나스타시스〉, 〈예수의 승천〉, 〈성령강림〉, 〈성모의 잠드심〉으로 구성된다.[64] 이전 시기에 예수 그리스도의 일생을 연속된 여러 이야기로 묘사하던 것에 비교하면 매우 파격적인 변화였다. 예수 부활 대축일에 해당하는 〈아나스타시스〉는 '도데카오르톤'을 구성하는 주요한 부분이 됨으로써 비잔티움의 모든 교회에 그려지게 되었고, 도상으로서의 중요성도 확고해졌다.

카파도키아 지방에서도 바위산을 파서 교회를 만들 때 내부에 네 개의 기둥을 두어, 수도 콘스탄티노폴리스에서 확립된 '내접 그리스 십자형' 양식을 따랐고, 내부를 열두 축제 그림으로 장식했다.

성녀 바르바라 성당

11세기에 이르러 이전 시기까지는 정형화된 구성을 보이던 〈아나스타시스〉 도상에 일련의 변화가 감지된다. 소안르의 성녀 바르바라 성당(St. Barbara)의 〈아나스타시스〉를 통해 그 변화를 살펴보도록 하자(그림 3-46). 예수 그리스도가 화면의 오른쪽으로 몸을 돌리고 상반신을 아래로 구부려 아담을 끌어내는 구성은 이전 시기의 〈아나스타

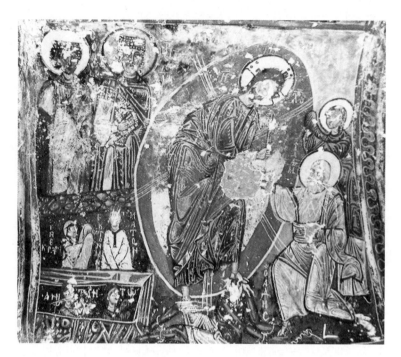

그림 3-46 〈아나스타시스〉, 1006년 또는 1021년, 성녀 바르바라 성당, 소안르.

시스〉와 비슷하다. 그러나 여기에 새로운 시각적 요소가 덧붙여진다. 그리스도는 왼손에 작은 십자가를 쥐고 있으며, 다윗과 솔로몬 역시 전에는 그려지지 않던 작은 십자가를 각각 손에 들고 승리의 찬가를 부르고 있다.[65] 그리스도가 손에 든 작은 십자가는 앞으로 그려질 〈아나스타시스〉에서는 점점 커져서 진정한 승리의 상징물로 변한다. 한편 그리스도의 몸에서는 광채가 발산되는데, 이는 몇 줄기의 가는 흰색 실선으로 표현되었다. 빛줄기는 그리스도의 몸으로부터 만돌라를 뚫고 바깥으로 뻗어 나와 아담과 하와, 다윗과 솔로몬, 그리고 무덤에서 일어서는 사람들에게까지 닿는다. 여기서 눈에 띄는 점은 다

윗과 솔로몬 외에 다른 사람들도 함께 그려지기 시작했다는 점인데, 이들은 그리스도 이전에 죽은 모든 선한 사람들을 상징한다. 이 사람들은 아담과 하와처럼 그리스도를 향하여 손을 들어 올리고 있으며, 그들 가운데는 성녀 바르바라 성당의 후원자로 추정되는 인물도 있다. 한편, 짙은 갈색 피부를 가진 하데스는[66] 아담의 근처에 얼씬하지도 못하고 손과 발이 사슬로 묶여 꼼짝할 수 없는 모습인데 이러한 표현은 그리스도의 완벽한 승리, 즉 죽음에 대한 승리를 상징한다.

화면에 많은 인물을 등장시키는 방법은 카파도키아 이외의 지역에서도 발견되는데, ·키오스의 네아모니 수도원(Nea Moni, Chios)[67]에서는 다윗과 솔로몬 뒤편으로 많은 사람이 서 있어 그들의 머리가 겹겹이 그려졌고, 아담과 하와의 뒤편으로는 세례자 요한을 비롯한 선지자들도 보인다(그림 3-47).

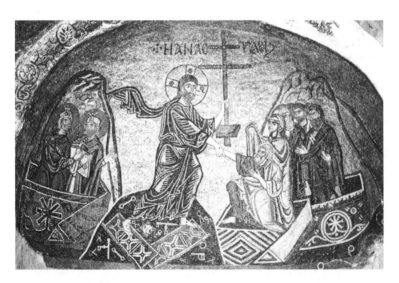

그림 3-47 〈아나스타시스〉, 앱스 모자이크, 1049~1055년, 네아모니 수도원, 키오스.
출처: 위키미디어커먼스.

카란륵 킬리세

11세기 중반이 되면 〈아나스타시스〉 도상의 발전 과정에서 가장 뚜렷한 변화가 일어난다. 괴레메 23번 성당(예수승천 성당) 또는 카란륵 킬리세는 '내접 그리스 십자형' 도면을 따르기 위해서 암벽을 깎아 들어갈 때 내부에 네 개의 기둥이 세워지도록 세심하게 만든 '기둥형' 성당이다.⁶⁸ 괴레메에 있는 '기둥형' 성당은 세 곳이며, 모두 수도원에 속한 성당이다. 이들은 수도 콘스탄티노폴리스에서 확립되어 비잔티움 세계로 전파된 '내접 그리스 십자형' 건축 형태를 충실히 따르고 있으며, 내부 전체가 비잔티움 교회의 '고전양식'을 반영하는 도상 체계로 장식되어 있다.⁶⁹

괴레메 23번 성당 내부 벽화는 세 성당 가운데 가장 공을 들여 세심하게 그려졌다. 〈아나스타시스〉는 비교적 잘 보존되었는데, 이제까지의 예와는 전혀 다른 새로운 구성과 표현을 보여준다(그림 3-48). 화면의 중심을 차지하는 예수 그리스도는 여전히 왼발을 앞으로 내디디고 하데스를 발아래 굴복시킨 모습이다. 그러나 그는 이제 상체를 뒤편으로 돌려 이전과는 다른 자세를 취한다. 아담과 하와가 그리스도의 등 뒤에 그려졌기 때문이다. 몸을 숙여 아담을 끌어내는 대신 아담의 손을 잡고 하늘로 오르려는 듯한 자세이다. 그리스도는 두 발로 하데스를 짓밟은 채 몸을 등 뒤쪽으로 구부려야 하므로, 그의 왼쪽 다리가 비정상적으로 길게 늘여졌다. 여기서 그리스도와 아담의 몸이 같은 방향을 향하는 것으로 표현된 점이 중요하다. 앞으로 달려가는 듯한 동작은 아담에게서 작게 시작되어 그리스도에게 이어져 큰 규모로 반복되며, 화면 전체에 상승하는 사선 구도를 형성한다. 소안르 성당의 〈아나스타시스〉에서 본 하강하는 사선 구도(그림

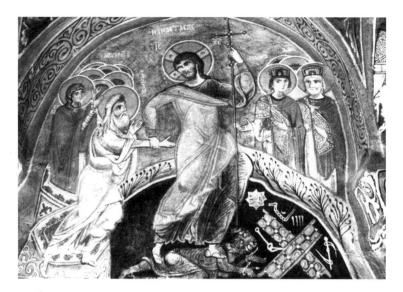

그림 3-48 〈아나스타시스〉, 11세기 중반, 괴레메 23번 성당(카란륵 킬리세), 괴레메.

3-46)와 정반대이다. 사소해 보이는 이 같은 변화는 매우 중요한 의미를 지녔다. '저승으로 내려감'에서 '저승으로부터 끌어냄'으로, 즉그리스도가 아담과 하와를 향해 저승으로 내려간 것이 아니라, 그들의 팔을 끌어 죽음의 세계에서 벗어나 하늘로 올라가는 것으로 〈아나스타시스〉 도상의 강조점이 변화한 것이다. '저승으로'가 아니라, '저승으로부터'라는 방향성의 변화는 필연적으로 부활의 의미를 강하게함축한다. 이제 '아나스타시스' 도상은 서유럽 미술의 관점에서 본 부활의 이미지에 좀 더 가깝다.

이런 시도는 동시대 호시오스 루카스(Hosios Loukas, Saint-Luc-en-Phocide)[70]에서도 보이나, 이 경우 카파도키아의 작품보다 좀 더 절제된 동작으로 표현되었다(그림 3-49).

카란륵 킬리세의 〈아나스타시스〉가 보여주는 저승은 우리에게 또 다른 놀라움을 안겨준다. 〈성 십자가 보관함(the Fieschi Morgan Stauro- theke)〉에 처음 등장했으나 한동안 자취를 감추었던 '부서진 저승의 문' 모티프가 다시 나타난 것이다. 〈성 십자가 보관함〉의 경우, 하데 스에게서 멀리 떨어져서, 화면의 오른쪽 윗부분 구석에 특징 없이 작 게 그려져 별다른 시각적 효과를 거두지 못했던 저승의 문이 이번에 는 저승을 상징하는 어두운 반원형 공간 안에 하데스와 연결되어 니 코데모 복음의 서사시적 표현을 그대로 재현한다. 아담과 하와가 구 출되는 동안 산산조각이 난 청동 문, 빗장, 철제 자물쇠 등이 그리스 도의 발아래 짓눌린 하데스의 머리맡에 어지럽게 널려 있어 화면에 긴장감을 더해준다. 한편, 절망적으로 그리스도와 아담을 올려다보

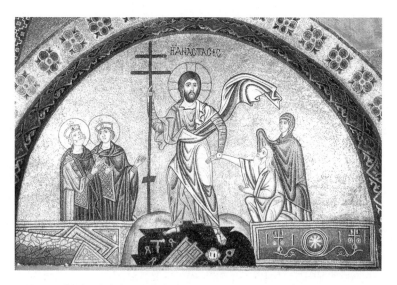

그림 3-49 〈아나스타시스〉, 11세기, 호시오스 루카스 성당, 보에티아(Boeotia).
출처: 위키미디어커먼스.

는 추한 모습의 하데스는 아담의 발을 붙잡을 수 없으며, 그리스도께서는 왼손에 잡은 긴 십자가를 아래로 내리꽂아 하데스에게 최후의 패배를 안기고 있다. 소안르 성당의 〈아나스타시스〉에 그려졌던 자그마한 십자가는 마치 그리스도가 아담의 손에 건네주려는 듯 보였지만, 카란륵 킬리세의 커다란 십자가는 하데스의 머리를 정확히 겨냥하여, 죽음에 대한 승리를 상징적으로 보여준다. 카란륵 킬리세의 〈아나스타시스〉는 그리스도, 아담과 하와, 다윗과 솔로몬, 선한 모든 죽은 이들, 십자가, 하데스, 저승의 문, 자물쇠 등 산발적으로 보이던 모든 시각적 요소가 완전히 새로운 구성으로 재조합된 것이며, 이를 통해 그리스도 부활의 의미가 더욱 분명히 드러나게 되었다.

괴레메 22번 성당(차르클르 킬리세)에도 매우 유사한 〈아나스타시스〉가 그려졌다.[71]

카파도키아의 〈아나스타시스〉는 이후 이슬람에 정복된 13세기까지 이어지며, 제밀에 위치한 대천사 수도원의 성 미카엘 성당(Saint-Michel, Monastère de l'Archangélos, Cemil)의 경우처럼 도상의 기본적 틀에 큰 변화가 없이 반복되었다(그림 3-50).[72]

그림 3-50 〈아나스타시스〉, 13세기, 성 미카엘 성당, 제밀.

4) 〈아나스타시스〉의 도상학적 의미

전통을 보존하는 것이 우선적 가치로 여겨지던 사회에서 도상의
변화는 그 사회가 전반적으로 변동했음을 시사한다. 비잔티움에서
는 700년경에 그러한 변모가 있었다. 이민족의 침입으로 유스티니아
누스 황제의 제국이 붕괴한 이후, 비잔티움은 로마 문화의 영향을 벗
어나 자신만의 고유한 모습을 지니게 되며, 그리스도의 도상도 위엄
있고 승리하는 영광스러운 군주의 모습에서 점차 벗어나 〈십자가 처
형〉 도상처럼 고통받고 희생하는 구원자의 모습으로 변화한다(그림
3-10, 3-20). 새로운 이미지가 창조되고 기존의 도상은 변화되었다.
그 가운데 하나가 바로 〈아나스타시스〉인 것이다. 〈아나스타시스〉는
〈선한 목자〉, 〈옥좌의 그리스도〉, 〈그리스도 판토크라토르〉 등에 이
어 등장한 새로운 그리스도의 도상이다. 위에서 언급한 것처럼, 〈아
나스타시스〉는 8세기경에야 다듬어지고 널리 퍼져나간 새로운 도상
이지만, 비잔티움 회화에서 부활에 관련된 가장 독특하고 중요한 위
치를 차지하며, 비잔티움 미술사에서 지속적으로 등장한다. 카파도
키아는 10세기부터 13세기까지 〈아나스타시스〉 도상의 변화를 보여
주는 많은 예를 간직하고 있어서, 수도 콘스탄티노폴리스의 빈약한
자료를 보충해 준다.

〈아나스타시스〉 도상은 누가 만든 것일까? 비잔티움 세계에서는
기존의 도상에 새로운 신학적 성찰이 담긴 표현을 첨가하거나 새로
운 구성을 만들어내는 것이 화가 개인의 몫은 아니었다. 11세기에 나
타난 새로운 〈아나스타시스〉 도상의 예를 모두 수도원 성당에서 볼
수 있다는 점은 당시 비잔티움 미술의 발전에 수도원이 주도적 역할

을 했음을 짐작하게 한다. 동시대에 수도 콘스탄티노폴리스와 제국의 변경 카파도키아에서 동일한 도상이 사용된 현상은 제국 내의 인적 교류나 교부의 강론집의 전파를 제외하고는 설명하기 어려운데,[73] 이를 가능케 하는 중요한 요인 중 하나가 바로 수도원이기 때문이다.

비잔티움의 〈아나스타시스〉는 그리스도의 죽음과 부활에 대한 매우 정교하고 복잡한 신학적 사유에 밀접히 연결되어 있다. 우선 〈아나스타시스〉를 구원의 이미지로 정의해 보기로 하자. 〈아나스타시스〉는 그리스도의 부활을 그린 것이지만, 그리스도만 등장하는 그림은 아니다. 여기에는 아담과 하와가 그리스도와 함께 그려져 있고, 구약성경에 등장하는 솔로몬과 다윗, 때로는 모세와 아벨, 그리고 세례자 요한까지 등장한다. 카파도키아 지역의 경우, 성당 후원자의 모습이 그려진 예도 있다. 이는 부활, 곧 죽음에 대한 승리가 그리스도 자신에게만 한정된 사건이 아니라는 의미이다. 그리스도의 강생 이전에 믿음을 가지고 선하게 살았던 모든 이들, 그리고 지금 살아 있는 모든 이들을 죽음에서 끌어내고 새로운 생명과 자유를 부여하는 것, 곧 인류를 구원하는 것이 그리스도 부활의 참뜻이라는 의미이다. 사실 비잔티움의 신학은 아담의 타락이란 사람을 하느님과 비슷하게 만드는 그 무엇, 즉 '영원성(Eternity)의 상실'이라고 정의했으며, 그리스도가 인간성을 다시 '사들였기 때문에(racheter)' 인간은 하느님 곁에서 영원성을 되찾았다고 가르친다. '그리스도의 죽음과 부활은 인류의 구원에 연결된다.' 비잔티움의 〈아나스타시스〉는 부활의 의미를 이렇게 보여준다.

또한 〈아나스타시스〉는 그리스도의 수난과 연결되며 그리스도의 수난을 완성하는 그림이다. 위에서 언급한 토칼르 1번 성당의 경우,

예수의 일생이 연속 패널에 그려진 것을 보았다. 네이브의 북쪽 천장, 가장 아랫단에는 〈십자가 처형〉, 〈십자가에서 내림〉, 〈빈 무덤〉, 〈아나스타시스〉가 연달아 그려져 있다. 특히 〈빈 무덤〉 도상과 〈아나스타시스〉 도상은 거의 겹쳐진 상태로 그려져 있는데 이는 두 이야기가 서로 뗄 수 없는 부활의 표징이라는 의미로 읽을 수 있다. 한편, 〈십자가 처형〉과 〈십자가에서 내림〉이라는 두 개의 수난 도상과 두 개의 부활 도상이 만나는 배치는 수난과 희생은 부활로 이어지며, 죽음과 고통은 영광과 승리로 이어진다는 의미를 함축한다. 그리스도의 죽음과 부활은 예언자들에 의해 예언되고, 사도들에 의해 체험되었으며, 복음사가들에 의해 기록된 인류구원 이야기의 핵심이다. 따라서 이를 시각화한 〈아나스타시스〉 도상은 〈십자가 처형〉과 아울러 비잔티움 도상의 핵심으로 자리 잡게 되었고 이후 서방 교회에도 전달되었다.

성화상 논쟁 이후로 비잔티움의 교회미술은 세상 마지막 날에 인간에게 약속된 구원과 그것을 가능케 하는 사건인 그리스도의 육화를 강조하는 방향으로 발전했다. 이 같은 도상학적 변화는 그리스도의 인간적 실재가 허상이라고 주장한 그리스도 단성론(monophysitism)에 대한 시각적 반론으로 해석되기도 한다.[74] 그리스도는 여느 사람처럼 태어나고 죽고, 고통받았지만 부활했고, 이것이 인류의 구원을 가져다준다는 내용이 강조되었다. 따라서 그리스도의 육화를 증언하는 도상으로 여겨진 그리스도의 탄생과 수난의 이미지가 많이 그려졌고, 그리스도 생애를 연속 패널로 그리는 방식이 유행했다. 〈아나스타시스〉에서도 그리스도 양성론, 즉 참 하느님이자 참 인간인 그리스도를 시각화하려는 노력이 보인다. 우선, 손을 뻗어 아담

을 끌어내는 그리스도는 육신을 가진 인간의 모습이다. 그가 첫 인간인 아담을 끌어낸다는 것은 육화의 목적이 바로 인류 구원에 연결된다는 것이며, 구원 사업의 주도권은 바로 그리스도에게 있다는 사상을 그대로 보여주는 것이다. 그리스도의 인성이 화면에서 구체성을 갖도록 하는 시각적 장치로서 그리스도의 펄럭이는 옷자락이나 힘찬 동작 등의 세부적 표현도 효과적으로 사용되었다. 한편, 「마태오복음」은 첫머리에서 예수 그리스도의 족보를 알려주는바,[75] 다윗과 솔로몬은 예수의 조상으로 기록되어 있다. 예수의 족보를 언급하는 것은 그가 역사적으로 실재했음을 명확히 알리려는 것이다. 따라서 〈아나스타시스〉 도상에 등장하는 다윗과 솔로몬은 예수 그리스도의 조상이자 그리스도 육화의 증인으로서 그려진 것이다.

한편 그리스도의 신성은 그가 지닌 구원자로서의 위치로 인해 분명히 드러난다. 손과 발이 묶인 채 그리스도의 발아래 굴복한 하데스는 죄악과 죽음에 대한 그리스도의 완벽한 승리와 그의 주도권을 상징적으로 보여주며, 여기서 부활은 '죽음으로부터의 최종적인 구제'라는 의미로 이해된다.[76] 〈아나스타시스〉에서 보게 되는 하데스는 반나체의 모습으로 화면의 아래에 늘어져 있으며, 때로는 악마적인 모습으로 그려지기도 하는 등 비잔티움 도상에 익숙하지 않은 현대인에게는 당혹스러운 존재이다. 비잔티움 미술은 로마 미술의 전통을 따라 자연이나 추상적 관념을 의인화한 표현을 사용하기도 했는데, 예수가 세례를 받는 강물 속에 반나체로 그려진 인물이나 모세가 이스라엘 백성을 이끄는 장면의 하늘에 반신상으로 그려진 여인 등은 모두 강이나 밤을 의인화(擬人化)인 것이다. 하데스도 이러한 맥락에서 읽어야 한다. 특히 이 경우 「니코데모 복음서」의 내용이 덧붙여져

저승과 죽음을 상징하는 중요한 부분이 되며, 하데스는 역으로 그리스도의 신성을 드러내는 모티프로 자리 잡게 되었다. 한편, 그리스도의 후광과 만돌라, 승리의 십자가, 빛나는 광채도 그리스도의 신성을 강조하는 시각적 요소로 사용되었다.

11세기에 그려진 〈아나스타시스〉에는 십자가가 중요한 구성 요소의 하나로 자리 잡았다. 새로운 형식의 〈아나스타시스〉에 십자가 모티프를 결부시킨 이유는 무엇일까? 십자가는 가장 중요한 그리스도교의 상징으로서, 이미 1세기경부터 카타콤바에 단독으로 그려지기도 했으며, 5세기경부터는 십자가 처형 도상도 발전했다. 그러나 〈아나스타시스〉에서의 십자가는 이전의 십자가와는 다르다. 〈아나스타시스〉에서 그리스도는 십자가에 매달려 있지 않다. 그렇다고 십자가를 어깨에 무겁게 메고 있지도 않다. 그리스도는 수난과 죽음의 상징이자 동시에 영광과 승리의 상징, 즉 구원에 이르는 고통의 상징인 십자가를 손에 잡고 있으며, 이는 비잔티움 미술이 탄생시킨 새로운 도상이다. 십자가는 그 기원으로부터 죽음과 생명이라는 두 가지 상반된 모습을 담고 있다. 그러나 죽음과 생명은 실은 하나로 연결되며, 이는 역설적으로 죽음에서 부활, 영광으로 이어지는 '파스카의 신비'라는 그리스도교 신앙의 핵심을 정확히 보여준다. 따라서 〈아나스타시스〉에서 십자가는 수난과 부활을 연결하는 중요한 시각적 요소로 작용하며, 이는 그리스도가 손에 쥔 십자가로 '하데스'의 머리를 짓부수는 표현에서 극명하게 드러난다.[77]

다윗은 솔로몬과 함께 소안르의 성녀 바르바라 성당에서도 본 바 있듯, 작은 십자가를 손에 들고 승리의 찬가를 부르는 것으로 묘사되고는 하며, 선지자들의 무리를 대동하기도 한다. 그들이 부르는 찬가

는 부활 사건을 예견한 시편과 예언서 구절에서 비롯한 것이다.

「로사노 복음서(Rossano Gospels/Codex Purpureus Rossanensis)」의 경우, 다윗은 라자로의 부활 사건을 손가락으로 가리키며,[78] "주님은 죽이기도 살리기도 하시는 분, 저승에 내리기도 올리기도 하신다"(「사무엘서(상)」 2:6), "주 하느님, 이스라엘의 하느님께서는 찬미받으시리라. 그분 홀로 기적들을 일으키신다"(「시편」 72:18)라고 적힌 두루마리를 펼쳐 보이며, 다른 선지자들은 "당신의 죽은 이들이 살아나리이다. 그들의 주검이 일어서리이다"(「이사야서」 26:19), "우리의 목숨을 죽음에서 구해주십시오"(「여호수아기」 2:13)라고 적힌 두루마리를 들고 있다(그림 3-51). 로사노 복음서뿐만이 아니라 〈아나스타시스〉와 비잔티움 미술 전반에 깔린 신학적 사상은 구약과 신약은 연결되어 있으며, 구약의 사건들은 신약의 그리스도 사건의 예표(豫表)라는 것이다. 〈아나스타시스〉 도상의 한구석에 그려진 다윗과 솔로몬은 단순한 장식이 아니라 이 같은 신학적 논의를 반영하고 있으며, 예수 그리스도에 관련된 일들은 이미 구약의 선지자들을 통해 예언되었고, 이런 일은 실제로 예수 그리스도를 통해 성취되었음을 보여주려는 의도가 있다. 즉, 〈아나스타시스〉에 등장한 다윗과 솔로몬의 찬가는 예수 그리스도가 부활과 생명, 즉 구세주 메시아임을 시각적으로 선포하는 것이다.

〈아나스타시스〉는 부활로 해석되지만, 실은 '빈 무덤의 발견' 도상과 마찬가지로 그리스도의 부활 장면을 직접 묘사하지는 않는다. 그러나 카파도키아의 〈아나스타시스〉 도상을 통해 볼 때, 비잔티움의 〈아나스타시스〉는 예수의 부활에 관한 그리스도교의 가르침을 풍부한 의미를 담아 효과적으로 전달하는 시각적 매체라는 결론에 도달

그림 3-51 〈라자로의 소생〉, 「로사노 복음서」, 5~6세기, fol. 1r, 로사노 교구 박물관.
출처: 위키미디어커먼스.

한다.

〈아나스타시스〉는 분명 그리스도의 부활 사건보다 시간상으로 앞선 그림이다. 그러므로 엄밀한 의미에서는 그리스도의 부활을 그린 도상이 아니라고 할 수도 있다. 그러나 아담 이후로 저승에 잠들어

있던 모든 이들, 구원을 기다려온 모든 이들을 구원하는 그리스도의 모습을 통해 부활의 의미가 온전히 설명될 수 있었고, 따라서 비잔티움 미술은 〈아나스타시스〉를 그리스도의 부활 도상으로 사용한 것이다. 11세기 중반에 나타난 새로운 구성의 〈아나스타시스〉는 이 점을 더욱 명확히 한다. '저승에 내려가심(Harrowing of Hell)'이란 표현은 비잔티움 세계에서는 사실 별 의미가 없다. 대신 아담과 하와를 그들의 관에서 끌어낸 그리스도, 다시 말해 인류를 부활시킨 그리스도에게 '아나스타시스'의 초점이 맞춰진 것이다. 카란륵 킬리세에서 보았듯, '저승으로'가 아니라 '저승으로부터'라는 도상의 변화는 이렇게 설명될 수 있다.

그리스에 남아 있는 몇몇 성당의 〈아나스타시스〉는 그것에 관해 단편적이고 불완전한 정보를 제공할 뿐이다. 그러나 카파도키아 성당들의 〈아나스타시스〉는 비잔티움의 다른 지역에서는 볼 수 없는 풍부한 예를 제공하여 시각적 요소의 변천 과정은 물론 이에 따른 도상학적 의미의 확장을 뚜렷이 보여줌으로써 〈아나스타시스〉 도상을 종합적으로 파악할 수 있는 기반을 마련해 준다.

제4장

—

위기의
카파도키아

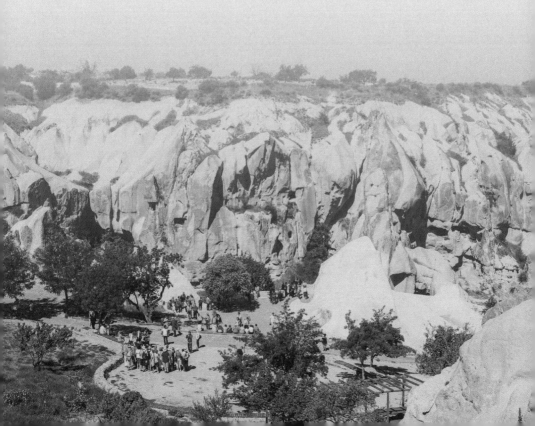

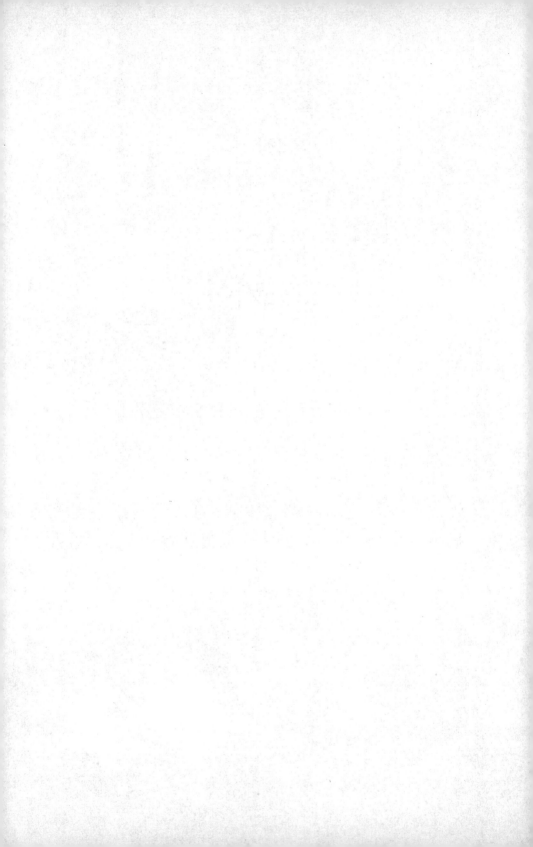

1

11세기 후반의 상황

11세기 후반, 비잔티움 제국은 쇠락의 길을 걷기 시작한다. 콘스탄티노스 10세 두카스(Konstantinos X, 1059~1067)는 근동과 아르메니아 지역을 셀주크 튀르크에 빼앗겼고, 로마노스 4세(Romanos IV, 1068~1071)는 만지케르트(Manzikert) 전투에서 술탄 알프 아르스란(Alp Arslan)에게 생포되는 수모를 겪었다. 마케도니아 왕조는 점차 쇠약해졌으며, 그 뒤를 이은 콤네노스 왕조(1081~1185)는 경제적 어려움과 영토의 축소, 그리고 계속되는 이슬람 세력과의 소모적인 전쟁으로 인해 과거의 영광스러운 시절과는 대조적인 상황을 맞게 되었다.

카파도키아는 콤네노스 왕조 말기에 이르러 셀주크 튀르크에 정복되는 급격한 사회적 변동을 겪었다. 카이사레아가 1082년에 함락된 이후부터 카파도키아는 비잔티움 제국의 영토가 아니라 룸 술탄국에 속하게 되었는데, 이러한 그리스도교 문화권에서 이슬람 문화권으로

의 편입은 다시는 되돌릴 수 없는 결정적 사건이었다.[1] 12세기에 세워진 성당이 카파도키아 지역에 단 한 곳뿐이라는 사실은 당대 사회의 총체적 변화를 단적으로 드러낸다(표 4-1).[2] 새로운 건축이나 회화등 예술 활동은 전혀 이뤄지지 않았다. 하지만 교회의 벽면에서 발견된 낙서의 흔적으로[3] 미뤄볼 때 카파도키아의 성당이 완전히 버려지지는 않았고 종교적 기능을 유지하며 계속 사용되었음을 알 수 있다. 이번 장에서는 11세기 후반의 교회미술을 통해 당대 카파도키아의 사회상을 살펴보기로 하자.

1) 카라바슈 킬리세

카라바슈 킬리세(Karabaş kilise)는 카파도키아 중부의 소안르에 자리 잡고 있는데 이 지역은 비잔티움 시기에는 소안도스(Soandos)로 불렸던 곳이다(그림 4-1). '카라바슈'는 '검은 머리'라는 뜻으로 성당 내부의 그림이 검게 변색했기 때문에 후대에 현지인이 붙인 이름이다. 비잔티움 시대의 이름은 알려지지 않았다. 카라바슈 킬리세는 작은 바위산을 뚫어 만든 수도원 부속 건물로서 주변에는 안뜰과 수도자들을 위한 방도 마련되어 있다. 후대에 남쪽에 좀 더 작은 규모의 성당을 추가로 건축하고 두 개의 장례용 성당과 통

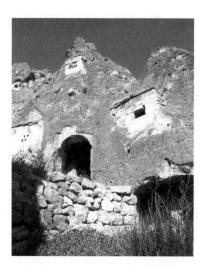

그림 4-1 외부, 1060~1061년, 카라바슈 킬리세, 소안르.

로로 연결되도록 했다.

카라바슈 킬리세는 카파도키아가 이슬람의 지배에 들어가기 전인 1060년경에 내부 전체를 그림으로 장식했으나(그림 4-2), 좀 더 늦게 마련된 남쪽 성당에는 마치 성화상 파괴 시기의 건물처럼 십자가와 단순한 기하학적 문양이 붉은색 물감으로만 군데군데 그려져 있을 뿐이다. 이러한 극명한 차이는 이슬람 세력권에 편입된 이후 카라바슈 킬리세가 속한 수도원이 겪어야 했던 불안정한 상황과 빈약한 경제적 사정에 기인한 것으로 보인다(그림 4-3).

카라바슈 킬리세는 모두 세 차례에 걸쳐 내부를 그림으로 장식했는데, 9세기경 네이브의 벽면에 몇몇 그림을 그렸고, 10세기 초에 네이브의 둥근 천장과 앱스를 '아르카익 양식'의 그림으로 꾸몄다. 마지막으로 1060년부터 1061년 사이에 성당 내부 전체를 마케도니아 왕조의 '클래식 양식'에 속하는 새로운 그림으로 다시 장식했다. 오랜 세월이 흐르는 동안 그림이 떨어져 나간 부분이 있는가 하면 19세기에 덧칠

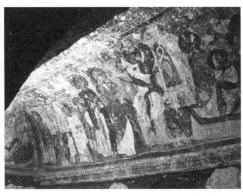

그림 4-2 북쪽 천장, 1060~1061년, 카라바슈 킬리세.

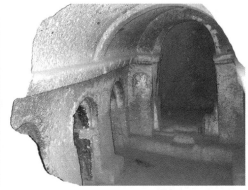

그림 4-3 남쪽 성당, 11세기 말, 카라바슈 킬리세.

한 부분까지 있어서 카라바슈 킬리세의 도상을 명확하게 분석하기는 어렵다. 앱스에는 〈데이시스〉와 〈사도들의 성체배령〉을 그렸고, 네이브에는 그리스도의 생애를 주제로 하여 동쪽 벽면에는 〈예수 탄생 예고〉, 네이브 천장의 남쪽에는 〈예수 탄생〉과 〈성전 봉헌〉, 서쪽 팀파눔에는 〈예수의 변모〉, 네이브 천장의 북쪽에는 〈십자가 처형〉, 〈빈 무덤의 여인들〉, 〈아나스타시스〉를 순서대로 배치했다.

서쪽 벽면에는 다음과 같은 봉헌 기록이 남아 있어 성당 내부 장식에 관한 좀 더 자세한 사항을 알 수 있다. "프로토스파타리오스 (protospatharios)인 미카엘 스케피디스(Michael Skepidis) 그리고 수녀 카타리나(Katherine) 그리고 수사 니폰(Niphon) 콘스탄티누스 두카스 재임기의 6569년." 이 기록에 따라 그림의 연대는 1060~1061년으로 추정되며, 스케피디스 가문에 속한 이들이 성당 내부를 새롭게 꾸미도록 후원했음을 알 수 있다.[4] 일반적으로 비잔티움 성당의 네이브 벽면에는 성인들의 초상을 그려 그들의 성덕을 기리고 도움을 청하는 기도를 드린다. 카라바슈 킬리세에는 성인들뿐 아니라 높은 관직에 오른 미카엘 스케피디스를 비롯한 후원자들까지 포함하여 총 여덟 명의 초상이 그려져 있는데, 이 후원자들은 모두 같은 스케피디스 가문 출신인 것으로 추정된다.[5] 미카엘 스케피디스는 카라바슈 킬리세뿐 아니라 근처의 게이클리 킬리세(Geyikili kilise)의 내부 장식도 후원했으며, 같은 가문에 속하는 에우도키아라는 인물은 같은 지역의 자나바르 킬리세(Canavar kilise)를 후원했다.[6]

미카엘 스케피디스는 앱스 근처의 중요한 자리에 기도하는 자세로 그려져 있는데, 그가 착용한 흰색의 높은 모자와 덩굴무늬로 목둘레를 수놓은 긴 의복은 11세기 중엽 고관들의 전형적인 복장이다. 곱슬

곱슬한 머리카락과 뚜렷한 이목구비를 다양한 색채로 섬세하게 표현한 점 등으로 미루어볼 때, 수도 콘스탄티노폴리스의 화가에게 작업을 직접 의뢰했거나 적어도 수도의 화풍에 익숙한 지역 출신 화가를 고용했던 것으로 보인다. 부유한 후원자의 도움으로 수도원의 건물을 마련하거나 내부를 장식하는 일은 비잔티움 세계에서 흔히 볼 수 있는 일이었으며, 카파도키아 지방의 경우 지역민뿐 아니라 수도의 유력 인사가 개인용 성당을 수도원에 봉헌하고 기일 등 특별한 경우에 방문하는 사례가 많았다.

이 시기 성당 내부 장식의 특징은 이슬람과의 접촉이 빈번해지는 상황을 반영하듯, 이슬람 문자를 모방한 장식적 모티프(pseudo-kufic motif)가 사용되었다는 점이다. 앱스의 천장을 장식한 〈사도들의 성체배령〉 도상은 이를 보여주는 뚜렷한 예로서, 그리스도가 서 있는 제단은 치보리움으로 덮여 있고 그 벽면은 덩굴무늬와 이슬람 문자를 본뜬 문양으로 장식되어 있다(그림 4-4). 이슬람 문자를 모방한 장식은 카파도키아뿐만 아니라 비잔티움 제국 전역에서 사용되었는데, 호시오스 루카스 수도원의 파나기아(Panagia) 성당이나 다프니(Daphni) 수도원 성당에서도 볼 수 있으며, 아테네의 베나키(Benaki) 박물관에 소장된 한 팔찌는[7] 카라바슈 킬리세의 그림과 매우 유사하게 덩굴무늬와 이슬람 문자로 장식된 것이어서 놀라움을 준다.

2) 고통의 가치에 대한 이해: 십자가 신학

이 시기에 비잔티움 회화의 중요한 변화가 감지되는데, 바로 인간적 감정과 고통의 표현에 민감해졌다는 것이다. 수난을 당하는 그리

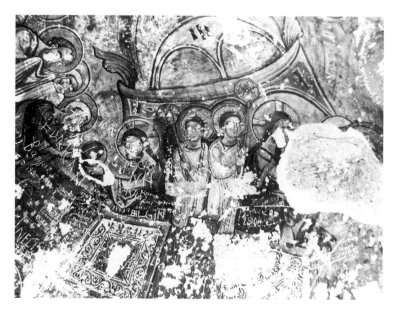

그림 4-4 〈사도들의 성체배령〉, 앱스 프레스코화, 1060~1061년, 카라바슈 킬리세, 소안르.

스도상, 육체적 고통을 당하는 그리스도상들이 이를 증명한다.

그리스도의 육화를 강조하는 경향은 8세기 성화상 논쟁 시기로 거슬러 올라간다. 성상 파괴의 원인 가운데 하나는 이슬람 세력과의 접촉으로 인한 문화적 충격이었는데, 이슬람의 그리스도 이해는 교회의 가르침과는 전혀 다른 것이었다. 8세기의 다마스쿠스의 성 요한 이래로 그리스도교 신학자들이 이슬람에 맞서서 내세웠던 고전적 그리스도론은 선재(先在), 육화, 양성론에 근거하지만,[8] 이슬람은 이 모든 것을 부정했다. 또한, 십자가 처형과 관련해서는 영지주의의 가현설(假現說, Docetism)과 유사한 태도를 보였는데, 십자가상에서 죽임을 당한 인물은 그리스도로 보였을 뿐 실제로는 다른 인물이라는 것

이다.[9] 이에 대한 조형적 반론으로서, 로고스의 육화는 그리스도교 신앙의 핵심이며, 그리스도는 십자가상에서 여느 인간처럼 실제로 고통받았음을 강조하는 표현이 등장하게 되었다. 성화상 파괴 시기에 시나이산의 카타리나 수도원에서 제작된 이콘에서 그 맹아(萌芽)를 찾아볼 수 있는바, 여기에는 그리스도의 육체적 고통이 적나라하게 표현되어 있으며, 십자가상에서 죽임을 당한 그리스도의 모습은 특히 감긴 눈을 통해서 극명하게 드러난다. 오상(五傷)의 표현이 강조되고 옆구리에서 흐르는 피는 마치 강한 물줄기처럼 뿜어져 나오고 있다.

그리스도의 죽음에 인간적인 감정과 반응을 불러일으키는 표현을 사용하는 경향이 '위기의 시기', 즉 11세기 말부터 12세기에 되살아난 이유는 여러 가지가 있다. 콤네노스 왕조 시기는 신의 모습을 인간적으로 표현하려는 경향이 두드러지게 나타났고, 사람들은 더욱 친밀하고 인간적인 그리스도, 그래서 인간적인 감정과 요구에 더 잘 부응하는 그리스도상을 선호했다. 자신들을 둘러싼 현세적 고통과 어려움에 더욱 민감하게 반응할 수 있는 것은, 옥좌의 근엄한 그리스도 상이 아니라 철저히 인간적인 고통을 감내하는 십자가의 그리스도상이기 때문이다(그림 4-5). 이 시대의 이러한 경향을 '성 미술의 인간화'로 지칭하기도 한다. 또 다른 측면에서 보자면, 그리스도의 신원에 대한 이해가 심화함을 지적할 수 있다. 죄와 죽음을 이긴 승리자에서 이제는 인류 구원을 위해 속죄하는 고난의 그리스도로 받아들여진 것이다. 신학자 아렐야노는 십자가 신학을 언급하는 자리에서, "갈바리아산에 오르는 십자가의 길인 희생을 통해서 그리스도는 인간을 구원하셨고, 희생은 인간에 대한 그분의 사랑이 살아 있다는 증거"라고 했다.[10] 십자가가 지닌 본래의 의미에는 단순한 영광과 승리

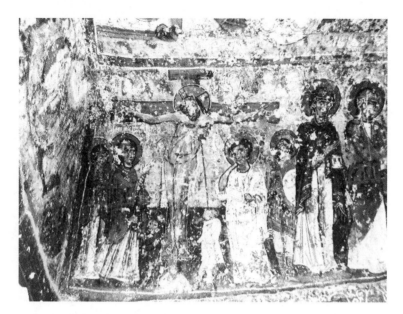

그림 4-5 〈십자가 처형〉, 네이브 북쪽 천장, 1060~1061년, 카라바슈 킬리세, 소안르.

만이 아닌 고통과 수난도 포함됨을 상기할 때, 성 미술의 인간화 경향과 그리스도의 고통에 대한 민감한 접근은 십자가라는 조형적 표현이 거쳐야 할 당연한 과정이 아닐 수 없다.

이러한 경향과 더불어 십자가 처형의 장면을 세부화하는 작업이 병행된다. 십자가 처형뿐만이 아니라, 그리스도를 십자가에서 내리는 장면과 무덤에 안치하기 전, 그리스도의 시신 앞에서 그의 죽음을 애도하는 장면들이 등장한다. 네레지의 성 판텔레이몬(St. Panteleimon, Nerezi, 1164) 성당에 그려진 그림에서는 축 늘어진 그리스도의 시신을 끌어안고 오열하는 성모 마리아와 비통함에 싸인 주변 인물들의 절망적 감정이 보는 사람에게까지 전달된다(그림 4-6).

그림 4-6 〈그리스도의 죽음을 애도함(Lamentation)〉, 1164년, 성 판텔레이몬 성당, 네레지.

성 미술의 인간화 경향은 비잔티움 제국의 영역을 넘어 러시아를 비롯한 주변국들로 전파되며, 십자군 운동을 거친 이후에는 서유럽으로도 퍼져나갔다.[11]

　십자가에서 고난받는 그리스도의 모습은 초기 그리스도교 도상에서 의도적으로 배제되었고, 영광과 권능의 십자가가 재림할 그리스도의 표징으로 등장했다. 그리스도의 고통과 수난에 민감해지고, 희생과 사랑의 의미를 새롭게 십자가에 부여하게 된 것은 인류 역사의 두 번째 천년기에 해당한다. 이 시기에 '성 미술의 인간화'와 더불어 그리스도가 겪은 수난의 구원적 의미가 강조되고, 실제 인간처럼 고통받는 인간 예수의 이미지가 두드러지기 시작했다. 이어 미사의 전

례적 의미가 십자가에 결부되어 표현되는데, 미사 또는 성찬례에서 그리스도는 사제이자 희생제물로서 인간을 향한 신의 무한한 사랑과 자비를 드러내며,[12] 이를 통해 인류의 구원이 실현된다는 사상이 십자가에 담기게 된 것이다.

2

이을란르 킬리세: 괴레메 28번 성당

괴레메 28번 성당은 현지어로 '이을란르 킬리세'라고 불린다(그림 4-7). '이을란르'는 터키어로 '뱀'이라는 뜻인데 성당 내부에 거대한 뱀(용)을 무찌르는 성 게오르기우스와 성 테오도루스의 그림 때문에 붙여진 이름이다(그림 4-9, 4-11, 4-15). 현대인의 눈에 매우 기묘하게 보이는 성 오누프리우스(St. Onuphrius, 400년경 활동)의 초상이 반원형 천장에 커다랗게 그려져 있어서 '성 오누프리우스 성당'이라고 부르는 사람들도 있으나(그림 4-8), 이런 이름들은 모두 비잔티움 시기의 성당 명칭과는 무관하다. 괴레메 28번 성당은 건물의 형태가 다소 특이한데 입구가 북쪽으로 난 데다 네이브는 좁고 길쭉한 장방형으로 만들어진 탓에, 다른 성당처럼 앱스가 한눈에 들어오지 않는다. 더군다나 내부 장식도 빈약하여 마치 은수자의 동굴 같은 느낌을 준다.

수도공동체가 빽빽하게 들어섰던 괴레메에서는 비잔티움 제국이

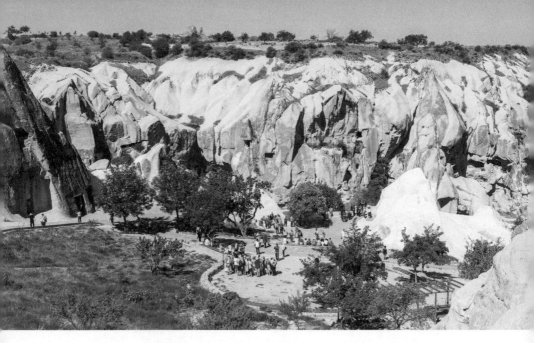

그림 4-7 외부 전경, 11세기 후반~12세기 초, 괴레메 28번 성당(사진에서 왼쪽 끝부분).

기울어가는 11세기 후반에도 이을란르 킬리세를 포함한 다수의 성당
(괴레메 10, 11a, 17, 18, 20, 21, 21c, 27)을 중심으로 종교예술 활동이
유지되었다. 흔히 '이을란르 그룹'으로[13] 분류되는 이 성당들은 모두
작은 규모이며 내부는 매우 단순하고 소박한 그림으로만 장식되어
있어 정치적 혼란이 몰고 온 경제난을 그대로 보여준다.

교회 내부를 장식하는 그림의 주제도 변화하여 그리스도의 생애
중 중요한 장면을 그린 '도데카오르톤(12 축제)'을 더는 찾아볼 수 없
으며, 대신 선묘 장식이나 독립적으로 그려진 몇몇 인물상이 빈자리
를 채우게 되었다. 이을란르 킬리세의 경우, 네이브는 사각형 석재를
쌓아 올린 모양을 붉은색 선으로만 간단하게 그린 뒤 인물화 패널을
몇 개 덧붙여 내부 장식을 마감했다. 천장의 동쪽 면에는 〈성 오네시

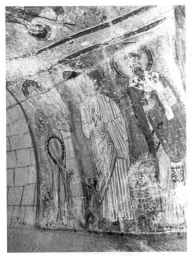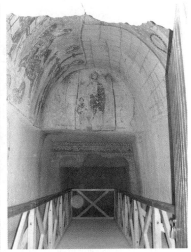

그림 4-8 〈성 오누프리우스, 성 토마스, 성 바실리우스〉, 천장 서쪽 벽, 괴레메 28번 성당.　**그림 4-9** 〈그리스도와 후원자 테오도로스의 초상〉, 네이브, 괴레메 28번 성당.

무스(St. Onesimus)〉, 〈말을 탄 성 게오르기우스와 성 테오도루스〉, 〈성 십자가를 쥔 성 콘스탄티누스와 성녀 헬레나〉가 그려져 있고, 서쪽 면에는 〈성 오누프리우스, 성 토마스(St. Thomas), 성 바실리우스〉의 초상이 있다. 앱스는 〈데이시스〉 도상으로 장식했고, 성당의 입구에서 정면으로 보이는 남쪽 팀파눔에는 〈그리스도와 후원자 테오도로스〉의 입상이 그려져 있다(그림 4-9).

인물들은 서로 간에 특별한 연관성은 없으나 후원자나 성당을 사용하는 수도승의 원의에 따라 선택된 것으로 보이며, 특별히 바실리우스, 게오르기우스, 테오도루스, 그리고 콘스탄티누스와 헬레나는 카파도키아 지역에서 인기가 높았던 성인들로서 이들의 초상은 지역민의 대중적 신심을 반영한다.[14] 정교하게 구축된 그리스도교 도그마

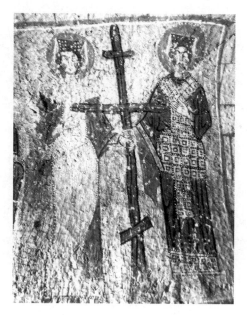

그림 4-10 〈성녀 헬레나와 성 콘스탄티누스〉, 천장 동쪽 벽, 괴레메 28번 성당.
출처: 위키미디어커먼스.

를 시각화하는 '도데카오르톤' 도상 대신, 이제 11세기 후반의 카파도
키아에는 지역민의 신심을 반영하는 가장 단순한 형태가 자리를 잡
게 된 것이다.

이을란르 킬리세의 인물상은 한결같이 투박한 형태와 제한된 색채
를 사용한 것이 특징적이며, 마케도니아 왕조 시기의 그림에서 볼 수
있는 형태와 색채의 고전적 해조(諧調)는 안타깝게도 자취를 감추고
말았다. 일례로 성녀 헬레나의 몸은 매우 길쭉한 데다가 로로스와 스
테마(stemma, 제관)도 심하게 변형된 모양이어서, 콘스탄티노폴리스
로부터 화가를 불러들이지도 못하고 본보기로 삼을 그림을 구하지도
못한 채 그리스도교 세계로부터 단절되어 가던 카파도키아의 상황을

그림 4-11 〈성 게오르기우스〉, 천장 동쪽 벽, 괴레메 28번 성당.

짐작할 수 있게 한다(그림 4-10). 한편 비잔티움 전사인 성 게오르기우스와 성 테오도루스의 그림에서는 갑옷 위에 걸쳐 입은 망토에 술 프린지 장식이 덧붙여져 있고, 말갖춤이 아랍 문자로 꾸며져 있어 당시 점증하던 튀르크 문화의 영향이 드러난다(그림 4-11). 또한 앱스의 〈데이시스〉는 십자가 문양이 덧그려져 있는데, 셀주크 튀르크에 점령된 12세기에 그리스도의 도상을 지우고 비표상적 문양으로 대체했던 것으로 보인다.

3

카파도키아의 성인 도상

이 절에서는 카파도키아 지역에 그려진 몇몇 성인 도상을 살펴보기로 하자. 앞에서 언급한 대로 성 콘스탄티누스와 성녀 헬레나, 성 게오르기우스와 성 테오도루스, 그리고 성 바실리우스는 카파도키아에서 인기가 높았던 성인들이며, 또한 사막교부들은 이 지역의 수도승들에게 특별한 공경을 받았다.[15]

1) 성 오누프리우스

성 오누프리우스(St. Onuphrius)의 초상은 앞서 살펴본 괴레메 28번 성당(이을란르 킬리세) 외에도 괴레메 33번 성당, 제밀의 대천사수도원 성당, 귀젤뢰즈의 파나기아(Panagia) 성당에서도 볼 수 있다. 그림의 위치를 언급하자면, 사제가 미사를 거행하는 베마(bema)에 성인의 초상을 그리는 경우는 흔치 않은데, 일반적으로는 성체성사의 전

례적 성격이 강조된 중요한 도상을 배치하기 때문이다. 그런데 성 오누프리우스의 초상은 제밀 성당의 경우 앱스의 벽면에, 괴레메 33번 성당에서는 동쪽 천장에, 즉 베마나 베마에서 아주 가까운 곳에 그려져 있어 매우 이례적이다. 괴레메 28번 성당은 네이브 천장의 서쪽 벽면에 성 오누프리우스의 초상을 그렸지만, 이 경우 장방형의 구조 때문에 앱스에서 바로 마주 보이는 중요한 위치에 그린 것과 같은 효과를 준다(그림 4-8). 그렇다면 성 오누프리우스를 성체성사가 거행되는 베마에서 가까운 곳에 그린 이유는 무엇이었을까? 그가 성체성사와 어떤 관련이라도 있는 것일까? 이제 그의 생애에서 답을 찾아보도록 하자.

성 오누프리우스는 사막교부 중 한 명으로 4세기에 이집트의 테바이드(Thebaid) 사막에서 수도 생활을 했던 유명한 은수자이다.[16] 은수자는 독수도승을 의미하는데, 성령에 의해 사막으로 인도된 예수 그리스도처럼,[17] 그들은 안락함과 풍요로움을 포기하는 대신 고독과 침묵 속에서 하느님과 일치하기 위해 인구 밀집 지역을 떠나 사막으로 들어가 홀로 수도 생활을 이어나갔다. 세속과 철저히 단절하는 이유는 사라지고 말 세속의 부와 헛된 영광을 버리고 그리스도의 가르침을 실천하기 위함이었는데, 이집트에서 탄생한 이러한 새로운 생활방식은 이후 그리스도교 수도승 생활의 전형이 되었다. 세상으로부터 은둔한다는 것은 일상생활에 필요한 모든 것을 포기한다는 의미이다. 일례로, 헤페스티온(Hephestion)이라는 어느 거룩한 이집트의 수도승은 자신의 독방에 "돗자리 하나, 작은 마른 빵 몇 개가 담긴 광주리 하나, 소금 바구니 하나"만을 가지고 있었다고 전해진다.[18] 성 오누프리우스가 살았던 곳은 생존에 필요한 최소한의 것도 얻기

힘든 메마르고 황량한 사막이었다. 그런 곳에서 살아남을 수 있었던 것은, 매주 일요일 천사가 가져다주는 천상의 빵, 즉 성체 덕분이었다.[19] 성 오누프리우스의 생애에서 매우 강렬한 인상을 남기는 이 신비스러운 이야기는 수도 생활의 목적이 결국 그리스도와의 일치라는 점을 분명히 보여주며, 구체적으로는 성체성사와 영원한 생명이라는 주제에 연결된다. 성 오누프리우스의 일화는 성체성사의 의미를 강하게 함축하고 있으며, 따라서 성당의 제단 주위에 그의 초상이 그려지게 되었다.

괴레메 28번 성당의 그림에서 성 오누프리우스는 백발의 노인으로 표현되었는데 이는 그가 오랜 수도 생활을 통한 영적 지혜와 성성(聖性)이 충만한 인물이라는 의미이다(그림 4-12). 길게 자란 머리와 수염, 그리고 아무것도 걸치지 않은 모습은 세속을 완전히 떠나 사

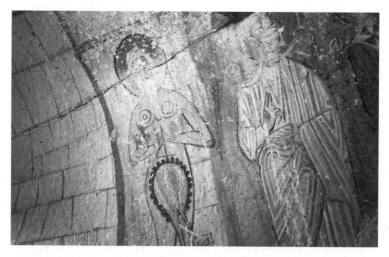

그림 4-12 〈성 오누프리우스〉, 괴레메 28번 성당. 출처: 위키미디어커먼스.

막에서 비참하고 불편한 삶을 살며 엄격한 수도 생활을 고수한 결과이다. 한 그루의 나무가 옷이 되어 그의 몸을 가리고 있을 정도로 철저한 자기 비움을 실천한 그는 여러 세기가 지난 뒤 카파도키아의 수도승들에게 영적 스승으로서 추앙받았다. 수도승 중 한 명이었을 것으로 추정되는 괴레메 28번 성당의 화가는 성 오누프리우스의 몸을 그리면서 가슴은 둥그렇게, 그리고 팔과 다리의 근육은 간단한 선으로 표현했고, 중요 부위는 나무로 가리는 유머 감각을 지녔다. 양 손바닥을 앞으로 향해 들어 올린 자세는 기도 중이라는 표시이다. 움직임이 없는 정적인 동작은 평화와 정신 집중의 상태, 즉 '헤시키아(hesychia)'를 나타낸다.[20] 세속에서의 포기와 이탈을 통해 이제 그의 정신은 다른 곳에 있는 듯 보인다.

성 오누프리우스는 사막교부로서 그리스도교 신앙의 증거자이며, 카파도키아 수도승의 모범이자 그들의 강력한 전구자로서 제시되어 있다. 카파도키아의 수도승들이 성당의 벽에 단식과 절제, 그리고 자선함으로써 참회와 보속(penance)의 삶을 실천했던 사막교부를 그려 넣고 관상하는 데는 분명한 이유가 있다. 과거의 귀중한 영적 지혜가 생생한 시각 언어로 현실화되어 자신들의 삶을 새롭게 하기 때문이다.

2) 성 테오도루스와 성 게오르기우스[21]

카파도키아에는 이미 7세기경, 〈뱀과 사자를 짓밟는 승리자 그리스도〉 도상이 선보였는데, 이는 악마를 짓밟고 무찌르는 성인들의 모습으로 이어졌다. 갑옷으로 무장한 그리스도는 용감한 군인 성인으로 대체되고, 그리스도가 어깨에 멘 십자가는 길고 뾰족한 창으로 그

려졌다. 이 가운데 가장 널리 퍼진 도상은 말을 탄 성 테오도루스(St. Theodorus, †319)[22]와 성 게오르기우스(St. Georgius, †303)[23]가 큰 뱀을 무찌르는 모습이다.

성 테오도루스와 성 게오르기우스는 모두 카파도키아와 관련이 있다. 역시 카파도키아 출신의 교부인 니사의 성 그레고리우스는 4세기 말경, 폰투스(Pontus)에 있는 테오도루스 성인의 기념 성당에서 성인의 일생에 관한 연설을 했다. 그에 따르면 성인은 황제의 장교였으나, 로마의 신들을 숭배하지 않고 그리스도교 신앙을 지킨다는 이유로 고문당하고 산 채로 화형을 당했다.[24] 한편, 754년경, 비교적 후대에 쓰인 테오도루스 성인의 전기에는 카파도키아를 배경으로 벌어진 용과의 전투가 묘사되어 있다.[25] 그러나 성 테오도루스가 용(뱀)을 창으로 찌르는 그림이 이미 6세기 말과 7세기 전반 사이의 이른 시기에 귈뤼데레 3번 성당에 그려졌다. 이 사실은 완성된 전기 문학 이전에 카파도키아 지방에는 성인과 용의 싸움에 관한 전설이 구전되어 널리 퍼져 있었음을 방증한다. 성 테오도루스의 도상은 11세기에 매우 유행했으며, 소안르의 멜레키 킬리세(Meleki kilise, Soğanlı), 벨리스르마의 디레클리 킬리세(Direkli kilise, Belisırma), 괴레메 2a번 성당, 괴레메 18번 성당(그림 4-13), 괴레메 21번 성당, 소안르의 자나바르 킬리세(Canavar kilise) 등에 성인의 프레스코화가 남아 있다.

카파도키아 성당에 그려진 성인 도상의 특징은 군인 복장을 한 전사 성인상이 유달리 많다는 점인데, 이 점은 비잔티움 제국의 변경에 있는 카파도키아가 전사들의 땅이었고, 전사가 중요한 사회적 지위를 얻었던 당대 상황을 고려하면 충분히 이해될 수 있다. 아랍과 튀르크 세력으로부터 제국을 지키는 전사이며 동시에 그리스도교의 전

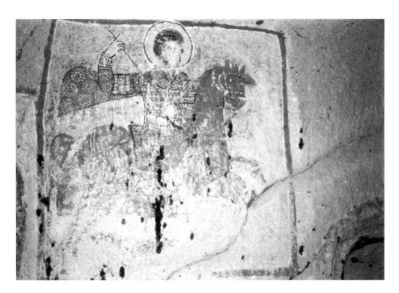

그림 4-13 〈성 테오도루스〉, 11세기 후반, 괴레메 18번 성당.

사라는 점은 이들의 도상이 교회 안에 널리 퍼지는 데 한몫을 했다. 이들은 무엇보다도 악한 세력으로부터의 보호자였기 때문에, 보이는 적은 물론 보이지 않는 악마와도 매 순간 맞서야 하는 그리스도교인들은 전사 성인들의 도움을 절실히 필요로 했던 것이다. 특히 테오도루스와 게오르기우스는 카파도키아 지방과 연관된 인물들로 알려졌기 때문에 그들의 도상은 더욱 인기가 있었다.[26] 보호자의 성격이 강조된 성 테오도루스와 성 게오르기우스의 도상은 건물의 입구나 입구와 마주 보는 곳에 주로 그려졌으며, 교회의 내부에 그려질 때도 커다란 크기로 특별하게 다뤄졌다.

게오르기우스 성인은 카파도키아 지방에서 11세기부터 그려지기 시작했으며, 성인의 도상 중 소안르의 성녀 바르바라 성당에 그려진

것이 가장 오래된 것으로 알려졌다. 건물의 서쪽 벽, 입구 근처에 그려진 점은 이 도상에 부여된 보호자적 · 구마적 성격을 방증한다. 괴레메 18번 성당에는 성 테오도루스 성인과 마주 보는 위치에 그려졌다. 벨리스르마의 성 게오르기우스 성당에도 거대한 뱀을 쓰러뜨리는 성인의 도상이 있으며, 13세기 말에 그려진 것으로 추정된다. 성 게오르기우스의 경우 용을 물리친 이야기가 초기의 전설에는 나타나지 않는바, 그의 도상은 이미 확립된 테오도루스 성인의 전기와 도상으로부터 영향을 받았을 가능성이 크다.[27]

말을 탄 성 테오도루스와 성 게오르기우스가 마주 보고 함께 그려진 경우, 도상학적으로나 양식상으로나 사산조 페르시아의 직물에 나타난 이미지를 연상케 한다.[28] 일반적으로 성 게오르기우스는 그의 전기에서 언급한 대로 흰 말을 타고 있으며, 성 테오도루스는 붉은 말을 타고 있다. 11세기의 카라불루트 킬리세시(그림 4-14), 으흘라라 계곡의 이을란르 킬리세, 괴레메 20번과 28번 성당(그림 4-15), 13세기의 유수프 코츠 킬리세시(Yusuf Koç kilisesi)와 카르슈 킬리세에서 이 도상을 확인할 수 있다.

으흘라라 계곡의 이을란르 킬리세는 두 성인이 함께 등장한 도상으로는 카파도키아 지역에서 가장 먼저 그려졌으며, 제작된 시기는 10세기 전반으로 추정된다. 성당으로 들어가는 문 위의 반원형 벽면 전체에 성 테오도루스 와 성 게오르기우스가 두 마리의 커다란 뱀을 쓰러뜨리는 장면이 그려져 있는데, 여기서는 성 테오도루스가 예외적으로 흰 말을 타고 있으나, 이러한 미묘한 차이가 어떤 중대한 의미를 내포한 것은 아니다. 이을란르 킬리세는 뱀을 쓰러뜨리는 성인들의 도상이 뱀을 짓밟는 그리스도의 도상과 다시 연결됨을 보여주

그림 4-14 〈성 게오르기우스와 성 테오도루스〉, 11세기, 카라불루트 킬리세시.

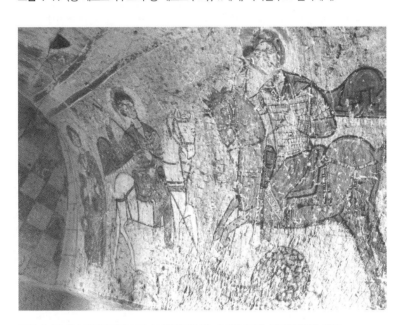

그림 4-15 〈성 게오르기우스와 성 테오도루스〉, 11세기 후반, 괴레메 28번 성당.
출처: 위키미디어커먼스.

는 좋은 예를 제공하는데, 이는 화면 한가운데 그려진 십자가 때문이다. 뱀들의 머리 위에 세워진 십자가는 두 짐승의 목을 차례로 관통한다. 그림 옆에는 뱀이 전하는 메시지가 다음과 같이 쓰여 있다. "십자가여, 누가 너를 빛나게 했느냐? 나를 찌른 그리스도, 바로 그로구나!"[29] 이처럼 악의 세력과 싸우는 군인 성인들의 모습에 십자가를 접목한 도상은 카파도키아만의 독특한 것이며, 가장 눈에 잘 띄고 밝게 조명되는 교회의 입구에 배치한 점은 라벤나(Ravenna)에서 시작된 초기의 전통으로 거슬러 올라간다.

3) 성녀 마리나

교회에 그려진 그림들은 죽음과 같은 중요한 순간에, 악마에 대항하는 성인들의 도움을 간청하기 위해 사용되기도 한다. 이를 극명히 보여주는 예는 〈베엘제불을 내리치는 성녀 마리나〉 도상이다. 피시디아 지방 안티오키아의 순교자인 성녀 마리나(St. Marina)는 반나체의 작달막한 베엘제불의 머리채를 왼손으로 움켜쥐고 오른손에 높이 들어 올린 망치로 악마를 내리치려는 모습으로 그려졌다.[30] 이 장면은 성인의 전기에서 비롯한다. 베엘제불은 여러 번 나타나 마리나를 몹시 괴롭혔는데, 성인은 기적적으로 구리 망치를 얻게 되고 이것을 이용해 악마를 물리칠 수 있었다. 성 마리나 도상은 도액(度厄)과 구마적 성격으로 인해 성당 입구나 앱스 주위에 그려졌다. 10세기의 쾨이 엔세시 킬리세시(köy ensesi kilisesi, Gökçe/Mamasun)나 13세기의 육세클리 킬리세에서 마리나의 도상을 볼 수 있다.

한편 벨리스르마의 성 게오르기우스 성당이나 오르타쾨이(Ortaköy)

의 성 게오르기우스 성당에서 〈베엘제불을 내리치는 성녀 마리나〉
는 죽은 이의 묘지 옆에 그려졌으며, 〈최후의 심판〉과 〈사이코스타
시아〉에 연결되어 있는데, 이는 악의 세력에 대한 그리스도의 최종적
승리를 의미하는 것이다(그림 4-16). 『성 안토니우스의 생애』에 의하
면,³¹ '텔로니아'라는 악마적 파수꾼들은 하늘과 땅을 가르는 길을 장
악하고 있으며, 천상에 도달하려 애쓰는 죽은 사람의 영혼이 흠잡을
데 없이 순수한지를 시험하는데, 이는 첫 번째의 사심판(私審判)으로
서, 공심판(公審判), 즉 최후의 심판까지의 과정을 결정짓는다. 따라
서 묘지 옆에 그려진 성녀 마리나의 도상은 악마의 세력을 억제하고

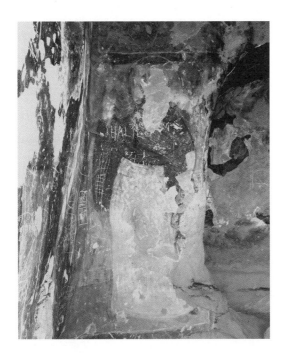

그림 4-16 〈베엘제불을 내리치는 성녀 마리나〉, 13세기, 성 게오르기우스 성당, 벨리스르마.

죽은 이를 안전하게 인도하는 역할을 한다. 한편, 살아 있는 사람들이 바치는 기도는 죽은 이들의 여정이 수월해지도록 만들어주기 때문에 죽은 자의 영혼은 이러한 기도를 간절히 원하며, 특히 사망 후 사십 일간의 기도는 매우 중요하게 생각되었다.[32] 성녀 마리나가 베엘제불을 내리치는 도상은 위령(慰靈) 기도를 바치는 배경으로서 더할 나위 없는 셈이었다.

비잔티움 제국의 카파도키아는 군사적 중요성을 가진 지방으로서의 특색을 드러내며, 군인 성인과 관련된 악마 도상을 발달시켰다. 비잔티움의 악마 도상은 도액과 구마, 그리고 현실적인 도움과 보호를 기대하는 그리스도인들의 신심을 바탕으로 한다. 그리고 여기에는 '성인들의 통공(Communio Sanctorum)'이라는 그리스도교 사상이 자리 잡고 있다. 성녀 마리나가 베엘제불을 내리치는 그림이 묘지 옆에 그려진 까닭은, 최후의 심판에서 악의 세력을 누르고 죽은 이의 영혼이 구원되기를 바라는 가족과 친지들이 있었기 때문이다. 비잔티움 세계에서는 죽은 후 사십 일간 드리는 기도가 악마의 세력에서 벗어나게 하는 데 매우 중요한 역할을 한다고 여겨졌으며, 성인들의 도움은 현세에서뿐 아니라 내세에서도 역시 필요한 것이었다. 구원에 대한 그들의 염원과 성인의 도움에 대한 간청은 그림을 통해 형상화되었다. 비잔티움인들에게 있어서, 타락한 천사, 뱀과 용, 최후의 심판에 연결된 악마 도상은 그들의 신앙을 표현하는 효과적인 수단이었다. 시대의 흐름에 따라 다양한 형태로 변화하는 도상학적 특성 이면에 자리 잡은 핵심은 창조와 범죄, 회개와 구원에 연결되는 그리스도교의 도그마이다.

표 4-1 11~12세기 카파도키아 지역 비잔티움 성당 목록

성당 이름/ 소재지	형태 / 도면	내부 장식	연대
은수자 성당/ 젤베	• 은수자 거주지의 일부 • 단일 네이브	• 앱스: 테오토코스 • 선형 장식	11세기
베지르하네 성당/ 아브즐라르	• 수도원 • 중앙 돔, 내접 그리스 십 자형		11세기
괴레메 2번 성당	• 내접 그리스 십자형 • 나르텍스	• 선형 장식	11세기
괴레메 2a번 성당, 사클르 킬리세, 세례자 요한 성당	• 횡형 단일 네이브	• 남쪽 앱스: 데이시스 • 간추린 그리스도의 생애 • 독립 성인상	11세기 중반~ 3/4분기
괴레메 2d번 성당	• 내접 그리스 십자형 • 나르텍스	• 간추린 그리스도의 생애	11세기
괴레메 4c번 성당	• 자유 십자형		11세기
괴레메 4d번 성당			11세기
괴레메 10번 성당, 다니엘 성당	• 단일 네이브	*이을란르 그룹 • 봉헌용 패널	11세기
괴레메 10a번 성당	• 단일 네이브	• 테오토코스 • 그리스도의 생애 • 봉헌용 패널	11세기
괴레메 10b번 성당			11세기
괴레메 11a번 성당	• 앱스 3개 • 네이브(파괴됨)	*이을란르 그룹 • 중앙 앱스: 성모(?) • 북쪽 앱스: 데이시스 • 남쪽 앱스: 대천사	11세기 후반
괴레메 13a번 성당	• 단일 네이브	• 봉헌용 패널	11세기
괴레메 17번 성당		*이을란르 그룹	11세기 후반

성당 이름/ 소재지	형태 / 도면	내부 장식	연대
괴레메 18번 성당, 성 바실레이오스 성당	• 수도원 • 앱스 3개, 횡형 네이브 • 나르텍스	*이을란르 그룹 • 중앙 앱스: 그리스도 • 봉헌용 패널	11세기 후반
괴레메 20번 성당, 성녀 바르바라 성당	• 수도원 • 잘려진 내접 십자형 • 나르텍스(파괴됨)	*이을란르 그룹 • 앱스: 그리스도 • 선형 장식 • 봉헌용 패널	11세기 후반
괴레메 21번 성당, 성녀 카타리나 성당	• 자유 십자형 • 나르텍스	*이을란르 그룹 • 앱스: 데이시스 • 선형 장식 • 봉헌용 패널	11세기 후반
괴레메 21a번 성당,			11세기
괴레메 21c번 성당 또는 17a번 성당	• 단일 네이브	*이을란르 그룹 • 앱스: 데이시스 • 선형 장식과 십자가	11세기 후반
괴레메 22a번 성당	• 자유 십자형		12세기
괴레메 27번 성당	• 자유 십자형	*이을란르 그룹 • 앱스: 그리스도 • 장식, 십자가, 패널 2개	11세기 후반
괴레메 28번 성당, 이을란르 킬리세	• 횡형 네이브 • 방	*이을란르 그룹 • 앱스: 데이시스 • 선형 장식 • 패널	'11세기 후반 또는 말
괴레메 32번 성당	• 중앙 돔, 내접 그리스 십자형	• 앱스: 데이시스 • 선형 장식, 십자가, 성인	11세기 후반
괴레메 35번 성당	• 내접 그리스 십자형, • 앱스 2개 • 나르텍스	• 선형 장식	11세기
아이발르 성당/ 아이발르	• 네이브 3개 바실리카	• 앱스: 혼합형 데이시스	11세기 3/4분기

성당 이름/ 소재지	형태 / 도면	내부 장식	연대
바흐첼리 성당/ 바흐첼리	• 수도원(?) • 자유 십자형, 앱스 2개 • 파레클레시온	• 그리스도의 생애	11세기 (1053년?)
아클르 바드스 킬리세시, 쿠르트데레/ 카라자외렌	• 수도원 • 중앙 돔, 내접 십자형	• 부분적으로 남음	11~13세기
8b번 성당/ 우젠기데레			11세기
쾨프뤼 마할레시 수도원 성당/ 오르타히사르			11세기
할라츠 수도원 성당/ 오르타히사르	• 수도원 • 중앙 돔, 내접 그리스 십 자형	• 앱스: 테오토코스	11세기
성 테오도루스 성당/ 예쉴뢰즈 또는 옛 타아르	• 수도원 • 자유 십자형, 앱스 3개	• 동쪽, 북쪽 앱스: 데이시스 • 서쪽 앱스: 테오토코스(?) • 그리스도 관련 주제 • 독립 성인상	11세기+ 후대 덧그림
사르자 킬리세/ 케페즈	• 수도원, 장례용 • 앱스 3개, 내접 십자형	• 앱스: 데이시스 • 예수의 유년기 • 성모의 생애	11세기 중반~ 3/4분기
십자형 성당, 성 게오르기우스 성당/ 아측 사라이	• 내접 그리스 십자형 • 나르텍스	• 중앙 앱스: 예수의 승천 • 북쪽 앱스: 영광의 그리 스도 • 남쪽 앱스: 예수의 변모 • 그리스도 관련 주제	11세기
악차 1번 성당/나르	• 수도원 • 중앙 돔, 내접 그리스 십 자형 • 나르텍스	• 그리스도의 생애	11세기
외렌 성당/나르	• 중앙 돔, 내접 그리스 십 자형 • 나르텍스	• 패널 • 성인	11세기

성당 이름/ 소재지	형태 / 도면	내부 장식	연대
5번 성당, 성 에우스타키우스 성당, 에스키 자미 킬리세/ 귀젤뢰즈	• 일반 건축 성당 • 십자형	• 부분적으로 남음	11세기
15번 성당/ 귀젤뢰즈	• 네이브 2개		11세기
오르타쾨이의 성녀 바르바라 성당/ 바슈쾨이	• 기록만 있음		11세기
카라바슈 킬리세/ 소안르	• 수도원 • 단일 네이브	• 아르카익 그룹 (첫 번째 층) • 클래식(두 번째 층) • 성인	• 첫 번째 층: 10세기 초 • 두 번째 층: 1060~1061년
자나바르 킬리세, 으란르 킬리세/ 소안르	• 수도원 Monastique • 네이브 2개 • 나르텍스(파괴됨)	• 데이시스: 남쪽 앱스 • 예수의 유년기: 북쪽 네이브 • 최후의 심판: 남쪽 네이브	• 북쪽 네이브: 11세기 • 남쪽 네이브: • 13~14세기
수도원 성당/ 에르데믈리		• 앱스: 데이시스	11세기
킬리세 자미/ 에르데믈리		• 앱스: 데이시스	11세기
성 에우스타키우스 성당/ 에르데믈리	• 횡형 네이브 • 나르텍스	• 중앙 앱스: 데이시스 • 북쪽 앱스: 예수 승천 • 남쪽 앱스: 그리스도 판토크라토르 • 성인	11세기 또는 13세기
세바스트의 40인의 순교자 성당/ 에르데믈리	• 네이브 2개 • 파레클레시온	• 남쪽 앱스: 데이시스 • 북쪽 앱스: 판토크라토르	11세기 후반
에스키 귀뮈슈 수도원 성당/ 에스키 귀뮈슈 혹은 귀뮈스레르, 니이데	• 수도원 • 중앙 돔, 내접 그리스 십자형 • 나르텍스	• 앱스: 혼합형 데이시스	11세기
콘스탄티누스 바실리카/ 에스키 안다발 혹은 안다빌리스, 예니쾨이	• 네이브 3개 바실리카 – 일반 건축	• 앱스: 그리스도 판토크라토르 • 성경 주제	11세기(그림)

성당 이름/ 소재지	형태 / 도면	내부 장식	연대
찬르 킬리세, 성 안토니우스 혹은 예수승천 성당/ 악히사르	• 내접 그리스 십자형 • 일반 건축 • 나르텍스 • 파레클레시온과 나르텍스	• 앱스: 데이시스(?) • 성경 주제 • 성인	11세기 (파레클레시온, 13세기)
댐 근처 성당/ 괵체	• 수도원 • 중앙 돔, 자유 십자형	• 앱스: 성모(?) • 성경 주제	11세기 말~ 12세기 초
성 미카엘 성당, 쿠제이 암바르 킬리세시/ 으흘라라	• 수도원 • 단일 네이브	• 앱스: 그리스도	11세기
아라 킬리세/ 벨리스르마	• 수도원 • 내접 그리스 십자형	• 대축일 • 성인	11세기
칼레 킬리세시/ 셸리메	• 수도원 • 네이브 3개 • 나르텍스	• 앱스: 그리스도 • 그리스도의 유년기와 성모의 유년기	11세기
데르비슈 아큰 성당/ 셸리메	• 장례용 • 내접 십자형, 돔	• 봉헌용 패널	11세기
초훔 킬리세시/ 야프락히사르	• 단일 네이브	• 십자가 • 봉헌용 패널	11세기

비잔티움과 이슬람의 문화 접변

13세기의 카파도키아 미술

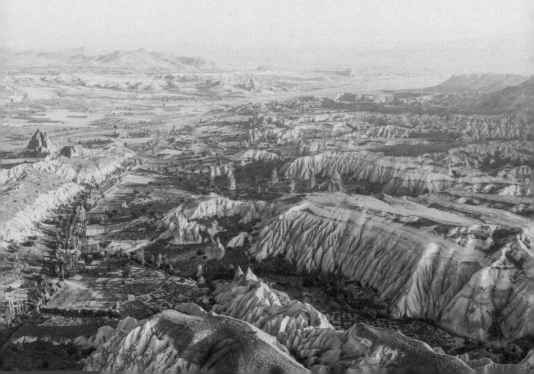

1

그리스도교 전통의 수호

 1204년에 서유럽인들이 비잔티움 제국의 수도인 콘스탄티노폴리스를 함락시키고 라틴 제국을 세우자 비잔티움 귀족들은 유럽과 소아시아 등지로 떠나가 네 개의 작은 망명국을 수립했다. 비잔티움 신민들 사이에는 라틴인에 대한 대립 감정이 고조되었는데, 이는 비잔티움을 그동안의 적대세력이었던 셀주크 튀르크의 룸 왕조와 오히려 가까워지게 했다.

 아나톨리아의 대부분을 차지한 룸 왕조는 13세기에 전성기를 맞아 평화와 경제적 번영을 구가했고, 이와 더불어 카파도키아 지방도 문화예술의 침체기를 벗어나게 되었다.[1] 룸 왕조와 비잔티움의 정치적 상호 존중 덕분에[2] 카파도키아 지방에서는 성당 건축이 활발해져, 1212년에 카르슈 킬리세가 봉헌되었고, 1216년(또는 1217)년에는 샤힌에펜디(Şahinefendi)에 사십 인의 순교자 성당이 들어섰다. 제밀의 대천사 수도원과 오르타쾨이의 성 게오르기우스 성당, 귈셰히르 북

쪽의 육세클리 킬리세, 오르타히사르(Ortahisar)의 알리 레이스 킬리세(Ali Reis kilise), 페리스트레마 계곡의 베지라나 킬리세시(Bezirana kilisesi), 벨리스르마의 성 게오르기우스 성당도 13세기에 건립되었다. 한편 비잔티움을 계승하여 아나톨리아 북서쪽에 자리 잡은 니케아 제국(Nicaean Empire, 1206~1261)은 13세기에 라스카리스(Laskaris) 가문이 안정적인 통치체제를 이루면서 카파도키아의 비잔티움 신민들에게 지속적인 영향력을 행사할 수 있었다. 셀주크 튀르크 치하에서 카파도키아의 비잔티움 신민은 이슬람 사회에 적응하여 고위 관직에 진출하는 사람이 생기기도 했고,[3] 대부분 자신의 전통적 생활양식과 종교적 정체성을 지켜나갔다.

그동안 13세기의 카파도키아 미술은 비잔티움 세계로부터 단절되어 특별한 가치가 없다는 낮은 평가를 받아왔다. 그러나 최근의 연구를 통해 그리스도교 전통을 유지하면서도 새로운 조형적 요소를 받아들여 카파도키아만의 독특한 도상을 발전시켰음이 밝혀지고 있다.[4] 이 절에서는 우선 그리스도교적 전통을 유지하는 예로서, 이집트의 성녀 마리아(St. Mary of Egypt, 344~421)와 테오토코스 도상을 살펴보기로 하자. 이 두 도상은 비잔티움 세계에서 널리 그려졌으며, 카파도키아에서는 이슬람 문화권에 편입된 이후에도 계속 제작되었다.

1) 이집트의 성녀 마리아[5]

이집트의 성녀 마리아는 카파도키아 지역에서 특별히 공경을 받는 성인이었다. 여러 교회에서 볼 수 있는 성녀 마리아의 초상이 그 증거인데, 10세기에는 괴레메의 토칼르 킬리세와 차우신의 니케포로

스 포카스 성당, 11세기에는 괴레메 29b번과, 33번 성당, 악히사르 (Akhisar)의 찬르 킬리세(Çanlı kilise)에 성녀의 초상이 그려졌다. 셀주크 튀르크에 점령된 이후인 13세기에도 카파도키아의 그리스도인들은 에르데믈리(Erdemli)의 성 사도 성당과 소안르의 자나바르 킬리세(Canavar kilise)에 성녀 마리아의 초상을 그려 숭고한 삶을 기렸다. 한편 성녀 마리아의 일생 중 중요한 장면을 주제로 삼은 예도 있는데, 으흘라라의 이을란르 킬리세와 벨리스르마의 알라 킬리세(Ala kilise)의 도상은 각각 10세기와 11세기에 제작되었다. 이처럼 다양한 예는 이집트의 성녀 마리아가 카파도키아 지방에서 오래도록 널리 공경받았음을 알게 해준다.

그런데 이집트의 성녀 마리아는 어떻게 이런 특별한 지위를 얻게 된 것일까? 예루살렘의 총대주교 성 소프로니우스(St. Sophronius of Jerusalem, †638)가 쓴 『이집트의 성녀 마리아의 생애』⁶를 통해 답을 찾아가 보자. 이집트에서 태어난 성녀 마리아는 5세기에 요르단강 근처의 광야에서 은수(隱修) 생활을 했다. 원래 수도승은 아니었으나 기이한 여정을 따라 독수도승과 같은 삶을 살게 되었다. 성녀 마리아는 남성 수도승들에게도 힘겨운 사막에서의 수도 생활을 용감하게 영위한 도전적이고 강인한 여성이었다. 하지만 구도의 길에 들어서기 전에는 아주 문란하고 온전치 못한 생활을 했던 것으로 전해진다. 어렸을 적에 가출하여 알렉산드리아로 간 마리아는 번창한 대도시에서 몸을 파는 일을 하며 죄악의 구렁텅이 속에 살았다. 어느 날 마리아는 순례자의 무리를 우연히 만나게 되었는데, 그들은 성 십자가 현양(顯揚) 축일을 지내기 위해 예루살렘으로 가는 길이었다. 그들을 유혹하여 더 많은 돈을 벌 목적으로 마리아는 함께 예루살렘으로 가기로

마음먹었고, 성지(聖地)에 도착한 마리아는 순례자들을 타락시키는 악행을 저지르며 지냈다. 그러던 어느 날, 마리아는 호기심에 이끌려 순례자들이 많이 찾는 '주님 무덤 성당(the Holy Sepulcher)'에 가게 되었는데, 다른 사람들은 모두 다 성당 안으로 들어가는데도 자신은 번번이 인파에 떠밀려 결국은 들어가지 못하는 이상한 경험을 했다. 자신을 내쫓는 어떤 강력한 힘을 느낀 마리아는 놀랍고 두려운 마음으로 성당 문 앞에서 물러 나올 수밖에 없었다. 마리아는 실의에 차서 서성이다 성당 마당에 걸려 있던 성모 마리아의 이콘 앞에서 지난날의 어두운 생활을 깊이 뉘우치며 기도했는데, 놀랍게도 그런 회개의 시간을 가진 이후에는 아무런 제약 없이 성당으로 들어갈 수 있었다. 자신의 죄악과 그리스도의 십자가 수난을 깊이 묵상한 마리아는 참회와 보속의 삶을 살기로 굳게 결심했고, 요르단강 근처의 광야로 들어가 은수 생활을 시작했다. 제대로 된 음식을 먹을 수도 없고 옷은 헤어져 몸이 다 드러날 지경이 되고 머리카락은 길게 자라 아무렇게나 헝클어졌지만, 그리스도와 일치하는 고독과 극기의 삶은 마리아에게 세속적 쾌락과 비교할 수도 없는 큰 기쁨과 평화를 가져다주었다고 한다.

성녀 마리아가 인적이 없는 곳에서 홀로 속죄의 삶을 산 지 47년이라는 긴 세월이 지난 어느 날, 근처를 지나던 수도사제 성 조시무스(St. Zosimus)[7]가 마침내 그녀를 발견하게 되었다. 성녀 마리아는 조시무스에게 망토를 청하여 몸을 가리고 나서, 자신의 기이하고 감동적인 삶을 전부 고백했다. 그렇게 고해성사를 마치고 난 뒤 마리아는 사제 조시무스로부터 성체(聖體)를 배령(拜領)했다. 그것이 성녀 마리아의 마지막 영성체였다(그림 5-1). 일 년 후 사제 조시무스가 다시

그림 5-1 마르칸토니오 프란체스키니, 〈이집트의 성녀 마리아의 마지막 영성체〉, 1680년. 메트로폴리탄 미술관, 뉴욕. 출처: 위키미디어커먼스.

방문했을 때 성녀 마리아는 이미 세상을 떠난 뒤였으므로, 조시무스는 성녀의 유해를 정성껏 묻어주었다.

　카파도키아는 수도승의 은수 생활이 활발한 곳이었기 때문에 '영적 전투'[8]에서 승리한 이집트의 성녀 마리아의 이야기는 이 지방에서 많은 수도승의 모범으로 받아들여졌고, 또 널리 공경의 대상이 되었다.[9] 이집트의 성녀 마리아는 자신의 능력이나 소유물이 아니라 오로지 하느님의 도움에만 의지하여 사막에서 홀로 보속과 극기를 통해 내적 정화를 이루고 육체와 생각의 악습들을 거슬러 싸울 수 있었기에, 앞 장에서 살펴본 사막교부 성 오누프리우스와 더불어 하느님을 섬기는 데 헌신하는 독수도승의 전범(典範)으로 제시되었다.

이집트의 성녀 마리아는 긴 머리카락에 나무막대처럼 비쩍 마른 몸으로 표현되며, 사제 성 조시무스에게서 받은 망토로 몸을 가리는 장면과 조시무스로부터 마지막 성체를 배령하는 장면이 주로 그려진다.

이집트의 성녀 마리아의 이야기에 성체성사의 의미가 함축되어 있고 성녀에게 성체를 모셔다 준 조시무스는 신자들에게 성체를 분배하는 사제의 역할을 시각화한 것이기 때문에, 성체성사가 거행되는 앱스의 장식으로 더할 나위 없이 적합한 주제인 것이다. 따라서 이집트의 성녀 마리아 도상은 자주 베마의 장식에 포함되었다. 괴레메 7번(토칼르 킬리세)과 33번 성당, 차우신의 니케포로스 포카스 성당이 이에 해당하며, 이집트의 성녀 마리아 도상의 중요성은 이러한 위치 선정으로 다시 한번 확인된다.[10]

차우신 마을의 어귀에 자리 잡은 니케포로스 포카스 성당의 경우, 이집트의 성녀 마리아의 도상은 중앙 앱스의 기둥에 그려져 있는데, 이런 중요한 곳에 있게 된 이유는 성녀의 이야기가 성체성사와 제단의 성사적(聖事的) 기능을 환기하기 때문이다(그림 5-2). 한편 이 성당은 인접한 수도공동체와 밀접한 관계를 맺고 있었으므로, 수도승의 모범으로 간주되었던 이집트의 성녀 마리아를 성당 내부의 중요한 곳에 그리기가 수월했을 것이다.

괴레메 7번 성당과 차우신의 니케포로스 포카스 성당의 경우는 성녀 이집트의 마리아 이야기와 베마의 장식이 연결된 가장 오래된 예이다. 사제 조시무스가 혼자 그려진 곳도 있는데,[11] 이 경우 역시 성체성사의 의미가 강하게 담겨 있다.

이러한 도상 전통은 셀주크 튀르크 치하의 13세기에도 이어져, 카파도키아의 그리스도인들은 성 사도(使徒) 성당의 앱스 부분에 이집

트의 성녀 마리아의 초상을 그려 공경을 표했다.[12] 성체를 배령하는 이집트의 성녀 마리아의 이미지는 그 시각적 효율성으로 인해 도그마의 효과적인 전달 체계로 해석된다.[13] 전술한바, 이집트의 성녀 마리아의 이미지가 갖는 전례적 중요성은 성체성사와 관련하여 찾을 수 있다.

한편 소안르의 자나바르 킬리세에는 남쪽 벽을 파서 만든 아르코솔리움(arcosolium)의 반원형 천장에 이집트의 성녀 마리아가 영성체하는 장면을 그렸다(그림 5-3). 이 아르코솔리움에는 두 개의 무덤을 판 자리가 있으며, 같은 벽면의 왼쪽에 마련된 또 다른 아르코솔

그림 5-2 〈이집트의 성녀 마리아〉, 963~969년, 니케포로스 포카스 성당, 차우신.

그림 5-3 〈이집트의 성녀 마리아〉, 13~14세기, 자나바르 킬리세, 소안르.

리움에도 무덤이 남아 있다. 일반적으로 무덤에 그려진 성인의 초상은 죽은 자의 구원을 비는 중재자(仲裁者)의 역할을 한다. 장례용 교회 내부는 죽음과 부활을 주제로 한 그림으로 장식하고, 죽은 자를 위한 기도를 바친다. 특히 나르텍스에는 사망한 수도승이나 그리스도인의 관을 묻고 그들을 위한 추모 미사와 장례 예식을 거행했기 때문에,[14] 이곳은 후원자에게는 특별한 장소였고 중재자로 모시는 성인의 초상을 이곳에 많이 그렸다. 중재의 개념에는 보호라는 의미가 항상 내포되어 있고, 특히 제단이나 교회 입구에 그려진 성인상은 보호와 도액(度厄)이라는 역할도 한다.[15] 이집트의 성녀 마리아의 임종 전 마지막 영성체는 구원의 성체성사라는 의미를 담고 있기 때문에, 자나바르 킬리세의 경우 죽은 이의 구원을 염원하는 장례 미술의 모티프로 특별히 채택되어 무덤에 그려진 것으로 해석된다. 따라서 이 경우 이집트의 성녀 마리아의 도상은 후원자 개인의 특별한 신심을 반영한다.[16]

이처럼 중재자의 역할도 이집트의 성녀 마리아의 이미지에 부여된 중요한 역할 가운데 하나이다. 괴레메 33번 성당의 그림처럼, 앞을 향해서 벌린 손을 가슴 높이로 올리며 기도하는 동작은 이 역할을 강조한다(그림 5-4). 이런 그림 앞에서 신자들은 그들의 보호를 청하는 기도를 하며, 구원을 위해 중재해 주기를 간청한다. 이는 그리스도교의 '성인들의 통공(Communio Sanctorum)'[17] 사상을 기반으로 한다.

성녀 마리아는 이집트에서 시작된 초기 수도승 운동의 걸출한 여성 중 한 명이었다. 13세기의 카파도키아에 그려진 이집트의 성녀 마리아 도상은 후원자 개인뿐만 아니라 지역 공동체의 신앙을 표현하며,[18] 주로 지역 수도원에 거주하는 수도승이었을 것으로 추정되는

그림 5-4 〈이집트의 성녀 마리아〉, 11세기 중반, 괴레메 33번 성당.

작품 제작자의 종교적 성향과 더불어, 이 그림을 대하는 지역민의 생활상도 보여주는 중요한 자료이다. 카파도키아는 많은 수도원이 산재해 있었고 수도 생활이 번성했던 지역인 만큼 셀주크 튀르크 치하에서도 비잔티움의 전통을 기억하고 보존할 수 있었다.

2) 〈테오토코스 키리오티사〉[19]

'테오토코스(Θεοτόκος)'는 성모 마리아에 대한 경칭이다.[20] 우선 자구적으로만 해석해 본다면, '테오토코스'는 그리스 단어로 '하느님(신)'을 뜻하는 'Θεός(테오스)'와 '낳는 행위'를 의미하는 접미사인 'τόκος

(토코스)'가 결합한 것으로, '하느님(신)을 낳은 이', 즉 '하느님의 어머니'라는 뜻이다.

　이 명칭은 피상적으로 접근하면 오해를 불러일으키기 쉬운데, 원래의 의미를 알기 위해서는 반드시 그리스도론과 연결하여 이해하여야 한다. 성모 마리아의 명칭에 관한 문제이지만, 실상은 그리스도의 정체성에 관련된 것이기 때문이다. '테오토코스'는 성모 마리아가 '삼위일체인 하느님의 어머니'라는 의미가 아니라, '삼위일체의 제2위격인 예수 그리스도의 어머니', 즉 '하느님의 아들, 성자 예수 그리스도를 낳은 이'라는 의미이다. '육화'의 교의와의 밀접한 관계에서 연유된 이 명칭은 마리아가 누구인지를 알리는 데 있다기보다는, 예수가 누구인지를 알리는 데 있다. 그리스도교는 마리아에게서 난 예수 그리스도를 참된 인간이자 동시에 하느님의 아들로서 성부와 동일한 신성을 지닌 참된 신으로 고백하므로,[21] 따라서 예수의 어머니인 마리아는 '하느님의 어머니'라고 불리는 것이다.

　'테오토코스'의 개념은 성경의 전통을 토대로[22] 2~3세기부터 이미 알려져 있었다.[23] 히폴리투스(Hippolytus Romanus, †235/236)는 초대교회에서 '하느님의 어머니' 칭호에 관해 가장 먼저 언급했으며, 그가 사용하기 시작한 이 칭호는 4세기에 들어서 교회 안에서 널리 사용되었다.[24] 알렉산드리아의 치릴루스(Cyril of Alexandria)는 "성모 마리아를 하느님의 어머니라 부르는 것에 대해 이의를 품는 사람들이 있다는 것이 이상합니다. 우리 주 예수 그리스도께서 하느님이시면, 어찌 그분을 낳으신 어머니가 하느님의 어머니(Theotokos)가 아니십니까?"라고 했다.[25]

　이후, 431년 에페소에서 개최된 제3차 공의회는, 예수 그리스도

안에 인성과 신성이 두 가지 분리된 인격으로 존재하므로 마리아를 '그리스도를 낳은 이(Christokos)'로 부를 수 있지만 '신을 낳은 이(theotokos)'로 부를 수는 없다고 한 네스토리우스(Nestorius, 386~451)의 주장을 이단으로 정죄했다.[26] 또한, 예수 그리스도는 신이자 동시에 인간이라는 양성론(兩性論)을 정통 교리로 확립했고, 따라서 그분의 어머니인 마리아에게 '테오토코스'라는 경칭을 공식적으로 부여했다. 이 교의는 칼체돈 공의회를[27] 거쳐 제2차 바티칸 공의회에서 재확인되었다.

에페소 공의회 이후로 비잔티움 세계에서 테오토코스 도상이 증가했고,[28] 자세나 의상, 또는 주로 사용하는 색깔 등의 표현 방법이 일정한 틀을 따르게 되었다. 또한, 성모 마리아의 뒤편에는 '하느님의 어머니'를 뜻하는 그리스어를 약자 'MT ΘΥ(Μετερ Θεου)'로 표기했다. 테오토코스의 도상은 〈키리오티사(Kyriotissa: 옥좌의 성모)〉, 〈호디기트리아(Hodigitri: 인도자 성모)〉, 〈엘레우사(Eleusa: 동정하는 성모)〉, 〈플라티테라(Platytera: 기도하는 성모)〉, 〈하기오소르티사(Hagiosortissa: 중재자 성모)〉의 형태로 다듬어졌다.

〈테오토코스 키리오티사(Theotokos Kyriotissa)〉는 옥좌에 앉은 성모 마리아의 무릎에 아기, 혹은 어린아이 모습의 예수 그리스도를 그린 도상으로서 일반적으로 '옥좌의 성모'로 번역한다.[29] 에페소 공의회에서 '하느님의 어머니'라는 명칭이 장엄하게 선포된 이후, 이에 어울리는 영광스러운 모습의 성모상으로 등장하게 되었다. 비잔티움 제국의 황금기인 6세기에는 상아 조각, 태피스트리, 이콘, 모자이크 벽화 등 여러 다양한 매체와 기법으로 〈테오토코스 키리오티사〉가 제작되었다(그림 5-5).

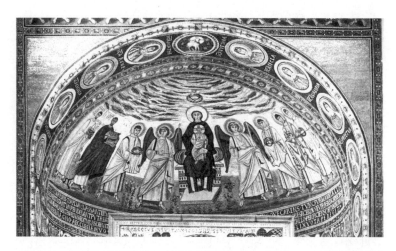

그림 5-5 〈테오토코스와 아기 예수, 성인들과 천사들〉, 앱스 모자이크, 543~553년, 성 에우프라시오 바실리카(St. Euphrasius basilica), 포레츠(Porec), 크로아티아. 출처: 위키미디어커먼스

3) 타틀라른 성당

〈테오토코스 키리오티사〉는 비잔티움 미술에서 가장 많이 다뤄진 주제 중 하나이다. 그리스도는 삼위일체의 한 위격인 성자로서 시공을 초월한 영원한 존재인 동시에 역사 안에 한 인간으로 태어난 모습으로 마리아의 무릎 위에 앉아 있다. 성경이 성모 마리아에 관해 진술하는 이유는 그녀가 그리스도의 정체성을 잘 알려주기 때문이듯, 〈테오토코스 키리오티사〉 역시 시각적 매체를 통해 그리스도의 신성과 인성을 효과적으로 설명할 수 있었기 때문에 그처럼 많이 제작될 수 있었을 것이다.

비잔티움 제국의 변경에 자리 잡은 카파도키아는 이슬람권과의 충돌에 가장 심각하게 노출되었고 결국 룸 술탄국에 편입되었지만, 그

리스도 양성론을 부정하는 이슬람 문화권 안에서도 오히려 이를 시각화한 테오토코스 도상 제작을 이어나갔다.

카파도키아의 귈셰히르 근방에 남아 있는 타틀라른(Tatların) 성당은 정치적 안정과 활발한 경제활동을 바탕으로 이슬람 사회에 비교적 잘 적응하여 13세기의 3/4분기까지 존속했던 비잔티움 공동체의 존재를 반영한다.[30] 현재 타틀라른 성당은 두 개의 성당이 입구를 공유하는 구조로 되어 있어 1번과 2번으로 구분하며, 이 중 2번 성당은 두 개의 앱스가 나란히 병렬된 형태이다. 앱스의 〈테오토코스〉는 비잔티움의 전통적 도상으로 성체성사를 거행할 때마다 새롭게 기억하는 그리스도의 육화 개념과 관련되어 있으며 〈테오토코스 키리오티사〉는 12세기 말과 13세기에 다시 유행하게 되었다. 카파도키아에서는 지역의 전통에 따라 〈마예스타스 도미니〉와 〈데이시스〉를 앱스의 장식으로 선호해 왔으나, 이슬람 세력권에 들게 된 이후 귈셰히르에서는 오히려 옛 비잔티움의 전통을 되살려 〈테오토코스 키리오티사〉를 앱스 장식으로 선택했다.[31] 타틀라른의 특이한 점은 각 성당의 앱스 장식에 〈테오토코스 키리오티사〉라는 같은 주제의 도상이 세 번이나 반복해서 그려졌다는 점이다. 이처럼 이웃한 두 개의 성당에, 그리고 같은 성당의 두 개의 앱스를 동일한 주제로 장식한 것은 매우 이례적이다.

종교와 불가분의 관계에 있는 비잔티움 미술의 성격상, 작품 하나하나의 미적 측면만을 다루는 것보다는 작품을 둘러싼 사회적, 문화적, 종교적 상황을 살펴보는 것이 비잔티움 도상을 이해하는 데 도움이 된다. 13세기 카파도키아의 미술을 이해하기 위해, 이슬람 세계와의 관계라는 색다른 창을 통해 타틀라른 성당에 그려진 〈테오토코스

키리오티사〉를 살펴보도록 하자. '테오토코스'라는 이미지가 함축한 신학적 의미와 전례적 의미는 항시 이슬람의 도전에 직면해 있던 비잔티움 제국의 상황을 이해할 때 비로소 참모습을 드러내기 때문이다.

우선 타틀라른 2번 성당의 북쪽 앱스로 눈을 돌려보자(그림 5-6). 진주 구슬과 보석으로 장식된 옥좌에 테오토코스가 앉아 있고, 그 무릎에는 아기 예수가 축복하는 모습으로 그려져 있다. 크로아티아의 포레츠에 있는 성당에 그려진 그림처럼 전통적인 비잔티움 도상과 같은 구조이다(그림 5-5). 타틀라른에서 특이한 점은 성모 마리아의 좌우에 그려진 성 요아킴(St. Joachim)[32]과 성녀 안나(St. Anna)[33]의 입상이다. 화면의 양 끝에 배치되어 보호자와 같은 역할을 하는 이 두

그림 5-6 〈테오토코스 키리오티사〉, 북쪽 앱스 프레스코화, 13세기, 타틀라른 2번 성당.

성인은 성모 마리아의 양친이며, 예수 그리스도가 참 인간으로 강생했음을 보여주는 증인으로서 앱스나 제단 근처에 자주 그려지는 인물들이다. 예수 그리스도의 어머니인 성모 마리아를 중심으로 조부모 요아킴과 안나를 양편에 배치한 구도는 그리스도의 육화를 두 번에 걸쳐 강조하기 위한 것이다.

성 요아킴과 성녀 안나는 남쪽 앱스의 장식에도 다시 등장한다(그림 5-7). 그러나 이번에는 대천사 성 미카엘과 성 가브리엘이 테오토코스와 아기 예수를 옥좌 양편에서 호위하고 있다. 비잔티움 황제의 의복인 자색[34] 로로스를 입은 대천사들은 정면을 향해 부동으로 선 자세이며, 한 손에는 라바룸[35]을 쥐고 다른 손으로는 옥좌를[36] 잡고

그림 5-7 〈테오토코스 키리오티사〉, 남쪽 앱스 프레스코화, 13세기, 타틀라른 2번 성당.

있다. '천상 군대의 지휘관', '악마로부터의 보호자', '신비한 능력을 갖춘 자', '치유자'로 표현되는 대천사 성 미카엘은 카파도키아 지방의 회화에 특히 자주 등장하는데, 이는 이민족과의 빈번한 싸움으로 비잔티움 제국의 다른 지역보다 더 군사화되었던 카파도키아 지방의 특성이 회화에도 그대로 반영된 것이며,[37] 이 지역이 이슬람 세력의 지배하에 놓이게 된 13세기에도 이러한 경향은 그대로 유지되었음을 알 수 있다. 우리의 관심은 성모 마리아와 안나, 요아킴을 배치한 구조로 강조되었던 예수 그리스도의 인성에 관한 문제가 대천사의 등장으로 이제는 예수 그리스도의 신성을 거론하는 차원으로 넘어가게 되었다는 점이다. 대천사 성 미카엘과 성 가브리엘이 들고 있는 라바룸에 그리스어 약자로 적혀 있는 "거룩하시도다, 거룩하시도다, 거룩하시도다(ΓΛ ΓΛ ΓΛ)"는 미사 때 바치는 성찬기도의 일부로서 부활한 예수 그리스도의 영광과 재림에 대한 희망을 노래하는 것이다. 여기서 예수는 하느님의 아들로서 완전한 인간이자 신으로 그려지며, 이같은 관점을 뒷받침하는 회화적 요소는 화면의 위쪽, 작은 반원 안에 그려진 '하느님의 손(Manus Dei)'이다. 이것은 옥좌에 앉은 성자를 축복하는 성부의 손으로, 그리스도의 신성을 강조한다.

　더욱 놀라운 것은 타틀라른 2번 성당의 서쪽 벽면에 그려진 그림이다. 작품은 심하게 훼손된 상태로 방치되어 있으나, 나란히 앉은 두 그리스도상을 확인할 수 있다(그림 5-8). 작품의 의도는 짐작하는 바와 같이 그리스도의 신성과 인성을 나타내려는 것이다. 그렇지만 같은 인물을 두 번에 걸쳐 나란히 그리는, 전례 없이 파격적인 구성을 취한 까닭은 무엇일까? 또한, 이미 언급한 대로, 〈테오토코스 키리오티사〉를 되풀이하여 그린 이유는 무엇일까?

그림 5-8 〈두 그리스도〉, 서쪽 벽 프레스코화, 13세기, 타틀라른 2번 성당.

이 문제에 답하기 위해서는 타틀라른 성당에 관련된 당시 비잔티움 공동체의 상황을 거론할 필요가 있다. 이슬람 세력과의 길고도 치열한 공방 끝에 카파도키아는 셀주크 튀르크의 영토로 편입되며 사회 전반에 걸쳐 변화를 겪게 된다. 종교와 정치가 불가분의 관계였던 비잔티움 사회의 성격상, 이슬람 세력의 지배하에 든다는 것은 단순한 정치적 변화뿐만이 아니라 그들 삶의 바탕이 되는 신앙에 엄청난 도전을 받는다는 것을 의미한다. 비잔티움의 그리스도론에 대해 이슬람은 코란을 통해 공공연하게 비난했는데, 이는 비잔티움 공동체의 측면에서 보자면, 존재의 기저를 송두리째 흔드는, 어찌 보면 그들의 정체성을 상실하는 상황에 직면한 것이기도 하다.

비잔티움 제국이 이슬람 세력과 접하게 된 것은 7세기 이후의 일이다. 팔레스타인, 시리아, 이집트가 차례로 아랍 세력에 의해 정복된 이후, 비잔티움 제국은 하느님의 마지막 계시를 받았다고 자처하는 이슬람으로부터 군사적으로나 종교 이데올로기적으로나 끊임없는 도전을 받았다. 그리스도교의 삼위일체 교리는 이슬람으로부터 다신교로, 이콘은 우상숭배로 비난받았다.

이슬람의 삼위일체 교리 비난은 코란에 근거한 것으로, 예수 그리스도가 하느님의 아들이라는 것을 부정한다. 코란에 의하면 예수는 동정녀로부터 출생했으나 그의 탄생은 아담의 경우와 같이 신의 의지에 따른 것이었고, 따라서 그를 '하느님의 아들' 또는 '성자'로 불러 신격화한다는 것은 신의 유일성과 초월성을 불투명하게 만드는 것이라고 주장했다.[38] 이슬람의 예수 신성 부정은 바로 삼위일체 교리의 거부로 이어지고, 이는 로고스의 육화와 십자가상의 죽음, 그리고 부활 사건, 즉 하느님의 인류 구원 사업 전체를 부정하는 것이며, 결과적으로는 그리스도교의 기반 전체를 뒤흔드는 것이었다. 전술한바, 이슬람은 예수 그리스도가 십자가에서 죽지 않았고 단지 그렇게 보였을 뿐이라고 가르친다.[39]

비잔티움의 성상 공경도 이슬람의 비난 대상이 되었다. 721년, 칼리프 야지드(Yazid) 2세는 그의 영토 내 모든 교회와 집에서 그림들을 없애라는 명령을 내렸으며, 테오토코스의 이미지도 예외는 아니었다. 성모 마리아를 '테오토코스', 즉 '하느님의 어머니'라 부르는 데 대한 이슬람의 부정적 반응은 코란의 여러 구절에 이미 나타나 있다. 일례로 코란 「식탁의 장」 116절에는 "마리아의 아들 예수여, 너는 사람들에게 알라가 아니라, 너와 너의 어머니를 신으로 숭배하라고 말

했는가?"라고 쓰인 부분이 있어, '테오토코스' 성상 공경에 대한 반감만이 아니라 예수 그리스도에 대한 적개심을 공공연히 드러내고 있다. 그러나 한편, 당당한 여왕의 모습으로 옥좌에 자리 잡은 마리아를 보여주는 수많은 〈테오토코스 키리오티사〉 이콘과 이를 공경하는 풍습은, 비록 의도적인 것은 아닐지라도 '마리아를 숭배하고 신격화시킨다'는 의혹과 비난을 이슬람 문명권에 불러일으키기에 충분했으리라고 생각된다.[40]

그러나 타틀라른의 그리스도교 공동체는 비잔티움의 전통적 도상인 〈테오토코스 키리오티사〉를 다시 소환했는데, 이는 이슬람의 지배하에서 자신들의 정체성을 지키는 방법이었기 때문일 것이다. 타틀라른 성당에서 보듯, 회화라는 시각적 매체를 통해 예수 그리스도는 인간인 동시에 하느님의 아들이라는 위격적 단일성을 그토록 강조한 이유가 여기 있다고 본다. '테오토코스', 즉 '하느님의 어머니'라는 칭호 아래 아기 예수를 무릎에 앉힌 채 옥좌에 자리한 성모 마리아 도상인 〈테오토코스 키리오티사〉는 성모 마리아의 영광을 나타내려는 의도보다는 그리스도가 누구인지에 대한, 그리고 그리스도인이라는 자신들의 정체성에 대한 분명한 정의를 내리는 문제에 직결되기 때문이다.[41]

2

타틀라른의 새로운 도상: 달덩어리 얼굴

13세기에 이르러 카파도키아는 예술 분야의 부흥기를 맞게 되는데, 이슬람권 정치체제로의 편입이라는 사회의 전 분야에 걸친 근본적인 변모에 따라 이 시기의 예술은 카파도키아 지방 전통, 튀르크 문화, 비잔티움을 계승한 니케아 제국[42]의 영향이 복합된 일종의 문화 접변 현상을 반영한다.

이슬람 사회에 동화되어 가던 카파도키아의 그리스도교 미술을 보여주는 예로 타틀라른 1번 성당을 살펴보기로 하자. 타틀라른은 귈셰히르에서 남서쪽으로 17km 떨어진 곳에 있는 작은 마을이다. 마을 위쪽에는 거대한 바위산을 파서 만든 성당과 여러 거주 시설이 남아 있다. 현재는 대도시에서 떨어진 한적한 곳이라 찾는 사람도 많지 않지만, 비잔티움 시기에는 이코니온(Ikonion)–카이사레아 가도와 안키라(Ankyra)–카이사레아 가도가 지나는 교통의 요지였으며, 튀르크의 지배를 받은 이후에도 콜로네이아(Koloneia)와 카이사레아를 연결

하는 중요한 지점이었다.[43]

타틀라른 1번 성당은 앞에서 언급한 타틀라른 2번 성당보다 먼저 지어졌으며, 두 개의 네이브와 두 개의 앱스로 구성된다.[44] 남쪽 네이브는 반원형 둥근 천장으로 덮여 있지만, 북쪽 네이브의 천장은 거의 평평하며 낮은 삼각 지붕처럼 가운데가 약간 불룩 솟은 특이한 모양이다.

내부 장식은 오랫동안 그을음에 덮여 있었으나, 1991년에 복원공사가 일부 진행되어 특히 북쪽 네이브의 프레스코화를 선명하게 알아볼 수 있게 되었다. 타틀라른 1번 성당은 내부 장식 회화의 주제와 표현 방법에 있어서 전통적인 비잔티움 성당과 다른 점이 눈에 많이 띈다.

우선, 마케도니아 왕조 시기 이래로 확립된 도데카오르톤 도상 중 네 개의 장면만 선택하여, 〈예수의 변모〉, 〈예루살렘 입성〉, 〈십자가 처형〉, 〈아나스타시스〉만 네이브에 그린 점은 매우 특이하다. 특히 〈십자가 처형〉은 서쪽 벽면을 가득 채울 정도로 커다랗게 그려져 있는데, 그리스도의 두 팔은 양옆으로 매우 길게 펼쳐져 화면의 모든 등장인물을 감싸 안을 듯하다. 〈십자가 처형〉을 강조한 이유는 무엇이었을까? 당시 타틀라른의 상황을 고려하면, 점차 이슬람화하는 사회에서 그리스도교 비잔티움 신민이 직면했던 문제를 이 그림을 통해 읽을 수 있다. 교통의 요지에 자리 잡은 타틀라른은 다른 어느 곳보다도 셀주크 튀르크인의 왕래가 잦았고 정착민도 증가하여 그들이 가져온 문화의 영향에 직접 노출될 수밖에 없었다. 비잔티움 신민으로서, 그리고 그리스도인으로서의 정체성을 지켜나가고자 했던 사람들에게 가장 중요했던 것은 바로 그리스도의 신원에 관한 문

제, 즉 그리스도론이다. 앞서 언급했듯, 코란에는 그리스도교의 가르침과 상반되는 내용이 담겨 있는데, 그것에 따르면 그리스도가 실제로 십자가에서 처형되지 않았으며 부활도 있을 수 없고, 따라서 그리스도의 희생을 통한 인간 구원은 거짓이 되고 만다. 서쪽 벽면에 거대하게 그려진 〈십자가 처형〉은 셀주크 튀르크 치하의 그리스도인들의 종교적 신념을 드러낸다. 〈예루살렘 입성〉과 〈아나스타시스〉는 〈십자가 처형〉 도상의 바로 옆에 그려졌는데, 이와 같은 특이한 배치 역시 십자가 사건의 실제성을 드러낸다. 앱스에 그려진 〈테오토코스 키리오티사〉의 맞은편인 서쪽 벽면에 〈십자가 처형〉 도상을 배치한 것은 하느님의 아들의 탄생과 그의 십자가상 죽음을 시각화함으로써 구원사의 실제적 조건이 되는 그리스도의 육화를 강조한 구성이다. 화면의 오른쪽에는 오른손을 들어 그리스도를 가리키는 백인대장이 그려져 있는데, 그의 오른손 위에 쓰여 있는 다음과 같은 글귀는 이러한 해석을 뒷받침한다. "αλιθο[ς] νος Θ[εο]ύ εστην ο[υτ]ος (참으로 이분은 하느님의 아드님이셨다)"(「마태오복음」 27:54, 「마르코복음」 15:39).

타틀라른 1번 성당의 또 다른 특이성은 작은 규모에 비해 성인 도상이 매우 많으며(그림 5-9), 또한 카파도키아의 다른 곳에서는 잘 그려지지 않던 성인을 많이 등장시켰다는 점이다. 앱스의 벽면에 그려진 주교는[45] 성 메트로파네스(St. Metrophanes, 4세기 콘스탄티노폴리스 총대주교), 성 모데스투스(St. Modestus, 7세기 예루살렘 총대주교), 크레타의 성 안드레아스(St. Andreas, 8세기 크레타 주교)이며, 이 중 성 안드레아스는 타틀라른에만 그려진 성인이다. 이러한 특이한 인물 선정은 후원자의 개인적 선호에 따른 것으로 보인다.

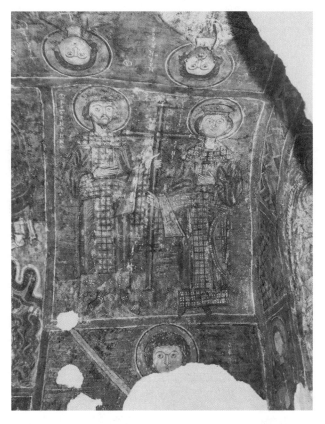

그림 5-9 〈콘스탄티누스와 헬레나〉, 북쪽 벽면, 프레스코화, 13세기, 타틀라른 1번 성당.

북쪽 네이브의 경우 천장과 벽면, 기둥에까지 성인 도상이 빈틈 없이 채워졌다. 성인들은 둥근 얼굴에 귀밑까지 내려오는 갈색 머리로 거의 엇비슷한 모습으로 그려졌다. 타블리온(tablion)으로 장식한 클라미드(chlamyde)를 입고 오른손에는 작은 십자가를 쥐었는데, 이는 전형적인 순교자의 모습이다. 남쪽 천장에는 성 마르카소스(Markasos), 성 필리카스(Philikas), 성 테오도리토스(Theodoritos), 성

에우니코스(Eunikos), 성 에우티키오스(Eutychios), 성 트리바미오스(Tribamios), 성 라노스(Lanos), 성 크리스티아노스(Christianos), 성 레온티오스(Leontios)가 그려져 있다. 타틀라른에 그려진 성인들은 주로 소아시아에서 공경받던 인물들로서 전통적인 도상에는 등장하지 않는 경우가 있으며, 주교의 경우와 마찬가지로 후원자의 개인적 선호도가 반영된 것으로 보인다. 성인 도상을 이렇게 많이 그린 이유는 성인의 통공(通功)과 전구(轉求)에 대한 그리스도교적 믿음 때문이며, 이는 '성인호칭기도(Litany of Saints)'의 시각화이다. 죽음과 부활에 관한 도상, 그리고 전구자의 역할을 하는 성인 도상으로 가득 채워진 타틀라른 1번 성당은 개인 후원자를 위한 추모 예식용으로 마련되었음을 짐작하게 한다. 후원자 아들의 초상이 두 네이브 사이의 기둥에 그려져 있으며, 후원자와 그의 가족의 초상은 서쪽 벽면에 있었을 것으로 추정된다.

프레스코화의 스타일도 주목할 만한 점이다. 타틀라른의 화가는 대상을 거칠게 양식화했는데, 장식적 문양은 전통적 모델을 서투르게 모방한 듯하며, 인물은 거의 동일한 방식으로 표현했다. 〈예루살렘 입성〉에 그려진 나무나 성곽은 마치 추상화를 보는 듯하며, 예루살렘 시민의 얼굴과 복장 등은 입체감을 나타내는 대신 선으로만 표현되었다. 인물의 얼굴은 그야말로 둥그런 보름달 같은 형태인데, 동그란 눈과 하나로 붙은 눈썹, 콧방울을 두드러지게 하여 직선으로 그린 코, 꼭 다문 작은 입술은 전체적으로 강렬한 느낌을 준다(그림 5-9, 5-10). 몇몇 인물의 경우는 눈과 입술의 변화로 인물의 감정을 두드러지게 나타내기도 했다. 단순함과 좌우대칭, 부동성과 평면성이 강조된 타틀라른의 표현방식은 비잔티움의 전통적 회화에서는

그림 5-10 (왼쪽 위부터 시계 방향으로) 〈성 필리카스〉, 〈테오토코스(앱스)〉, 〈테오토코스(십자가 처형)〉, 〈성 요한(십자가 처형)〉, 타틀라른 1번 성당.

찾아볼 수 없는 것이며, 콘스탄티노폴리스의 기교적이고 세련된 화풍과는 거리가 멀다. 〈예수의 변모〉에 그려진 모세와 엘리야의 경우, 가발을 연상시킬 정도로 도식화된 머리카락의 표현은 동방 미술의 영향을 보여주기까지 한다.[46]

11세기 말 셀주크 튀르크에 점령된 이후 카파도키아는 그리스도교 미술의 전통을 유지하면서도 비잔티움 미술과는 다른 길을 걷게 되었고, 13세기에 이르러서는 매우 특이한 그림을 선보이게 된 것이다. 카파도키아의 이코니온[현재의 코니아(Konya)]에서 제작된 셀주크 튀

그림 5-11 〈스핑크스 육각형 타일〉, 세라믹 타일, 그림 5-12 〈스핑크스 육각형 타일〉 부분도. 출처: 위키미디어커먼스. 1160~1170년, 코니아, 메트로폴리탄 미술관, 뉴욕.
출처: 위키미디어커먼스.

르크의 육각형 타일에는 스핑크스가 그려져 있는데, 보름달처럼 동그란 얼굴과 표정, 선묘 장식은 타틀라른 성당의 인물과 놀랍도록 유사하여, 셀주크 튀르크 미술이 타틀라른의 인물 표현에 영향을 미쳤음을 알 수 있다(그림 5-11, 5-12).**47** 그리스도교 미술의 튀르크적 표현은 13세기 카파도키아의 '이중 정체성'을 그대로 보여준다.

3

교회 벽화에 그려진 악마: 카르슈 킬리세

튀르크의 지배를 받게 된 이후 카파도키아의 화가들은 그들이 알고 있던 전통적 모델을 모방하려고 애쓰거나 당대의 지역적 유행에 따른 그림을 그리게 되었다.[48] 그러나 카파도키아가 비잔티움 미술 세계로부터 완전히 단절된 것은 아니었는데, 비잔티움의 주요 도시에서 교육받은 재능 있는 그리스 화가들이 카파도키아 지역에 당도하여 세련된 화풍과 새로운 도상학적 요소를 전해주었기 때문이다.[49] 이러한 과정을 거쳐 카파도키아 미술에는 다양한 도상학적 요소들이 추가되었고 기존의 요소들과 융합되어 새로운 모습을 갖추게 되었다. 13세기에 카파도키아에는 많은 그리스도인이 거주했고, 그들의 번영과 평화는 새로운 미술의 탄생을 더욱 촉진했다. 이번 절에서는 카르슈 킬리세의 회화를 통해 새롭게 탄생한 카파도키아 미술의 면모를 살펴보기로 하자. 카르슈 킬리세의 독특한 도상학적 체계와 도식적 양식은 당대의 비잔티움 양식과는 상당한 거리가 있지만, 지역

미술로서의 독창성은 매우 뛰어나다.

귈셰히르의 동쪽에는 1212년에 지어진 수도원 성당이 남아 있다. 비잔티움 시대의 명칭이 정확하게 알려지지는 않았으나, 그리스-튀르키예 전쟁(1919~1922) 이후 카파도키아의 그리스도인들이 그리스로 추방되기 전까지는 '천사장(天使將) 성당(Eglise des Taxiarques)'으로 불렸던 곳이다. '탁시아르크(Taxiarques)'는 고대 그리스어 '탁시아르케스(ταξιάρχης)'에서 유래한 단어로서 천사장인 미카엘과 가브리엘을 지칭한다.[50] 현재는 카르슈 킬리세라고 하는데, 이는 현지어로 '맞은편 성당'이라는 의미이다. 최근에 '성 요한 성당(St. John Church)'으로 표기하기도 하나 이 역시 원래 이름은 아니다. 두 개의 성당이 1층과 2층에 포개진 형태이며, 2층 성당 내부가 프레스코화로 장식되어 있다(그림 5-13). 성당 근처에 수도승을 위한 시설인 식당과 여러 용도의 방들이 남아 있다.

네이브의 둥근 천장에는 예수의 수난과 부활을 중심 주제로 한 그림이 그려져 있다. 남쪽의 상단에는 〈최후의 만찬〉, 〈유다의 배반〉, 〈예수의 세례〉, 북쪽의 상단에는 〈십자가에서 내림〉, 〈빈 무덤〉, 〈아나스타시스〉가 그려져 있다(그림 5-13, 5-15). 하단에는 〈코이메시스(Koimesis)〉, 〈불가마 속의 세 젊은이〉가 남쪽에, 〈천국〉이 북쪽에 그려져 있다. 천장의 꼭대기에는 일곱 개의 메달리온 안에 예언자의 초상이 그려져 있고, 네이브의 벽면은 성인과 후원자의 초상으로 장식되어 있다. 앱스의 프레스코화는 대부분 파괴되었으나 몇몇 주교와 천사 그림이 부분적으로 남아 있으며, 동쪽 벽에는 〈예수 탄생 예고〉가 있다.

콘스탄티노플의 성 제르마누스(St. Germanus of Constantinople,

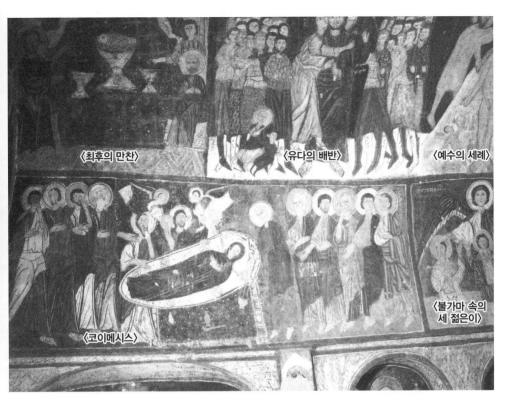

그림 5-13 (상단) 〈최후의 만찬〉, 〈유다의 배반〉, 〈예수의 세례〉, (하단) 〈코이메시스(성모 마리아의 잠드심)〉, 〈불가마 속의 세 젊은이〉, 내부 프레스코화(남쪽 벽면), 1212년, 카르슈 킬리세. 출처: 위키미디어커먼스.

634~733)는 "교회란 하늘에 계신 하느님이 거하시고 거동하시는 지상의 하늘이다"[51]라고 말한 바 있으며, 비잔티움의 교회는 신의 영광과 승리를 나타내는 그림들로 장식되었다. 교회는 하나의 소우주라는 인식 아래 앱스는 천상을, 네이브는 지상을 상징하는 것으로 받아들여졌다. 마케도니아 왕조 이후로는 네이브 장식에 예수 그리스도의 삶과 관련된 열두 축제, 즉 도데카오르톤 도상을 사용하는 것이 관례가 되었다. 하지만 타틀라른 성당이나 카르슈 킬리세 등 13세기

의 카파도키아에서는 이러한 관례를 따르는 대신, 천국과 지옥, 최후의 심판, 성인들의 통공 등이 강조된 내부 장식 체계를 선보였다.

카르슈 킬리세의 그림은 앱스의 세미 돔 하단에 프레스코화를 완성한 연월(1212년 4월)이 적혀 있기 때문에 제작 시기가 분명하다. 한 가지 놀라운 사실은 당시 니케아 제국의 황제 테오도로스 라스카리스(Thedoros Laskaris, 1205~1221)의 이름이 함께 쓰여 있다는 점이다. 셀주크 튀르크의 술탄 이름을 쓰는 대신 비잔티움의 망명 계승국인 니케아 제국 황제의 이름을 명기했다는 사실은 매우 중요하다. 카파도키아의 비잔티움 신민들이 비록 셀주크 튀르크의 지배 아래 있지만, 여전히 자신들을 비잔티움 제국의 일원으로 생각했으며, 또한 라틴 제국에 대항하여 소아시아에 세워진 니케아 제국을 비잔티움의 정식 후계국으로 받아들였음을 보여주는 예이기 때문이다. 한편 네이브의 동쪽 베이(bay)에 그려진 대천사는 남쪽 벽에 그려진 〈콘스탄티누스와 헬레나〉와 마찬가지로 전통적인 비잔티움 황제 복장을 하고 있는데, 이 역시 카파도키아의 그리스인들이 비잔티움 제국의 전통을 유지하고 있음을 알려준다(그림 5-14).

1) 최후의 심판[52]

네이브의 북쪽 천장에 그려진 〈천국〉은 전통적인 비잔티움 도상을 따르고 있다(그림 5-15). 천국에는 선한 사람들의 영혼을 품에 안고 있는 구약의 세 선조, 아브라함, 이사악, 야곱이 있으며, 이들 곁에 테오토코스도 있다. 천국의 문을 향해 들어오는 사람들의 무리가 화면 왼쪽에 그려지며, 그리스도 옆에서 십자가에 매달렸다가 회개

그림 5-14 〈콘스탄티누스와 헬레나〉, 남쪽 벽, 1212년, 카르슈 킬리세.

그림 5-15 〈천국〉, 북쪽 천장, 1212년, 카르슈 킬리세. 출처: 위키미디어커먼스.

한 우도(右盜)가 가장 먼저 천국에 당도해 있는 모습으로 표현된다.

그런데 〈천국〉 도상과 연결되는 서쪽 벽면에 그려진 〈최후의 심판〉은 비잔티움 미술에서 한 번도 볼 수 없었던 새로운 요소들을 담고 있다. 최후의 심판 도상은 카파도키아에서 이미 9세기 후반부터 나타났다. 이체리데레(içeri dere) 성당에 그려진 〈최후의 심판〉이 가장 오래된 예이며, '좌정한 사도들', '그리스도의 재림', '데이시스'라는 요소를 한데 묶은 종합적 성격의 도상이다. 그런데 이러한 초기 도상과 달리 카르슈 킬리세에서는 심판자 그리스도와 좌정한 원로들, 그리고 테오토코스와 프로드로모스(Prodrome: 세례자 요한) 등 익숙한 인물의 모습은 전혀 보이지 않고, 대신 커다랗게 그려진 〈지옥〉과 〈사이코스타시아(Psychostasia: 영혼의 무게를 재기)〉가 벽면을 가득 채우고 있다(그림 5-16, 5-17). 카르슈 킬리세의 〈최후의 심판〉은 파루시아(Parousia), 즉 그리스도의 영광스러운 재림과 죽은 이들의 부활, 정의로운 공심판을 강조하는 비잔티움의 전통적인 도상과 달리, 죽음 이후 각 개인이 맞게 될 운명(특히 악인의 종말)에 더 많은 무게를 두고 있다.

〈사이코스타시아〉는 이집트나 시리아–팔레스티나 전통의 영향으로 최후의 심판 도상을 구성하는 한 요소로서 그리스도교 미술에 도입된 것으로 보이며 일반적으로 작게 그려졌다. 하지만 카르슈 킬리세에서는 독자적인 주제로 선택되었으며 서쪽 벽면에 커다랗게 그려졌다(그림 5-16). 화면의 오른쪽 위에는 한 천사[ὁ ἄν(γε)λ(ος)]가 정면을 향해 서 있는데, 왼손으로 지팡이를 잡고 오른손에는 '정의의 저울(ὁ ζιγύς τῖ[ς δικαιοσύνης])'을 들고서 엄숙한 표정으로 영혼의 무게를 재고 있다. 그의 오른쪽에는 두 명의 다른 천사(ἡ ἄνγελι)가 선한

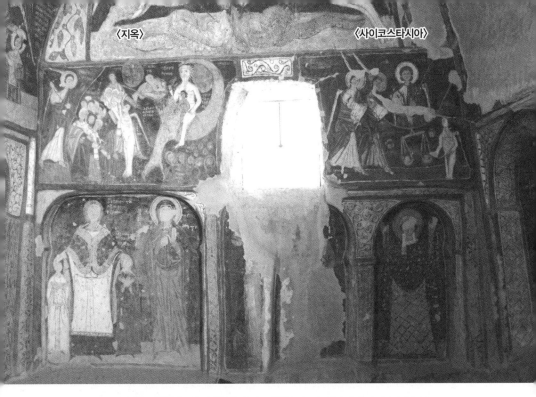

《지옥》 《사이코스타시아》

그림 5-16 〈사이코스타시아〉, 서쪽 벽(가운데 단 오른쪽), 카르슈 킬리세. 출처: 위키미디어커먼스.

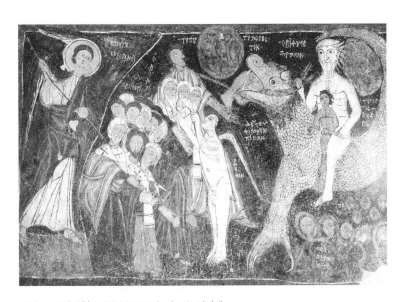

그림 5-17 〈지옥〉, 서쪽 벽, 1212년, 카르슈 킬리세.

영혼들을 천국으로 인도하기 위해 흰 천으로 감싸 품에 안고 있으며, 왼쪽 아래에는 악마가 오랏줄을 가지고 악한 영혼을 기다리고 있다. 선과 악, 구원과 멸망이 이분법적으로 표현되었다. 눈에 띄는 점은 악마를 그리는 방식이다. 비잔티움 미술에서 악마는 전통적으로 작고 검게 표현되었는데, 카르슈 킬리세의 악마는 전혀 예상치 못한 모습을 하고 있어 놀라움을 준다. 악마는 흰색이며, 벌거벗은 몸에 털이 숭숭 나 있어 마치 추한 동물처럼 묘사되었다.

〈지옥〉 도상은 더 충격적인데, 화면 왼쪽에는 '추방하는 천사[ὁ ἄνγελ(ος) ὁ ἐξορινος]'가 한 무리의 '저주받은 주교와 사제(ἀρχιερῖς, ιερῖς)'를 영원한 어둠으로 내쫓고 있다. 화면 중앙에 그려진 악마(ὁ δέμον)는 역시 흰색이며 이번에는 큰 덩치에 꼬리까지 달렸고 짐승처럼 이빨을 드러내고 있다. 그 악마는 고집스러운 표정을 한 세 명의 고위 성직자의 수염을 잡아당기고 있는데, 그들은 그리스도를 배반한 '유다 이스카리옷(ὁ Ἡούδας)'의 품에 안겨 있다. 이 저주받은 성직자들의 배후에 서 있는 유다는 큰 몸집에 붉은색으로 그려져 있고, 그의 목은 사탄(ὁ διάβολος)이 잡아끄는 오랏줄에 묶여 있다. 지옥의 우두머리인 사탄은 뻬죽하게 솟은 머리털까지 온몸이 흰색이며 벌거벗은 채로 기괴한 '심연의 용(ὁ βίθυος δράκον)'에 올라타 있다. 이 용은 셀주크 튀르크의 장식적인 채색 삽화에 등장하는 상상의 짐승과 매우 유사하며,[53] 비늘로 뒤덮인 몸과 날카롭고 긴 발톱과 이빨, 뾰족한 꼬리가 특징이다. 사탄은 뱀으로 만든 고삐를 한 손에 쥐고, 다른 손으로는 오랏줄로 유다의 목을 묶어 끌어당기면서, 지옥에 떨어진 죄인들을 향해 "내 사랑하는 이들아, 역청(瀝靑, pitch) 속으로 오너라(Δεῦτε ὁ Φίλη μον ις πίσαν)"라는 끔찍한 말을 내뱉고 있다.[54] 사탄

앞에 나체로 앉은 작고 붉은 인물은 죄인의 영혼을 상징하며, 이 그림에서는 특히 죄인 중의 죄인인 유다의 영혼을 나타낸다.[55] 죄인을 집어삼키는 거대한 괴물과 사탄의 주위에는 지옥의 갖가지 형벌을 받는 죄인들의 모습이 보이는데, 괴물의 입 위쪽에는 '꺼지지 않는 불(το πιρ το ασβεστον),' 괴물의 꼬리 아래는 '바깥 어둠(το σκοτος το εξοτερον),'[56] 화면의 오른쪽 아래는 '역청(ι πησα)'과 '죽지 않는 벌레들(ο σκολιξ ο ακημητος)'의 형벌이 그려졌다.

귀찮고 성가신 존재로서 작고 초라한 행색으로 그려지던 비잔티움의 악마는 카르슈 킬리세에서 무시무시한 어둠의 세력으로 그려졌다. 비잔티움의 전통적 도상과 비교하면 큰 차이이다. 그리스도의 승리로 귀결되는 인간 구원의 역사를 예고하면서도,[57] 죽음의 세력으로서 악마의 위치를 비록 지옥에서나마 인정하고 있으며, 악인들의 종말을 끔찍한 표현으로 강조하고 있기 때문이다.

비잔티움 세계에서는 전통을 존중하고 충실히 따르는 것이 화가들의 중요한 덕목으로 생각되었다.[58] 하지만 셀주크 튀르크의 지배 아래 들게 된 카파도키아는 이러한 규범으로부터 자유로워졌고, 이집트와 시리아, 셀주크 튀르크의 문화를 받아들였다. 카르슈 킬리세의 도상은 비잔티움의 전통에 비추어볼 때 일종의 일탈 현상이라고 하겠으나, 문화 접변 현상으로 보자면 창조적인 탄생으로 해석할 수 있다.

그런데 초기의 도상에서 볼 수 없었던 새로운 요소들, 즉 유다 이스카리옷과 저주받은 성직자들을 특별히 두드러지게 그린 이유는 무엇일까? 유다는 스승인 예수를 배반하여 유대인들에게 넘겨주고 제자들의 무리에서 스스로 떨어져 나감으로써 교회에 최초의 분열을 일으킨 인물이며, 예수의 죽음에 대한 죄책감으로 결국은 자살로 생

을 마감했다. 그리스도교는 교회의 분열을 일으키는 자들에 대해 항상 엄격한 태도를 보였는데, 일찍이 카르타고의 주교였던 성 치프리아누스(Cyprianus, 210~258)는 교회를 분열시키는 자들을 '배신자, 원수'라는 강한 표현을 사용하여 반대했다.[59] 카르슈 킬리세의 그림에서 유다의 품에 안겨 있는 저주받은 성직자들은 영지주의, 마니케이즘, 마르치오니즘, 단성론 등의 이단을 따르는 자들을 나타낸다. 이 성직자들을 품고 있는 유다는 그리스도의 가르침을 저버리고 분열을 조장하는 이단의 원조로 그려진 것이다. 제정일치 사회였던 비잔티움 제국의 붕괴는 정치적 혼란 외에 필연적으로 종교적 혼란도 초래했다. 카르슈 킬리세의 그림이 그려지던 13세기, 카파도키아는 셀주크 튀르크의 지배 아래에 있었고, 이 같은 상황에서 비잔티움 교회의 영향력이 직접 미치지 못하게 된 틈을 타 다시금 고개를 든 이단적 성향과 그 추종자들을 상징하는 것이다.[60] 즉, 카르슈 킬리세의 〈지옥〉에는 이단의 발흥에 대한 일종의 시각적 경고로서 종교적 쇄신과 교회에 대한 충실성을 촉구하는 의미가 담겨 있다.

카파도키아가 셀주크 튀르크에 점령된 11세기 말, 이 지방의 그리스도인들은 경제난과 정치적 혼란으로 어려움을 겪었다. 13세기에 들어와 경제적 번영과 평화를 누리게 되었고 종교적 관용도 베풀어졌지만, 근본적인 대립은 해소되지 않았고, 더군다나 비잔티움 제국의 몰락과 망명 계승국의 성립, 라틴 제국과의 대립으로 인한 그리스도교 세계의 분열을 지켜보아야 했다. 니케아 제국의 황제에게 희망을 걸어보았지만, 카파도키아는 끝내 비잔티움 제국의 품으로 돌아가지 못했다.

카르슈 킬리세의 〈최후의 심판〉 도상은 13세기 카파도키아 지방

에 살던 그리스도인들의 천국과 지옥, 심판에 대한 지식과 이해를 드러낸다. 투박한 표현 아래 예민한 감수성이 감춰진 카르슈 킬리세의 〈최후의 심판〉은 종말론적 희망의 메시지로서 강조된 것이다.

| 카파도키아의 비잔티움 성당 목록 |

소재지	성당 이름	건축 특징	내부 장식	연대
아바노스	외즈코낙의 벨하 수도원 성당,	• 수도원 성당		비잔티움 초기
젤베	젤베 4번 성당, 발르클르 킬리세, 위즈믈뤼 킬리세	• 수도원 성당 • 단일 네이브 • 파레클레시온	• 십자가, 단순한 선형 장식: 네이브 • 테오토코스: 현관	• 비잔티움 초기 (네이브) • 10세기 초(현관)
	성 시메온 스틸리트 성당	• 장례용 • 단일 네이브 • 나르텍스	• 아르카익 앱스 • 성 시메온의 생애	10세기 초
	은수자 성당	• 은수자 거처의 일부 • 단일 네이브	• 테오토코스: 앱스 • 선형 장식	11세기
	원뿔형 성당	• 사각형 단일 네이브	• 테오토코스: 앱스	10세기 중반
차우신	야즐르 킬리세	• 무덤		10세기

소재지	성당 이름	건축 특징	내부 장식	연대
차우신	큰 비둘기집 성당, 니케포로스 포카스 성당	• 단일 네이브, 앱스 3개 • 나르텍스	아르카익 양식 • 황제와 가족: 북쪽 앱스 • 테오토코스: 남쪽 앱스	963~969년
	세례자 요한 성당	• 바실리카	• 그리스도: 앱스	7~8세기 (이견 있음)
	큰 비둘기집 성당 근처 이층 성당			10세기
	장례용 성당			연구 미완료
귈뤼데레	귈뤼데레 1번 성당	• 수도원 성당 • 단일 네이브	• 아르카익 양식	10세기 초
	귈뤼데레 2번 성당	• 소성당(오라토리움: 수도승의 기도실)	• 성모자	7~9세기
	귈뤼데레 3번 성당, 위츠 하츨르 킬리세	• 수도원 성당 • 가로 장방형의 단일 네이브	• 아르카익 앱스 • 봉헌용 이미지	• 6세기 말~7세기 전반 (봉헌용 이미지) • 9세기 말~10세기 초(앱스)
	귈뤼데레 4번 성당, 성 요한 성당, 아이발르 킬리세	• 수도원 성당 • 평행한 2성당	• 남쪽 성당: 아르카익 • 북쪽 성당: 장례용	913~920년 (그림 두 번째 층)
	길뤼데레 5번 성당	• 단일 네이브	• 대형 라틴십자가	5~10세기 (이견 있음)
크즐 추쿠르	요아킴과 안나 성당	• 두 네이브	• 북쪽 앱스: 아르카익	6~10세기 (이견 있음)
	하츨르 킬리세	• 단일 네이브	• 아르카익	10세기 초
	스틸리트 니케타스 성당, 위쥐믈뤼 킬리세	• 단일 네이브 • 은수자 거처(성당 위)	• 앱스: 십자가, 테오토코스 • 성인 도상 • 풍부한 장식	7세기 후반 또는 8세기 초 (이견 있음)

소재지	성당 이름	건축 특징	내부 장식	연대
크즐 추쿠르	뷔육 킬리세, 칸 테르 킬리세시, 무스타파 사츨르 성당			10~11세기
진다뇌뉘	아래쪽 성당	단일 네이브	• 십자가 • 봉헌용 패널	10세기 말
	대천사 성당	단일 네이브	• 아르카익	10세기 초
	성 게오르기우스 성당	단일 네이브	• 그리스도, 십자가	7~9세기
메스켄디르	성 베드로와 성 바오로 성당	단일 네이브	• 여러 프로그램 • 봉헌용 이콘 • 풍부한 장식	7세기 (이견 있음)
	1223 봉우리 성당	• 수도원 성당 • 단일 네이브(옛 성당) • 돔형 자유 십자 구조 　(새 성당)	• 옛 성당: 아르카익 • 새 성당: 선형 장식	• 10세기 초 　(옛 성당) • 10세기 중반 　또는 후반 　(새 성당)
카바클르데레	바뎀 킬리세시	• 수도원 성당 • 단일 네이브	• 그리스도: 앱스 • 성모의 생애	7~8세기 (이견 있음)
할데레	할데레 1번 성당, 테오토코스 성당	• 수도원 성당 • 평행한 네이브 2개	• 테오토코스: 앱스	10세기 전반
	할데레 2번 성당			10세기
아브즐라르	오르타 마할레 킬리세시	• 중앙 돔형 자유 십자 구조	• 테오토코스: 앱스	11세기 초
	베지르하네	• 수도원 성당 • 중앙 돔형 그리스 십자 구조		11세기
	성모 성당	• 장례용 • 거의 정사각형 단일 네이브	• 테오토코스: 앱스	11세기 초

소재지	성당 이름	건축 특징	내부 장식	연대
아브즐라르	카르슈부작 성당	• 장례용 • 장방형 단일 네이브	• 십자가, 장식적 모티프	7세기
	카르슈부작의 위쪽 성당			10세기
	유수프 코츠 킬리세시/ 카르슈부작	• 수도원 성당 • 중앙 돔 2개, 내접 그 리스 십자 구조	• 북쪽 앱스: 테오토코스 • 남쪽 앱스: 데이시스 • 성인 도상	13세기
	메자르라르 알트 킬리세	• 단일 네이브	• 십자가: 앱스	7세기
	카라불루트 킬리세시	• 장례용 • 평평한 천장의 단일 네 이브	• 데이시스: 앱스 • 독립 성인 초상	11세기 1/4분기
	저수지 성당	• 수도원 성당 • 단일 네이브	• 데이시스: 앱스 • 간략한 그리스도의 생애 • 독립 성인 초상	11세기 초 또는 전반
	찬르 킬리세			10세기
	두르무슈 카디르 킬리세시			비잔티움 초기
괴레메	괴레메 1번 성당, 엘 나자르 성당	• 수도원 성당 • 자유 십자형	• 중앙 앱스: 테오토코스 • 남쪽 앱스: 그리스도 • 그리스도의 생애	10세기 2/4분기
	괴레메 1a번 성당			10세기
	괴레메 2번 성당	• 내접 그리스 십자형 • 나르텍스	• 선묘적	11세기
	괴레메 2a번 성당, 사클르 킬리세, 세례자 요한 성당	• 횡형 단일 네이브	• 남쪽 앱스: 데이시스 • 간략한 그리스도의 생애 • 독립 성인 초상	11세기 중반~ 3/4분기
	괴레메 2b번 성당, 최후의 심판 성당	• 수도원 성당, 장례용 • 평평한 천장의 단일 네 이브	• 아르카익	10세기 초

소재지	성당 이름	건축 특징	내부 장식	연대
괴레메	괴레메 2d번 성당	• 내접 그리스 십자형 • 나르텍스	• 간략한 그리스도의 생애	11세기
	괴레메 3번 성당	• 단일 네이브 • 나르텍스	• 성인 도상	9세기 말~ 10세기 초
	괴레메 4a번 성당	• 수도원 성당 • 단일 네이브	• 아르카익	10세기 전반
	괴레메 4b번 성당	• 횡형 네이브	• 십자가	7세기
	괴레메 4c번 성당	• 자유 십자형		11세기
	괴레메 4d번 성당			11세기
	괴레메 5a번 성당	• 자유 십자형		10세기 중반~ 후반
	괴레메 6번 성당	• 횡형 네이브 • 나르텍스	• 중앙 앱스: 테오토코스 (파괴됨) • 아르카익	10세기 전반
	괴레메 6a번 성당			10세기
	괴레메 6b번 성당			10세기
	괴레메 7번 성당, 토칼르 킬리세, 성 바실리우스 성당	• 수도원 성당 • 토칼르 1번 성당: 사다리꼴 네이브 • 토칼르 2번 성당: 횡형 네이브 • 장례용 크립트(crypt)	• 토칼르 1번 성당: 아르카익 • 토칼르 2번 성당: –중앙 앱스: 십자가 처형 –상세한 그리스도의 생애	• 토칼르 1번 성당: 10세기 1/4분기 • 토칼르 2번 성당: 10세기 중반
	괴레메 8번 성당	• 단일 네이브	• 아르카익	10세기 전반
	괴레메 9번 성당, 테오토코스, 세례자 요한 성당, 성 게오르기우스 성당	• 단일 네이브 • 나르텍스	• 아르카익	10세기 전반
	괴레메 9c번 성당			연구 미완료

소재지	성당 이름	건축 특징	내부 장식	연대
괴레메	괴레메 10번 성당, 다니엘 성당	• 단일 네이브	이을란르 그룹 • 봉헌용 패널	11세기
	괴레메 10a번 성당	• 단일 네이브	• 테오토코스 • 그리스도의 생애 • 봉헌용 패널	11세기
	괴레메 10b번 성당			11세기
	괴레메 11번 성당, 성 에우스타키우스 성당	• 평행한 네이브 2개 • 나르텍스	• 아르카익	10세기 초
	괴레메 11a번 성당	• 앱스 3개 (네이브는 허물어짐)	이을란르 그룹 • 성모(추정): 중앙 앱스 • 데이시스: 북쪽 앱스 • 대천사: 남쪽 앱스	11세기 후반
	괴레메 12번 성당	• 나르텍스	• 선형 장식	연구 미완료
	괴레메 13번 성당	• 단일 네이브	• 아르카익	10세기 전반
	괴레메 13a번 성당	• 단일 네이브	• 봉헌용 패널	11세기
	괴레메 14b번 성당			9~10세기
	괴레메 15a번 성당	• 수도원 성당 • 단일 네이브	• 아르카익	10세기 전반
	괴레메 15c번 성당			10세기(추정)
	괴레메 15d번 성당			10세기(추정)
	괴레메 16번 성당	• 횡형 네이브, 앱스 3개	• 데이시스 • 간략한 그리스도의 생애	11세기 초
	괴레메 17번 성당		이을란르 그룹	11세기 후반
	괴레메 18번 성당, 성 바실리우스 성당	• 수도원 성당 • 횡형 네이브, 앱스 3개 • 나르텍스	이을란르 그룹 • 그리스도: 중앙 앱스 • 봉헌용 패널	11세기 후반

소재지	성당 이름	건축 특징	내부 장식	연대
괴레메	괴레메 19번 성당, 엘말르 킬리세	• 수도원 성당 • 기둥형 성당	고전 장식 체계 • 데이시스: 중앙 앱스 • 판토크라토르: 돔 • 대축일 도상 • 독립 성인 초상	11세기 중반 (이견 있음)
	괴레메 20번 성당, 성녀 바르바라 성당	• 수도원 성당 • 잘린 내접 십자형 • 나르텍스(파괴됨)	이을란르 그룹 • 그리스도: 앱스 • 선형 장식 • 봉헌용 패널	11세기 후반
	괴레메 21번 성당, 성녀 카타리나 성당	• 자유 십자형 • 나르텍스	이을란르 그룹 • 데이시스: 앱스 • 선형 장식 • 봉헌용 패널	11세기 후반
	괴레메 21a번 성당			11세기
	괴레메 21c번 (또는 17a번) 성당	• 단일 네이브	이을란르 그룹 • 데이시스: 앱스 • 선형 장식, 십자가	11세기 후반
	괴레메 22번 성당, 차르클르 킬리세, 성 십자가 성당	• 수도원 성당 • 기둥형 성당	고전 장식 체계 • 데이시스: 중앙 앱스 • 대축일 도상 • 독립 성인 초상	11세기 중반
	괴레메 22a번 성당	• 자유 십자형		12세기
	괴레메 23번 성당, 카란륵 킬리세, 승천 성당	• 수도원 성당 • 기둥형 성당 • 나르텍스	고전 장식 체계 • 데이시스: 중앙 앱스 • 대축일 도상 • 독립 성인 초상	11세기 중반
	괴레메 27번 성당	• 자유 십자형	이을란르 그룹 • 그리스도: 앱스 • 장식, 십자가, 패널 2개	11세기 후반
	괴레메 28번 성당, 이을란르 킬리세	• 횡형 네이브 • 방 1개	이을란르 그룹 • 데이시스: 앱스 • 선형 장식 • 몇몇 패널	11세기 후반

소재지	성당 이름	건축 특징	내부 장식	연대
괴레메	괴레메 29번 성당, 클르츨라르 킬리세시	• 내접 그리스 십자형 • 나르텍스	• 아르카익	10세기 2/4분기 또는 중반
	괴레메 29a번 성당	• 자유 십자형	• 데이시스: 앱스	11세기 전반
	괴레메 29b번 성당	• 나르텍스		10~11세기
	괴레메 32번 성당	• 중앙 돔형 그리스 십자 구조	• 데이시스: 앱스 • 선형 장식, 십자가, 몇몇 성인	11세기 후반
	괴레메 32b번 성당	• 단일 네이브, 앱스 3개	• 그리스도: 앱스	연구 미완료
	괴레메 32c번 성당	• 나르텍스	• 태양의 바퀴	연구 미완료
	괴레메 33번 성당, 클르츨라르 쿠슈루크, 메리에마나 킬리세시	• 수도원 성당 • 횡형 네이브	• 데이시스: 중앙 앱스 • 간략한 그리스도의 생애 • 독립 성인상	11세기 전반~ 중반
	괴레메 33a번 성당		• 앱스: 십자가	연구 미완료
	괴레메 35번 성당	• 내접 그리스 십자형, 앱스 2개 • 나르텍스	• 선형 장식	11세기
	괴레메 38번 성당		• 앱스: 데이시스	연구 미완료
	아나톨리아 펜션 킬리세	• 이중 성당	• 아르카익(북쪽)	연구 미완료
악쾨이	악쾨이 1번 성당, 케쉬슐리크 킬리세시	• 단일 네이브	• 테오토코스: 앱스	9세기
	악쾨이 3번 성당, 악 킬리세, 이브라힘 인제 킬리세시	• 자유 십자형	• 혼합형 데이시스: 앱스 • 그리스도의 생애 • 성인 도상	10세기 후반~ 11세기 초

소재지	성당 이름	건축 특징	내부 장식	연대
아이발르	아이발르 성당	• 네이브 3개 바실리카	• 혼합형 데이시스: 앱스	11세기 3/4분기 (이견 있음)
차르다크	에스키 자미	• 네이브 3개 바실리카, 앱스 1개(축조된 성당)		6세기 혹은 비잔티움 중기
제밀	성 미카엘 성당, 마나스트르 킬리세, (대천사 수도원)	• 수도원 성당 • 평행한 네이브 2개 • 나르텍스	• 데이시스: 남쪽 앱스 • 그리스도: 북쪽 앱스 • 대축일, 그리스도의 생애 장면: 네이브 • 성모의 생애, 그리스도의 유년기: 나르텍스	• 13세기 • 비잔티움 이후 다시 그려짐
	하기오스 스테파노스 성당	• 장례용 • 단일 네이브	• 십자가: 앱스 • 봉헌용 패널 • 풍부한 장식	7~9세기 (이견 있음)
이브라힘파샤	바바얀 성당	• 네이브 2개	• 아르카익: 남쪽 앱스 (파괴됨) • 성경 이야기 • 독립 성인 초상	10세기 중반~ 후반
바흐첼리	바흐첼리 성당	• 수도원 성당(추정) • 자유 십자형, 앱스 2개 • 파레클레시온	• 그리스도의 생애	11세기(1053년?)
	이체리데레 성당	• 수도원 성당 • 이중 성당	• 최후의 심판	9세기 후반
일타슈	엘리야의 승천 성당	• 수도원 성당, 장례용 • 단일 네이브	• 예수 승천: 앱스 • 엘리야의 승천: 현관	8세기
카라자외렌	카플르 바드스 킬리세시	• 장례용 • 단일 네이브	• 장례용 프로그램 (애니코니즘) • 십자가: 앱스	8~9세기 초 (성화상 논쟁 시기: 726~843년)
	아클르 바드스 킬리세시	• 수도원 성당 • 중앙 돔 내접 십자형	• 파편	11~13세기

소재지	성당 이름	건축 특징	내부 장식	연대
카르륵	내접 십자형 성당	• 수도원 성당 • 중앙 돔형 그리스 십자 구조	아르카익 • 그리스도: 중앙 앱스 • 성모: 남쪽 앱스 • 그리스도의 유년기	10세기 중반
	단일 네이브 성당	• 단일 네이브	• 그리스도: 앱스	아르카익 시기
	카르륵 3번 성당	• 남쪽: 단일 네이브, 앱스 2개, 회화장식 • 북쪽: 단일 네이브, 앱스 1개	• 옥좌의 그리스도: 앱스	7~8세기 초
마즈쾨이	마즈쾨이 성당	• 단일 네이브	• 그리스도: 앱스	7세기
무스타파파샤, 옛 시나소스	성 사도 성당, 성령강림 성당	• 평행한 네이브 2개	• 아르카익	10세기 1/4분기
	타우샨르 킬리세, 성 에우스타키우스 성당	• 단일 네이브	• 아르카익	913~920년 (봉헌 기록)
	엘레브라 3번 성당	• 횡형 네이브 • 파레클레시온	• 파편	10세기 중반
	메르디벤 킬리세시	• 단일 네이브	• 그리스도: 앱스 • 신약성경 이야기 • 봉헌용 이미지	9세기(추정)
	위젠기데레 8b번 성당			11세기(추정)
	하기오스 바실리오스 성당	• 평행한 네이브 2개	• 십자가, 장식적 모티프 • 성인 2명	8~9세기
	크리칼로스 킬리세	• 네이브 3개		연구 미완료
	티미오스 스타브로스 성당	• 네이브 5개	• 생애, 파편 • 성인 도상	10세기
	하즈 이스마일데레 1번 성당	• 단일 네이브	• 확장형 데이시스: 앱스	10세기 중반
	하즈 이스마일데레 2번 성당, 파나기아 성모 성당	• 내접 그리스 십자형 (북향)	• 데이시스(추정): 중앙 앱스 • 그리스도의 생애	10세기 후반

소재지	성당 이름	건축 특징	내부 장식	연대
무스타파파샤, 옛 시나소스	고르골리의 퀴취크 킬리세			연구 미완료
	고르골리 성당	• 네이브 3개		연구 미완료
오르타히사르	잠바즐르 킬리세, 아샤으 바으 킬리세시	• 동쪽: 자유 십자형 • 서쪽: 내접 십자형 • 나르텍스	• 데이시스: 중앙 앱스 • 테오토코스: 북쪽 앱스 • 주교들: 남쪽 앱스 • 간략한 그리스도의 생애	13세기 초
	쾨프뤼 마할레시 수도원			11세기
	알리 레이스로(路) 성당	• 자유 십자형	• 판토크라토르: 앱스 • 성인도상	13세기 초
	할라츠 마나스트르 킬리세시	• 수도원 성당 • 중앙 돔형 그리스 십자형	• 테오토코스: 앱스	11세기 중반
	발칸 데레시 1번 성당			5~6세기
	발칸 데레시 2번 성당	• 자유 십자형		10세기 중반~11세기
	발칸 데레시 4번 성당	• 장례용 • 자유 십자형 • 나르텍스	• 데이시스: 앱스 • 성 베드로와 성 바오로의 순교 • 성 바실리우스의 생애 • 성인 도상	10세기 전반
샤히네펜디	세바스티아의 40인 순교자 성당, 알트 파르마크 킬리세	• 수도원 성당 • 2개의 평행 네이브	• 예수 승천: 남쪽 앱스 • 데이시스: 북쪽 앱스	1216년 또는 1217년 (봉헌 기록)
소풀라르	이프랄데레 성당	• 네이브 3개	• 아르카익 앱스	9세기 후반~10세기 초
	베슈 킬리세의 1, 2번 성당			10세기

소재지	성당 이름	건축 특징	내부 장식	연대
예실뢰즈, 옛 타아르	성 테오도루스 성당	• 수도원 성당 • 자유 십자형, 트리콘치 (세 잎 클로버형 앱스)	• 데이시스: 동쪽, 북쪽 콘치 • 테오토코스(추정): 남 쪽 콘치 • 그리스도 이야기 • 독립 성인 초상	11세기 + 후대의 그림
타슈큰파샤, 옛 담사	이체리 바아 킬리세시	• 불규칙한 자유 십자형	• 데이시스: 앱스 • 그리스도 이야기 • 독립 성인 초상	13세기
	하츨르 킬리세	• 단일 네이브	• 선형 장식	연구 미완료
위르굽	성 테오도루스 성당, 판자르륵 킬리세	• 단일 네이브(초기 비잔 티움 바실리카)	• 아르카익	10세기 초
	최케크 1번 성당	• 내접 십자형 • 나르텍스	• 그리스도의 생애 • 독립 성인 초상	10세기 2/4분기 또는 중반
	최케크 2번 성당	• 단일 네이브		연구 미완료
	사르자 킬리세/ 케페즈 계곡	• 수도원 성당, 장례용 • 내접 십자형, 트리콘치	• 데이시스: 앱스 • 그리스도의 유년기 • 성모의 생애	11세기 중반 또는 3/4분기
아측 사라이	십자형 성당, 성 게오르기우스 성당	• 내접 그리스 십자형 • 나르텍스	• 예수 승천: 중앙 앱스 • 영광의 그리스도: 북쪽 앱스 • 예수의 변모: 남쪽 앱스 • 그리스도 이야기	11세기
귈셰히르	카르슈 킬리세, 천사장 성당	• 수도원 성당 • 첫 번째 성당: 돔형 자 유 십자 구조, 나르텍스 • 두 번째 성당: 단일 네 이브	• 혼합형 데이시스: 앱스 • 그리스도 이야기	• 첫 번째 성당: 11세기 • 두 번째 성당: 1212년
나르	악차 1번 성당	• 수도원 성당 • 중앙 돔형 그리스 십자 구조 • 나르텍스	• 그리스도의 생애	11세기

소재지	성당 이름	건축 특징	내부 장식	연대
나르	악차 1a번 성당			연구 미완료
	외렌 성당	• 중앙 돔형 그리스 십자 구조 • 나르텍스	• 다양한 패널 • 성인 도상	11세기
차트	귀벤친리크 외쥐 킬리세	• 자유로운 라틴십자형 • 나르텍스	• 그림 없음	10~11세기
	야느크 카야 킬리세시, 아지즈 루카스 킬리세시	• 단일 네이브 소성당(그림 장식) • 네이브 2개 • 나르텍스	• 데이시스: 앱스 • 그리스도의 생애	소성당: 10세기 후반
타틀라른	마을 북쪽 성당			13세기
	타틀라른 1번 성당, 칼레 킬리세	• 네이브 2개	• 테오토코스: 북쪽 앱스 • 데이시스: 남쪽 앱스 • 대축일: 북쪽 네이브 • 그리스도의 생애: 남쪽 네이브	13세기 1/4분기
	타틀라른 2번 성당	• 네이브 2개 • 별실 • 나르텍스	• 데이시스: 앱스 • 테오토코스: 제단 벽감 • 패널: 북쪽 네이브 • 간략한 그리스도의 생애(수난): 남쪽 네이브	1215년
육세클리	육세클리 1번 성당	• 단일 네이브	첫 번째 층: 아르카익 셋 번째 층: • 데이시스: 앱스 • 간략한 대축일 • 독립 성인초상	• 첫 번째 층: 9세기 후반 • 세 번째 층: 13세기 후반
	육세클리 2번 성당	• 단일 네이브	• 데이시스: 앱스	13세기 후반
이스피딘	이스피딘 근처 성당	• 수도원 성당, 장례용 • 남쪽: 자유 십자형 • 북쪽: 내접 십자형 • 나르텍스	• 성모: 앱스 • 대축일 • 독립 성인 초상	11세기(성녀상)와 13세기

소재지	성당 이름	건축 특징	내부 장식	연대
토마르자	파나기아 성당	• 축조된 성당		비잔티움 초기
아르제의 괴레메	비잔티움 성당	• 축조된 성당		비잔티움 초기
비란셰히르	비잔티움 성당	• 축조된 성당		비잔티움 초기
한쾨이	비잔티움 성당	• 축조된 성당		비잔티움 초기
타셰렌	마을 남쪽 성당		• 아르카익	9~10세기
귀젤뢰즈, 옛 마아루잔	귀젤뢰즈 1번 성당	• 네이브 2개	아르카익 • 그리스도의 생애	9세기 중반~후반
	귀젤뢰즈 2번 성당, 에민 킬리세	• 네이브 2개	• 최후의 심판	13세기
	귀젤뢰즈 3번 성당, 미스티칸 킬리세	• 장례용 • 단일 네이브	• 그리스도: 앱스 • 간략한 그리스도의 생애	600년경, 비잔티움 초기
	귀젤뢰즈 4번 성당, 아야츨릭 킬리세	• 단일 네이브	• 독립 이미지	13세기
	귀젤뢰즈 5번 성당, 성 에우스타키우스 성당, 에스키 자미 킬리세	• 축조된 성당 • 십자형	• 파편	11세기(추정)
	귀젤뢰즈 6번 성당, 하츠 킬리세	• 돔형 자유십자 구조 • 나르텍스	• 그리스도의 생애	성화상 논쟁 이전(추정)
	귀젤뢰즈 8번 성당, 파나기아 성당	• 장례용 • 네이브 2개	• 데이시스: 앱스 • 그리스도 이야기	13세기
	귀젤뢰즈 15번 성당	• 네이브 2개		11세기
	성 요한 크리소스토무스 성당	• 단일 네이브		연구 미완료
	성 미카엘 성당			연구 미완료

소재지	성당 이름	건축 특징	내부 장식	연대
바슈쾨이	오르타쾨이의 성 게오르기우스 성당	• 수도원 성당 • 축조된 성당 • 자유 십자형, 트리콘치	• 데이시스: 앱스 • 그리스도 이야기 • 성모의 생애 • 독립 성인 초상	13세기(1293년)
	오르타쾨이의 성녀 바르바라 성당	• 기록만 전해짐		11세기
소안르	발륵 킬리세	• 네이브 2개	• 판토크라토르: 남쪽 앱스 • 성모: 북쪽 앱스 • 아르카익 그리스도의 생애 • 독립 성인초상	10세기 초
	뮌쉴 킬리세, 괴크 킬리세시	• 네이브 2개	• 아르카익	10세기 초반~ 전반
	토칼르 킬리세	• 내접 십자형 • 나르텍스		연구 미완료
	게이클리 킬리세			연구 미완료
	멜레키 킬리세	• 사각형 단일 네이브 • 남쪽: 아르코솔리움 (Arcosolium)	• 데이시스: 앱스 • 성인 도상	11세기 초
	성녀 바르바라 성당, 타흐탈르 킬리세	• 수도원 성당 • 장례용 • 단일 네이브 • 나르텍스	• 그리스도: 앱스 • 그리스도의 생애 • 독립 성인 초상	1006년 또는 1021년
	아크 킬리세/파괴됨	• 단일 네이브		비잔티움 중기
	쿠벨리 킬리세 1번 성당, 사클르 킬리세	• 네이브 3개 • 나르텍스	아르카익 • 데이시스: 북쪽 앱스	10세기 전반

소재지	성당 이름	건축 특징	내부 장식	연대
소안르	쿠벨리 2번 성당	• 불규칙한 도면 • 파레클레시온	아르카익 • 테오토코스(추정): 앱스	10세기 전반
	쿠벨리 3번 성당	• 단일 네이브	아르카익 • 독립 성인초상	10세기 전반
	카라바슈 킬리세	• 수도원 성당 • 단일 네이브	• 첫 번째 층: 아르카익 • 두 번째 층: 고전적 • 독립 성인초상	• 첫 번째 층: 10세기 초 • 두 번째 층: 1060~1061년
	자나바르 킬리세, 이으란르 킬리	• 수도원 성당 • 네이브 2개 • 나르텍스(파괴됨)	• 데이시스: 남쪽 앱스 • 그리스도의 유년기: 북쪽 네이브 • 최후의 심판: 남쪽 네이브	• 북쪽 네이브: 11세기 • 남쪽 네이브: 13~16세기
	하츠 킬리세			
에르데믈리	수도원 성당		• 데이시스: 앱스	11세기(추정)
	킬리세 자미		• 데이시스: 앱스	11세기
	성 에우스타키우스 성당	• 횡형 네이브 • 나르텍스	• 데이시스: 중앙 앱스 • 예수 승천: 북쪽 앱스 • 그리스도 판토크라토르. 남쪽 앱스 • 성인 도상	11세기 또는 13세기
	성 니콜라우스 성당	• 장례용 • 단일 네이브	• 혼합형 데이시스: 앱스	11세기 초
	성 사도 성당	• 수도원 성당 • 횡형 네이브	• 천사, 그리스도: 중앙 앱스 • 천사, 성모: 북쪽, 남쪽 앱스 • 성인 도상	13세기

소재지	성당 이름	건축 특징	내부 장식	연대
에르데믈리	세바스티아의 40인 순교자 성당	• 네이브 2개 • 파레클레시온	• 확장형 데이시스: 남쪽 앱스 • 판토크라토르: 북쪽 앱스	11세기 후반
	단일 네이브 성당	• 단일 네이브	• 혼합형 데이시스: 앱스 • 그리스도의 생애	10세기 후반
아모스	파나기아 성당	• 단일 네이브	• 판토크라토르: 앱스 • 예수탄생예고: 남쪽 벽	10~11세기, 비잔티움 중기
에스키 귀뮈슈 또는 귀뮈슈레르	에스키 귀뮈슈의 수도원 성당	• 수도원 성당 • 중앙 돔형 그리스 십자 구조 • 나르텍스	• 혼합형 데이시스: 앱스	11세기
에스키 안다발 또는 안다빌리스, 예니쾨이	콘스탄티누스 바실리카	• 네이브 3개 바실리카 (축조된 성당)	• 그리스도 판토크라토르: 앱스 • 신약성경 이야기	11세기(회화)
악히사르	찬르 킬리세, 성 안토니우스 성당, 승천 성당	• 내접 그리스 십자형 (축조된 성당) • 나르텍스 • 파레클레시온과 나르텍스	• 데이시스(추정): 앱스 • 신약성경 이야기 • 성인	11세기 (파레클레시온: 13세기)
	동굴 성당 1	• 수도원 성당 • 단일 네이브 • 나르텍스(조각 장식)	• 성모자: 앱스	10세기 후반
	동굴 성당 2	• 중앙 돔형 자유 십자 구조	• 데이시스: 중앙 앱스	10세기 후반
	동굴 성당 3, 아즈외쥐 킬리세	• 네이브 2개 • 파레클레시온	• 테오토코스: 앱스 • 간략한 성모의 생애	10세기
괵체, 옛 마마순	쾨이 엔세시 킬리세시	• 수도원 성당 • 내접 그리스 십자형	• 앱스 아르카익 • 봉헌용 패널	10세기 초 (봉헌용 패널: 각각 다른 시기 제작)

소재지	성당 이름	건축 특징	내부 장식	연대
괵체, 옛 마마순	댐 근처의 성당	• 수도원 성당 • 중앙 돔형자유 십자 구조	• 성모(추정): 앱스 • 신약성경 이야기	11세기 말~ 12세기 초
	댐 근처의 성당 x	• 수도원 성당 • 자유 십자형		
귀젤유르트	촬렉치 킬리세시, 코츠 킬리세	• 단일 네이브	• 초기 비잔티움의 그리 스도(무지개): 앱스 • 4장면: 유년기, 수난	9세기 후반
나르, 하산다으 지역	아르카익 성당	• 단일 네이브	• 아르카익	9세기 말~ 10세기 전반
으흘라라	성 미카엘 성당, 쿠제이 암바르 킬리세시	• 수도원 성당 • 단일 네이브	• 균일하지 않음 • 그리스도: 앱스	11세기 (이견 있음)
	파나기아 테오토코스 성당, 에에리 타슈 킬리세시	• 수도원 성당 (여성 수도승) • 단일 네이브	• 그리스도(예수승천): 앱스 • 그리스도의 생애	• 921~944년 • 성녀 키리아키와 여성 후원자: 11세기
	코카르 킬리세	• 직사각형 네이브	• 유년기 이야기 (동방 영향)	9세기 말~ 10세기 초
	퓌렌리 세키 킬리세시	• 단일 네이브 • 파레클레시온 • 나르텍스 • 장례실	• 그리스도(예수승천): 앱스 • 그리스도의 생애 • 최후의 심판: 나르텍스	10세기 전반
	쉼빌뤼 킬리세	• 수도원 성당 • 자유 십자형	• 테오토코스: 앱스 • 대축일 • 성인 도상	10세기 말~ 11세기 초
	이을란르 킬리세	• 자유 십자형 • 나르텍스 • 장례용 소성당	• 그리스도(예수승천): 앱스 • 그리스도의 생애 • 최후의 심판: 나르텍스	10세기 전반

소재지	성당 이름	건축 특징	내부 장식	연대
으흘라라	에스키 바자 킬리세시	• 수도원 성당 • 단일 네이브 • 파레클레시온		10세기
벨리스르마	발르 킬리세	• 단일 네이브, 앱스 2개 • 파레클레시온	• 판토크라토르, 예수탄생예고: 북쪽 앱스 • 테오토코스: 남쪽 앱스	10세기 중반~ 후반
	알착 카야 알트 킬리세, 사제 요한 성당	• 장례용 • 단일 네이브 • 나르텍스	• 그리스도의 생애 • 봉헌용 패널	10세기 말
	카라게디크 킬리세시, 성 게오르기우스 성당	• 중앙 돔형 내접 십자 구조 (축조된 성당)	• 성 게오르기우스의 생애	10세기 말 또는 11세기 초
	카라게디크 킬리세시 근처 a 성당	• 소성당		
	카라게디크 킬리세시 근처 b 성당	• 단일 네이브 • 나르텍스		11세기 전반
	베지라나 킬리세시	• 수도원 성당 • 단일 네이브 • 방 1개	• 데이시스: 앱스 • 대축일	13세기 후반
	크르크 담 알트 킬리세, 성 게오르기우스 성당	• 장례용 • 불규칙한 도면	• 혼합형 데이시스: 앱스 • 대축일	1282~1295년
	바하틴 사만르으 킬리세시, 성 콘스탄티누스 성당	• 장례용 • 단일 네이브	• 그리스도: 앱스 • 그리스도의 생애	10세기 후반 또는 11세기 전반
	디레클리 킬리세	• 수도원 성당 • 내접 그리스 십자형 • 파레클레시온 • 나르텍스 • 장례실	• 데이시스: 중앙 앱스 • 성모: 북쪽 앱스 • 성인 도상	976~1025년

소재지	성당 이름	건축 특징	내부 장식	연대
벨리스르마	아치켈 아아 킬리세시	• 단일 네이브	• 그리스도(추정): 앱스 • 그리스도의 생애 • 독립 성인 초상, 십자가	8세기 말~ 10세기 초 (이견 있음)
	알라 킬리세, 아라 킬리세	• 수도원 성당 • 내접 그리스 십자형	• 대축일 • 성인 도상	11세기
셀리메	칼레 킬리세시	• 수도원 성당 • 네이브 3개 • 나르텍스	• 그리스도: 앱스 • 그리스도의 유년기, 성 모의 생애	11세기
	도오안 유바스 메브키인데 킬리세, 성모 성당	• 수도원 성당 • 단일 네이브	• 테오토코스: 앱스	10세기 중반 또는 3/4분기
	데르미슈 아큰 성당	• 장례용 • 돔형 내접 십자 구조	• 봉헌용 패널	11세기
야프락히사르	다울루 킬리세시	• 단일 네이브	• 건축 모티프 장식, 십자가	8~9세기
	초훔 킬리세시	• 단일 네이브	• 십자가 • 봉헌용 패널	11세기

머리말

1 에르지예스(Erciyes)산은 비잔티움 시기에는 아르가이오스(Argaios)산으로 불렸다. J. E. Cooper and M. J. Decker, *Life and Society in Byzantine Cappadocia*(New York: Springer, 2012), p. 12.

2 카파도키아 지역연구에 관해 다음의 자료를 참고. Cosimo Damiano Fonseca (ed.), *Le aree omogenee della civilta rupestre nell'ambito dell'Impero bizantino: la Cappadocia, atti del quinto Convegno internazionale di studio sulla civiltà rupestre midioevale nel Mezzogiomo d'Italia*(Galatina: Congedo, 1981); E. Kirsten, "Cappadocia," *Reallexikon für Antike und Christentum* 2(1954), pp. 861~891; F. Hild and M. Restle, *Kappadokien*(Vienna: Verlag der Österreichischen Akademie der Wissenschaften, 1981); J. E. Cooper and M. J. Decker, *Life and Society in Byzantine Cappadocia*.

3 카파도키아 지역연구의 선구자는 다음과 같다. H. Rott, G. de Jerphanion, H. Grégoire, C. Diehl.

4 N. Thierry and M. Thierry, *Nouvelles églises rupestres de Cappadoce. Région du Hasan Dağı*(Paris: C. Klincksieck, 1963); M. Restle, *Die byzantinische Wandmalerei in Kleinasien*(Recklinghausen: Bongers, 1967); A. W. Epstein, "Rock-cut Chapels in Göreme Valley, Cappadocia: the Yılanlı Group and the

Column Churches," *CahArch* 24(1975), pp. 115~135. 제르파니옹 이후 전개된 이 지역 연구에 대해서 다음을 참조. C. Jolivet-Lévy, "La Cappadoce après Jerphanion, Les monuments byzantins des Xe-XIIIe siècles," *Mélanges de l'École Française de Rome* 110(2)(1998), pp. 899~930.

5 카파도키아의 회화에 관한 대표적인 저서는 다음과 같음. Luciano Giovannini, *Arts de Cappadoce*(Geneve: Les Editions Nagel, 1971); G. de Jerphanion, *Une nouvelle province de l'art byzantin, Les églises rupestres de Cappadoce* 1-2(Paris: P. Geuthner, 1925~1936); C. Jolivet-Lévy, *Les églises byzantines de Cappadoce, Le programme iconographique de l'abside et de ses abords*(Paris: Editions du Centre national de la recherche scientifique, 1991); M. Restle, *Die Byzantinische Wandmalerei in Kleinasien* 1~3; N. Thierry, *Haut Moyen-Âge en Cappadoce*(Paris: P. Geuthner, 1983~1994).

6 비잔티움 예술에 관한 일반적인 내용은 다음의 도서 참고. C. Mango, *The Art of the Byzantine Empire 312~1453*(New Jersey: Prentice-Hall, 1972); D. Talbot Rice, *L'Art de l'Empire byzantin*, A. Duprat (trans.)(Paris: Thames & Hudson, 1995); A. Cutler and J. -M. Spieser, *Byzance médiévale(700~1204)*(Paris: Gallimard, 1996); 조수정, 『비잔티움 미술의 이해』(서울: 북페리타, 2016).

7 N. Thierry, "La détérioration des sites et des monuments de Cappadoce," Δελτιο Κεντρου Μικρασιατικων Σπουδων, 7(1988~1989), pp. 335~354; 같은 저자, "Les destructions en Cappadoce," *Le monde de la Bible*, 70(1991), pp. 44~45.

제1장 카파도키아

1 잠바티스타 비코, 조한욱 역, 『새로운 학문』(파주: 아카넷, 2019), 882쪽.

2 X. de Planhol, "La Cappadoce: formation et transformations d'un concept géographique," *Le aree omogenee della Civilta Rupestre nell'ambito dell'Impero Bizantino: la Cappadocia, Atti del quinto convegno internazionale di Studio sulla Civilta rupestre medioevale nel Mezzogiorno d'Italia, Lecce-Nardo 12~26 ottobre 1979*, pp. 25~38; C. Jolivet-Lévy, *La Cappadoce, Mémoire de Byzance*(Paris: Paris-Méditerranée, 1997), p. 6; N. Thierry, *La Cappadoce de l'Antiquité au Moyen âge*(Turnhout: Brepols, 2002), p. 11.

3 X. de Planhol, *Le aree omogenee*, 38, pp. 48~49; F. Hild, *Das byzantinische Strassensystem in Kappadokien*; F. Hild and M. Restle(1981); P. Maraval, *Lieux saints et pèlerinages d'Orient. Histoire et géographie des origines à la conquête arabe*(Paris: Éditions du Cerf, 1985); B. Rémy, "L'évolution administrative de l'

Anatolie aux trois premiers siècles de notre ère," *Collection du Centre d'études romaines et gallo-romaines*, Nouvelles série, 5, Lyon: Centre d'études romaines et gallo-romaines, 1986; V. Sevin, "Historical geography," M. Sözen (ed.), *Cappadocia*(Istanbul: Ayhan Şahenk Foundation, 1998), pp. 44~61; N. Thierry, *La Cappadoce de l'Antiquité au Moyen âge*, pp. 14~22.

4 카파도키아의 지리적 배경과 관련해서는 다음을 참고. L. Giovannini, *Arts de Cappadoce*(New York: Hippocrene Books, 1971), pp. 47~65; M. Tuncel, "A Landscape in the making," M. Sözen (ed.), *Cappadocia*, pp. 16~43; N. Thierry, *La Cappadoce de l'Antiquité au Moyen âge*, pp. 11~14.

5 Justinianus, "Novel 30, Preface," J. E. Cooper and M. J. Decker, *Life and Society in Byzantine Cappadocia*, p. 11.

6 이 부분은 필자의 다음 논문을 참고. 조수정, 「헬레나와 콘스탄티누스 대제의 도상학 연구: 카파도키아의 비잔틴 교회를 중심으로」, 《서양중세사연구》 13(2004), 2~4쪽.

7 N. Thierry, *La Cappadoce de l'Antiquité au Moyen âge*, p. 17.

8 Strabon, *Géographie, tome IX: Livre XII: Text établis et traduit par F. Lasserre*(Paris: Les Belles Lettres, 1981); C. Jolivet-Lévy, *La Cappadoce, Memoire de Byzance*, p. 12; N. Thierry, *La Cappadoce de l'Antiquité au Moyen âge*, p. 11. 공사 기법에 관해서는 다음을 참고. P. Ross, "The Rock-tombs of Caunus, I, The architecture," *Studies in Mediterranean archeology*, 34(1)(1972), p. 62, pl. 19, 20; N. Thierry, *La Cappadoce de l'Antiquité au Moyen âge*, p. 17.

9 카이사레아의 성 바실리우스에 관해서는 다음을 참고. F. Halkin (ed.), *Bibliotheca hagiographica graeca*(Bruxelles: Société des Bollandistes, 1957), pp. 245~246; R. Pouchet, "Basile le Grand et son univers d'amis d'après sa correspondance. Une stratégie de communion," *Studia Ephemeridis, Augustinianum* 36(1992); P. Rousseau, *Basil of Caesarea*(Berkley-Los Angeles-Oxford: University of California Press, 1994).

10 니사의 성 그레고리우스에 관해서는 다음을 참고. H. Delehaye, *Synaxarium Ecclesiae Constantinopolitanae. Propylaeum ad Acta Sanctorum Novembris* (Bruxelles: apud Socios Bollandianos, 1902), pp. 381~383; Istituto Patristico Medievale Giovanni XXIII, *Bibliotheca Sanctorum* 7(1966), pp. 205~210.

11 나지안주스의 성 그레고리우스에 관해서는 다음을 참고. *Bibliotheca Sanctorum* 2(1962), pp. 910~937; *BHG* 725; J. Bernardi, "Trois autobiographies de saint Grégoire de Nazianze", M. -F. Baslez, P. Hoffmann and L. Pernot (eds.), *Saint Grégoire de Nazianze. Le théologien et son temps(330~390)*(Paris: Editions du Cerf, 1995).

12 크즐 으르막강은 비잔티움 시기에는 할리스(Halys)강으로 불렸다. J. E. Cooper and

M. J. Decker, *Life and Society in Byzantine Cappadocia*, p. 12.

13 카파도키아의 수도원 제도에 관해서는 다음을 참고. J. Gribomont, "Le monachisme au sein de l'église en Syrie et en Cappadoce," *Studia Monastica* 7(1965); S. Mitchell, *Anatolia: land, men and gods in Asia Minor*(Oxford: Clarendon Press, 1993), pp. 109~121.

14 P. M. Schwartzbaum, "The Conservation of the Mural Paintings in the Rock-cut Churches of Göreme," A. W. Epstein (ed.), *Tokalı kilise. Tenth-Century Metropolitan Art in Byzantine Cappadocia*(Washington: Dumbarton Oaks Research Library and Collection, 1986), pp. 52~59; I. Dangas, "Une restauration: Karanlık kilise, l'église sombre," *Le Monde de la Bible* 70(1991), pp. 44~45; R. Ozil, "The conservation and restoration of the mural paintings in the rock hewn churches of Cappadocia," M. Sözen (ed.), *Cappadocia*, pp. 560~569.

15 카파도키아의 역사에 관해서는 다음을 참고. L. Giovannini, *Arts de Cappadoce*, pp. 17~46(아나톨리아의 역사); F. Hild and M. Restle, *Kappadokien*; M. Kaplan, "Les grands propriétaires de Cappadoce (VIe-XIe siècles)," *Le aree omogenee della Civiltà rupestre nell'ambito dell'Impero bizantino: la Cappadocia*(Galatina: Congedo Editore, 1979), pp. 125~158; S. Mitchell (ed.), "Armies and Frontiers in Roma and Byzantine Anatolia," *BAR International Series* 156(Oxford: BAR, 1983); J. Crow, "A Review of the Physical Remains of the Frontier of Cappadocia," Ph. Freeman and D. Kennedy (eds.), *The Defense of the Roman and Byzantine East* 1(Oxford: BAR, 1986), pp. 77~91; M. Coindoz, "La Cappadoce dans l'histoire," *Les dossiers histoire et archéologie* 121(1987), pp. 12~21; E. Akyürek, "Fourth to Eleventh Centuries: Byzantine Cappadocia," M. Sözen (ed.), *Cappadocia*, pp. 194~395; F. R. Trombley, "War, Society and Popular Religion in Byzantine Anatolia (6th~13th centuries)," N. Oikonomidès (ed.), η Βυζαντινη Μικρα Ασια(6~12th century)(Athens: Institute for Byzantine Research, 1998), pp. 97~139.

16 '변모의 시기'의 역사와 성화상 논쟁을 둘러싼 교회의 상황에 관해서는 다음을 참고. H. Grégoire and M. Canard, *La dynastie d'Amorium, 820~867. Byzance et les Arabes*(Paris: Institut de philologie et d'histoire orientales, 1935); J. F. Haldon, *Byzantium in the Seventh Century. The Transformation of a Culture*(Cambridge: Cambridge University Press, 1990); B. Flusin, *Saint Anastase le Perse et l'histoire de la Palestine au début du VIIe siècle*(Paris: Editon du CNRS, 1992).

17 카파도키아의 초기 역사에 대해서는 다음 문헌을 참고. S. Mitchell, *Anatolia: Land, Men and Gods in Asia Minor*, II, pp. 53~108. 타우마쿠르구스(Thaumaturgus)는 '놀라운 일을 하는 사람' 또는 '기적을 행하는 사람'이라는 의미이다. 성 그레고리우스 타우마투르구스에 대해서는 다음 문헌을 참고. *Ibid*, p. 53.

18 J. E. Cooper and M. J. Decker, *Life and Society in Byzantine Cappadocia*, p. 119.

19 260년 이전에 33%였던 그리스도인의 비율은 4세기에 80%에 달했다. S. Mitchell, *Anatolia: Land, Men and Gods in Asia Minor*, II, pp. 53~108.

20 *Ibid*, p. 57.

21 Sozomenus, *Historia Ecclesiastica 6.34*, G. C. Hansen (ed.)(Turnhour: Brepols, 2004); J. E. Cooper and M. J. Decker, *Life and Society in Byzantine Cappadocia*, p. 108.

22 아랍인은 638년에 예루살렘을 점령했고, 838년에는 안키라(Ancyra, 현재 앙카라)와 아모리움(Amorium)을 손에 넣었다. St. Théophane le Confesseur, *Chronographie* I(Oxford: Clarendon Press, 1997), p. 337; G. Ostrogorsky, *Histoire de l'Etat byzantin*(Paris: Payot, 1956), pp. 185~186, 197~211, 249~250.

23 성화상 논쟁에 관해서는 다음을 참고. J. Gouillard, "Le Synodikon de l'Orthodoxie. Édition et commentaire," *TM* 2(1967), pp. 1~316; N. Thierry, "Mentalité et formulation iconoclastes en Anatolie," *JSav*(1976), pp. 81~119; 같은 저자, "Le culte de la croix, l'influence de l'Iconoclasme," *Histoire et Archéologie. Les dossiers* 63(1982), pp. 43~45; 같은 저자, "L'iconoclasme en Cappadoce d'après les sources archéologiques. Origines et modalités," *Rayonnement grec, Hommages à Charles Delvoye*(Bruxelles: Editions de l'université de Bruxelles, 1982), pp. 389~403; E. C. Schwartz (ed.), *Byzantine Art and Architecture*(New York: Oxford University Press, 2021), pp. 75~82.

24 622년에 헤라클리우스(Heraclius, 610~641) 황제는 페르시아를 몰아내기 위해 카이사레아에 머물며 군대를 훈련했고, 628년과 629년에도 군사적 목적으로 이 지역에 체류했다. A. Frolow, "La vraie croix et les expéditions d'Héraclius en Perse," *REB* 11(1953), pp. 88~105; H. Ahrweiler, "L'Asie Mineure et les invasions arabes (VIIe~IXe siècle)," *Revue historique* 227(1962), pp. 1~32; C. Foss, "The Persians in Asia Minor and the End of Antiquity," *The English Historical Review* 90(1975), pp. 721~747; S. Métivier, *La Cappadoce aux premiers siècles de l'Empire byzantin: Recherche d'histoire provinciale*(thèses de doctorat, Paris 1, 2001), p. 441.

25 아랍의 침입에 관해서는 다음을 참고. H. Grégoire, M. Canard, *La dynastie d'Amorium, 820~867. Byzance et les Arabes* 1(Paris: Institut de philologie et d'histoire orientales, 1935), pp. 94~97; G. Ostrogorsky, *Histoire de l'État byzantin*, pp. 139~141; St. Théophane le Confesseur, *Chronographie* I, p. 452; W. E. Kaegi, "Reconceptualizing Byzantium's eastern Frontiers in the Seventh Century," Mathisen-Sivan (ed.), *Shifting Frontiers in Late Antiquity*(London: Variorum Reprints, 1996), pp. 83~102.

26 C. Jolivet-Lévy, *La Cappadoce, Mémoire de Byzance*, pp. 30~36; N. Thierry, *La Cappadoce de l'Antiquité au Moyen âge*, p. 17.

27 이 부분은 필자의 다음 논문을 참고. 조수정, 「헬레나와 콘스탄티누스 대제의 도상학 연구: 카파도키아의 비잔틴 교회를 중심으로」, 5~7쪽.

28 9~10세기 마케도니아 왕조의 예술에 관해서는 다음을 참고. R. J. H. Jenkins, *Studies on Byzantine History of the 9th and 10th Centuries*(London: Variorum Reprints, 1970); J. Durand, *L'art byzantin*(Paris: Terrail, 1999), pp. 77~160; C. Walter, *Art and Ritual of the Byzantine Church*(London: Variorum Reprints, 1982), pp. 171~174.

29 니케포로스 포카스 황제는 카파도키아의 유력한 가문 출신으로서 카이사레아를 세력의 중심지로 삼았고, 963년부터 969년까지 통치했다. G. Schlumberger, *Un empereur byzantin au Xe siècle. Nicéphore Phocas*(Paris: Firmin-Didot et cie, 1890); E. de Muralt, *Essai de Chronographie byzantine*(Bale: H. Georg, 1871), pp. 540~542; J. -C. Cheynet, "Les Phocas," *Le traité sur la guérilla de l'Empereur Nicéphore Phocas* (963~969), G. Dagron and H. Mihaescu (trans.)(Paris: Editions de Centre National de la Recherche Scientifique, 1986), pp. 289~315.

30 바실리오스 2세(Basilios II, 976~1025) 치세에 카파도키아는 제국의 중요한 지방이 되었다. G. Ostrogorsky, *Histoire de l'Etat byzantin*, pp. 334~340. 바실리오스 2세의 정치에 대해 다음을 참고. J. -C. Cheynet, *Pouvoirs et contestations à Byzance (963~1210)*(Paris: Publications de la Sorbonne, 1990), pp. 31~37, 321~336.

31 11세기는 아르메니아인이 카파도키아에 정착하면서 그들의 동방 문화가 도입되었다. G. Dedeyan, "L'immigration arménienne en Cappadoce au XIe s.," *Byz* 45, 1975), pp. 96~113; 같은 저자, "Les Arméniens en Cappadoce aux Xe et XIe siècle," *Le aree omogenee*, pp. 75~95; J. -C. Cheynet, *Pouvoirs et contestations à Byzance*, pp. 396~397.

32 '아르카익(Archaïque)'이라는 수식어는 이 그룹에 속하는 그림에 나타나는 초기 비잔티움 예술의 영향에서 비롯됨(9세기 후반~10세기 전반). G. de Jerphanion, *Une nouvelle province de l'art byzantin, Les églises rupestres de Cappadoce* 1(Paris: P. Geuthner, 1925~1942), pp. 67~94(특히 pp. 71~73); J. A. Cave, "Re-evaluation of the Sources of the 'Archaic Group' of Wall paintings in Cappadocia," *Byzantine Studies Conference* 4(1978), pp. 32~33.

33 이 시기의 성당 가운데 건립 연대가 정확한 것은 다음과 같다. 귈뤼데레의 성 요한 성당(913~920), 타우샨르 킬리세(913~920), 에에리 타슈 킬리세시(921~944), 토칼르 킬리세(약 950~960), 니케포로스 포카스 성당(965~969), 디레클리 킬리세(976~1025), 소안르의 성녀 바르바라 성당(1006 또는 1021).

34 H. Ahrweiler, *L'idéologie politique de l'Empire byzantin*(Paris: Presses universitaires

de France, 1975), pp. 60~67.

35 이 부분은 필자의 다음 논문을 참고. 조수정, 「헬레나와 콘스탄티누스 대제의 도상학 연구: 카파도키아의 비잔틴 교회를 중심으로」, 7~8쪽.

36 G. Ostrogorsky, *Histoire de l'État byzantin*, pp. 341~372; S. Vryonis, *The Decline of Medieval Hellenism in Asia Minor*(Berkeley: University of California Press, 1971); C. Foss, "The Defenses of Asia Minor against the Turks," *Greek Orthodox Theological Review* 27(1982), pp. 145~205; M. Angold, *Church and Society in Byzantium under the Comneni, 1081~1261*(Cambridge: Cambridge University Press, 1995), pp. 285~426. 11세기 말과 12세기, 이 지역에 터키인이 정착하는 과정에 관해서는 다음을 참고. C. Cahen, *La Turquie pré-ottomane*(Istanbul-Paris: Institut français d'études anatoliennes d'Istanbul, 1988), pp. 11~51; S. Vryonis, *The Decline of Medieval Hellenism in Asia Minor*, pp. 155~184; O. Turan, "Les souverains seldjoukides et leurs sujets non musulmans," *Studia Islamica* 1(1953), pp. 88~90.

37 이을란르(Yılanlı) 그룹에 관해서는 다음을 참고. A. W. Epstein, "Rock-cut Chapels in Göreme Valley, Cappadocia: the Yılanlı Group and the Column Churches," *Cahiers Archéologiques* 24(1975), pp. 115~135.

38 그리스 정교 수도원 건물의 파괴, 특히 1135년과 1153년 카이사레아에 관해서는 다음을 참고. O. Turan, "Les souverains seldjoukides et leurs sujets non musulmans," *Studia Islamica* 1(1953), p. 73; S. Vryonis, *The Decline of Medieval Hellenism in Asia Minor*, pp. 195~197.

39 이 시기 카파도키아의 역사에 관해서는 다음을 참고. O. Turan, "Les souverains seldjoukides et leurs sujets non musulmans," pp. 84~87; C. Cahen, *Pre-Ottomane Turkey*(London: Taplinger, 1968), p. 147, pp. 152~153, 191~204, 238~245; S. Vryonis, *The Decline of Medieval Hellenism in Asia Minor*, pp. 226~227; I. Beldiceanu-Steinherr, "a géographie historique de l'Asie centrale d' après les registres ottomans," *Comptes-rendus des séances de l'Académie des Inscriptions et Belles-Lettres*(1982), pp. 443~503. 13세기 카파도키아 회화에 관해서는 다음을 참고. J. Lafontaine-Dosogne, "L'évolution du programme décoratif des églises de 1071~1261," *Des actes du XVe congrès international d'études byzantines*(Athene: Association internationale des Etudes Byzantine, 1979), pp. 287~329; N. Thierry, "Peintures et monuments du XIIIe siècle," *Les dossiers* 63(1982), pp. 93~94; N. Thierry, "La peinture de Cappadoce au XIIIe siècle: Archaïsme et contemporanéité," *Studenica et l'art byzantin autour de l'année 1200*(Belgrade: Srpska akademija nauka i umetnosti, 1988), pp. 359~376. 니케아 제국의 황제 테오도로스 라스카리스(Theodoros Laskaris)의 이름이 여러 교회에

남아 있음. G. de Jerphanion, "Les inscriptions cappadociennes et l'histoire de l'empire grec de Nicée," *OCP* 1(1935), pp. 239~256. 무슬림과 그리스도교인의 공존에 관해서는 다음을 참고. O. Turan, "Les souverains seldjoukides et leurs sujets non musulmans," pp. 78~88.

제2장 초기 카파도키아 미술

1 C. Jolivet-Lévy, *La Cappadoce, Mémoire de Byzance*, p. 34에서 재인용.

2 G. Galavaris, *Iconography of Religions*(Leiden: Brill 1981), p. 11; A. Cutler and J. -M. Spieser, *Byzance médiévale 700~1204*(Paris: Gallimard, 1996), pp. 12~17, 34~35. '아케이로포이에토이(Acheiropoiètoi)'는 사람의 손으로 제작되지 않은, 신으로부터 내려온 그림이라는 의미이다.

3 C. Jolivet-Lévy, *La Cappadoce, Mémoire de Byzance*, p. 34.

4 C. Jolivet-Lévy, *Les Eglises byzantines de Cappadoce*(Paris: Editions du CNRS, 1991), p. 31.

5 성 세르기우스 성당은 괴레메의 10번 무덤 근처에 있음. C. Jolivet-Lévy, "Saint-Serge de Matianè, son décor sculpté et ses inscriptions," *Travaux et Mémoires* 15(2005), pp. 67~84.

6 C. Jolivet-Lévy, "Saint-Serge de Matianè, son décor sculpté et ses inscriptions," p. 67.

7 성 세르기우스 성당 외에도 귈뤼데레 3번 성당과 젤베 1번 성당의 앱스 천장에 십자가 조각이 있다. 십자가를 그림으로 그린 경우는 더 많은 예가 남아 있다. 귈뤼데레 5번 성당, 요아킴과 안나 성당, 스틸리트 니케타스 성당, 유수프 코츠 킬리세시(Yusuf, Koç kilisesi), 메자르라르 알트 킬리세(Mezarlar altı kilise), 하기오스 스테파노스 성당, 쿠르트데레, 우치사르(Uçhisar)의 카란륵 케메르 바드스 킬리세시(Karanlık kemer vadisi kilisesi).

8 이 이름은 성 론지누스(Longinus)를 기리는 신심이 카파도키아 지방에 퍼져 있었음을 증언한다. 성 론지누스는 〈십자가 처형〉 도상에 항상 등장하는데, 이는 그가 예수의 옆구리를 창으로 찌른 로마 백인대장이었기 때문이다. 성인은 후일 카파도키아의 카이사레아에서 수도 생활을 하다 순교했다. C. Jolivet-Lévy, "Archéologie religieuse du monde byzantin et arts chrétiens d'Orient," *Annuaire de l'École pratique des hautes études(EPHE), Section des sciences religieuses* 118(2011), pp. 207~213.

9 C. Jolivet-Lévy, "Saint-Serge de Matianè, son décor sculpté et ses inscriptions," p. 78.

10 C. Jolivet-Lévy, *Les Eglises byzantines de Cappadoce*, p. 7.

11 십자가의 상징성에 관한 부분은 필자의 다음 글을 요약함. 조수정,「중세의 십자가, 그 의미의 다양성」,『십자가』(서울: 학연문화사, 2006), 27~91쪽.

12 김상옥,『십자가의 신비』(왜관: 분도출판사, 1979), 61~63쪽.

13 "성자께서는 십자가의 형상이 만유 위에 부각되도록 십자가에 달려서 처형되셨다……. 그분은 당신이 하늘 높은 곳으로부터 내려다보시는 분으로서, 세상의 밑바닥 심연에까지 내려와, 동과 서로 팔을 뻗으시고, 남과 북의 거리를 측량하신 분이심을 눈에 보이는 구체적인 형태로 인간들에게 보여주셔야 했다. 그분은 사방에서 피조물들을 한데 모아 그들에게 성부의 지혜를 갖도록 만드신 것이다." Irenaeus, *Epideixis*, I, p. 34.

14 성 십자가 발견에 관한 최초의 기록은 예루살렘의 성 치릴루스(St. Cyrillus, 315~387)가 348년에 콘스탄티누스 2세에게 보낸 편지이다. 루피누스(Rufinus Aquileiensis, 345~410)에 따르면, 성녀 헬레나는 예루살렘에 성묘성당을 건립할 때 성 십자가를 발견했다. E. Bihain, "L'épître de Cyrille de Jérusalem à Constance sur la vision de la croix (BGH 413)," *Byzantion* 43(1973), p. 287.

15 성 유스티누스는 매우 일찍 이런 사상을 발전시켰다. 그의 설명에 따르면 십자가는 그리스도의 권능을 나타내는 표상이자 승리의 원천이며, 모세가 전쟁터에서 양팔을 들어 올려 하느님께 기도드린 것은 예수 그리스도의 십자가 승리에 대한 예표이다. 그는 "모세의 백성이 승리한 것은 모세의 기도 때문이 아니고, 그가 양팔을 뻗쳐 올려 십자가 모양을 형성함으로써 예수의 이름이…… 나타났기 때문이다"라고 했다.

16 323년 콘스탄티누스는 정적 리키니우스와 전투를 벌여(아드리아노플 전투) 승리를 거두었다. 황제의 승리 이후 승리의 십자가(Crux invicta)의 이미지가 확고해졌다. 조수정,「중세의 십자가, 그 의미의 다양성」, p. 43, 각주 47.

17 아르카디우스(Arcadius) 황제의 승전비는 400년경 제국의 수도 콘스탄티노폴리스에 세워졌는데, 황제의 업적뿐 아니라 여러 십자가가 함께 새겨졌다. Jean-Pierre Sodini, "Images sculptées et propagande impériale du IVe au IVe siècle: recherches récentes sur les colonnes honorifiques et les reliefs politiques à Byzance," *Byzance et les images*(Paris: *La Documentation Française*, 1994), pp. 43~94.

18 한국가톨릭대사전 편찬위원회,『한국가톨릭대사전』7(서울: 한국교회사연구소, 2004), 4653~4656쪽, "예수 그리스도가 제정하고 교회에 맡긴 은총의 효과적인 표징들. 이 표징을 통해서 하느님의 은총이 인간들에게 틀림없이 전달되며, 합당한 마음가짐으로 성사를 받아들이는 사람들에게서 이 은총은 결실을 맺는다." 12세기에 이르러 30개에 달했던 성사는 7개로 고정되었다(7성사).

19 한정현,「칼 라너 신학의 총괄 개념으로서의 '상징의 신학'(I)」,《신학전망》135(2001), 2~7쪽. 칼 라너(Karl Rahner, 1904~1984)는 그리스도교의 상징을 '대리상징(代理象徵; Vertretungssymbol)'과 '실재상징(實在象徵; Realsymbol)'으로 구별했다. 대리상징은 자의적 표지나 유사성에 의해 생성된 것인 반면, 실재상징은 상징 안에 상징된

실재가 참으로 현존하는 경우이다. 이런 구분에 따르면 십자가는 실재상징이다. 십자가 형상 자체는 그리스도의 십자가 사건과 구분되지만 그렇다고 해서 분리될 수는 없으며, 그리스도의 구속 사업과 그리스도의 실재를 표현하고, 그리스도의 현현을 가능하게 하는 매개체이기 때문이다. 구원의 은총을 가시적 형태로 드러내는 십자가는 따라서 실재상징이며, 또한 구원의 원성사(原聖事)이다.

20 이 장의 미주 11 참고.

21 십자가를 생명의 나무로 표현한 예는 매우 많다. 로마네스크 시기에 스페인의 실로스에서 제작된 필사본에는 낙원에 자리 잡은 생명의 나무가 그려져 있고, 14세기의 하워드 시편집과 시간경에는 하나로 연결된 생명의 나무와 십자가가 그려져 있다.

22 남쪽 앱스로 들어가는 양쪽 벽에 두 명의 성인(카에사레아의 성 바실리오스, 나지안주스의 성 그레고리우스)이 그려져 있는데 이들은 카파도키아 지방에서 매우 공경받던 인물들로서 성화상 파괴 시기에도 이들의 초상은 허용되었던 것으로 보인다.

23 콘스탄티누스 대제는 밀비우스 다리의 전투(312)에서 정적 막센티우스에게 승리를 거두었다. 이 전투에 앞서 콘스탄티누스는 하늘에 십자가와 함께 "이것으로 승리하리라(Hoc Vinces)"라는 글귀가 나타난 것을 보았다고 한다. 그는 병사들의 방패에 키로 십자가를 그려 넣게 했고 대승을 거두었다. 존 줄리어스 노리치, 『비잔티움 연대기』 1,(서울: 바다출판사, 2007), 45쪽에서 재인용.

24 C. Jolivet-Lévy, *Les Eglises byzantines de Cappadoce*, p. 186.

25 다울루 킬리세의 건축과 회화에 관한 선행연구로 다음을 참고. N. Thierry, "Mentalité et formulation iconoclastes en Anatolie," *Journal des savants* 2(1)(1976), pp. 82~88.

26 「사도행전」 2장 36절. "이스라엘 온 집안은 분명히 알아두십시오. 하느님께서는 여러분이 십자가에 못 박은 이 예수님을 주님과 메시아로 삼으셨습니다."

27 「에제키엘서」 1장 5절; 「요한 묵시록」 4장 6절 등.

28 이 부분은 필자의 다음 글에서 중요한 내용을 발췌함. 조수정, 「비잔티움 성화상 논쟁과 교회미술: 십자가와 성 에우스타키우스의 환시」, 《교회사연구》 51(2017), 167~197쪽.

29 히뽈리뚜스, 『사도 전승』, 이형우 역(왜관: 분도출판사, 2000), 123~125쪽.

30 성 안토니우스의 이야기는 다음을 참고. 스테파노 델오르토, 『파도바의 성 안토니오』, 강선남 역(서울: 바로오딸, 2003).

31 Gregory de Nyssa, *Vita S. Macrinae, PG* 46, p. 993.

32 '이콘(icon)'이란 '이미지(Image)', '닮은 형태', 또는 '초상(肖像)'을 의미하는 그리스어 'eikôn'에서 파생한 단어이다. 그리스도교와 더불어, 이콘은 종교적 이미지를 지칭하는 단어로 사용되었고, 프레스코화나 모자이크화 등의 구별 없이 쓰이다가 점차 '나무 패널에 그려 이동이 가능한 비교적 작은 규모의 성화상(聖畵像)'이라는 의미로 받아들여지게 되었다. 이콘은 이미 5세기 전반에 단순한 그림의 차원을 넘어 초월적 세

계를 향한 창으로 인식되며 경배의 대상이 될 정도로 종교 생활에 있어서 중요한 위치를 차지하게 된다.

33 787년 니체아 공의회에서 성화상에 관한 교의가 공포되면서 제1차 성화상 파괴주의가 종식되었고, 제2차 성화상 파괴주의는 콘스탄티노폴리스에서 개최된 교회회의(843)에서 이단으로 파문되었다. 성화상 논쟁과 미술에 대해서는 다음 저서를 참고. A. Grabar, *L'Iconoclasm Byzantin*(Paris: Flammarion, 1998)(칼케의 그리스도 이콘 파괴에 관해서는 특히 184~197쪽에 자세한 설명이 있음); 조수정, 『비잔티움 미술의 이해』(서울: 북페리타, 2016), 124~132쪽.

34 단성론(monophysitism)은 그리스도의 신성만을 주장하며, 따라서 예수의 인성, 즉 인간적 실재는 허상이라고 주장했고, 칼체돈 공의회(451)에서 배척되었다. 그러나 이런 주장에 동조하는 사람들이 완전히 사라지지 않았고 비잔티움 제국에서 지속적인 영향력을 행사했다.

35 테오토코스는 그리스어로 '하느님을 낳은 분', 즉 '하느님의 어머니', '천주의 모친'이라는 뜻이며, 네스토리우스 이단을 파문한 에페소 공의회(431)에서 성모 마리아의 호칭으로 인정했다. 비잔티움 회화에서 성모 마리아의 호칭으로 가장 널리 쓰인다.

36 『콘스탄티노플 성인전(*Synaxarium Ecclesiae Constantinopolitanae*)』은 당대의 상황을 상세히 전해준다. 황제가 내린 성화상 금지령을 수도자가 어기는 경우 수도복 착용 금지는 물론 광장에서 공개적으로 망신 주기, 돌팔매질, 수녀와 강제 결혼, 갖가지 고문, 코 베기, 산 채로 매장, 장님으로 만들기, 감옥에 가두거나 키프로스로 유배 보내기 등 매우 가혹하고 잔인한 방법으로 탄압받았다. 성화상 옹호자였던 안드레아스 칼리비테스(Andreas Kalybites) 수도자는 760년에 콘스탄티노폴리스의 히포드롬에서 공개적으로 채찍질을 당한 후 살해되었으며, 성 소(小) 스테파노스(St. Stephen the Younger) 부제는 764년에 순교했다.

37 스투디온의 성 테오도로스(St. Theodoros of Studion)는 수도자들에게 매우 많은 편지를 보냈는데, 내용은 수도자들이 인내, 정통 신앙의 옹호, 순교를 각오하는 자세를 갖추고 성화상 파괴주의에 맞서도록 격려하는 것이었다. 성화상 파괴주의에 대한 저항은 황제의 명을 거스르는 것이기 때문에 드러나게 할 수 없었으므로 지하교회를 통해 은밀하게 전개되었다.

38 카파도키아는 수도자들만의 지방은 물론 아니었다. 일반 주민 중에는 성화상 파괴주의에 동조하는 사람들도 있었고, 성화상 파괴주의가 단죄된 이후에도 비표상적 그림을 선호하기도 했다. C. Jolivet-Lévy, *La Cappadoce Médiévale*, p. 40.

39 *Ibid*, p. 34.

40 A. Kartsonis, "The Responding Icon," L. Safran (ed.), *Heaven on Earth. Art and the Church in Byzantium*(Philadelphia: Pennsylvania State University, 1998), pp. 60~66.

41 성 에우스타키우스의 생애와 관련된 도상에 관해서는 필자의 다음 연구에서 중요한

부분을 요약함. 조수정, 「비잔티움 성화상 논쟁과 교회미술: 십자가와 성 에우스타키우스의 환시」, 167~197쪽.

42 N. Thierry, "Le culte du cerf en Anatolie et la Vision de saint Eustathe," *Monuments et mémoires de la Fondation Eugène Pio*(1991), pp. 33~100.

43 *Ibid*, pp. 63, 65, 76.

44 조수정, 「비잔티움 성화상 논쟁과 교회 미술: 십자가와 성 에우스타키우스의 환시」, 186~187쪽.

45 〈성 에우스타키우스의 환시〉, fol. 97r, 『클루도프 시편집.』

46 성 바오로는 열성적인 유대교인으로서 그리스도교회를 없애는 일에 앞장섰으나, 다마스쿠스에서 눈부신 광채 속에 예수님의 음성을 듣는 체험을 통해 회심하게 되었다. 성 바오로 사도의 회심은 「사도행전」 9장 1~22절, 22장 3~16절을 참고.

47 카파도키아 지방의 사슴 숭배 풍습에 관해서는 다음을 참고. N. Thierry, "Le culte du cerf en Anatolie et la vision de saint Eustathe," p. 66.

제3장 성화상 논쟁 이후의 카파도키아 미술

1 바실레이오스 2세에 관해서는 다음을 참조. G. Ostrogorsky, *Histoire de l'Etat byzantin*, pp. 334~340; M. Kaplan, "Les grands propriétaires de Cappadoce (VIe-XIe siècles)," pp. 141~146; J. -C. Cheynet, *Pouvoirs et contestations à Byzance(963~1210)*, pp. 31~37, 321~336.

2 제르파니옹(G. de Jerphanion, 1877~1948)은 예수회 사제이며 지리학자이자 비잔티움 미술사학자이다. 그는 카파도키아의 비잔티움 회화 연구에 있어서 선구자적 역할을 했으며 카파도키아 지역의 비잔티움 미술에 관한 매우 중요하고 방대한 자료를 남겼다. 그가 '아르카익' 그룹으로 분류한 이 교회들은 9세기 말과 10세기 초에 건립되었으며, 교회 내부는 비교적 단순한 표현과 담백한 색채를 사용한 그림들로 장식되어 있다. '아르카익' 그룹에 대해 다음을 참고. G. de Jerphanion, *Une nouvelle province de l'art byzantin, Les églises rupestres de Cappadoce*(Paris: P. Geuthner, 1925), pp. 67~94.

3 C. Jolivet-Lévy, *La Cappadoce Médiévale*, pp. 70~72.

4 니케포로스 2세 포카스의 킬리키아 정복에 관해서는 다음 논문을 참고. William Garrood, "The Byzantine conquest of Cilicia and the Hamdanids of Aleppo, 959~965," *Anatolian studies* 58(2008), pp. 127~140.

5 포카스 황제와 테오파노 황후는 성인이 아님에도 불구하고 후광으로 장식되어 있는데, 졸리베-레비는 이를 콘스탄티누스와 헬레나에게 동일화하고자 하는 의도로 해석했다. C. Jolivet-Lévy, "L'image du pouvoir dans l'art byzantin à l'époque de la

dynastie macédonienne (867~1056)," *Byz* 57(1987), pp. 457~458.

6 카파도키아의 유력한 포카스 가문 출신인 니케포로스는 황제의 자리에 올라 963
 년에서 969년까지 통치했고, 아랍과의 전쟁에서 승리를 거두었다. M. Kaplan,
 "Les grands propriétaires de Cappadoce (VIe-XIe siècles)," pp. 139~433; J. -C.
 Cheynet, "Les Phocas," pp. 289~315.

7 C. Jolivet-Lévy, *Les églises byzantines de Cappadoce, le programme iconographique
 de l'abside et de ses abords*, pp. 94~108.

8 C. Jolivet-Lévy, *La Cappadoce Médiévale*, p. 39.

9 *Ibid*, pp. 57~59.

10 이 부분은 성화상 논쟁에 대한 필자의 다음 논문을 참고하여 중요한 부분을 요약
 함. 조수정, 「비잔티움 성화상 논쟁과 교회미술: 십자가와 성 에우스타키우스(St.
 Eustachius)의 환시」, 167~197쪽.

11 *Homil*, 24, *Contra Sabellianos et Arium Anomoeos, PG* 31, 607 A f. 삼위일체 교리
 를 부정하는 아리아니즘과 성부수난설(聖父受難說) 등의 이단적 교리를 내세우는 사
 벨리아니즘(Sabellianism)에 대항하는 내용으로 구성되었다.

12 「2코린」4장 4절. "하느님의 모상이신 그리스도(the image of God)."

13 *De Spiritu Sancto* XVIII, 45; Migne, *Patrologia Graeca* XXXII, 149 C. 이 책은 성령
 (聖靈)의 신성을 거부하는 아리우스파(Arianism) 이단을 논박하기 위해 쓰인 것이다.

14 조수정, 『비잔티움 미술의 이해』, 11쪽.

15 같은 책, 137~139쪽.

16 같은 책, 134쪽.

17 G. de Jerphanion, *Une nouvelle province de l'art byzantin, Les églises rupestres de
 Cappadoce* 1, pp. 377~473.

18 C. Jolivet-Lévy, *La Cappadoce Médiévale*, pp. 44~45.

19 이 부분은 필자의 다음 논문을 참고하여 중요한 부분을 요약함. 조수정, 「비잔틴 회화
 의 〈Majestas Domini〉 연구」, 《미술사학》 25(2005), 313~341쪽.

20 F. Cabrol, *Dictionnaire d'archéologie chrétienne et de liturgie*, t.10, pp.
 1254~1258.

21 Cosmas Indicopleustes, *Seconde Parousie, Topographie chrétienne* (Vat. grec.
 699), 바티칸 도서관 소장.

22 Grégoire de Nazianze, *Homélie, Le Christ trônant* (Grec 510, fol, 1v), BNF, Paris.

23 비잔티움 미술에서 주로 천사들이 손에 들고 있는 투명한 구체. 보주로 번역할 수 있음.

24 '라바룸'은 라틴어로 로마군대의 깃발을 지칭한다. 콘스탄티누스 대제는 밀비우스 다리
 의 전투에 앞서 십자가와 키로(XP, 예수 그리스도의 모노그램), 그리고 "in hoc signo
 vinces (이 상징으로 승리하리라)"라는 글귀를 깃발에 적어 넣게 했다.

25 프로드로모스는 '선구자, 예견자'라는 뜻이며, 세례자 요한의 별칭이다. '선구자 요한'

이라는 명칭은 비잔티움 세계에서 세례자 요한을 의미한다.

26 W. Orthmann, *Der Alte Orient, Propyläen Kunstgeschichte* 14(Berlin: Propyläen, 1975), fig. p. 191.

27 콘스탄티노폴리스에 있는 하기아 소피아 성당의 나르텍스 팀파눔에는 그리스도 판토 크라토르 앞에 부복한 레오 6세의 초상이 모자이크화로 제작되어 있다.

28 Saint Jean Chrysostome, *Sur l'imcompréhensibilité de Dieu*, S. C. n28 bis.

29 Denys L'Aréopagite, *La Hiérarchie céleste*, S. C. n58 bis; P. Minet, *Vocabulaire théologique orthodoxe*(Paris: Editions du Cerf, 1985), pp. 178~179.

30 성 요한 크리소스토모스, 몹수에스트의 테오도로스, 다마스쿠스의 성 요한, 콘스탄티 노폴리스의 제르맹, 가(假) 소포리니우스는 「이사야서」의 정화 이야기와 관련하여 성 체성사를 해석했으며, 여러 동방 전례에서도 「이사야서」의 이야기를 언급한다. F. E. Brightman, *Liturgies, Eastern and Western*(Oxford: Clarendon Press, 1896), pp. 181~182. '라비스'에 관해서는 다음을 참조. S. Salaville, *Liturgies orientales*(Paris: FeniXX réédition numérique, 1932), pp. 137~138.

31 대천사 미카엘에 대한 공경, 예식에 관해서는 다음을 참조. R. Macmullen, *Chris-tianisme et paganisme du IVe au VIIIe siècle*(Paris: Les Belles Lettres, 1998), pp. 173~174.

32 나지안주스의 성 그레고리우스, *Oratio* 25, P. G. t. 35, col. 1200; E. Sendle, *L'icône, Image de l'invisible, Eléments de théologie, esthétique et techinique*(Paris: Desclée De Brouwer, 1981), p. 145.

33 이 부분은 필자의 다음 논문을 참고하여 내용을 재구성함. 조수정, 「데이시스(Deisis) 의 도상학적 정의에 관한 소론 – 카파도키아의 교회 벽화를 중심으로 –」, 《대구사학》 110(2013), 249~278쪽.

34 제르파니옹, 티에리, 졸리베-레비 등 카파도키아 회화 연구자들 대부분은 이러한 분 류법을 따르고 있다.

35 현지 튀르키예어로 차르클르 킬리세, 즉 '샌들 성당'이라고 불리나, 이는 비잔티움 미술과는 아무런 관련이 없다. 11세기 중엽에 지어진 이 성당은 '성 십자가(Sainte-Croix)'에 바쳐졌으며, 제르파니옹 이래로 '에글리즈 아 콜론(église à colonnes, 기둥 형 성당)'이라 불리는 그룹에 속한다.

36 성모 마리아를 중재자로 부르는 것은 교부 시대부터 교회에 받아들여졌다. 콘스탄티 노폴리스의 젤마노(†733)는 마리아의 중재기도를 필수 불가결한 것으로 보았으며, 다마스쿠스의 성 요한(†749)은 마리아의 중재기도가 인류에게 희망의 보장이 된다고 했다. 한국가톨릭대사전 편찬위원회, 『한국가톨릭대사전』 10(서울: 한국교회사연구 소, 2004), 2389, 7899쪽.

37 Doula Mouriki, "A Deësis Icon in the Art Museum," *Record of the Art Museum, Princeton University* 27(1)(1968), pp. 14, 16.

38 C. Jolivet-Lévy, *Les églises byzantines de Cappadoce, le programme iconographique de l'abside et de ses abords*, p. 324.

39 예실뢰즈의 성 테오도루스 성당에는 예언자 안나와 시메온이 그려져 있다.

40 앱스의 북측에는 성 그레고리우스, 성 블라시우스, 성 암필로키우스, 나지안주스의 성 그레고리우스, 성 바실레우스, 그리고 앱스의 남측에는 성 아테노제네, 성 야손, 성 에피파니우스, 성 니콜라우스가 그려져 있다.

41 이는 바이츠만(K. Weitzmann)과 소티리우(G. Sotiriou), 시릴 망고(Cyril Mango)를 위시한 대부분의 비잔티움 미술사학자들의 견해이기도 하다. 무리키 역시 같은 주장을 편다. Doula Mouriki, "A Deësis Icon in the Art Museum," pp. 16~17.

42 "Dionysios of Fourna", P. Hetherington (ed.) *The painter's Manual*(Preston: Oakwood Publications, 1981); George Kakavas, *Dionysios of Fourna (c.1670~c.1745): artistic creation and literary description*(Leiden: Alexandros Press, 2008).

43 W. christopher, "Two notes on the Deësis," Reveu des etudes byzantines, 26(1968), 각주 8 재인용; I. Kirpičnikov, "The *Deësis* in Orient and Occident," *The Journal of the Ministry of Public Instruction*(Saint Petersburg: Imperial Academy of Science, 1893), pp. 1~26.

44 Saint Athanasius, *Oratio de incarnatione Verbi, PG* 25, 109A.

45 「로마 신자들에게 보낸 서간」 8:34; 「요한의 첫째 서간」 2:1; 17, 9~26; 「티모테오에게 보낸 첫째 서간」 2:5~8. '전구'에 관해서는 다음을 참고. 『한국가톨릭대사전』 10, 7397~7399쪽.

46 Anthony Cutler, "Apostolic Monasticism at Tokalı Kilise in Cappadocia," *Anatolian Studies*, 35(1985), p. 65.

47 A. Grabar, *L'iconoclasme byzantin*(Paris: Flammarion, 1984), p. 239.

48 Robert Ousterhout, "Collaboration and innovation in the arts of Byzantine Constantinople," *Byzantine and Modern Greek Studies* 21(1997), p. 95.

49 가톨릭교회 교리서, 1361, 1370항.

50 위의 책, 2770항; 『한국가톨릭대사전』 10, 7397~7398쪽.

51 이 부분은 필자의 다음 논문을 참고하여 중요한 부분을 요약함. 조수정, 「비잔티움의 '아나스타시스(Anastasis)' 도상연구 – 카파도키아 지역교회를 중심으로」, 《교회사연구》 38(2012), 69~106쪽.

52 성경에 사용된 예. 잠자는 사람을 깨움, 또는 잠에서 깨어남(「마르코복음」 4:38), 예언자의 등장(「사도행전」 3:22), 병자나 죽은 이로 간주한 자가 일어섬(「루카복음서」 4:39; 「마르코복음」 9:27), 죽음으로부터 한 인간이 구제되었다는 전통적인 의미에서 생명으로 다시 돌아옴(「코린토 신자들에게 보낸 첫째 서간」 17:17~24; 「코린토 신자들에게 보낸 둘째 서간」 4:18~37; 「마르코복음」 5:42; 「루카복음서」 7:1~16; 「요한복음」 11:23; 「사도행전」 9:40 이하), 죽은 이들이 잠에서 깨어남(「다니엘서」 12:1; 「이

사야서」 26:19), 지상의 삶을 다시 취함(「마카베오기 하권」 7:10 이하; 「마르코복음」
12:23~25), 죄인이 회개하여 구제됨(「루카복음서」 1:24,32), 세례로 죽음에서 구제됨
(「콜로새 신자들에게 보낸 서간」 2:12 이하; 3:1; 「에페소 신자들에게 보낸 서간」 2:5
이하; 「요한복음」 5:25; 「요한의 첫째 서간」 3:14). 한국가톨릭대사전 편찬위원회, 「한
국가톨릭대사전」 6(서울: 한국교회사연구소, 2006), 3647쪽 참조.

53 성경은 예수 그리스도께서 십자가에 매달려 죽임을 당하셨으나, 죽은 이들 가운데에
서 되살아나셨다고 전한다. 「요한복음」 8:28; 「사도행전」 1:3~11; 2:14~26, 32, 33;
5:31; 13:35~37; 17:30~31; 「로마 신자들에게 보낸 서간」 1:34; 4:10, 24 이하; 6:1,
9, 11; 8:11; 10:9; 「코린토 신자들에게 보낸 첫째 서간」 6:14; 15:3 이하; 12:4; 「코린
토 신자들에게 보낸 둘째 서간」 4:14; 5:1; 5:4 이하; 「갈라티아 신자들에게 보낸 서
간」 1:1, 15; 「에페소 신자들에게 보낸 서간」 1:20~23; 「필리피 신자들에게 보낸 서간」
2:6, 9, 11; 3,12; 「테살로니카 신자들에게 보낸 첫째 서간」 1:10; 4:14; 5:14; 「티모테
오에게 보낸 첫째 서간」 3:16; 「베드로의 첫째 서간」 3:18 등. 또한, 빈 무덤 사화(「마
르코복음」 16:1~8)와 발현 사화(「마태오복음」 28:16~20; 「루카복음」 24:13~53), 그
리고 '마라나 타(주님, 어서 오소서!)' 고백과 묵시록의 현시(「코린토 신자들에게 보낸
첫째 서간」 16:22; 「요한 묵시록」 1:12~20; 2:8) 등은 부활을 전제로 한 진술이다.

54 「코린토 신자들에게 보낸 첫째 서간」 15:20; 「로마 신자들에게 보낸 서간」 6:4~9;
7:4; 「테살로니카 신자들에게 보낸 첫째 서간」 1:10; 「갈라티아 신자들에게 보낸 서간」
1:1; 「콜로새 신자들에게 보낸 서간」 2:12; 「에페소 신자들에게 보낸 서간」 1:20.

55 '저승'은 그리스어 하데스(hades), 히브리어 셔올(Sheol), 라틴어 인페르눔(infernum)
에 해당한다. 「사도신경」에는 "십자가에 못 박혀 돌아가시고 묻히셨으며 저승에 가
시어 사흗날에 죽은 이들 가운데서 부활하시고(crucifixus, mortuus, et sepultus,
descendit ad ínferos, tertia die resurrexit a mortuis)"라고 표현되어 있다. 비잔티움
의 〈아나스타시스〉에서는 하데스(o αδης)를 의인화하여 그린다.

56 '빈 무덤의 발견'은 예수의 무덤이 열려 있고 비어 있었다는 내용이다. 빈 무덤 사화
(史話)는 예수 그리스도께서 다시 살아난 것에 대한 첫 증인들의 체험으로서, 부활을
가리키는 '표징'이다. 따라서 '아나스타시스'와 더불어 그리스도 부활에 관련된 중요
한 도상적 주제가 되었다. 빈 무덤 사화는 다음을 참고. 「마르코복음」 16:1~8; 「사도
행전」 2:25~32; 13:35~37.

57 산마르코 성당의 천개 기둥은 13세기에 만들어졌으나, 네 기둥은 시리아 지역의 비잔
티움 교회에서 가져와 재사용한 스폴리아(spolia)이며, 5세기 말~6세기경의 작품으
로 추정된다. 각각의 기둥은 예수와 성모의 생애를 주제로 한 고부조로 장식되어 있
다. Henry Maguire and Robert S. Nelson (eds.), *San Marco, Byzantium, and the
Myths of Venice*(Washington D. C.: Havard University Press, 2010), p. 211.

58 그리스도께서 저승에 내려가신 이야기는 「니코데모 복음서」뿐 아니라 「바르톨로메
오 행전」이나 「베드로 복음」에서도 발견된다. 이 이야기를 담은 외경은 다음과 같다.

the Gospel of Nicodemus 8~10; *the Questions of Bartholomeu* 6~20; *the Gospel of Peter* 39~42. Johann Karl Thilo, *Codex Apocryphorum Novi Testamenti*, I(Leipzig: F.C.G. Vogel, 1832); Constantin von Tischendorf, *Evangelica Apocrypha*(Leipzig: Avenarius et Mendelssohn, 1853, 1876). 한편, 카르초니스는 이미 2~3세기경 교부의 문헌에 '그리스도께서 저승에 내려가심'에 관한 기록이 있음을 언급함으로써 (Clement of Alexandria, Origen), 4세기경 작성된 니코데모 외경이 '아나스타시스' 도상의 유일한 원천이 아닐 가능성을 제기했다. A. Kartsonis, *Anastasis: The Making of an Image*(Princeton: Princeton University Press, 1986), chapter 2.

59 "저승에 내려가심", 「니코데모 복음서」 8~9.

60 The Fieschi Morgan Staurotheke, 콘스탄티노폴리스에서 제작, 9세기, 뉴욕 메트로폴리탄 미술관 소장.

61 성 바실리오에게 봉헌된 성당이며, 현지어로 토칼르 킬리세로 불린다. 프레스코화 제작 연대는 10세기 1/4분기로 추정된다.

62 성당의 이름은 티에리에 의한 것이다. N. Thierry, "Erdemli, Une vallée monastique inconnue en Cappadoce. Etude préliminaire," *Zograf* 20(1989), p. 18.

63 정사각형의 도면 안에 그리스형 십자가가 꼭 맞게 들어찬 형태를 취한다. '코로스 인스퀘어(cross-in-square)'로도 불린다. 10세기 초에 건설된 콘스탄티누스 립스 (Constantinus Lips) 성당을 한 예로 들 수 있다. 건물 외부는 사각형이며, 중앙 앱스의 좌우에 프로테제와 디아코니콘이 마련되었다. 나오스의 중앙 부분은 돔으로 덮여 있고, 십자가의 팔에 해당하는 네 부분은 궁륭천장으로 처리되었다. 나오스의 십자가 모양을 제외한 네 모서리 부분과 나르텍스의 천장은 교차 궁륭으로 되어 있다. 조수정, 『비잔티움 미술의 이해』, 137~138쪽.

64 도데카오르톤은 12 대축제를 의미한다. 각각의 그림은 〈예수 탄생 예고〉, 〈예수 탄생〉, 〈예수의 성전 봉헌〉, 〈예수의 세례〉, 〈예수의 영광스러운 변모〉, 〈라자로의 소생〉, 〈예루살렘 입성〉, 〈십자가 처형〉, 〈아나스타시스〉, 〈예수의 승천〉, 〈성령강림〉, 〈성모의 잠드심〉이다. 위의 책, 165쪽.

65 제르파니옹은 다윗과 솔로몬이 찬가를 부르고 있는 모습으로 해석했다.

66 하데스의 오른편에는 'o αδης'라는 명문을 읽을 수 있다. 10세기의 '아나스타시스'에서 하데스의 몸은 연한 주황색으로 표현되었으나, 점차 짙은 색으로 표현됨을 볼 수 있고, 후기로 갈수록 회색, 검은색과 같은 짙은색으로 표현된다.

67 네아모니 수도원의 모자이크에 관해서는 다음을 참고. Doula Mouriki, *The mosaics of nea moni on Chios*(Athens: Commercial Bank of Greece, 1985).

68 '기둥형 성당'은 괴레메 19번 성당(Elmalı kilise), 22번 성당(Çarıklı kilise), 23번 성당(Karanlık kilise)이며, 이들은 모두 수도원 성당이다.

69 비잔티움 교회 내부 장식의 '고전양식'은 성화상 논쟁 이후 확립되었다. 그리스도 판토크라토르(Christ Pantocrator)를 중앙 돔에 위엄 있는 모습으로 그리고, 주위의 작

은 돔에는 천사, 펜던티프에는 네 복음사가, 아케이드의 내륜에는 예언자를 그린다. 나오스에는 도데카오르톤을 그려 장식한다. 고전양식의 도상 체계(Le programme iconographique 'classique' des églises byzantines)에 관해서는 다음을 참고. C. Jolivet-Lévy, *Les églises byzantines de Cappadoce, Le programme iconographique de l'abside et de ses abords*, p. 123.

70 아테네 북서쪽, 보에티아 지방에 자리 잡은 호시오스 루카스 수도원 성당은 11세기 1/4분기에 건립되었으며, 중기 비잔티움에서 가장 중요한 건축물 가운데 하나이다. 〈아나스타시스〉는 카톨리콘(katholikon)의 나르텍스, 동쪽 벽면에 모자이크로 그려져 있다.

71 괴레메의 다른 세 수도원 중에서 가장 먼저 제작된 것으로 보이며, 그리스도의 등 뒤로 휘날리는 히마티온 자락이 그려져 화면을 더욱 역동적으로 만들어주고 있으나, 아담과 하와, 다윗과 솔로몬 위편에 죽은 선한 사람들은 그려지지 않았다.

72 성 미카엘 성당은 근대에 붙여진 이름이다. 원래의 이름은 알려지지 않았으며, 이 성당의 프레스코화는 13세기경 제작된 것으로 추정된다.

73 마케도니아 왕조의 미술에 지대한 영향을 미친 필사본으로, 나지안주스의 그레고리우스의 강론집을 예로 들 수 있다. 이 필사본의 경우 이미지는 마치 본문의 주석처럼 표현되어 있으며, '마케도니아 르네상스'로 불리던 당시의 회화를 대표한다. *The Homilies of Gregory of Nazianzus, gr. 510*, pp. 879~883. 카르초니스 역시 교부들의 문헌과 '아나스타시스' 도상과의 연관성을 설명했다. A. Kartsonis, *Anastasis: The Making of an Image*, chapter 2 참조.

74 단성론은 칼체돈 공의회(Concilium Chalcedonens, 451)에서 배척되었으나 이후에도 비잔티움 제국 내에 지속적인 영향력을 행사했다.

75 예수 그리스도의 족보; 「마르코복음」 1:1~17; 「루카복음」 3:23~38.

76 「로마 신자들에게 보낸 서간」 6:9; 「사도행전」 13:34~37; 『한국가톨릭대사전』 6, 3648쪽.

77 십자가로 하데스의 머리를 짓누르는 그리스도의 모습은 서유럽의 경우, 거대한 괴물의 입을 찌르는 모습으로 강조되어 나타나기도 했다. 부르주 대성당의 스테인드글라스(Saint-Etienne, Bourges, France), 11세기.

78 『로사노 복음서』는 5세기 말~6세기 초에 제작되었으며, 〈라자로의 소생〉 등 여러 장면에서 다윗과 선지자들이 찬가를 부르는 모습이 묘사되어 있다. *Codex Purpureus Rossanensis*, Museo Diocesano, Rossano, Italy, fol. 1r.

제4장 위기의 카파도키아

1 1장의 미주 25 참조.

2 괴레메 22a번 성당은 12세기에 세워진 것으로 추정된다.

3 C. Joivet-Lévy, *La Cappadoce Médiévale*, p. 41.

4 A. W. Epstein, "The Problem of Provincialism: Byzantine Monasteries in Cappadocia and Monks in South Italy," *Journal of the Warburg and Courtauld Institutes* 42(1979), pp. 28~46.

5 L. Rodley, *Cave monasteries of Byzantine Cappadocia*(Cambridge: Cambridge University Press, 1985), pp. 198~201.

6 C. Jolivet-Lévy, *Les églises byzantines de Cappadoce*, p. 270.

7 S. Pedone, V. Cantone, "The pseudo-kufic ornament and the problem of cross-cultural relationships between Byzantium and Islam," *Opuscula Historiae Artisum* 62(2013), pp. 120~136.

8 한스 큉, 『한스 큉의 이슬람, 역사·현재·미래』, 손성현 역(서울: 시와 진실, 2012), 873쪽.

9 『코란』 4:157, "그러나 그들이 그를 (실제로는) 죽이지 않았고 십자가에 못 박지(도) 않았다", "오히려 그들에게 그와 비슷한 (다른 사람이) 나타났으며 (그들은 그를 예수와 혼동하여 죽였다)," 같은 책, 886~887쪽.

10 E. M. 아렐야노, 『고통의 가치: 희생 제물의 내적 기쁨』, 김현태 역(인천: 인천가톨릭대학교 출판부, 2015), 20쪽.

11 비잔티움 미술이 서유럽에 미친 영향에 대해서는 다음 도서를 참고. A. Lymbero-poulou and R. Duits (eds.), *Byzantine art and renaissance Europe*(London: Ashgate, 2013). 특별히 네레지 성당에 나타난 '성 미술의 인간화 경향'과 이것이 서유럽에 전파된 상황에 대해서는 45쪽의 Hans Bloemsma의 글을 참고.

12 '십자가 신학'에 대해서는 다음 문헌을 참고. E. M. 아렐야노, 『고통의 가치』, 19~20쪽. "진정한 사랑만이 그 누구에게나 사랑하는 이를 위해 불을 통과하게 할 수 있을 것입니다. 성 알폰소 리구오리(St. Alphonsus Liguori)는 사랑은 희생으로 측정된다고 말한 바 있습니다."

13 괴레메 28번 성당(이을란르 킬리세)과 비슷한 그림으로 장식된 성당들을 '이을란르 그룹'으로 분류한다. 괴레메 10번, 11a번, 17번, 18번, 20번, 21번, 21c번, 27번 성당이 여기 해당한다. 이을란르 그룹에 관해서는 다음을 참고. A. W. Epstein, 'Rock-cut Chapels in Göreme Valley, Cappadocia: the Yılanlı Group and the Column Churches," *Cahiers Archéologiques*, 24(1975), pp. 115~135.

14 C. Jolivet-Lévy, *Les églises byzantines de Cappadoce*, p. 137.

15 '사막교부'의 원래 의미는 4세기 말 이집트 북부의 사막에서 은수 생활을 하며 지혜와 말씀의 특별한 은사로 독수도승들을 지도한 원로를 일컫는다. 이 명칭은 5세기 초기에 사용되기 시작했다. 성 안토니우스, 테베의 파울루스, 필라리온, 암모니우스, 마카리우스 등 많은 수도승의 이름이 알려져 있다. 뤼시엥 레뇨, 『사막교부 이렇게 살

았다』, 허성석 역(왜관: 분도출판사, 2006) 16~18, 28~29쪽.

16 성 오누프리우스에 관한 가장 이른 문헌은 5세기 전반에 쓰여진 『파프누티우스의 순례(*Peregrinatio Paphnutiana*)』이다. 파프누티우스(Paphnutius)는 어느 날 약 60년을 사막에서 은수 생활을 해온 성 오누프리우스를 만나게 되었다. 파프누티우스는 성 오누프리우스가 죽자 장사를 지내주었고 그의 이야기를 글로 남겼다. 성 오누프리우스에 관해서는 다음을 참고. *Bibliotheca Sanctorum* IX, 1967, pp. 1187~1200; *LCI* 8, 1976, pp. 84~88. H. Delehaye, *Synaxarium*, pp. 745~746; T. Vivian, *Histories of the Monks of Upper Egypt and the Life of Onnophrius*(Piscataway: Gorgias Press 2009); L. Hadermann-Misguich, *Kurbinovo. Les fresques de Saint-Georges et la peinture byzantine du XIIe siècle*(Brussels: Éditions de Byzantion, 1975), pp. 263~264. 그의 축일은 6월 12일이다.

17 「마르코복음」 1:12~13. "그 뒤에 성령께서는 곧 예수님을 광야로 내보내셨다. 예수님께서는 광야에서 사십 일 동안 사탄에게 유혹을 받으셨다. 또한 들짐승들과 함께 지내셨는데 천사들이 그분의 시중을 들었다." 같은 내용이 「마태오복음」 4:12~17, 「루카복음」 4:14~15에도 실려 있다.

18 "독수도승들은 '가서 너의 재산을 팔아 가난한 이들에게 주어라. 그리고 와서 나를 따라라'는 그리스도의 부르심 때문에 사막으로 갔다…… 의복은 낡아 삭았고 몸에 걸친 것이라곤 머리카락뿐이었다." 뤼시엥 레뇨, 『사막교부 이렇게 살았다』, 91~92, 139쪽.

19 *Vita Patrum, PL* LXXIII, cap. V. pp. 213~214; T. Husband, *The wild man: medieval myth and symbolism*(New York: Metropolitan Museum of Art, 1980), p. 97; C. Jolivet-Lévy, *Les églises byzantines de Cappadoce*, p. 160, 각주 30에서 재인용.

20 '헤시키아'는 그리스어로 '있다', '머무르다'의 의미도 지님. 뤼시엥 레뇨, 『사막교부 이렇게 살았다』, 138~139쪽.

21 이 부분과 다음 소절은 필자의 다음 글을 요약함. 조수정, 「비잔티움의 악마와 싸우는 성인 도상연구」, 《융합교양연구》 2(2)(2015), 59~79쪽.

22 Gregory of Nyssa, De sancto Theodoro, *PG* 46, 736~748 (*BHG* 1760, Clavis 3138); H. Delehaye, "Martyrium S. Theodori Tironis," *Les légendes grecques des saints militaries*(Paris: Picard et fils, 1909), p. 227.

23 *BHG*, 669y~691y; C. Walter, "The origins of the Cult of Saint George," *Revue des Etudes Byzantines* 53(1995), pp. 295~326.

24 Gregory of Nyssa, *PG* 46, p. 741; G. Heil, J. P. Cavarnos and O. Lendle (eds.), *Gregory of Nyssa, Sermons II*(Leiden/New York: Jaeger edition, 1990), pp. 61~71.

25 C. Walter, "Theodore, Archetype of the Warrior Saint," *Revue des etudes byzantines* 57(1999), pp. 163~210. 성인의 전기에 등장하는 용은 회화에서 종종 (커다란) 뱀으로 표현된다. 비잔티움 회화에서 뱀과 용의 도상학적 특징은 뚜렷하지 않

은 경우가 많다.

26 C. Jolivet-Lévy, *La Cappadoce Médiévale*, pp. 343~344.

27 졸리베-레비도 같은 의견을 제시했다. *Ibid*, p. 343.

28 메트로폴리탄 뮤지엄에는 8세기의 비단 직물이 소장되어 있다(유물번호 51.57). 사산 조 페르시아의 영향으로 시리아 또는 이집트에서 제작된 이 작품에는 말을 탄 인물이 사냥하는 장면이 좌우대칭으로 그려져 있다. (https://www.metmuseum.org/art/ collection/search/451043)

29 C. Jolivet-Lévy, *La Cappadoce Médiévale*, p. 345.

30 J. Lafontaine-Dosogne, "Un theme iconographique peu connu: Marina assommant Belzebuth," *Byzantion* 32(1962), pp. 251~259; C. Jolivet-Lévy, *La Cappadoce Médiévale*, p. 336.

31 『성 안토니우스의 생애』는 성 아타나시우스가 357~360년경 쓴 책이다. 우리나라에는 번역본으로 『사막의 안토니우스』(허성석 역, 분도출판사, 2015)가 있다.

32 K. Seraidari, "Mourir et renaitre en Grece: quand les femmes cuisinent les Kolliva," *Terrain* 45(2005), p. 158.

제5장 비잔티움과 이슬람의 문화 접변: 13세기의 카파도키아 미술

1 13세기의 카파도키아의 역사에 관해서는 다음을 참고. O. Turan, "Les souverains seldjoukides et leurs sujets non musulmans," *Studia Islamica* 1(1953), pp. 84~87; C. Cahen, *Pre-Ottomane Turkey*, pp. 147, 152~153, 191~204, 238~245; S. Vryonis, *The Decline of Medieval Hellenism in Asia Minor*(Berkeley: University of California Press, 1971), pp. 226~227; I. Beldiceanu-Steinherr, "La géographie historique de l'Asie centrale d'après les registres ottomans," *Comptes-rendus des séances de l'Académie des Inscriptions et Belles-Lettres*(Paris: Éditions Klincksieck, 1982), pp. 443~503. 이 시기 비잔티움과 튀르크의 관계에 관해서는 다음을 참고. D. Korobeinikov, *Byzantium and the Turks in the Thirteenth Century*. (Oxford: Oxford: Oxford University Press, 2014); C. Jolivet-Lévy, "La Cappadoce après Jerphanion. Les monuments byzantins des Xe-XIIIe siècles," pp. 919~922.

2 G. Prinzing, "Byzantiner und Seldschuken zwischen Allianz, Koexistenz und Konfrontation im Zeitraum ca. 1180~1261," *Byzanz und die Seldschuken in Anatolien vom späten*, 11. 13(Mainz: Verlag des Römisch-Germanischen Zentralmuseums, 2014), p. 36.

3 벨리스르마의 성 게오르기우스 성당에는 후원자인 타마르(Thamar)와 총독 바실리오스 지아구페스(Basilios Giagoupes)의 초상이 그려져 있다. 타마르의 남편인 바실리

오스 지아구페스는 그리스도인이지만 셀주크 튀르크의 높은 관직에 올랐고, 터번 모양의 둥그런 머리장식과 동양풍 겉옷을 입은 모습으로 표현되어 있어 무슬림 사회에 적응한 그리스도인의 모습을 보여준다.

4 13세기 카파도키아 회화에 관해서는 다음을 참고. J. Lafontaine-Dosogne, "L' évolution du programme décoratif des églises de 1071~1261," pp. 287~329; N. Thierry, "Peintures et monuments du XIIIe siècle," pp. 93~94; N. Thierry, "La peinture de Cappadoce au XIIIe siècle: Archaïsme et contemporanéité," pp. 359~376.

5 이 부분은 필자의 다음 논문을 참고. 조수정, 「카파도키아 지역 비잔틴 교회의 성화상 연구 – 성녀 에우페미아(Euphemia)와 에집트의 마리아(Maria the Egyptian)를 중심으로」, 《대구사학》 75(2004), 363~385쪽. 성녀 이집트의 마리아는 4월 1일에 기억되는 은수자이다. 성녀에 관해서는 다음을 참고. *AASS*, Apr. I, pp. 13~21; *PG* 87, 3697~3725 et 115, 940; *BHG* 1041z~1044e; *Bibliotheca Sanctorum* VIII, 981~991; *LCI* 7(1974), pp. 507~511; J. Noret, "La Vie de Marie l'Éyptienne, source partielle d'une priěe pseudoéhréienne," *AnalBoll* 96(1978), pp. 385~387; F. Halkin, "Panégyrique de Marie l'Éyptienne par Euthyme le Protasecretis," *AnalBoll* 99(1981), pp. 17~44; J. Noret, "Un fragment de la Vie de Marie l' Éyptienne à New Haven," *AnalBoll* 105(1986), pp. 133~134; P. R. Dembowski, *La vie de sainte Marie l'Éyptienne*(Genève: Librairie Droz, 1977); A. D'Andilly, *Vie de Sainte Marie Egyptienne pénitente par Sophrone*(Montbonnot-St. Martin: J. Millon, 1985); B. Ward, *Harlots of the Desert*(Kalamazoo: Cistercian Publications, 1987), pp. 35~56; R. Kramer (ed.), *Maenads, Martyrs, Matrons, Monastics: A Sourcebook on Women's Religions in the Greco-Roman World*(Philadelphia: Fortress Press, 1988); E. M. Walsh, "The Ascetic Mother Mary of Egypt," *GOrThR* 34(1989), pp. 59~69; A. -M. Talbot, *Holy Women of Byzantium, Ten Saints' Lives in English Translation*(Washington: Dumbarton Oaks Research Library and Collection, 1996), pp. 65~93.

6 A. D'Andilly, *Vie de Sainte Marie Egyptienne pénitente par Sophrone*.

7 팔레스티나의 성 조시무스(460~560?)는 요르단강 근처의 수도원에서 은수 생활을 했다. 그에 관해서는 다음을 참고. *Bibliotheca Sanctorum* XII(1969), pp. 1500~1501; *LCI* 8(1976), p. 643.

8 '영적 전투'라는 용어에 관해서는 다음을 참고. 피델리스 루페르트, 『영적 전투 배우기, 내면의 평화를 위한 수도승들의 가르침』, 이종한 역(왜관: 분도출판사, 2017).

9 S. Radojcic, "Sainte Marie l'Éyptienne dans la peinture serbe du XIVe sièle," *Zbornik Narodnog Muzeja* 4(1964), p. 265.

10 키프로스, 아시누(Asinou), 달리(Dali), 사마리(Samari), 제라키(Geraki)와 같은 비잔

티움 제국의 다른 지방에서도 이집트의 성녀 마리아는 제단 근처를 비롯한 교회 내의 중요한 위치에 그려졌다.

11 발륵 킬리세(Ballık kilise), 괴레메 11번 성당, 하즈 이스마일데레(Hacı Ismail dere) 2번 성당과 괴레메 33번(Meryemana kilise) 성당에는 사제 조시무스가 혼자 그려져 있다.

12 현재는 조시무스만 남아 있다. 이집트의 성녀 마리아 도상은 오랜 세월 방치된 탓에 훼손되었다.

13 C. Rapp, "Figures of Female Sanctity: Byzantine Edifying Manuscripts and Their Audience," *DOP* 50(1996), pp. 313~344.

14 F. Bache, *Les narthex des églises balkaniques des XIIIe et XIVe s. Étude d'approche àtravers leurs architectures,fonctions et programmes déoratifs*(Paris: Mémoire de Maîtrise dactyl., 1986), pp. 82~88.

15 C. Walter, "The apotropaic function of the victorious cross," *REB* 55(1997), pp. 193~220.

16 L. Bernardini, "Les donateurs des élises de Cappadoce," *Byz* 62(1992), pp. 118~140; C. Jolivet-Lévy, *La Cappadoce Médiévale*, pp. 55~88.

17 '성인들의 통공'이란 교회는 이 세상에 사는 신자들과 천국에서 천상의 영광을 누리는 이들과 연옥에서 단련받는 이들 모두로 구성되는데, 이들은 기도와 희생과 선행으로 서로 도울 수 있게 결합하고 있다는 사상이다.

18 W. C. Smithe, *The Meaning and End of Religion*(London: Harper & Row, 1978), pp. 232~233.

19 이 부분은 필자의 다음 논문을 참고. 조수정, 「마리아, 하느님의 어머니 — 비잔틴 테오토코스(Theotokos)의 이미지 연구」, 인천가톨릭대학교 조형예술대학 편, 『성모 마리아』(서울: 학연문화사, 2009), 89~116쪽.

20 '하느님의 어머니(Θεοτοκος)'라는 칭호의 유래와 의미에 대해서는 다음을 참조. 권혁주, "천주의 모친 칭호와 마리아 신학," 「현대 가톨릭 사상」 19(1998), 47~48쪽.

21 성 바오로는 그리스도에 대해, "그분은 보이지 않는 하느님의 모상"(「콜로새 신자들에게 보낸 서간」 1:15)이라고 했고, 그리스도 자신은 제자인 성 필립보에게 "나를 본 사람은 곧 아버지를 뵌 것이다"(「요한복음」 14:9)라고 했다. 예수는 자주 성부와의 내적 일치에 대해 언급하며, "아버지와 나는 하나다"(「요한복음」 10:30)라고 했다.

22 「루카복음」 1장 25~38절의 내용은 '주님 탄생 예고'에 관한 이야기이다. 마리아가 천사에게, "저는 남자를 알지 못하는데, 어떻게 그런 일이 있을 수 있겠습니까?" 하고 말하자, 천사가 마리아에게 대답했다. "성령께서 너에게 내려오시고 지극히 높으신 분의 힘이 너를 덮을 것이다. 그러므로 태어날 아기는 거룩하신 분, 하느님의 아드님이라고 불릴 것이다(「루카복음」 1:34~35). 또한, 마리아는 엘리사벳을 방문한 이야기에서 예수 그리스도를 낳기 전부터 성령에 의해 '주님의 어머니'라고 불린다. 엘리사

벳은 성령으로 가득 차 큰소리로 외쳤다. "당신은 여인들 가운데서 가장 복되시며 당신 태중의 아기도 복되십니다. 내 주님의 어머니께서 저에게 오시다니 어찌 된 일입니까?"(「루카복음」 1:42~43).

23 안티오키아의 이그나티우스(Ignatius Antiochenus, †107), 순교자 유스티누스(Iustinus, †167), 리용의 이레네우스(Irenaeus di Lione, †202), 테르툴리아누스(Tertullianus, †220), 오리게네스(Origenes, †254/5) 등의 증언이 남아 있다. Socrates Scholasticus, *Ecclesiastical History* 7.3 (http://www.documentacatholicaomnia.eu/03d/0380-0440,_Socrates_Scholasticus,_Historia_ecclesiastica_[Schaff],_EN.pdf); 문세화, "하느님의 모친이신 동정녀 마리아," 「신학전망」 35(1976), 3~15쪽.

24 알렉산드리아의 디오니시우스(Dionysios of Alexcandria, †250)와 알렉산드리아의 아타나시우스(Atnanasius of Alexandria, †330)도 '테오토코스'라는 호칭을 사용했다. 니사의 그레고리우스(Gregorius Nyssenus, †394)와 나지안주스의 그레고리우스(Gregorius Nazianzeus, †390)는 마리아를 '하느님의 어머니'로 부르는 것이 정통 신앙의 기준이 된다고 주장했으며, 암브로시우스(Ambrosius, †397)는 그리스어 'θεοτοκος'를 라틴어 'Mater Dei'로 번역했다.

25 Epistle 1, to the monks of Egypt; PG 77:13B.

26 마리아는 '그리스도의 어머니(Christokos)'라고만 주장하는 네스토리우스(Nestrius, ?~†451)를 거슬러 "임마누엘이 진실로 하느님이라 고백하지 않는 사람과 거룩한 동정녀가 하느님에게서 나온 말씀을 육신으로 출산했기 때문에 마리아를 하느님의 모친이라고 고백하지 않는 사람은 정죄될 것"(DS 252; 알렉산드리아의 치릴루스가 네스토리우스에게 보낸 셋째 편지)이라고 431년 에페소 공의회에서 교의로 선포했다. '하느님의 어머니' 칭호가 교의로 선언된 에페소 공의회에 대해서 다음을 참조. 문세화, 「하느님의 모친이신 동정녀 마리아」, 10~11쪽; 이건승, 『올바른 마리아 공경: 마리아께 대한 참된 신심과 실천적 지침』, 광주가톨릭 대학원, 석사 논문(2004), 29~30쪽; 조영선, 『마리아론의 올바른 이해: 마리아론의 기본원리인 θεοτοκος에 대한 고찰을 중심으로』, 광주가톨릭대 대학원, 석사논문(2006), 35~40쪽.

27 "독생 성자이신 우리 주 예수 그리스도 자신은 천주성을 따라 영원으로부터 성부께 탄생되었고, 마지막 시대에 와서는 자신이 우리를 위해 또 우리 구원을 위해 인성을 따라 하느님의 어머니 동정 마리아로부터 탄생되었다." DS 301.

28 이 시기에 제작된 것으로 산타 프란체스카 로마나(Santa Francesca Romana) 성당의 성모 이콘과 산타 마리아 마죠레(Santa Maria Maggiore) 성당의 네이브 벽면을 장식하는 모자이크(제작연도 432~440년)가 대표적이다. 산타 프란체스카 로마나 성당의 앱스의 벽면에 붙여진 'Madonna Glycophilousa' 이콘은 5세기 초에 제작된 것으로 추정되며, 원래 산타 마리아 안티쿠아(Santa Maria Antiqua) 성당에 보관되었다가 옮겨진 것이다.

29 'Majestas Mariae'로 표현되는 '옥좌의 성모'에 관한 설명과 다양한 작품의 예에 대해 다음을 참조. G. Schiller, *Iconography of Christian Art 1*, J. Seligman (trans.) (Greenwich: Lund Humphries, 1972), pp. 23~25. 867년에 수도 콘스탄티노폴리스의 하기아 소피아 대성당의 앱스에 제작된 〈테오토코스 키리오티사〉 모자이크에 대해서는 다음을 참고. E. C. Schwartz (ed.), *Byzantine Art and Architecture*(New York: Oxford University Press, 2021), pp. 36~38.

30 무슬림과 그리스도인의 공존에 관해서는 다음을 참고. O. Turan, "Les souverains seldjoukides et leurs sujets non musulmans," pp. 78~88. 타틀라른 1번 성당에는 아르코솔리아(arcosolia)가 마련되어 있는데, 바닥에 두 개의 무덤이 있다. 매우 공들인 건축 형태로 보아 당시 타틀라른 공동체에서 중요한 위치에 있었던 인물의 무덤으로 추정된다.

31 당시는 콘스탄티노폴리스가 서유럽인들에게 함락당한 시기로 라틴 제국(1204~1261)이 수립되어 있었으므로, 콘스탄티노폴리스는 카파도키아 미술 발전에 별다른 영향을 미치지 못했다. 궐셰히르에서 특별히 테오토코스 도상이 다수 그려진 이유는 후원자의 영향에 기인한 것일 수 있다.

32 성 요아킴은 성모 마리아의 부친이다. 김정진 편역, 『가톨릭 성인전(하)』(서울: 가톨릭출판사, 2004), 206~208쪽; 한국가톨릭대사전 편찬위원회, 「요아킴과 안나」, 『한국가톨릭대사전』 9(서울: 한국교회사연구소, 2002), 6555~6556쪽.

33 성녀 안나는 성모 마리아의 모친이다. 김정진 편역, 『가톨릭 성인전(하)』, 79~82쪽; L. 폴리, 『매일의 성인』, 이성배 역(서울: 성바오로, 1993), 182~183쪽.

34 나지안주스의 성 그레고리우스는 완전한 순수함을 상징하는 흰색이야말로 천사에게 적합한 색이라고 말했으나, 이 시기에 오면 대천사의 복장은 초기의 흰색이 아니다. 소아시아에서는 고위층의 의복에 쓰이는 자색(紫色)을 천사의 옷 색깔로서 선호하는 경향이 있었는데, 이는 자색이 하느님의 왕국에서 누리는 참된 평화와 부(富)를 상징하기 때문이었다. 나지안주스의 성 그레고리오, Oratio 25, *PG* 35, 1200.

35 로마군대의 깃발을 지칭하는 라틴어. 콘스탄티누스 대제는 밀비우스 다리의 전투에 앞서 십자가와 키로(XP, 예수 그리스도의 모노그램), 그리고 "in hoc signo vinces(이 상징으로 승리하리라)"라는 글귀를 깃발에 적어 넣게 했다.

36 성모 마리아와 아기 예수는 발판이 딸린 옥좌에 앉은 모습으로 그려지며, 이는 비잔티움 제국 황제의 옥좌를 그대로 옮겨 그린 것으로, 여러 보석을 박아 장식한 목조 의자에 양 모서리가 뾰족하게 처리된 길쭉한 방석을 얹은 모양이며, 등받이는 수금 형태이다.

37 대천사 성 미카엘에 대한 공경과 예식에 관해서는 다음을 참조. R. Macmullen, *Christianisme et paganisme du IVe au VIIIe siècle*(Paris: Les Belles Lettres, 1998), pp. 173~174.

38 『코란』, 김용선 역주(서울: 명문당, 2004). 이므란 가의 장 59. "…… 알라께서는 그(예

수)를 흙으로 빚어 만들어놓고 그것을 보고 '되라'고 말씀하셨더니 정말로 그는 그렇게 되었다"; 코란 여인의 장 171: "…… 구세주라고 하는 마리아의 아들 예수는 단지 알라의 사도에 불과하다. 그리고 마리아에 주어진 알라의 말씀이며 알라에서부터 나타난 영혼에 불과하다…… 결코 삼(三)이라 해서는 안 된다. 삼가라…… 알라에게 자식이 있다는 것은 무슨 말인가"; 코란 가축의 장 101: "…… 배우자도 없는데 어떻게 (알라에게) 아들이 있겠는가……"; 코란 요나의 장 68: "그들은 말한다. '알라께서 아들을 두셨다.' 얼마나 불경한 말인가? 알라께서는 무엇 하나 없는 것이 없으신 분(아들이 필요 없다)"; 코란 동혈의 장 4: "또 '알라께서는 자식을 가지셨다'고 하는 무리 (그리스도교도)에게 경고를 주기 위해서다."; 코란 마리아의 장 35: "알라께서 자손을 갖는다는 일은 있을 수 없다."; 코란 마리아의 장 88~89: "'자비로우신 분이 자손을 두셨다'라고 말하는 자들이 있다. 진실로 너희들은 터무니없는 말을 했다."; 코란 믿는 사람들의 장 91: "알라는 자식을 두시지 않았다."

39 같은 책. 코란 여인의 장 157: "…… 어째서 (예수가) 잡혀 죽었겠는가? 어찌하여 십자가에 매달렸겠는가? 단지 그와 같이 보였을 뿐이다. …… 그들은 절대로 예수를 죽이지 않은 것이 확실하다."

40 성상 공경에 관한 논쟁은 이후 그리스도교 내에서도 치열한 논쟁을 불러일으켰다. 성상 옹호자들은 로고스(Logos, 말씀)의 육화(肉化) 사건을 성상 공경의 정당성의 근거로 삼았고, 그리스의 마지막 교부이자 교회학자인 다마스쿠스의 성 요한(St. John of Damascus, 650?~754)은 다음과 같이 말했다. "이전에는, 육체도 없고 형태도 없으신 하느님을 어떤 방법으로도 표현할 수 없었습니다. 그러나 이제, 하느님께서 육체를 취하시고 사람들 가운데 함께 하신 이래로, 나는 눈에 보이는 하느님을 표현할 수 있게 되었습니다." 또, 신학자이자 수도원장인 성 테오도루스(활동 연도 759~826년)는 "성상을 파괴하는 행위는 그리스도의 육화 사건을 부정하는 것"이라고 말했다. 성상 공경을 둘러싼 논쟁은 787년에 개최된 제2차 니체아 공의회에서 성상 공경 의식을 승인함으로써 일단락되었다. 이 공의회에서는 성상 공경이 우상숭배라는 오해를 불식시키기 위해 '오직 하느님께만 드릴 수 있는 경배(Iatreia)'와 '그리스도와 성인의 성상에 드릴 수 있는 경배(proskynesis)'를 구분했고, "성화에 바치는 공경은 성화에 그려진 성인들에 대한 것이지, 성화 자체를 숭배하는 것이 아니므로, 성화 공경은 절대 우상숭배가 아니다"라고 결론 내렸다. 강태용, 『동방정교회』(서울: 도서출판 正敎, 1996), 32쪽.

41 이 책의 한 심사위원은 이슬람 통치자들의 관용 정책으로 전통적 도상이 존속했다고 볼 수도 있을 것이라는 의견을 제시했다. 이 지면을 빌려 의견에 감사를 표하며, 차후의 연구에 참고할 예정이다.

42 비잔티움 니케아 제국의 황제 테오도로스 라스카리스(Theodoros Laskaris)의 이름이 카파도키아의 여러 성당에 남아 있다.

43 1장의 '그림 1-3' 참조.

44 타틀라른 성당에 관해서는 다음을 참고. C. Jolivet-Lévy and N. Lemaigre Demesnil, "Nouvelles églises à Tatlarin, Cappadoce," *Monuments et mémoires de la Fondation Eugène Piot* 75(1996), pp. 21~63.

45 전통적으로 앱스의 벽면에는 미사를 집전하는 모습의 주교를 그렸고, 카이사레아의 성 바실리우스, 성 요한 크리소스토무스, 나지안주스의 성 그레고리우스, 성 니콜라우스, 성 블라시우스, 성 히파티우스가 주로 그려졌다.

46 이집트, 시리아, 누비아 미술을 의미하며, 다음을 참고. A. Grabar, *L'âge d'or de Justinien*(Paris: Gallimard, 1966), fig. 187.

47 셀주크 튀르크의 룸 왕조(Seljuk sultanate of Rum, 1081~1308)는 카파도키아의 코니아에 수도를 정하고 성채(Konya Köşk)를 세웠다. 육각형 타일은 왕궁 장식에 사용되었다.

48 N. Thierry, "Le thème de la Descente du Christ aux Enfers en Cappadoe," *Deltion* 17(1994), p. 63.

49 C. Jolivet-Lévy, "La Cappadoce après Jerphanion. Les monuments byzantins des Xe-XIIIe siècles," p. 921.

50 카르슈 킬리세는 유네스코 세계문화유산이며, 1996년에 복원작업이 진행되었다. 이 성당에 관해서는 다음을 참고. G. de Jerphanion, *Une nouvelle province de l'art byzantin, Les églises rupestres de Cappadoce*, II(Paris: Geuthner, 1942), pp. 1~16; C. Jolivet-Lévy, *Les églises byzantines de Cappadoce*, p. 229; C. Jolivet-Lévy, "Images et espace cultuel à Byzance: l'exemple d'une église de Cappadoce (Karşı kilise, 1212)," Michel Kaplan (ed.), *Le sacré et son inscription dans l'espace à Byzance et en Occident. Études comparées*(Paris: Publications de la Sorbonne, 2001), pp. 163~181.

51 "L'église est le ciel sur la terre où le Dieu du ciel habite et se meut"- Germain de Constantinople. C. Jolivet-Lévy, *La Cappadoce Médiévale*, p. 91.

52 이 부분은 필자의 다음 논문을 참고. 조수정, 「비잔티움 교회벽화에 그려진 악마의 이미지 연구」, 《서양미술사학회 논문집》 38(2013), 203~233쪽.

53 C. Jolivet-Lévy, "Images et espace cultuel à Byzance: l'exemple d'une église de Cappadoce (Karşı kilise, 1212)", p. 314.

54 이는 최후의 심판 때 선한 사람들이 받을 보상에 대해 그리스도가 한 말씀, 즉, "그때에 임금이 자기 오른쪽에 있는 이들에게 이렇게 말할 것이다. '내 아버지께 복을 받은 이들아, 와서, 세상 창조 때부터 너희를 위해 준비된 나라를 차지하여라'"(「마태오복음」 25:34)를 역으로 인용하여 죄인들을 조소하는 의미이다.

55 M. Bougrat, "Trois Jugements derniers de Crete occidentale," *Cahiers Balkaniques* 6(1984), pp. 17~18.

56 「마태오복음」 22장 13절에는 하느님 나라를 혼인 잔치에 비유한 이야기가 있다. 예복

을 입지 않고 잔치에 참석한 사람들에게 혼인 잔치를 준비한 임금은 "'이 자의 손과 발을 묶어서 바깥 어둠 속으로 내던져 버려라. 거기에서 울며 이를 갈 것이다"라고 말한다.

57 그리스도는 죽음의 세력인 사탄이 교회를 거슬러 득세하고, 제자들을 혼란시킬 것이지만 "보라, 사탄이 너희를 밀처럼 체질하겠다고 나섰다"(『루카복음』 22:31), "이미 심판을 받았다"(『요한복음』 16:11)라고 했다. 따라서 악마는 절대적 두려움의 대상이 될 수 없으며, 어디까지나 하느님의 인간 구원 계획 안에 있는 피조물에 지나지 않는다. 비잔티움 미술은 이러한 사상에 따라 악마를 표현했다.

58 "Dionysios of Fourna", A. Papadopoulos-Kerameus (ed.), *Hermēneia tēs zōgraphikēs technēs*(Saint-Pétersbourg: B. Kirschbaum, 1909).

59 "교회로부터 이탈해 나간 자를 원수처럼 여기고 경계해야 합니다……. 그리스도의 사제들을 반대하고 그리스도의 성직자들과 백성의 공동체로부터 갈라진 자가 어떻게 그리스도와 함께 있는 자라고 생각할 수 있겠습니까?…… 주교들을 경멸하고 하느님의 사제들을 저버리면서 감히 다른 제단을 쌓고 당치도 않은 말로 다른 기도문을 만들어내고 그릇된 제사로 주님의 참된 성체를 더럽히고 있습니다." 치쁘리아누스, 『가톨릭 교회 일치』, 이형우 역(왜관: 분도출판사, 1987), 93쪽.

60 졸리베-레비는 카파도키아에 이단이 많이 발생했음을 언급했고, 1143년에 있었던 카파도키아의 주교들에 대한 소송사건이 카르슈 킬리세의 〈지옥〉에 반영되었을 것으로 생각했다. C. Jolivet-Lévy, *Études cappadociennes*(London: Pindar Press, 2002), p.320.

| 참고문헌 |

강태용, 『동방정교회』, 대전: 정교 출판사, 1996.

게라두스 반 데르 레우후, 『종교와 예술』, 윤이흠 역, 파주: 열화당, 1988.

『공의회 문헌』, 제2차 바티칸 공의회, 서울: 한국천주교중앙협의회, 1990.

권혁주, 「천주의 모친 칭호와 마리아 신학」, 《현대 가톨릭 사상》 19: 45~79, 1998.

김상옥, 『십자가의 신비』, 왜관: 분도출판사, 1979.

김영환, 「성사란 무엇인가」, 《신학전망》 36: 11~20, 1977.

김정남, 「마리아 공경의 신학적 의미」, 《사목》 105: 21~29, 1986.

김정훈, 「콘스탄티누스 대제의 개종에 관한 研究」, 석사 학위 논문, 부산가톨 릭대 대학원, 1997.

로마노 과르디니, 『거룩한 표징』, 장익 역, 왜관: 분도출판사, 1976.

루이 부이에, 『그리스도교 영성사』, 전달수 역, 대구: 대구효성가톨릭대학교 영성신학연구소, 1996.

뤼시엥 레뇨, 『사막교부 이렇게 살았다』, 허성석 역, 왜관: 분도출판사, 2006.

문세화, 「하느님의 모친이신 동정녀 마리아」, 《신학전망》 35: 3~15, 1976.

미르치아 엘리아데, 『이미지와 상징: 주술적 종교적 상징체계에 관한 시론』, 이재실 역, 서울: 까치글방, 2002.

발터 카스퍼, 『예수 그리스도』, 박상래 역, 왜관: 분도출판사, 2000.

『성경』, 한국천주교 주교회의, 서울: 한국천주교중앙협의회, 2005.

『성서신학사전』, 광주가톨릭대학전망편집부, 왜관: 분도출판사, 1984.

손희송, 『성사, 하느님 현존의 표지: 성사 일반론』, 서울: 가톨릭대학교출판
　　　부, 2003.

『신약성서』, 200주년 신약성서 번역위원회, 왜관: 분도출판사, 1992.

심상태, 「가톨릭의 교회 일치적 마리아론」, 《사목》 244: 21~55, 1999.

암브로시오 조그라포스, 「정교회 성화에서의 테오토코스」, 《영성생활》 25:
　　　50~66, 2003.

요셉 봐이스마이어, 『넉넉함 가운데에서의 삶: 그리스도교 영성의 역사와
　　　신학』, 전헌호 역, 왜관: 분도출판사, 1996.

인천가톨릭대학교 조형예술대학(편), 『성모 마리아』, 서울: 학연문화사,
　　　2009.

자크 르 고프, 『연옥의 탄생』, 최애리 역, 파주: 문학과 지성사, 1995.

잠바티스타 비코, 『새로운 학문』, 조한욱 역, 파주: 아카넷, 2019.

전달수, 『그리스도교 영성 역사』, 서울: 가톨릭출판사, 2003.

정양모, 『열두 사도들의 가르침』, 왜관: 분도출판사, 1993.

조규만, 『마리아, 은총의 어머니 — 마리아 교의와 공경의 역사』, 서울: 가톨
　　　릭대학교출판부, 1998.

조수정, 「카파도키아 지역 비잔틴 교회의 성녀상 연구」, 《서양미술사학회 논
　　　문집》 21: 7~24, 2004.

_____, 「카파도키아 지역 비잔틴 교회의 성화상 연구 — 성녀 에우페미아
　　　(Euphemia)와 에집트의 마리아(Maria the Egyptian)를 중심으로 」,
　　　《대구사학》 75: 363~385, 2004.

_____, 「헬레나와 콘스탄티누스 대제의 도상학 연구: 카파도키아의 비잔틴
　　　교회를 중심으로」, 《서양중세사연구》 13: 1~30, 2004.

_____, 「비잔틴 회화의 Majestas Domini 연구」, 《미술사학보》 25: 313~
　　　341, 2005.

_____, 「데이시스(Deisis)의 도상학적 정의에 관한 소론 — 카파도키아의 교
　　　회 벽화를 중심으로 —」, 《대구사학》 110: 249~278, 2013.

_____, 「비잔티움 교회벽화에 그려진 악마의 이미지 연구」, 《서양미술사학
　　　회 논문집》 38: 203~233, 2013.

_____, 「비잔티움의 악마와 싸우는 성인 도상연구」, 《융합교양연구》 2(2):

59~79, 2015.

_____, 『비잔티움 미술의 이해』, 서울: 북페리타, 2016.

_____, 「비잔티움 성화상 논쟁과 교회미술: 십자가와 성 에우스타키우스의 환시」, 《교회사연구》 51: 167~197, 2017.

존 줄리어스 노리치, 『비잔티움 연대기』 1, 남경태 역, 서울: 바다출판사, 2007.

최영철, 『십자가 신학』, 서울: 성바오로 출판사, 1996.

케네스 셍크, 『필론』, 송혜경 역, 서울: 바오로딸, 2008.

『코란』, 김용선 역주, 서울: 명문당, 2004.

페르디난드 홀뵈크, 『연옥』, 남현욱 역, 서울: 가톨릭출판사, 1987.

플라톤, 『티마이오스』, 박종현 · 김영균 공역, 파주: 서광사, 2008.

한국가톨릭대사전 편찬위원회, 『한국가톨릭대사전』, 서울: 한국교회사연구소, 2004~2006.

한스 큉, 『한스 큉의 이슬람, 역사 · 현재 · 미래』, 손성현 역, 서울: 시와 진실, 2012

한정현, 「칼 라너 神學의 총괄개념으로서의 '象徵의 神學'(I)」, 《신학전망》 135: 2~22, 2001.

_____, 「칼 라너 神學의 총괄개념으로서의 '象徵의 神學'(II)」, 《신학전망》 137: 19~39, 2002.

후베르투스 R. 드롭너, 『교부학』, 하성수 역, 왜관: 분도출판사, 2001.

히뽈리뚜스, 『사도 전승』, 이형우 역, 왜관: 분도출판사, 2000.

E. M. 아렐야노, 『고통의 가치』, 김현태 역, 인천: 인천가톨릭대학교 출판부, 2015.

Acta Sanctorum Bollandiana, Paris: Palmé, 1863~1870.

Ahrweiler, H., *L'idéologie politique de l'Empire byzantin*, Paris: Presses universitaires de France, 1975.

Alexander, P. J., "Religious Persecution and Resistance in the Byzantine Empire of the Eighth and Ninth Centuries: Methods and Justifications," *Speculum* 52(2): 238~264, 1977.

Baranov, V. A., "The Theological Background of the Iconoclastic Church Programmes," *Studia Patristica* 40: 165~175, 2006.

Barber, C., "From Image into Art: Art after Byzantine Iconoclasm," *Gesta* 34(1): 5~10, 1995.

Beldiceanu–Steinherr, I., "La géographie historique de l'Asie centrale d'après les registres ottomans," *Comptes-rendus des séances de l'Académie des Inscriptions et Belles-Lettres*, Paris: Editions Klincksieck, 1982.

Bernardini L., "Les donateurs des églises de Cappadoce," *Byzantion* 62: 118~140, 1992.

Bertelli, C., "Pour une valuation positive de la crise iconoclaste byzantine," *Revue de l'Art* 80(1): 9~16, 1988.

Bibliotheca Sanctorum, Rome: Società grafica Romana, 1961~1970.

Boespflung, F. and N. Lossky, *Nicée II, 787-1987, Douze siècles d'images religieuses*, Paris: Editions du Cerf, 1987.

Brinkman, M. E., "The Descent into Hell and the Phenomenon of Exorcism in the Early Church," Jerald D. Gort, Henry Jansen and Hendrik M. Vroom (eds.), *Probing the depths of evil and good: Multireligious Views and Case Studies*, Amsterdam–New York: Brill, 2007.

Brubaker, L., "Byzantine art in the ninth century: theory, practice, and culture," *Byzantine and Modern Greek Studies* 13(1): 23~94, 1989.

Bryer, A. and J. Herrin, *Iconoclasm*, Birmingham: Centre for Byzantine Studies, 1977.

Burckhardt, T., *Principes et méthodes de l'art sacré*, Paris: Derny, 2011.

Cabrol, F., *Dictionnaire d'archéologie chrétienne et de liturgie*, Paris: Letouzey et Ané, 1931.

Cahen, C., *La Turquie pré-ottomane*, Istanbul–Paris: Institut français d'études anatoliennes d'Istanbul, 1988.

Caillet, J. –P., *L'Art du Moyen Age*, Paris: Gallimard, 1995.

Cameron, A., "The cult of the Theotokos in sixth–century Constantinople," *JTS* 29: 79~108, 1978.

Cameron, A., and S. G. Hall, *Eusebius, Life of Constantine*, Oxford: Clarendon Press, 1999.

Cartlidge, D. R., and J. K. Elliott, *Art and the Christian Apocrypha*, London: Routledge, 2001.

Chatzēdakē, N., *Byzantine Mosaics*, Athens: Ekdotike Athenon, 1994.

Chatzidakis M., *Hosios Loukas: Mosaics-Wall Paintings*, Athens: Melissa Publishing House, 1997.

Chatzidakis, M., and A. Grabar, *La peinture byzantine et du haut Moyen Age*, Paris: Pont−Royal, 1965.

Cheynet, J. −C., "Les Phocas," in *Le traité sur la guérilla de l'Empereur Nicéphore Phocas (963~969)*, G. Dagron and H. Mihaescu (eds.), Paris, 1986.

_____, *Pouvoirs et contestations a Byzance (963~1210)*, Paris: Publications de la Sorbonne, 1990.

Cho, S. J., *Les saintes femmes dans les églises byzantines de Cappadoce*, Thèse de Doctorat, Université de Paris I−Panthéon−Sorbonne, 2003.

Clement, O., "Les Icônes," *L'Eglise orthodoxe*, Paris: Presses universitaires de France, 1991.

Coche, de la F. E., *L'art de Byzance*, Paris: Mazenod, 1981.

Codoñer, J. S., *The Emperor Theophilos and the East, 829-842: Court and Frontier in Byzantium during the Last Phase of Iconoclasm*, Oxford: Taylor & Francis, 2016.

Coindoz, M., "La Cappadoce dans l'histoire," *Dossiers histoire et archéologie* 121: 12~21, 1987.

Coniaris, A. M., *Sacred symbols that speak, A study of the major symbols of the Orthodox Church*, Minneapolis: Light and Life, 1985.

Cooper, J. E., and M. J. Decker, *Life and Society in Byzantine Cappadocia*, New York: Palgrave Macmillan, 2012.

Cutler, A., *Transfigurations. Studies in the Dynamics of Byzantine iconography*, Philadelphia: Pennsylvania State University, 1975.

_____, "Apostolic Monasticism at Tokalı Kilise in Cappadocia," *Anatolian Studies* 35: 57~65, 1985.

_____, "Under the Sign of the Deēsis: On the Question of Representativeness in Medieval Art and Literature," *Dumbarton Oaks Papers* 41: 145~154, 1987.

Cutler, A., and J. −M. Spieser, *Byzance médivale 700-1204*, Paris: Gallimard, 1996.

Dagron, G. and H. Mihaescu, *Le traité sur la guérilla de l'Empereur Nicé-*

phore Phocas (963-969), Paris: Centre National de la Recherche Scientifique, 1986.

Daniélou, J., *Théologie du Judéo-Christianisme ; Histoire des doctrines Chrétiennes avant Nicée*, Paris: Desclée, 1958.

Deckers, J. G., *Der alttestamentliche Zyklus von S. Maria Maggiore in Rom*, Bonn: Albert—Ludwigs—Universität zu Freiburg i.Br., 1976.

Deichmann, F. W., *Ravenna. Hauptstadt des sptantiken Abendlandes*, III, Wiesbaden: F. Steiner, 1968.

Delehaye, H. S. J., *Synaxarium Ecclesiae Constantinopolitanae. Propylaeum ad Acta Sanctorum Novembris*, Bruxelles: Société des Bollandistes, 1902.

Delehaye, H., "La légende de saint Eustache," *Mélanges d'hagiographie grecque et latine*. Bruxelle: Société des Bollandistes, 1966.

Donadeo, M., *Icônes de la Mère de Dieu*, Paris: Médiaspaul, 1984.

Drijvers, J. W., *Helena Augusta. The Mother of Constantine the Great and the Legend of Her Finding of the True Cross*, Leiden—New York—Kobenhavn—Köln: Brill, 1992.

Dumeige, G., *Nicée II*, Paris: Éditions de l'Orante, 1978.

Eliade, M., *The Sacred and the Profane, The Nature of Religion*, New York: Harcourt, Brace, 1959.

Emmanuel, M., "Hairstyles and Headdresses of Empresses, Princesses and Ladies of the Aristocracy in Byzantium," *DChAE* 17: 113~120, 1993~1994.

Epstein, A. W., " The Fresco decoration of the Column churches, Göreme valley, Cappadocia. A Consideration of their chronology and their models," *CahArch* 29: 27~45, 1980~1981.

_____, *Tokalı Kilise: Tenth-Century Metropolitan Art in Byzantine Cappadocia*, Washington D. C.: Dumbarton Oaks, 1986.

Evdokimov, P., *L'Art de l'icône. Théologie de la beauté*, Paris: Desclée de Brouwer, 1972.

Fonseca, C. D. (ed.), *Le aree omogenee della civiltà rupestre nell'ambito dell'Impero bizantino: la Cappadocia, atti del quinto Convegno internazionale di studio sulla civilta rupestre midioevale nel*

Mezzogiomo d'Italia, Galatina: Congedo editore, 1981.

Frazer, M. E., "Hades Stabbed by the Cross of Christ," *Metropolitan Museum Journal* 9: 153~161, 1974.

Frolow, A., *Les reliquaires de la Vraie Croix*, Paris: Institut français d'études byzantines, 1965.

Galavaris, G., *Iconography of Religions*, Leiden: Brill, 1981.

_____, *Colours, Symbols, Worship: The Mission of the Byzantine Artist*, London: Pindar Press, 2012.

Galazda, P., "The role of Icons in Byzantine Worship," *Studia Liturgia* 21: 113~144, 1991.

Garnier, F., *Thésaurus iconographique, système descriptif des représentations*, Paris: Léopard d'or, 1984.

Gauthier, G., *Constantin, Le triomphe de la Croix*, Paris: France−Empire, 1999.

Giovannini, L., *Arts de Cappadoce*, Genève: Hippocrene Books, 1971.

Gorman, M. J., *Cruciformity : Paul's narrative spirituality of the Cross*, Michigan: Wm. B. Eerdmans, 2021.

Goubert, P., "Note sur l'histoire de la Cappadoce au début du XIIIe siècle," *OCP* 15: 202~207, 1949.

Gough, M., "The Monastery of Eski Gümüş: A Preliminary Report," *Anatolian Studies* 14: 147~161, 1964.

Gouma−Peterson, T., "A Byzantine 'Anastasis' Icon in the Walters Art Gallery," *The Journal of the Walters Art Gallery* 42/43: 48~60, 1984/1985.

Gounell, R., "L'Enfer selon l'Évangile de Nicodème," *Revue d'histoire et de philosophie religieuses* 86(3): 313~333, 2006.

Grabar, A., *L'art du Moyen âge en Europe orientale*, Paris: A. Michel, 1968.

_____, *Christian Iconography: A Study of Its Origin*, Princeton: Princeton University Press, 1968.

_____, "La précieuse Croix de la Lavra Saint−Athanase au mont−Athos," *CahArch* 19: 99~125, 1969.

_____, *L'empereur dans l'art byzantin*, London: Variorum Reprints,

1971.

_____, "Une source d'inspiration de l'iconographie byzantine tardive: les cérémonies du culte de la Vierge," *Cahiers archéologiques* 25: 143~163, 1976.

_____, *L'iconoclasme byzantin*, Paris: Flammarion, 1984.

_____, *Les origines de l'esthétique médiévale*, Paris: Macula, 1992.

_____, *Les voies de la création en iconographie chrétienne, Antiquité et Moyen âge*, Paris: Flammarion, 2008.

Grierson, P., *Byzantine coins*, London, Berkeley: Methuen, 1982.

Grierson, P. and M. Mays, *Catalogue of late Roman coins in the Dumbarton Oaks Collection and in the Whittemore Collection from Arcadius and Honorius to the Accession of Anastasius*, Washington D. C.: Dumbarton Oak, 1992.

Guénon, R., *Symbolisme de la croix*, La Maisnie–Tredaniel: G. Trédaniel, 1996.

Halkin, F., *Bibliotheca Hagiographica Graeca*, Bruxells: Société des Bollandistes, 1957.

Hayum, A., "The Meaning and Function of the Isenheim Altarpiece: The Hospital Context Revisited," *The Art Bulletin* 59(4): 501~517, 1977.

Heck, C., *Moyen Âge, Chrétienneté et Islam*, Paris: Flammarion, 1996.

Hild, F. and M. Restle, *Kappadokien*, Vienna: Verlag der Österreichischen Akademie der Wissenschaften, 1981.

Husband, T., *The wild man: medieval myth and symbolism*, New York: Metropolitan Museum of Art, 1980.

Huskinson, J., "Some Pagan Mythological Figures and Their Significance in Early Christian Art," *Papers of the British School at Rome* 42: 68~97, 1974.

James, L., *Light and Colour in Byzantine Art*, Oxford: Clarendon Press, 1996.

Jefferson, L. M., "Picturing Theology: A Primer on Early Christian Art," *Religion Compass*, 4(7): 410~425, 2010.

Jerphanion, G. de, "Les églises souterraines de Gueurémé et Soghanle (Cappadoce)," *Comptes-rendus des séances de l'année 1908-*

Académie des inscriptions et belles-lettres 52(1): 7~21, 1908.

_____, *Une nouvelle province de l'art byzantin, Les églises rupestres de Cappadoce*, Paris: P. Geuthner, 1925, 1932, 1936, 1942.

_____, *La voix des monuments. Nouvelle série*, Rome–Paris: Edition d'Art et d'Histoire, 1938.

Jolivet–Lévy, C., "Le riche décor peint de Tokalı kilise à Göreme," *Histoire et Archéologie. Les dossiers* 63: 61~72, 1982.

_____, *Les églises byzantines de Cappadoce, Le programme iconographique de l'abside et de ses abords*, Paris: CNRS, 1991.

_____, "Contribution à l'étude de l'iconographie mésobyzantine des deux Syméon stylites," Michel Kaplan and Jean–Pierre Sodini (eds.), *Les saints et leur sanctuaire à Byzance: textes, images et monuments*, Paris, 1993.

_____, *La Cappadoce, Mémoire de Byzance*, Paris: Paris–Méditerranée, 1997.

_____, "La Cappadoce après Jerphanion. Les monuments byzantins des Xe–XIIIe siècles," *Mélanges de l'École française de Rome. Moyen-Age* 110(2): 899~930, 1998.

_____, "Çarıklı kilise, l'église de la Précieuse Croix à Göreme (Korama), Cappadoce: une fondation des Mélissènoi?" Centre de Documentation Histoire Et Civilisation Byzantines Et du Proche–Orient Médiéval (ed.), Εὐψυχία, *Mélanges offerts à Hélène Ahrweiler*, Paris: Éditions de la Sorbonne, 1998.

_____, *La Cappadoce médiévale*, Paris: Zodiaque, 2001.

_____, "Images et espace cultuel à Byzance: l'exemple d'une église de Cappadoce (Karşı kilise, 1212)," Michel Kaplan (ed.), *Le sacré et son inscription dans l'espace à Byzance et en Occident. Études comparées*, Paris: Publications de la Sorbonne, 2001.

_____, "Art chrétien en Anatolie turque: le témoignage de peintures inédites à Tatlarin," A. Eastmond (ed.), *Eastern Approches to Byzantium* 9: 133~145, Aldershot: Ashgate, 2001.

_____, *Études cappadociennes*, London: Pindar Press, 2002.

_____, "Saint–Serge de Matianè, son décor sculpté et ses inscriptions,"

Travaux et Memoires 15: 67~84, 2005.

_____, "Archéologie religieuse du monde byzantin et arts chrétiens d' Orient," Annuaire de l'Ecole pratique des hautes études(EPHE), Section des sciences religieuses 118: 207~213, 2011.

Jolivet-Lévy, C. and N. Lemaigre Demesnil, "Nouvelles églises à Tatlarin, Cappadoce," *Monuments et mémoires de la Fondation Eugène Piot* 75: 21~63, 1996.

Kakavas, G., *Dionysios of Fourna (c. 1670 - c. 1745): artistic creation and literary description*, Leiden: Alexandros Press, 2008.

Kalas, V., "The 2004 Survey of the Byzantine Settlement at Selime-Yaprakhisar in the Peristrema Valley, Cappadocia," *Dumbarton Oaks Papers* 60: 271~293, 2006.

Kalavrezou, I., "Images of the Mother: When the Virgin Mary Became 'Meter Theou'," *Dumbarton Oaks Papers* 44: 165~172, 1990.

Kaplan, M., *Monastères, images, pouvoirs et société à Byzance*, Paris: Éditions de la Sorbonne, 2006.

Kartsonis, A., *Anastasis : The Making of an Image*, Princeton: Princeton University Press, 1986.

Kieffer, R. and J. Bergman, *La Main de Dieu*, Tübingen: Mohr, 1997.

Kirsten, E., "Cappadocia," *Reallexikon für Antike und Christentum* 2: 861~891, Stuttgart: Anton Hiersemann Verlag, 1954.

Klaus, W. and R. Marcell, *Reallexikon zur Byzantinischen Kunst*, Stuttgart: A. Hiersemann, 1963/1978.

Ladner, G. B., "The Concept of the Image in the Greek Fathers and the Byzantine Iconoclastic Controversy," *Dumbarton Oaks Papers* 7: 1~34, 1953.

Lafontaine-Dosogne, J., " Note sur un voyage en Cappadoce (été 1959)," *Byz* 28: 465~477, 1959.

_____, "Nouvelles notes cappadociennes," *Byz* 33: 121~183, 1963.

_____, "Pour une problmatique de la peinture d'église byzantine à l'époque iconoclaste," *Dumbarton Oaks Papers* 41: 321~337, 1987.

_____, *Histoire de l'art byzantin et chrétien d'Orient*, Louvain: Université catholique de Louvain, Institut orientaliste, 1995.

Lemaitre, N., *Dictionnaire culturel du christianisme*, Paris: French & European Publications, 1994.

Lieu, S. and D. Montserrat, *From Constantine to Julian, Pagan and Byzantine Views*, London-New York: Routledge, 1996.

Liz, J., *Light and colour in byzantine art*, Oxford: Clarendon Press, 1996.

L'Orange, H. P., *Studies on the iconography of cosmic kingship in the ancient world*, Oslo: Aschehoug, 1953.

Lymberopoulou, A. and D. Rembrandt, *Byzantine Art and Renaissance Europe*, London: Ashgate, 2013.

Macmullan, R., *Christianisme et paganisme du IVe au VIIIe siècle*, Paris: Les Belles Lettres, 1998.

Maguire, H., "The Mosaics of Nea Moni: An Imperial Reading," *Dumbarton Oaks Papers* 46: 205~214, 1992.

_____, *The Icons of Their Bodies. Saints and their Images in Byzantium*, Princeton: Princeton University Press, 1996.

Mango, C., "Diabolus Byzantinus," *Dumbarton Oaks Papers* 46: 215~223, 1992.

_____, *Architecture byzantine*, M. Waldberg, trad. Paris: Gallimard, 1993.

Mango, C. and Roger Scott (eds.), *The Chronicle of Theophanes Confessor. Byzantine and Near Eastern history AD 284–813*, Oxford: Clarendon Press, 1997.

Mayeur, J. -M., C. and L. Pietri, A. Vauchez, and M. Venard, *Histoire du christianisme des origines à nos jours*, 4, Paris: Desclee, 1993.

Mazal, O., *Manuel d'études byzantines*, Detienne, C. trad. Turnhout: Brepols, 1995.

Mazzoti, M., "S. Apollinare in Classe: indagini e studi degli ultimi trent' anni," *Rivista de archeologia Cristiana* 62(1~2): 199~220, 1986.

McClanan, A. L., *Representations of early Byzantine empresses: image and empire*, New York: Palgrave Macmillan, 2002.

McGuckin, J. A., *St. Cyril of Alexandria: The Christological Controversy*, Leiden: Brill, 1994.

Métivier, S., *La Cappadoce aux premiers siècles de l'Empire byzantin*: *Recherche d'histoire provinciale*, thèses de doctorat, Paris 1, 2001.

Meyendorff, J., *Initiation à la Théologie Byzantine*, Paris: Cerf, 1975.

Michelis, P. A., *Esthétique de l'art byzantin*, Paris: Flammarion, 1959.

Migne, J. −P., *Patrologiae cursus completus, series graeca*, Paris: Garnier, 1857∼1866.

Minet, P., *Vocabulaire théologique orthodoxe*, Paris: Cerf, 1985.

Mitchell, S., *Anatolia*: *land, men and gods in Asia Minor*, Oxford: Clarendon Press, 1993.

Mouriki, D., "A Deësis Icon in the Art Museum," *Record of the Art Museum, Princeton University* 27(1): 13∼28, 1968.

Mouriki, D., *The mosaics of nea moni on Chios*, Athens: Commercial Bank of Greece, 1985.

Nelson, R. S., "The Chora and the Great Church: Intervisuality in Fourteenth−Century Constantinople," *Byzantine and Modern Greek Studies* 23: 67∼101, 1999.

Nordhagen, P. J., "The Harrowing of Hell as Imperial Iconography," *Byzantinische Zeitschrift* 75: 346∼348, 1982.

Ostrogorsky, G., *Histoire de l'État byzantin*, Paris: Payot, 1956.

Otto, R., *Das Heilige*, München: C. H. Beck, 1963.

Ötüken, S. Y., *Ihlara Vadisi*, Ankara: Kültür Bakanlığı, 1990.

Ouspensky, L., *La théologie de l'icône dans l'Eglise orthodoxe*, Paris: Cerf, 1980.

Ouspensky, L. and V. Lossky, *Le Sens des icônes*, Paris: Cerf, 2003.

Ousterhout, R., "A Sixteenth−Century Visitor to the Chora," *Dumbarton Oaks Papers* 39: 117∼124, 1985.

_____, "Collaboration and innovation in the arts of Byzantine Constantinople," *Byzantine and Modern Greek Studies* 21: 93∼112, 1997.

_____, *Master Builders of Byzantium*, Princeton: Princeton University Press, 1999.

Parry, K., *Depicting the word*: *Byzantine iconophile thought of the eighth and ninth centuries*, Leiden: Brill, 1996.

Passarelli, G., *Icônes des grandes fêtes byzantines*, Paris: Cerf, 2005.

Petersen, Holger. "Les origines de la légende de saint Eustache," *Neuphilologische Mitteilungen* 26: 65~86, 1925.

Pietrangeli, C. (ed.), *La Basilica Romana di Santa Maria Maggiore*, Florence: Nardini, 1987.

Pohlsander, H. A., *Helena: Empress and Saint*, Chicago, 1995.

Prigent, P., *L'art des premiers chrétiens. L'héritage culturel et la foi nouvelle*, Paris: Desclée de Brouwer, 1995.

Prinzing, G., "Byzantiner und Seldschuken zwischen Allianz, Koexistenz und Konfrontation im Zeitraum ca. 1180−1261," in N. Asutay−Effenberger and F. Daim (eds.), *Der Doppeladler. Byzanz und die Seldschuken in Anatolien vom späten 11. bis zum 13. Jahrhundert*, Mainz: Verlag des Römisch−Germanischen Zentralmuseums, 2014.

Quenot, M, *L'icône. Fenêtre sur l'Absolu*, Paris: Cerf, 1991.

Restle, M., *Die byzantinische Wandmalerei in Kleinasien*, Recklinghausen: Bongers, 1967.

Rodley, L., *Cave monasteries of Byzantine Cappadocia*, Cambridge: Cambridge University Press, 1985.

_____, *Byzantium art and architecture, An introduction*, Cambridge: Cambridge University Press, 1994.

Schwartz, E. C. (ed.), The Oxford Handbook of *Byzantine Art and Architecture*, New York: Oxford University Press, 2021.

Sendler, E. S. J., *L'icône, Image de l'invisible, Eléments de théologie, esthétique et technique*, Paris: Desclée De Brouwer, 1981.

_____, *Icônes byzantines de la Mère de Dieu*, Paris: Desclée de Brouwer, 1992.

Smithe, W. C., *The Meaning and End of Religion*, San Francisco: Harper & Row, 1978.

Spieser, J. −M., "Le programme iconographique des portes de Sainte−Sabine," *Journal des savants* 1~2: 47~81, 1991.

Stephan, S., *How the Holy Cross was Found: from Event to Medieval Legend*, Stockholm: Almqvist & Wiksell International, 1991.

Talbot, A. −M., *Byzantine Defenders of Images*, Washington D. C.:

Dumbarton Oaks, 1998.

Teteriatnikov, N., *The liturgical planning of Byzantine churches in Cappadocia*, Rome: Pontificio Istituto Orientale, 1996.

_____, "The New Role of Prophets in Byzantine Church Decoration after Iconoclasm. The Case of the New Tokalı Kilise, Cappadocia," *Deltion* 32: 51~64, 2011.

Thierry, N., "L'art monumental byzantin en Asie Mineure du XIe siècle au XIVe," *Dumbarton Oaks Papers* 29: 73~111, 1975.

_____, "Mentalité et formulation iconoclastes en Anatolie," *Journal des savants* 2(1): 81~130, 1976.

_____, "Peintures et monuments du XIIIe siècle," *Les dossiers* 63: 93~94, 1982.

_____, *Haut Moyen-âge en Cappadoce, les églises de la région de Çavuşin*, Paris: P. Geuthner, 1983, 1994.

_____, "L'église Sainte-Barbe," *Dossiers histoire et archéologie* 121: 56~59, 1987.

_____, "Nouvelles découvertes en Cappadoce," *Dossiers histoire et archéologie* 121: 22~25, 1987.

_____, "La peinture de Cappadoce au XIIIe siècle: Archaïsme et contemporanéité," in Vojislav Korać (ed.), *Studenica et l'art byzantin autour de l'année 1200*, Belgrade: Srpska akademija nauka i umetnosti, 1988.

_____, "Erdemli. Une vallée monastique inconnue en Cappadoce. Étude préliminaire," *Zograf* 20: 5~21, 1989.

_____, "Le culte du cerf en Anatolie et la Vision de saint Eustathe," *Monuments et mémoires de la Fondation Eugne Piot* 72: 33~100, 1991.

_____, "Le thème de la Descente du Christ aux Enfers en Cappadoe," *Deltion* 17: 59~66, 1994.

_____, "L'absence du statut du peintre après l'iconoclasme," *Zograf* 26: 17~26, 1997.

_____, *La Cappadoce de l'Antiquité au Moyen Âge*, Turnhout: Brepols, 2002.

Thierry, N. and M. Thierry, *Nouvelles églises rupestres de Cappadoce, région du Hasan Dağı*, Paris, 1963.

Trombley, F. R., "War, Society and Popular Religion in Byzantine Anatolia (6th−13th centuries)," in N. Oikonomides (ed.), η Βυζαντινη Μικρα Ασια(6~12th century), Athens: Institute for Byzantine Research, 1998.

Turan, O., "Les souverains seldjoukides et leurs sujets non musulmans," *Studia Islamica* 1: 65~100, 1953.

Turner, R. V., "Descendit Ad Inferos: Medieval Views on Christ's Descent into Hell and the Salvation of the Ancient Just," *Journal of the History of Ideas* 27(2): 173~194, 1966.

Vasilake, M., *Images of the Mother of God: Perceptions of the Theotokos in Byzantium*, Farnham: Ashgate, 2005.

Vikan, G., *Byzantine pilgrimage art*, Washington D. C.: Dumbarton Oak, 1982.

Vryonis, S., *The Decline of Medieval Hellenism in Asia Minor*, Berkeley: University of California Press, 1971.

Wallace, S. −A., *Byzantine Cappadocia: The Planning and Function of its Ecclesiastical Structures*, Canberra: Australian National University, 1991.

Walter, C., "Two Notes on the Deësis," *Revue des études byzantines* 26: 311~336, 1968.

_____, *Art and Ritual of the Byzantine Church*, London: Variorum Reprints, 1982.

_____, "The Apotropaic Function of the Victorious Cross," *REB* 55: 193~220, 1997.

Wharton, A. J., *Art of Empire, Painting and Architecture of the Byzantine periphery*, Philadelphia: Pennsylvania State University Press, 1988.

Wharton, E., A. and P. M. Schwartzbaum, *Tokalı Kilise, Tenth-century Metropolitan Art in Byzantine Cappadocia*, Washington D. C.: Dumbarton Oaks, 1986.

| 찾아보기 |

조수정趙穗晶

서강대학교에서 불어불문학과 종교학을 공부하였고, 프랑스로 건너가 리옹 대학,
스트라스부르 제2대학에서 고고미술사학 전공으로 학사와 석사학위를 취득하였
다. 파리 제1대학에서는 졸리베 레비(C. Jolivet-Lévy) 교수의 지도로 카파도키아
의 비잔티움 교회 벽화를 연구하여 박사학위를 취득하였고, 비잔티움 고고미술사
연구소와 프랑스 학술원 산하의 비잔티움 도서관에서 근무하였다. 현재 대구가톨
릭대학교 역사교육과 교수와 박물관장으로 재직 중이며, 경상북도 문화재위원으
로 활동하고 있다. 중세 서유럽과 비잔티움의 종교와 예술, 그리고 상징과 도상학
에 관련된 주제를 연구하고 있다. 저서로『예술적 사고와 표현』(공저),『천사와 비
천』(공저),『영원을 향한 예술』,『비잔티움 미술의 이해』가 있고, 비잔티움 도상학에
관련된 다수의 논문을 발표하였다.

카파도키아 미술

비잔티움 천 년의 기억

대우학술총서 645

1판 1쇄 찍음 | 2023년 10월 30일
1판 1쇄 펴냄 | 2023년 11월 10일

지은이 | 조수정
펴낸이 | 김정호

책임편집 | 박수용
디자인 | 이대응

펴낸곳 | 아카넷
출판등록 | 2000년 1월 24일(제406-2000-000012호)
주소 | 10881 경기도 파주시 회동길 445-3
전화 | 031-955-9511 (편집) · 031-955-9514 (주문)
팩시밀리 | 031-955-9519
www.acanet.co.kr

© 조수정, 2023

Printed in Paju, Korea.

ISBN 978-89-5733-888-9 94600
ISBN 978-89-89103-00-4 (세트)

이 책은 대우재단의 지원을 받아 연구 및 출간되었습니다.